KB058104

팜 파탈
Femme Fatale

이명옥 지음

SIGONGART

개정판

『팜므 파탈』을 독자들에게 선보인 지 5년 6개월 만에 개정판을 출간하게 되었다. 독자들로부터 많은 사랑을 받는 책을 개정한다는 점이 마음에 부담감을 안겨주었던가, 글을 덧붙이고 수정하는 작업은 내게 새 책을 쓰는 것만큼이나 버겁고 힘든 일이었다. 개정판에는 평소 독자들이 팜므 파탈에 대해 알고 싶은 모든 것들, 예를 들면 팜므 파탈이란 용어의 의미, 팜므 파탈의 전형인 여성들과 후예들, 지금껏 팜므 파탈이 인기를 누리는 이유와 배경, 과정을 상세하게 밝히려고 노력했다. 아울러 독자들에게 눈의 즐거움을 선물하기 위해 보다 풍부한 도판을 제공했다. 하지만 업그레이드된 『팜므 파탈』로 거듭나게 만든 일등공신은 전우석 편집자다. 그의 섬세하고 숙련된 손길이 아니었던들 과연 희대의 요부들이 개정판을 통해 화려하게 부활할 수 있었을까?

지금도 많은 사람들은 책의 제목인 '팜므 파탈'에 대해 궁금해한다. 팜므 파탈이란 '숙명의 여인femme fatale'을 뜻하지만 일반적으로 섹시함을 미끼 삼아 남성을 유혹하고 파멸시키는 요부를 가리킨다. 매력적인 요부들을 동시대의 아이콘으로 만든 것은 서구의 언론 매체들이었

다. 1993년경부터 각 언론은 경쟁적으로 요부들을 소개하는 선정적이면서 도발적인 기획 기사로 지면을 도배했다. 악녀의 전형인 팜므 파탈은 영화, 드라마, 연극, 소설, 광고의 꽃이었던 천사표 여성들을 몰아내고 여주인공 자리를 독점했다. 아니, 독차지한 것도 부족해 사악하고 불온한 여성이 되기를 노골적으로 부추겼다. 유명 화장품 회사들도 야한 색조 화장품으로 여성들을 유혹하면서 팜므 파탈의 인기에 불을 지폈다. 그런데 독자들은 아는가. 팜므 파탈의 이미지를 창안한 사람은 19세기 말 유럽 화가들이라는 사실을? 세기말 화가들은 치명적인 매력을 지닌 팜므 파탈을 앞다투어 그림에 선보였는데, 당시 아름다운 악녀들의 인기는 가히 폭발적이었다. 유럽 예술가와 지식인들은 살롱이나 카페에서 토론할 때 팜므 파탈을 단골 주제로 삼았고, 팜므 파탈을 우상처럼 숭배했다.

왜 팜므 파탈은 세기말 유럽에서 탄생했을까? 첫째, 가부장적 사회가 붕괴되면서 여성들은 남성의 활동 영역을 위협했다. 자의식이 싹튼 여성들은 전통 사회가 요구하는 순종적인 여성상을 거부하고 정치, 사회, 가정에서의 성해방을 요구했다. 남성들은 자신의 권위를 넘볼 만큼 드세진 신여성에 대한 거부감과 위기감을 팜므 파탈에 투영했다.

둘째, 유럽에 만연한 성매매와 성병에 대한 두려움 때문이었다. 유럽 전역에서 성매매가 기승을 부린 탓에 성병 환자들이 급속히 늘었다. 치료 방법은 공포 그 자체였으며 후유증도 심각했다. 문란한 성관계로 인한 임신과 낙태, 불륜과 원조 교제로 인한 고소와 협박이 이어지면서 섹스는 곧 파멸이라는 인식이 사람들 사이에 팽배했다.

셋째, 삶의 허망함을 잊기 위해서였다. 세기말적 집단 불안감에 감염

된 사람들은 죽음의 공포를 잊기 위해 사치스런 향연이나 성적 쾌락에 탐닉했다. 존재의 허무감에 사로잡힌 예술가들 역시 인간의 숨겨진 본능인 에로티시즘에서 구원을 찾았다. 즉 에로스와 타나토스(성과 죽음)는 시대의 화두였다.

그렇다면 세기말 몬스터인 팜므 파탈이 100년이 넘도록 불가항력적인 매력을 발산하는 까닭은 무엇일까? 팜므 파탈은 인간의 에로티시즘을 자극하는 원천이기 때문이다. 일찍이 『에로티시즘』의 저자 조르주 바타이유는 "인간은 금지된 성의 울타리를 허물 때 죽음보다 강렬한 쾌감을 느낀다"고 주장했다. 굳이 바타이유의 이론을 빌려오지 않더라도 성욕은 억압할수록 커지며 두려움은 성적 욕망에 기름을 붓는다는 것은 숱한 문학 작품과 영화, 세기의 섹스 스캔들이 증명하지 않던가. 팜므 파탈이 21세기에도 생명력을 갖는 것은 남성은 순종적인 여성보다 위험한 여성에게 매혹당하고, 욕정은 충족되지 못할 때 더욱 강렬해진다는 점을 각인시키기 때문이다. 가질 수 없는 여자이기에, 위험한 여자이기에, 성적 판타지는 더욱 강렬해지고 소유하고 싶어 견딜 수 없게 되는 것이다. 따라서 욕망의 해방구를 꿈꾸는 남성, 섹시미로 남성을 유혹하려는 여성들이 존재하는 한 팜므 파탈은 불멸의 삶을 영위할 것이다.

2008년 11월, 가을의 끝자락에서
이명옥

한 남자가 아내와 함께 권총 사격장에 갔다. 그는 인형 한 개를 겨냥하며 "저 인형을 당신으로 여긴다오"라고 말한 다음 눈을 감고 인형을 맞혀 쓰러뜨렸다. 흡족해진 그는 아내의 손에 키스하며 "사랑하는 천사여, 내가 목표물에 적중할 수 있는 것은 오직 그대 덕분이오"라고 털어놓았다. 사랑과 죽음, 숭배와 혐오가 섞인 모순된 감정을 절묘하게 노래한 사람은 시인 보들레르다. 그의 글을 인용한 까닭은 보들레르를 빼놓고 감히 팜므 파탈을 이야기할 수 없다는 생각에서다. 보들레르는 인간의 내부에는 두 가지 갈망이 있다고 보았다. 하나는 신을 향한 것으로 상승하려는 욕망이다. 다른 하나는 악마적인 것으로 하강하는 쾌감이며, 이것을 여인에 대한 사랑으로 여겼다. 보들레르는 또한 남녀의 사랑을 고문이나 외과 수술과 흡사하다고 생각했다. 아무리 열정적인 사랑에 빠진 연인들일지라도 똑같은 농도로 서로를 사랑하는 것은 아니다. 그들 중 한 사람은 상대보다 강한 사랑을 느끼고, 더 집착하고 몰두하게 마련이다. 따라서 연인들은 각각 고문자와 희생자, 수술을 집행하는 의사와 환자의 역할을 맡을 수밖에 없다. 문학사에 가장 큰 스캔들을 일으킨 시집 『악의 꽃』의 저자답게 보들레르는 사랑을 가학자와 피학자가 펼치는

악마적인 게임으로 본 것이다. 한편 보들레르는 아름답고 매력적인 여인의 열 가지 태도를 정의해 팜므 파탈의 구체적인 모습을 그려냈다. 싫증난 태도, 지루해하는 태도, 감정을 드러낸 태도, 뻔뻔스러운 태도, 냉정한 태도, 속이 빤히 들여다보이는 태도, 지배하려는 태도, 의지를 드러낸 태도, 심술궂은 태도, 아픈 태도, 어리광과 무관심과 악의가 섞인 고양이 같은 태도.

보들레르가 물꼬를 튼 '팜므 파탈'은 과연 어떤 의미를 지녔고 왜 탄생할 수밖에 없었을까? '팜므 파탈'은 세기말 탐미주의와 상징주의 문학과 미술에서 폭발적인 인기를 누린 요부형 여성 이미지를 뜻한다. 당시 사람들은 사랑에 빠진 남자를 죽음에 이르게 할 만큼 치명적인 매력을 지닌 숙명의 여인을 일컬어 팜므 파탈이라고 불렀다. 길게 늘어뜨린 머리카락에 밀랍처럼 흰 피부, 피처럼 선연한 붉은 입술과 게슴츠레한 눈빛, 성적 매력이 넘치는 미인이 바로 전형적인 팜므 파탈의 모습이다. 19세기 예술가들의 발명품인 팜므 파탈은 대중들 사이에서도 선풍적인 인기를 끌어 팜므 파탈을 흉내 낸 패션과 화장이 유행했다.

그렇다면 세기말 예술가들이 쾌락과 고통, 사랑과 죽음의 주제에 매료된 이유는 무엇이며, 그들은 왜 흡혈귀처럼 잔인한 미녀들에게 피를 빨리는 남자의 비참한 모습을 앞다투어 작품에 담은 것일까? 세기말은 급속한 산업화와 도시화로 전통적인 성 가치관이 무너지고 자의식에 눈을 뜬 신여성들이 목청을 높이던 시기다. 여성들은 수동적인 역할에서 벗어나 여성의 육체에 내려진 편견을 적극적으로 해소하는 행동과 주장을 펼쳤다. 천사 같은 여자와 악마 같은 여자, 즉 성녀와 창녀라는 이원적 대립 구도에 젖어 있던 남성들은 동등한 성의 자유를 주장하고

해방을 부르짖는 여성들에게 두려움과 경계심을 느꼈다. 그러나 남성들은 희생자의 역할에서 자신을 지배하는 존재로 돌변한 여성에게 매혹당하지 않을 수 없는 딜레마에 빠져버렸다. 성 정체성에 혼란을 겪던 남성의 여성에 대한 욕망과 공포가 팜므 파탈에 투영되고, 이런 심리적인 요인들이 곧 예술과 사회 전반에 걸쳐 요부들이 득세하게 된 배경이 된 것이다. 물론 19세기 이전에도 남성을 유혹하는 사악하고 음탕한 여인들이 존재했다. 그러나 어떤 이미지가 한 유형으로 고착되기 위해서는 동일한 이미지가 끊임없이 되풀이되어야 한다. 세기말에는 소설, 시, 연극, 미술, 대중 매체들이 지겹도록 매혹적인 요부들을 미화하고 선전했기 때문에 사람들의 머릿속에 팜므 파탈 이미지가 또렷하게 각인될 수 있었다.

19세기에 선풍적인 인기를 끈 팜므 파탈의 이미지는 오늘날 광고와 영화에서 흔히 볼 수 있는 성을 상품화한 섹시한 여인상을 형성하는 데 톡톡한 기여를 했다. 도발적이고 선정적인 자태로 남성을 유혹하는 팜므 파탈은 환상의 사랑이 실제 사랑보다 훨씬 강렬한 감정이요 자극적인 것임을 증명한다. 장 보들리야르는 "유혹이 섹스보다 더 야릇하고 숭고하며 유혹하는 여자는 어떤 상황이나 의지도 압도하는 최고 권력을 지닌 존재요, 이 절대적인 힘은 잔인한 희생을 치르고 획득된다. 사랑과 성교는 남자를 유혹하기 위해 여자가 생각해낸 것 중 가장 세련되고 유혹적인 장식이다"라고 말했다. 치명적인 매력을 지닌 팜므 파탈에 빠져들 수밖에 없는 남성의 심리를 이보다 잘 설명할 수 없을 것이다.

이 책은 팜므 파탈의 이미지를 '잔혹, 신비, 음탕, 매혹'의 네 주제로 분류하여 구성했다. 독자 여러분은 이를 통해 팜므 파탈의 원조라 할 수

있는 옴팔레, 프리네, 필리스, 록셀란, 조제핀, 레카미에, 사바티에, 해밀턴 부인, 팜므 파탈의 전형으로 볼 수 있는 살로메, 클레오파트라, 스핑크스, 이브, 헬레네, 비너스, 메데이아, 메살리나, 모나리자, 세이렌, 키르케, 판도라, 릴리트, 메두사, 유디트, 들릴라, 밧세바, 소설로 승화된 팜므 파탈인 나나, 카르멘, 롤리타, 팜므 파탈의 후예인 마릴린 먼로를 만나 그녀들의 이야기를 들을 것이다. 이들의 개성을 돋보이게 한 보석 같은 시구는 보들레르의 『악의 꽃』에서 발췌했다.

2003년 6월 이명옥

■ 차례

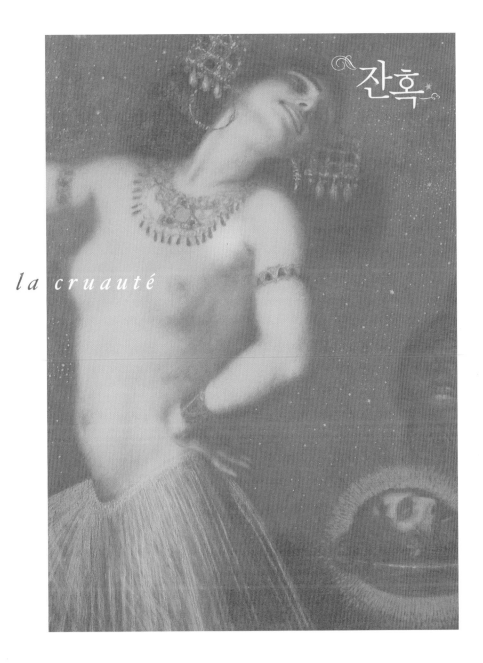

잔혹

la cruauté

죽음을
부르는 욕정,
살로메

> 오, 어두운 쾌락이여, 한 많은 사형집행관인 나는
> 일곱 가지 중죄로 일곱 자루의 시퍼렇게 날이 선 칼을 만들어
> 무자비한 요술쟁이처럼 그대의 사랑 가장 깊은 곳을 과녁으로 삼아
> 펄떡이는 그대 심장에 비수를 꽂으리라.
> 흐느끼는 그대 심장에, 피 흐르는 그대 심장에!

『에로티시즘』의 저자 조르주 바타이유는 성욕과 살해욕, 고통과 쾌락, 사랑과 죽음처럼 지극히 상반된 감정은 서로 밀접한 관련이 있다는 파격적인 주장을 펼쳤다. 그는 연인을 더 이상 소유할 수 없게 되었을 때 생기는 충동적인 살해 욕구, 실연을 당했을 때 자살을 결심하는 것, 폭력과 유사한 성행위 등과 같은 다양한 사례를 들어 자신의 논리를 입증하려고 시도했다. 바타이유의 도발적인 주장을 마치 증명이라도 하듯 성욕과 죽음이 한 쌍임을 보여주는 잔혹한 여인이 있으니, 바로 성서에 등장하는 살로메다. 살로메는 동서고금을 통틀어 가장 악명 높은 요부로 단연 첫손가락에 꼽힌다. 그녀가 잔혹한 요부의 여왕이 된 것은 자신의 성적 매력을 미끼로 한 남성을 유혹해서 그가 또 다른 남성을 살해하

도록 부추겼기 때문이다. 그런데 그녀가 사주한 살인의 방식은 상상을
초월할 만큼 끔찍하다. 왜냐하면 살로메는 자신에 대한 욕정으로 불타
는 남자에게 그녀가 점찍은 남자의 잘린 머리를 쟁반에 담아서 선물로
줄 것을 요구했기 때문이다. 어디 그뿐인가. 살로메는 선혈이 낭자한 남
자의 잘린 머리를 선물 받고서 더없는 희열을 느꼈다.

　　자, 독자는 궁금해지리라. 뱀파이어보다 더 소름 끼치는 존재
인 살로메는 과연 어떤 여자이며 그녀는 왜 이런 잔인한 짓을 저지른 것
일까?

　　성서 마태복음서 14장과 마르코복음서 6장을 펼치면 이 같은
궁금증에 대한 해답을 얻을 수 있다.

　　　　　　　　　　　　　　　　　　　　　　　　　팜므 파탈 ● 잔혹

그 무렵에 갈릴레아의 왕 헤로데의 생일 잔치가 성대하게 열렸다. 생일잔칫날, 헤로데의 아내인 헤로디아의 딸은 축하객들 앞에서 춤을 추어 왕을 매우 기쁘게 해주었다. 소녀에게 홀딱 반한 헤로데는 그녀가 춤을 춘 대가로 무엇이든 요청해도 전부 주겠다고 약속했다. 왕은 심지어 소녀가 왕국의 절반을 요구해도 기꺼이 주겠다고 맹세했다. 그러자 소녀는 어미인 헤로디아가 시키는 대로 세례자 요한의 머리를 쟁반에 담아서 자신에게 달라고 왕에게 요구했다. 헤로데는 몹시 괴로웠지만 많은 손님들이 지켜보는 앞에서 왕의 명예를 걸고 맹세했기 때문에 소녀의 요구를 거절할 수 없었다. 왕은 사람을 감옥으로 보내 요한의 목을 베게 한 후 그의 머리를 쟁반에 담아 소녀에게 주었고, 소녀는 그 잘린 머리를 헤로디아에게 가져갔다.

이제 독자는 뇌쇄적인 춤을 춘 소녀의 정체가 갈릴레아의 공주라는 것을 알게 되었다. 그런데 젊고 아름다운 공주가 왜 하필 세례자 요한의 목을 요구한 것일까? 그녀가 왕을 부추겨 요한을 잔인하게 살해한 것에는 그럴 만한 까닭이 있다. 요한은 헤로데 왕이 제수인 헤로디아와 근친 결혼을 감행하자 동생의 아내를 데리고 사는 것은 옳지 않은 일이라면서 왕에게 수차례 직언했다. 왕에게 간언하는 한편 어미인 헤로디아에게 그녀의 부정한 행실을 맹렬히 비난하고 저주를 퍼부었다. 요한의 독설과 무차별적인 인신 공격에 앙심을 품은 헤로디아는 마침내 요한을 제거할 음모를 꾸미게 되었다. 헤로디아가 요한을 죽일 수밖에 없었던 것은 왕이 요한을 의롭고 거룩한 사람으로 여긴데다 내심 그를 두려워하고 있었기 때문이다. 헤로데는 요한이 껄끄러운 얘기를 전하면 한없이 괴로워하면서도 그의 충고에 귀를 기울이곤 했다. 헤로디아는

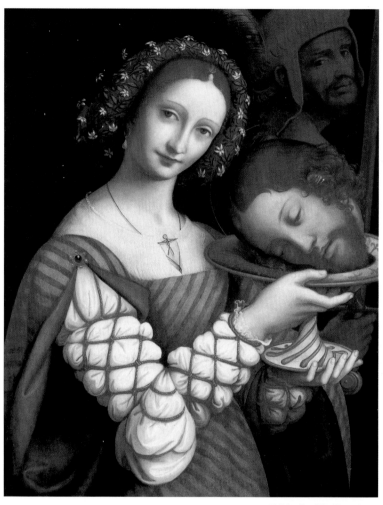

잠피에트리노 〈살로메〉, 16세기 초

팜므 파탈 ● 잔혹

왕에게 영향력을 행사하는 요한이 눈엣가시처럼 여겨졌다. 왕비는 남편이 의붓딸인 살로메에게 홀딱 반한 점을 이용해서 요한을 살해할 결심을 품었다. 헤로디아의 입장에서는 극단적인 방법을 써서라도 요한의 입을 다물게 만들어야만 했다. 만일 요한이 왕의 마음을 움직이는 최악의 사태가 벌어진다면 자신은 버림받은 신세로 전락할 뿐만 아니라 목숨마저도 보장받을 수 없게 될 것이다. 다급해진 헤로디아는 자신의 끔찍한 계략을 실천하기 위해 딸을 세뇌시켰다. 살로메에게 왕이 도저히 거절할 수 없도록 맹세를 받아내라고 거듭 쐐기를 박았다. 헤로디아는 늙은 왕이 딸의 풋풋한 아름다움과 성적 매력에 혼을 뺏겼다는 것을 잘 알고 있었다. 살로메의 춤추는 모습을 보면 왕은 숫제 넋이 나간다는 점을 이용해서 '왕이 네 소원을 들어준다는 약속할 때만 춤을 추라'고 딸에게 압력을 넣었다.

그리고 마침내 요한을 제거할 수 있는 절호의 기회가 찾아왔다. 헤로데 왕의 생일잔칫날, 살로메는 어미의 흉계대로 왕과 수많은 축하객들이 지켜보는 가운데 관능적이고 간드러진 춤을 추었다. 춤을 끝마친 살로메는 계부에게 춤을 춘 대가로 세례자 요한의 목을 달라고 요구했다. 자신의 선부른 맹세가 엄청난 결과를 가져온 것을 뒤늦게 깨달은 헤로데는 살로메에게 그 요구를 거둬줄 것을 요청하지만 살로메는 차갑게 거절했다. 얼마 후 피가 줄줄 흐르는 요한의 머리가 은쟁반에 담겨져 살로메에게 전해졌고 그녀는 성자의 머리를 헤로디아에게 자랑스럽게 보여주었다.

위대한 성자 요한은 방탕하고 사악한 헤로디아와 냉혹하고 무자비한 살로메의 음모로 비참하게 죽임을 당한 것이다. 미술가들은 표

독스럽고 간악한 두 여성에게 살해당한 세례자 요한의 비극적인 삶과 잔혹한 죽음의 드라마에 매혹당했다. 하긴 복수심에 불타 성자의 목을 요구한 모녀와 간통한 왕비를 험담한 죄로 비참하게 살해당한 성자의 운명처럼 매력적인 주제가 있을까? 화가들은 이 극적인 주제를 살로메가 연회의 술자리에서 요염하게 춤을 추고, 요한의 머리를 접시에 담아 헤로디아에게 가져가고, 살로메가 헤로데에게 접시에 담긴 요한의 머리를 보여주는 장면 등으로 다양하게 변주했다. 하지만 화가들의 마음을 가장 강렬하게 사로잡은 이미지는 소름 끼치도록 차갑고 냉정한 살로메의 치명적인 아름다움이었다.

르네상스 화가 잠피에트리노의 그림(p.20)을 보면 살로메를 아름답고 냉혹한 미녀로 표현하고 싶은 예술가들의 욕구를 실감할 수 있다. 백랍처럼 흰 피부에 화려한 머리 장식, 패션 감각이 돋보이는 드레스가 살로메의 눈부신 미모를 더욱 빛나게 한다. 살로메는 쟁반에 담긴 요한의 목을 마치 전리품이라도 되는 양 관객에게 자랑스레 보여준다. 감정을 탈수시킨 듯한 미녀의 잔인한 행동에 흉악한 망나니마저 기가 질렸던가, 그는 허탈한 표정을 지은 채 호소하는 눈길로 관객을 바라본다.

17세기 이탈리아 화가인 귀도 레니는 살로메를 더욱 잔혹하고 냉정한 미녀로 표현했다. 쟁반 위에 놓인 창백한 요한의 머리를 바라보는 살로메의 표정에서 오싹한 한기가 느껴질 정도이다. 살로메의 뇌리에 제 어미가 당한 치욕과 수모가 새삼 떠올랐던가, 그녀는 원한에 사무친 동작으로 요한의 황금빛 머리카락을 사납게 움켜쥔다. 얼마나 요한에 대한 증오심으로 불탔으면 그녀는 치마를 걷어붙이면서까지 시신을 학대하고 모독하는 것일까? 시신에게 분풀이하는 악녀 살로메는 음란

팜므 파탈 ● 잔혹

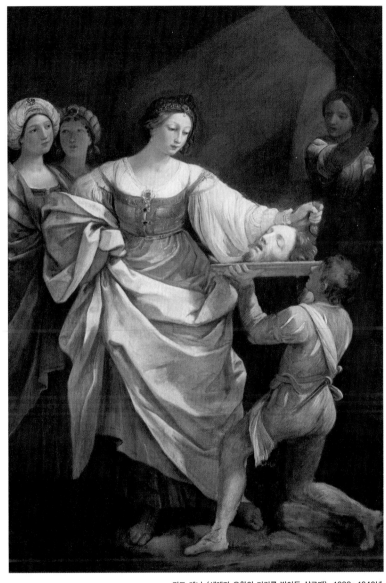

귀도 레니 〈세례자 요한의 머리를 받아든 살로메〉, 1639~1640년

한 여성이기도 하다. 살로메의 드러난 맨발을 보라. 그녀가 성적으로 타락한 여성이라는 것을 강하게 암시하지 않는가. 핏기가 가신 요한의 얼굴색과 발갛게 달아오른 살로메의 싱싱한 살빛의 대비가 죽음과 삶의 경계선을 선명하게 가르면서 남성을 지배하는 여성의 절대적인 힘을 강조한다. 매혹과 증오라는 상반된 감정을 강렬하게 발산하는 이 그림은 가학과 피학의 성적 환상을 가장 절묘하게 구현한 작품으로 평가받고 있다.

손에 피 한 방울 묻히지 않고 남성의 목숨을 뺏었던 잔혹한 여성 살로메는 19세기에 접어들어 정욕의 화신 팜므 파탈의 이미지로 변형되어 나타났다. 팜므 파탈이란 과연 어떤 뜻이며, 살로메가 팜므 파탈이 된 배경은 무엇일까? 세기말 예술가들은 쾌락과 고통, 사랑과 죽음이라는 파격적인 주제에 병적으로 집착했고, 이런 주제에 걸맞은 새로운 유형의 여성인 팜므 파탈을 창조했다. '팜므 파탈Femme fatale'이란 불어이며 '숙명의 여인'을 의미한다. 숙명이라는 단어에서 드러나듯 남성이 거부할 수 없는 힘과 매력을 지닌 여성을 가리킨다. 그러나 일반적으로는 '팜므 파탈＝요부'라는 단어로 통용되고 있다. 즉 게걸스럽게 색을 탐하는 여성이나 냉혹하고 잔인한 요부, 흡혈귀처럼 남성의 정액과 피를 빨아서 생명을 이어가는 사악한 여자를 팜므 파탈이라고 부르는 것이다.

치명적인 성적 매력으로 남성을 유혹해 지옥에 빠뜨리는 악녀, 남성을 섹스로 유인해 파멸시키는 탕녀가 팜므 파탈인 만큼, 평범한 여성은 결코 팜므 파탈이 될 수 없었다. 자, 팜므 파탈의 자격 조건이란 어떤 것일까? 고대에 살았던 여성, 신화나 전설에 등장하는 여성, 이국적인 여성, 신비로우면서 수수께끼 같은 매력을 지닌 여성, 관능적이면

프란츠 폰 슈톡 〈살로메〉, 1906년

서 위험한 여성만이 팜므 파탈이 될 수 있는 자격을 지녔다. 불가항력적인 성적 매력으로 남성의 넋을 빼앗고 파멸시키는 팜므 파탈은 19세기 말 예술가들의 이상형이 되었다. 이 매혹적인 여성상은 출현하기가 무섭게 예술가들의 마음을 단숨에 사로잡았다. 당시 문학과 연극, 오페라, 미술에서 가장 인기있는 주제는 단연 팜므 파탈이었다. 비단 예술가들뿐만 아니라 대중들도 관능적인 아름다움으로 사랑에 빠진 남자를 잔인하게 파멸시키는 팜므 파탈에 열광했다. 세기말 팜므 파탈은 시대적인 트렌드가 되었다. 팜므 파탈을 갈망하는 여성들은 경쟁하듯 얼굴에 하얀 분가루를 바르고 알 수 없는 미소를 지은 채 거리를 활보하는 진풍경을 연출했다. 또한 팜므 파탈의 인기 덕분에 바람둥이 남성들은 불륜을 저지르고도 자신을 그럴듯하게 변명할 수 있는 명분을 얻게 되었다. 그토록 매혹적인 여성이 섹스를 미끼로 유혹하는데 명색이 남자인데 어떻게 그 덫에 걸리지 않을 수 있겠느냐면서 둘러댈 수 있었던 것이다. 남편이나 연인의 배신에 충격을 받은 정숙한 여성들도 '요부가 남자의 혼을 빼놓는데야 어쩔 수 없지'라고 애써 무너진 자존심을 추슬렀다.

그렇다면 19세기 이전에는 팜므 파탈이 없었을까? 과거에도 예술가들은 종종 여성을 요부나 악녀로 묘사하지 않았던가? 그러나 19세기 이전의 요부들은 비록 아름답고 독살스러울지라도 치명적인 성적 매력과 관능미로 남성들을 파멸시킬 만큼의 힘을 발휘하지 못했다. 또한 사회, 문화적인 현상을 주도하지 못했다. 즉 과거의 요부들은 시대의 트렌드가 될 수 없었다. 왜냐하면 특정한 이미지가 하나의 유형으로 사회에 정착되기 위해서는 소설, 미술, 연극, 음악 등 문화계 전반에 걸쳐 그 이미지가 끊임없이 변주되고 확산되어야 하니까. 그런데 세기말에

팜므 파탈 ● 잔혹

빌렘 트뤼브너 〈살로메〉, 1898년

등장한 신종 요부 팜므 파탈은 그 이전의 요부들과 달리 이미지가 상품
에도 사용될 만큼 대중적인 인기를 끌었다. 다시 말해 세기말의 팜므 파
탈은 시대의 트렌드가 될 자격을 지녔다는 뜻이다. 이를 증명하는 사례
로 영국의 비교역사학자인 도널드 새순은 문학에서 남성 명사인 색마
(seduce)는 19세기 이전부터 사용되었지만 색녀(seductress)는 19세기에 접
어들면서 나타나기 시작했다고 주장했다.

　　팜므 파탈은 카사노바, 바이런, 돈 후안처럼 전설이 된 바람둥
이 남성들을 젖히고 예술계의 주인공으로 등극했다. 즉 치명적인 성적
매력을 지닌 남성의 시대는 지나가고 치명적인 관능미를 지닌 여성이

성을 지배하는 시절이 도래한 것이다. 자, 팜므 파탈이 시대의 트렌드가 된 배경은 무엇일까? 가장 큰 요인은 세기말적인 불안과 두려움에 따른 절박감이었다. 당시 유럽인들은 정치적인 격동기를 통과하면서 정신적, 육체적 혼돈 상태에 빠져 있었다. 프랑스 대혁명이 구체제를 몰락시키면서 시민 계급은 새로운 지배 계급으로 급부상했고 자유민주주의가 태동했다. 또한 산업과 기계 문명이 급속하게 발달하고 생활 방식이 바뀌면서 전통적인 가치관과 기존 질서가 붕괴되었다. 한마디로 19세기 말의 유럽인들은 극심한 정체성의 혼란을 겪고 있었다. 미래에 대한 불안과 혼란은 인간에게 섹스에 대한 충동을 불러일으키게 마련이다.

유럽인들은 인간의 영원한 주제인 성에 탐닉했다. 성에 집착하는 사람들이 늘어나면서 유럽 전역에 매춘이 성행했다. 그런데 하룻밤 사랑을 나눈 대가는 실로 끔찍했다. 매독에 걸려 목숨을 잃는 경우가 생겨난 것이다. 사람들은 섹스가 죽음을 가져올 수 있다는 사실을 절감했다. 그뿐만이 아니다. 가부장적 제도에 반기를 든 여성들이 여성 해방 운동에 적극 동참했다. 남성의 억압과 지배에서 탈출한 여성들은 출산의 굴레를 과감하게 벗어던지고 스스로 피임을 하는 한편 성생활을 주도했다. 순종적인 여성, 현모양처형에 길들여진 남성들은 자신의 성역에 도전한 신여성들을 두려운 눈길로 바라보았다. 하긴 가정의 평화와 성적 쾌락을 제공하던 착한 표 여성들이 나쁜 표 여성으로 돌변했으니 남성들은 얼마나 큰 충격을 받았겠는가. 그렇다고 여성이 없는 삶이란 생각조차 할 수 없는 것! 위기에 처한 남성들은 신여성들에 대한 두려움과 공포, 매혹의 감정을 팜므 파탈에 투영했다.

세기말, 팜므 파탈이 폭발적인 인기를 끌면서 예술 작품의 주

팜므 파탈 ● 잔혹

율리우스 클링거
〈살로메〉, 1909년

제는 팜므 파탈이 독차지했다. 지역적 특성에 따라서 예술가들이 팜므 파탈을 표현하는 방법은 제각기 달랐지만 최고의 인기를 누렸던 팜므 파탈은 요한의 목을 요구한 희대의 독부 살로메였다. 살로메는 단숨에 팜므 파탈의 여왕으로 등극했다. 하긴 그녀에게는 요부의 여왕이 될 충분한 자격이 있다. 생각해보라. 살로메는 헤로데가 춤을 춘 대가로 값비싼 보석을 주겠다는 것도 단호히 거절하고 오직 성자의 머리만을 요구했다. 게다가 그녀는 신의 남자인 요한의 잘린 머리를 선물 받고 더없는 희열을 느꼈다. 그뿐만이 아니다. 이 엽기적인 처녀는 빼어난 미모까지 지녔다. 살로메는 매혹적인 자태로 음란한 춤을 추면서 왕을 욕망의 노

예로 만들었다. 즉 관능미와 잔인함을 환상적으로 구현한 존재가 바로 살로메라는 뜻이다. 관능미란 농염하게 춤을 추는 아름다운 살로메를, 잔인함이란 피가 줄줄 흐르는 요한의 잘린 머리를 선물 받고 쾌감을 느끼는 살로메를 말한다. 잔혹한 미녀 살로메는 사디즘과 마조히즘을 동시에 충족시키면서, 공격적인 여성들을 겁내는 남성들의 공포심을 자극한 공적을 인정받아 팜므 파탈의 여왕이 되었다. 수많은 예술가들이 살로메의 강렬한 이미지에 매료되어 그녀를 작품에 묘사했다. 당시 살로메의 인기가 얼마나 높았는지 증명하는 사례들이 있다. 무려 2,789편에 달하는 시가 살로메에게 바쳐졌다. 1870~1914년에 유럽에서 제작된 그림 중 살로메를 묘사한 그림은 100점이 넘고 소설, 연극, 오페라에서도 살로메는 여주인공으로 등장했다. 유럽의 각 언론들도 앞다투어 살로메를 예찬했다. 오죽하면 당시 언론 매체들은 독일 스파이 혐의를 받고 프랑스 당국에 체포된 아름다운 무희 마타하리를 가리켜 '군법 회의에 회부된 살로메'라고 보도했을까?

그런데 남성의 목숨을 위협하고, 잔인하게 복수하는 악마적인 여성의 원형 살로메가 에로티시즘의 화신으로 변신하는 대사건이 벌어졌다. 바로 1896년, 오스카 와일드가 희곡 『살로메』에서 그녀를 시신과 사랑을 나누는 성도착적인 여성으로 묘사한 것이다. 오스카 와일드는 성서의 내용에 에로틱한 상상력을 덧붙여 선정적인 러브 스토리로 각색했다. 요카난(요한)에게 첫눈에 반한 살로메가 자신의 사랑을 거부한 요한을 증오한 나머지 그의 목숨을 뺏은 다음 시신에게 열정적인 키스를 퍼붓다가 질투심에 불탄 헤로데에게 살해당한다는 파격적인 내용으로 성서를 바꾼 것이다. 무자비한 미녀가 성자의 시신과 사랑을 나누는 엽

기적인 러브 스토리는 팜므 파탈에 매혹당한 유럽 예술가들과 대중을 열광의 도가니에 빠뜨렸다. 하지만 도덕주의자들은 희곡 『살로메』를 가리켜 "성적 도착증의 집합소이며, 성도덕을 타락시키기 위해 만들어졌다"면서 격렬하게 비난했다. 이처럼 센세이션을 일으킨 덕분에 희곡 『살로메』는 유럽 전역에 번역판이 출판될 만큼 대중적인 인기를 끌었고, 살로메는 가장 인기 높은 팜므 파탈이 되었다.

신화가 된 살로메는 상징주의 화가 모로의 창작욕을 자극했다. 모로는 평소 팜므 파탈에 대해 '성도착적이면서 악마적인 유혹에 물든 신비롭고 불가사의한 존재'라고 말했으며, 그런 팜므 파탈 형 여성들을 즐겨 그림에 묘사했다. 잔인할수록, 고통스러울수록 관능적인 아름다움은 강렬해진다는 예술관을 가진 모로에게 성적 매력이 넘치는 여성에 의해 비참하게 목이 잘린 성자의 이야기는 예술적 영감을 자극하는 최상의 주제였다. 모로는 동방의 호화로운 연회, 선정적인 춤을 추는 아름다운 공주, 성적 유혹에 굴복한 왕, 피가 흥건히 고인 요한의 머리가 쟁반에 담겨져 전시되는 충격적인 장면들을 그림에 표현하고 싶었다. 아니, 그 무엇보다 남자가 여자의 사랑을 거부하면 목숨을 잃는다는 것, 사랑이 증오로 변한 순간 여자는 잔인하게 남자를 살해한다는 것을 그림을 통해 생생하게 보여주고 싶었다. 모로는 살로메가 주제인 그림들을 연달아 제작했다. 모로의 연작에 나타난 살로메의 이미지가 얼마나 강렬하고 섹시했던지 다른 화가들이 묘사한 살로메는 그 앞에 빛을 잃을 정도였다.

그럼, 가장 에로틱한 살로메라는 평가를 받고 있는 그림의 진가를 눈으로 직접 확인해보자. 이 장면은 오스카 와일드의 희곡에 나오

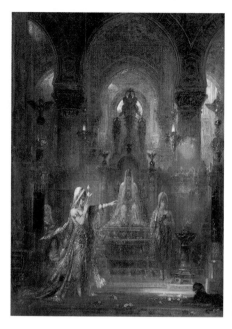

귀스타브 모로
〈헤로데 앞에서 춤을 추는 살로메〉, 1874~1876년

는 '일곱 개 베일의 춤을 추는 살로메'를 그림에 옮긴 것이다. '일곱 개 베일의 춤'이란 요염한 댄서인 살로메가 자신의 매혹적인 몸매를 관객에게 과시하기 위해 몸에 걸친 일곱 개의 베일을 하나씩 벗어던지면서 추는 춤, 즉 남성의 욕정을 자극하려는 의도에서 연출하는 스트립쇼를 가리킨다. 궁정의 옥좌에 앉은 헤로데가 화려한 보석으로 장식한 베일을 걸치고 관능적인 춤을 추는 살로메를 넋을 잃고 내려다본다. 욕정으로 벌겋게 달아오른 왕의 끈적이는 눈길이 살아 있는 예술 작품으로 변신한 살로메의 육체에 엉켜붙는다. 왕의 등 뒤에는 음산한 분위기를 풍기는 이교도의 신상들이 그를 에워싸고 있다. 배경 중앙에 여러 개의 유방을 달고 서 있는 조각상은 기원전 500년경에 만들어진 에페수스의 아

팜므 파탈 ● 잔혹

르테미스 여신상이다. 화면 오른쪽 아래에 놓인 표범 조각상과 왼쪽 위편에 배치된 스핑크스 조각상은 이집트의 신상들이다. 불길한 느낌을 자아내는 이 신상들은 헤로데가 사탄의 후예이며, 이교도임을 알려주는 상징물들이다. 한편 왕의 왼편에는 왕비 헤로디아가 춤추는 딸을 초조하게 지켜보고 있으며, 그 앞의 루트 연주자는 감미로운 음악을 연주하는 중이다. 옥좌 앞에는 커다란 칼을 어깨에 걸친 망나니가 왕의 명령이 내려지기만을 기다린다. 사치스런 보석으로 치장한 살로메가 한손에는 연꽃을 쥐고 다른 한손은 앞으로 내밀어 허공을 가르는 동작을 취하고 있다.

그녀가 연꽃을 손에 쥐고 춤을 추는 까닭은 무엇일까? 동양의 연꽃은 서양의 장미에 비유되는데, 이 꽃들은 처녀성과 순결을 상징하는 동시에 여성의 성기를 은유한다. 흔히 꽃을 꺾는 행위를 처녀성을 뺏는 것에 비유하는 것도 꽃은 곧 여성의 성징을 의미하기 때문이다. 그렇다면 의문은 풀렸다. 모로는 살로메가 처녀성을 미끼로 왕을 노골적으로 유혹한다는 것을 드러내기 위해 연꽃을 그림에 등장시킨 것이다. 살로메는 요한의 죽음을 부르는 춤을 추고, 헤로데는 자신의 파멸을 재촉하는 춤을 요구한다. 이 그림은 유혹하는 자는 여성, 유혹당하는 자는 남성이며, 가해자는 여성, 피해자는 남성이라는 팜므 파탈의 공식을 적나라하게 보여주고 있다.

〈살로메〉 연작 중 다른 한 점인 〈출현〉에서는 살로메와 살해된 요한이 팽팽한 기 싸움을 벌인다. 요한의 목에서 흘러내린 붉은 피가 궁정 바닥을 흥건히 적신다. 졸지에 억울한 죽음을 당한 요한은 두 눈을 부릅뜬 채 사악한 요부를 노려본다. 살로메도 이에 질세라 표독스런 표

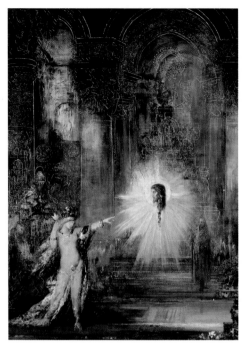

귀스타브 모로 〈출현〉, 1876년

정을 지은 채 허공에 떠 있는 요한의 망령을 향해 거칠게 손가락질을 한
다. 알몸이 훤히 드러난 살로메의 도발적인 자태와 그녀가 손에 쥔 연꽃
은 여성의 성적 매력이 얼마나 강렬한지 충격적으로 보여준다. 살로메
의 강한 음기가 헤로데의 정기를 몽땅 빨아들였던가, 헤로데는 허깨비
처럼 여인의 등 뒤에 가려진 희미한 그림자가 되었다. 하긴 헤로데는 필
연적으로 자멸할 수밖에 없는 운명을 지녔다. 그는 살로메의 꼭두각시
가 되어 자신의 의지와 무관하게 성자를 살해하는 악역을 맡지 않았던
가! 헤로데는 요부의 유혹에 넘어간 음탕한 늙은이에 불과하다. 헤로데
뿐만이 아니라 왕비와 망나니도, 살로메의 성적 매력에 압도당해 한갓

배경을 장식하는 무늬로 전락하고 말았다.

　　　모로의 〈출현〉은 여성과 남성의 팽팽한 힘겨루기와 성과 죽음의 극적인 대비를 충격적으로 보여준다. 사악한 요부 살로메는 신의 남자인 요한과 최후의 대결을 벌인다. 인간의 성욕을 대변하는 살로메와 신성을 상징하는 요한이 치열하게 맞붙는 전투에서 승세를 굳힌 편은 물론 살로메이다. 얼음처럼 차가운 살로메, 악마적인 힘으로 충만한 살로메의 성적 매력이 남성들을 압도한다. 저 두 남자를 보라! 한 남자(요한)는 애꿎은 죽임을 당하고 다른 남자(헤로데)는 살로메의 유혹에 굴복해 존재조차 희미해지지 않았던가. 아름다운 독부 살로메는 치명적인 매력으로 남성과의 승부에서 완벽한 승리를 거두었다. 무자비한 미녀의 이미지를 그림에 완벽하게 재현한 모로의 〈살로메〉는 예술가들의 눈길을 단숨에 사로잡았다. 소설가 위스망은 자신의 소설 속 주인공의 입을 빌려 '도저히 파괴할 수 없는 육욕의 화신, 불멸의 광기를 지닌 여신, 저주받은 아름다움을 지닌 여인'이라고 살로메를 극찬했다

　　　한편 세기말 영국 상징주의 화가 비어즐리는 희대의 독부 살로메를 탕녀로 표현해서 커다란 물의를 일으켰다. 다음 그림(p.36)은 비어즐리가 오스카 와일드의 희곡 『살로메』를 삽화로 그린 것 중의 한 점이다. 비어즐리는 희곡에서 가장 자극적인 내용이 담긴 부분, 아름다운 무희 살로메가 짝사랑한 요한의 잘린 머리를 선물 받은 장면에 초점을 맞추었다. 살로메가 한손으로 요한의 머리카락을 움켜쥐고, 다른 손가락은 시신에서 흘러내리는 핏물에 담그고 있다. 비록 죽은 몸에서 빠져나온 피이지만 이 피는 그녀가 사랑한 남자의 정수이다. 그의 생명이며 체온이며 영혼이기도 하다. 살로메는 이 무정한 남자의 육체를 만지고

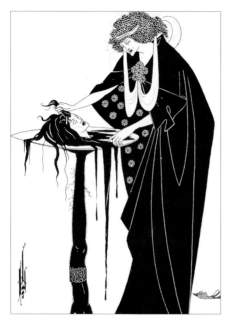

오브리 빈센트 비어즐리
〈살로메, 춤의 대가〉, 1894년,
오스카 와일드의 희곡 삽화 중

싫어 늙은 왕의 욕정을 자극하는 춤을 추었다. 그러나 가장 원하는 것을 얻었건만 그녀의 표정은 왜 이토록 허탈해 보이는가. 그리고 은쟁반의 받침대를 보라. 남근 형태가 아닌가. 남성의 성기를 연상시키는 받침대는 성욕과 살해욕이 한 쌍임을 적나라하게 보여준다. 오스카 와일드의 희곡 『살로메』를 펼치면 사랑은 증오를 낳고 증오는 살해욕으로 이어진다는 것을 실감할 수 있다.

다음은 살로메가 짝사랑한 요한과 나누는 대화이다.

살로메 – 요카난(요한), 난 그대의 몸을 갖고 싶어 미치겠어. 그대의 몸은 아무도 꺾은 적이 없는 들에 핀 백합과도 같아. 아니, 산의 정상에, 계

팜므 파탈 ● 잔혹

곡에 쌓인 순결한 눈과도 같아. 아라비아 여왕의 정원에 핀 장미도 그대의 피부처럼 하얗지 않아. 향료를 만드는 최초의 향기도, 아라비아 여왕의 정원도, 나뭇잎을 비추는 새벽빛도, 바다의 품에 안긴 달의 가슴도 그대의 살처럼 하얗지 않아. 아, 나는 그 살을 만지고 싶어 미칠 지경이야.

요카난 – 물러서라. 바빌론의 사악한 딸이여. 여자는 이 세상에 악을 가져다주는 존재이다. 더 이상 내게 말을 걸지 마라. 나는 아무 말도 듣고 싶지 않다. 나는 오직 주님의 음성에 귀 기울일 뿐.

살로메 – 그대의 입술은 상아탑에 새겨진 붉은 무늬, 상아의 칼날로 자른 빨간 석류, 티로스의 정원에 핀 장미보다 새빨간 석류도 그대의 입술만큼 붉지는 않아……. 요카난, 산호로 만든 페르시아 왕의 활집처럼 붉은 그대의 입술에 제발 키스하게 해줘.

요카난 – 저주가 있으리라. 불륜의 어미에게서 태어난 딸이여. 너를 구할 수 있는 분은 오직 하나님뿐, 그분의 발밑에 엎드려 그대의 죄를 용서해 달라고 간청하라.

살로메 – 아, 그대에게 키스할 테야.

요카난 – 난 너를 더 이상 보고 싶지 않다. 두 번 다시 보지 않겠다. 저주를 받으리라. 살로메, 네게 저주가 내리리라.

다음 그림(p. 38)에서도 비어즐리는 살로메를 음탕하고 잔인한 악의 꽃으로 묘사하고 있다. 이 삽화는 앞서 감상한 그림보다 더 섬뜩하면서 외설적이다. 왜냐하면 살로메가 허공으로 솟구치면서 세례자 요한에게 키스하는 엽기적인 순간을 표현했기 때문이다. 살로메는 요한의

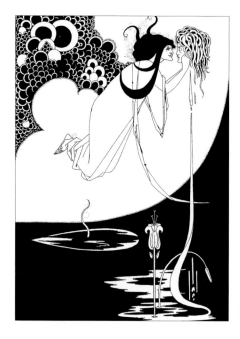

오브리 빈센트 비어즐리 〈살로메, 절정〉,
1894년, 오스카 와일드의 희곡 삽화 중

잘린 머리를 두 손에 쥐고 그에게 키스하려고 입술을 내미는 중이다. 성자의 시신에 입을 맞추는 탕녀의 모습처럼 충격적인 이미지가 있을까? 또한 신성 모독적이면서 불경스럽고 퇴폐적인 이 삽화를 보고 전율을 느끼지 않을 사람이 과연 몇이나 될까?

　독자가 희곡 『살로메』의 대사를 읽으면서 그림을 감상하면 혐오와 욕망이 한 뿌리에서 자란 가지들임을 더욱 체감할 수 있으리라.

　　"아, 그대는 내가 키스하는 것을 거절했어. 요카난, 지금 나는 키스할 거야. 잘 익은 과일을 이빨로 깨물듯이 그대의 입술을 깨물 테야. 그런데 요카난, 왜 나를 바라보지 않는 거야. 그토록 무섭고, 분노와 경멸로 가득 차 있

　　　　　　　　　　　　　　　　　　　　　팜므 파탈 ● 잔혹

던 그대 눈이 지금은 감겨져 있어. 요카난, 왜 눈을 감고 있는 거야? 눈꺼풀을 올리고 나를 보란 말이야. 그대는 내가 무서워? …… 요카난 그대는 나를 탐내지 않았어. …… 유대의 공주인 나를 마치 창녀처럼 대했어. 요카난, 난 아직 살아 있지만 그대는 죽었고, 그대 머리는 내 것이 되었어. 난 그대의 머리를 마음대로 할 수 있어. 개에게 던져줄 수도 있고, 하늘을 나는 새에게 던져줄 수도 있어. …… 아, 요카난 그대는 내가 사랑한 유일한 남자였어. 난 오직 그대만을 사랑하고 있어. 난 그대의 아름다움에 목말랐고 그대의 몸에 굶주렸어. 술과 과일로도 이 목마름과 굶주림을 멈추게 할 수 없어. 난 지금 어떻게 해야 하지? 강물도 바닷물도 내 가슴에서 타오르는 불길을 끌 수 없으니 말이야. …… 아, 난 그대 입술에 키스했어. 그대 입술은 씁쓸했어. 피맛 때문이었을까? 아니, 어쩌면 사랑의 맛인지도 모르지. 흔히 사랑의 맛은 쓰다고 하니까."

　　독자가 두 그림을 감상하면서 확인했듯, 비어즐리식 기법의 특징이란 색채를 절제하고 윤곽선을 강하게 사용하는 것에 있다. 화가는 왜 색채 대신 선을 이용해 대상을 묘사한 것일까? 매혹과 혐오라는 상반된 감정을 관객에게 보다 극적으로 전달하기 위해서였다. 비어즐리는 삽화를 통해 흑백의 대비와 강한 윤곽선이 에로티시즘을 강조하는 가장 효과적인 수단이라는 것을 증명했다.

　　여성의 사랑을 거부하고 신을 사랑한 죄로 참수형을 당한 세례자 요한의 이야기는 19세기 프랑스 화가 앙리 르뇨의 상상력을 자극했다. 다음은 1870년 미술 전람회에서 관중의 눈길을 단숨에 사로잡았던 그림(p.41)이다. 이 그림은 왜 그토록 인기를 끌었을까? 르뇨가 여느

화가들과는 다른 방식으로 살로메를 묘사했기 때문이다. 화가가 주제를 색다르게 해석한 참신함에 관객들은 박수를 보낸 것이다. 료뇨가 구사한 차별화 전략이란 다음과 같다.

르뇨는 살로메를 집시로 깜짝 변신시켰다. 요염한 집시 살로메가 요한의 목을 자를 칼과 그의 머리를 담을 쟁반을 무릎에 올려놓고 교태를 부리듯 관객을 응시한다. 화가는 살로메 이야기 중 클라이맥스에 해당되는 부분, 피비린내가 진동하는 살해 현장이나 요한의 잘린 머리를 묘사하지 않았다. 자, 화면을 보라. 피 한 방울도 찾아볼 수 없지 않은가. 그런데도 관객의 머릿속에 끔찍한 살해 장면이 연상되는 것은 무엇 때문일까? 바로 살로메의 섬뜩한 미소 때문이다. 살로메는 금빛 찬란한 무희복을 입고 정교하게 세공된 의자에 앉아 있다. 슬리퍼를 신은 그녀의 발밑에 값비싼 표범가죽이 깔려 있다. 화면의 어느 곳을 살펴도 끔찍한 살인이 벌어질 기미는 전혀 보이지 않는다. 그러나 살로메의 왼손을 보라. 그녀는 화려하게 장식된 칼을 잡고 있는데 이 칼은 요한의 목을 자를 칼이다. 살인을 예고하는 여자의 소름 끼치는 미소, 태연하게 미소 짓고 있기에, 죄의식조차 없기에, 살인을 놀이처럼 즐기기에 살로메가 더욱 무섭게 느껴지는 것이다.

이제 얼음송곳처럼 차가운 독부, '살로메' 편을 정리할 시간이 다가왔다. 살로메가 팜므 파탈의 전형이 된 것은 이국의 여인, 가학과 피학성, 퇴폐와 타락, 불타는 욕정, 신성 모독, 섬뜩한 피, 동방에 대한 환상 등 19세기 상징주의 예술가들이 갈망한 모든 것을 담고 있기 때문이다. 살로메 이야기는 거부당한 성욕은 살인을 부른다는 점을 소름 끼칠 만큼 생생하게 보여준다. 미치도록 사랑한 남성이 자신을 거부하면

앙리 르뇨 〈살로메〉, 1870년

여성은 독부로 돌변해 사악한 일을 저지른다. 사랑을 저버린 앙갚음으로 남자의 목을 자를 만큼 한없이 잔인해지는 것이다. 여자의 순정을 무참하게 짓밟은 요한은 그 죄값으로 참수당하는 끔찍한 형벌을 받았다. 이로써 치명적인 매력을 지닌 살로메는 위험한 여자의 대명사가 되었다.

살로메는 성의 탐닉이 죽음에 이르는 길임을 강하게 암시한다. 일찍이 에로스와 타나토스, 사디즘과 마조히즘이 한 쌍임을 간파한 시인 보들레르는 팜므 파탈을 사랑할 수밖에 없는 남자의 속내를 이렇게 털어놓았다.

"오, 나는 이 냉혹하고 잔인한 짐승을 너무도 사랑하고 아끼지. 심지어는 차가운 경멸까지도. 그러나 내겐 오히려 그런 네가 더욱 견딜 수 없도록 아름답게 느껴지는구나." ―「나는 밤하늘 같은 너를 숭배한다」 중

살기 어린 잔인함, 유디트

무자비한 살인자여,
네 잔인한 입에서 공중으로 뿌려지는 것은
내 피와 살, 골수인 것을.

아름다운 독부 살로메의 이미지에서는 비릿한 피냄새가 물씬 풍겨나온다. 살로메는 남자의 피맛을 즐기는 흡혈귀 같은 요부이다. 그러나 그녀는 냉혹한 여자일지언정 살인자는 아니다. 비록 남자의 목을 자를 것을 요구했지만 왕의 힘을 빌려 살인을 저질렀을 뿐이다. 살로메는 살인을 사주한 간접 살인자이다. 그런데 이번에 소개할 팜므 파탈은 손에 손수 피를 묻혀가면서 남자를 살해했다. 그것도 동침한 남자의 목을 마치 짐승의 멱을 따듯 칼로 베어서 잔인하게 살해했다. 피가 사방으로 튀기는 현대판 호러 영화에서도 여자가 잠자리를 함께한 남자를 침대에서 살해한 경우는 찾아보기 힘들다. 분명 이 여자는 살해 수법이나 잔인함의 농도에서 살로메보다 한수 위이다.

자, 희대의 살인마를 연상시키는 이 팜므 파탈은 과연 누구일

까? 구약성서 외경 '유디트' 편을 펼치면 살인마의 정체를 알 수 있다. 여자의 이름은 유디트인데 그녀가 그토록 끔찍한 살인을 저지른 까닭은 과연 무엇인지 '유디트' 편을 읽으면서 그에 관한 궁금증을 풀어보자. 먼 옛날, 포악하기로 악명 높은 앗시리아 군대가 평화롭던 유대의 산악 도시 베툴리아를 침략한다. 야만적인 전투병들을 지휘한 장수는 천하무적인 홀로페르네스였다. 홀로페르네스의 군대는 베툴리아를 장악한 후 도시를 철저히 유린했다. 병사들은 마을에 들어가 남자들은 죽이고 여자들은 겁탈했으며, 유대인들의 재산과 귀중품들을 약탈했다. 겁에 질린 유대인들은 적군에게 무릎을 꿇고 목숨을 애걸했다. 위급한 상황에 처한 나라의 앞날을 걱정한 귀족 출신의 과부 유디트가 조국을 구하기 위해 한몸을 던질 것을 결심했다. 유디트는 자신의 미모를 미끼 삼아 적장을 유혹한 다음 그를 살해할 계획을 세웠다. 유디트는 화려하게 치장하고 적의 진영을 찾아가 홀로페르네스를 만나게 해달라고 요청했다. 베툴리아 최고 미인이 막사를 방문하자 잔뜩 흥분한 군인들은 들뜬 마음을 감추지 못하고 휘파람을 불면서 환호성을 질렀다.

　　홀로페르네스도 성 상납을 자청한 미녀에게 넋을 빼앗겨 음심을 노골적으로 드러냈다. 치솟는 욕정에 이성을 잃은 그는 낯선 여인에 대한 경계심도 내팽개친 채 그녀를 침실로 데려갔다. 광란의 술 파티가 끝나고 육욕을 실컷 채운 홀로페르네스가 잠에 곯아떨어진 순간, 기회를 노리던 유디트는 칼을 빼들어 그의 목을 자르고 자루에 담아 베툴리아로 돌아왔다. 청천벽력 같은 대장의 암살 소식에 혼비백산한 앗시리아 병사들은 서둘러 도망쳤다. 공포와 굴욕의 시간은 지나고 마침내 베툴리아에 자유가 찾아온 것이다. 유대인들은 조국을 구한 여걸 유디트

　　　　　　　　　　　　　　　　　　　팜므 파탈 ● 잔혹

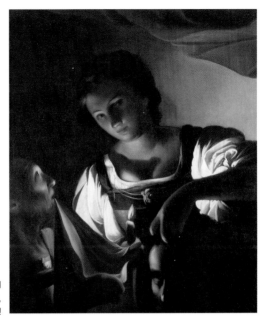

카를로 사라체니
〈홀로페르네스의 머리를 가진 유디트〉,
1598년

의 영웅적인 행동을 열렬히 찬양했다. 최고위직 사제도 애국심에 불타
는 여성 영웅의 출현에 찬사를 보냈다. 유디트가 적장과 몸을 섞은 사실
은 열광적인 축제 분위기에 휩쓸려 사람들의 관심조차 끌지 못했다. 유
대인들은 마치 약속이라도 하듯 홀로페르네스가 유디트의 정조를 짓밟
은 사실을 애써 외면한 것이다.

 그러나 예술가들은 유디트의 영웅적인 행동보다 섹스로 남자
를 유혹해 살해한 에로틱한 부분에 비상한 흥미를 느꼈다. 격렬한 성교
가 이루어진 침대에서 성적 흥분이 채 가시기도 전에 여자가 동침한 남
자의 목을 자른 살육의 대향연이 벌어졌으니 말이다. 관능과 죽음, 에로
스와 타나토스를 이보다 더 자극적으로 보여준 사례가 있었던가. 끔찍

하면서 에로틱한 유디트 설화는 르네상스와 매너리즘, 바로크 시대에 걸쳐서 가장 인기있는 그림의 주제가 되었다. 그림의 하이라이트는 유디트가 홀로페르네스의 목을 칼로 베는 장면이다.

성서 외경은 호흡이 멎을 것처럼 긴장된 순간을 이렇게 묘사하고 있다.

> 유디트는 홀로페르네스의 머리맡에 있는 침대 기둥으로 가서 그의 칼을 집어들었다. 그리고 침대로 가서 그의 머리카락을 붙잡고 "주 이스라엘의 하느님, 오늘 저에게 힘을 내려주세요"라고 기도한 다음 젖 먹던 힘까지 짜내 홀로페르네스의 목덜미를 칼로 두 번 내리쳐 머리를 잘라내었다. 그런 다음 유디트는 불천지 원수의 몸뚱이를 침대 밑으로 굴러버렸다……. 유디트가 장막 밖으로 나가 남자의 머리를 여종에게 넘기자 그녀는 잘린 머리를 음식 자루에 집어넣었다.

이런 연유에서 커다란 칼과 남자의 잘린 머리는 유디트의 상징물이 되었다. 아름다운 여자가 남자의 목을 칼로 자르는 장면이나 여자가 한 손에 칼을, 다른 손에 남자의 잘린 머리를 움켜쥐고 있다면 그 여자는 유디트인 것이다.

많은 화가들이 유디트의 설화를 회화로 옮겼지만 끔찍함에서 타의 추종을 불허한 그림은 17세기 로마 출신의 여성 화가 아르테미시아의 걸작 〈홀로페르네스의 목을 베는 유디트〉(p.48)이다. 이 그림은 여성 화가가 살해 장면을 가장 실감나게 묘사하는 한편 사람의 목을 자르는 일은 중노동이라는 점을 가장 생생하게 보여주었다는 평가를 받고 있

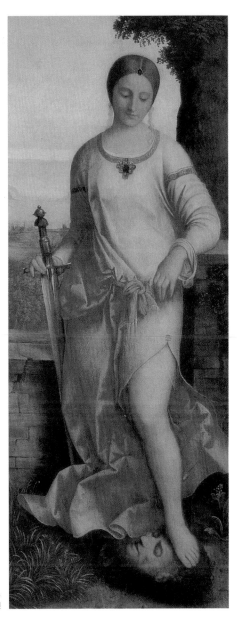

조르조네(초르치 다 카스텔프랑코),
〈유디트〉, 1500~1504년

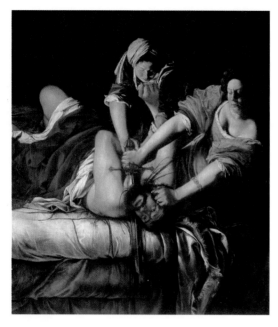

아르테미시아 젠틸레스키
〈홀로페르네스의 목을 베는 유디트〉,
1620년경

다. 동시대 최고의 화가로 명성을 떨친 카라바조의 '유디트'와 아르테미
시아의 '유디트'를 비교하면 잔인함의 농도, 주제를 부각시키는 능력에
서 아르테미시아는 단연 카라바조를 능가한다. 이 그림을 보라. 카라바
조의 그림 속 유디트는 곱고 앳된 얼굴에 가냘픈 몸매를 지녔다. 게다가
유디트는 나라를 구한 여성 영웅답지 않게 미간을 잔뜩 찡그리면서 마지
못해 적장의 목을 베는 시늉을 한다. 그녀의 표정에서 행여 고운 옷에 남
자의 피가 튈까 염려하는 기색마저 느껴진다. 그러나 아르테미시아의 그
림에 등장한 유디트는 중년 아줌마 같은 분위기에 남성처럼 건장한 체구
를 지녔다. 이 힘센 아줌마 유디트가 왼손은 남자의 관자놀이를 짓누르
고 오른손은 칼자루를 쥔 채 마치 짐승의 멱을 따듯 홀로페르네스의 목

팜므 파탈 ● 잔혹

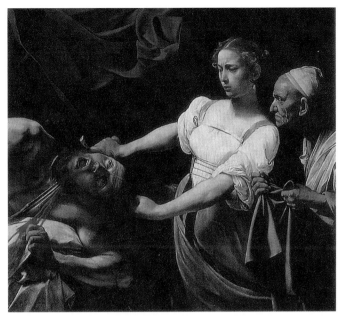

미켈란젤로 메리시다 카라바조 〈유디트와 홀로페르네스〉, 1598~1599년

을 베고 있다. 아니, 남자의 머리를 몸통에서 잘라내기 위해 칼로 목을 썰고 있다는 표현이 더 적합하리라. 잘려나가는 남자의 정맥에서 핏줄기가 솟구친다. 유디트의 하녀 아브라는 여주인의 살인 행위에 적극적으로 가담해 반항하는 남자의 상체를 두 팔로 힘껏 내리누른다. 잠결에 목이 잘리는 참변을 당한 홀로페르네스가 살 속으로 파고드는 칼을 밀쳐내려고 몸을 버둥거린다. 남자는 끔찍한 상황에서 벗어나려고 주먹을 불끈 쥐어보지만 이미 그의 눈에는 죽음의 그림자가 짙게 드리워져 있다.

　아르테미시아는 관객을 살해 현장의 목격자로 끌어들이기 위해 배경은 칠흑같이 어두운 반면 살해 현장에는 강렬한 빛을 비추는 명

암 기법을 활용했다. 빛과 어둠을 극적으로 대비시킨 덕분에 여자가 남자의 목을 베는 엽기적인 살인을 묘사한 그림은 한 편의 리얼 쇼가 되었다. 미술평론가 로베르토 롱기는 잔인함과 폭력성을 극도로 부각시킨 그림에 공포심을 느꼈던가, 아르테미시아를 가리켜 "이처럼 잔인한 그림을 그렸다니, 얼마나 무서운 여자인가"라고 개탄했다.

여성 화가인 아르테미시아는 왜 이처럼 잔인한 방식으로 살인을 그림에 묘사했을까? 페미니즘 미술사가들은 아르테미시아가 남성에 대한 적개심과 증오감을 그림에 투영했다고 주장한다. 왜냐하면 아르테미시아는 세기의 강간 사건으로 불리는 자신의 강간 소송이 끝난 직후에 〈홀로페르네스의 목을 베는 유디트〉를 그렸기 때문이다. 그녀는 열일곱 살에 아버지의 친구인 화가 타시에게 성폭행을 당한 경험과 재판이 진행되는 과정에서 받은 수모를 평생토록 가슴에서 지우지 못했다. 수치스런 법정 소송이 종결된 이후부터 세상을 떠날 때까지 홀로페르네스의 참수 장면을 반복해서 그린 것도 성폭력의 가해자인 남성을 그림을 통해 징벌하고 싶은 심정을 드러낸 것으로 해석된다. 혹 아르테미시아는 남성의 공격과 여성의 저항이라는 가부장 제도의 공식을 여성의 공격과 남성의 저항으로 바꾸어 복수심을 충족시킨 것은 아닐까? 그런 추정이 가능한 것은 아르테미시아가 고향 로마를 떠나 피렌체에 거주하던 시절에 그린 〈유디트〉 연작의 주제도 남녀 사이에 벌어지는 폭력성이었기 때문이다. 이 그림은 공범자인 유디트와 하녀가 홀로페르네스의 목을 자른 후의 상황을 묘사한 것이다. 비록 아르테미시아는 살인을 현재 진행형이 아닌 과거완료형으로 표현했지만 화면에서 풍겨나오는 살기는 관객의 등골을 오싹하게 만든다. 유디트가 가쁜숨을 몰아쉬면서 어

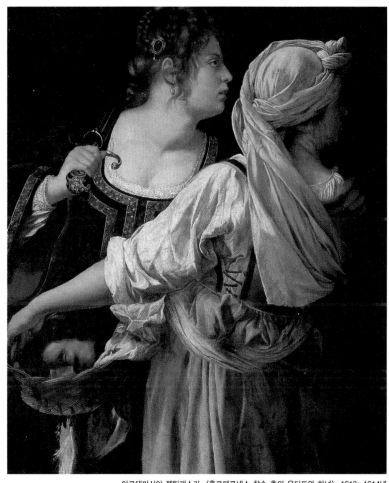

아르테미시아 젠틸레스키, 〈홀로페르네스 참수 후의 유디트와 하녀〉, 1613~1614년

둠 속을 노려본다. 그녀의 표정에는 누구라도 가까이 다가오면 가차없이 살해할 기색이 역력하다. 열에 들떠서 번뜩이는 눈빛, 붉게 상기된 뺨, 어깨에 걸친 커다란 칼이 살기를 내뿜는다. 하녀 아브라도 피에 절은 홀로페르네스의 머리를 바구니에 담은 채 잔뜩 긴장된 자세로 적군의 동태를 살핀다. 흥미로운 것은 아르테미시아가 임무를 무사히 완수한 여성 영웅 유디트를 자신의 모습으로 표현했다는 점이다. 유디트의 모델이 아르테미시아라는 물증이 있는데 유디트의 헤어 스타일과 장신구는 아르테미시아의 것과 똑같다.

〈홀로페르네스 참수 후의 유디트와 하녀〉(p.51)는 피렌체의 대공 코지모 2세가 구입한 덕분에 피티 궁의 소장품이 되었다. 성폭력의 희생자 아르테미시아가 고향을 떠나 피렌체로 가게 된 것은 아버지 오라치오가 딸의 강간 소송이 종결되기가 무섭게 딸을 피렌체에 사는 화가 피에트로 스티아테시에게 시집보냈기 때문이다. 낯선 땅에서 신혼생활을 시작한 아르테미시아는 과거의 쓰라린 상처를 치유하듯 유디트 주제에 매달렸다. 아르테미시아가 여성 화가요 이방인이라는 약점에도 불구하고 피렌체 권력자 코지모의 관심을 끌게 된 것은 당시 피렌체 최고의 화가 크리스토파노 알로리가 그녀를 눈에 띄게 감싸고돌았기 때문이다.

1615년에 피렌체에서 가장 유명한 세 사람이 있었으니, 바로 대공 코지모 2세, 수학자 갈릴레이, 화가 크리스토파노 알로리였다. 피렌체인들은 세 사람을 각각 권력과 지식, 예술을 상징하는 존재로 여기면서 숭배했다. 르네상스를 태동시킬 만큼 예술에 대한 애정이 깊을뿐더러 예술적 유산에 대한 자부심도 강했던 피렌체인들에게 알로리는 미켈

란첼로의 현신 같은 존재였다. 사람들은 알로리가 그린 성화를 보면서 기도하고 예배를 드렸으며, 화가의 예술적 재능을 입이 닳도록 찬양했다. 알로리는 뛰어난 예술적 재능만큼이나 외모도 빼어났다. 훤칠한 키, 여성의 눈길을 확 끄는 수려한 용모에 부드럽고 세련된 매너를 지녔다. 매력적인 그는 자신을 흠모하는 궁정 미인들과 화려한 염문을 뿌렸다.

그런데 피렌체의 자랑거리인 알로리가 낯선 여자 아르테미시아에게 연정을 품은 것이다. 더구나 알로리는 이탈리아 사람들이라면 입방아를 찧는 아르테미시아의 강간 소송에 얽힌 추문을 이미 알고 있었다. 그는 피렌체인들이 스캔들의 주인공인 여성 화가를 노골적으로 비웃는다는 사실도 잘 알고 있었다. 그러나 그는 천재성이 번뜩이는 그녀의 그림을 본 순간 불같은 사랑을 느끼게 되었다. 알로리는 주위 사람들의 험담과 비방, 충고에도 불구하고 그녀의 수호천사가 될 것을 결심했다. 알로리가 아르테미시아의 지원에 발 벗고 나서면서 그녀에게 행운이 깃들었다. 당시 피렌체에서 알로리의 영향력은 막강했다. 그는 대공 코지모 2세의 사랑을 독차지했을 뿐 아니라 대공 부인과도 터놓고 의견을 주고받을 만큼 친밀한 사이였다. 또한 그는 예술품을 수집하는 컬렉터들의 미술품 자문역도 도맡았다. 알로리는 작품을 고르고 추천하고 평가하는 권한을 한손에 쥐고 있었다. 이런 알로리의 호감을 사는 것은 화가로서의 출세를 확실하게 보장받는 길이었다. 아르테미시아는 알로리의 적극적인 도움에 힘입어 타향에서 성공의 기회를 잡을 수 있었다.

그러나 두 예술가의 사랑은 어디까지나 이별을 전제로 한 사랑이었다. 아르테미시아는 유부녀인데다가 성폭력을 당한 불행한 경험 때문에 남자의 사랑을 불신했다. 그녀는 비록 화가로서는 큰 성공을 거

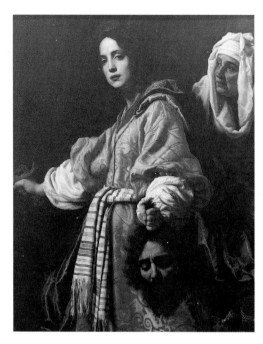

크리스토파노 알로리
〈홀로페르네스의 목을 든 유디트〉,
1619~1629년

두었지만 남성에 대한 부정적인 이미지를 마음속에서 결코 지울 수 없
었다. 알로리는 결국 실연을 당했고, 그는 사랑의 상처를 유디트 그림에
담았다. 눈부시도록 아름다운 유디트가 홀로페르네스의 잘린 머리를 손
에 쥐고 관객을 응시한다. 그녀는 한손에 커다란 칼을 쥐고 다른 한손은
남자의 머리카락을 움켜쥐었다. 홀로페르네스의 얼굴에는 살해당한 순
간의 고통을 나타내는 주름살이 또렷하게 새겨져 있다. 그런데 흥미롭
게도 유디트의 얼굴은 아르테미시아, 참수당한 홀로페르네스의 얼굴은
알로리의 모습이다. 알로리가 연인 아르테미시아는 가해자인 유디트,
자신은 피해자인 홀로페르네스로 묘사한 까닭은 무엇일까? 그가 실연

팜므 파탈 ● 잔혹

의 상처로 고통받는 희생자라는 사실을 강조하기 위해서였다. 즉 알로리는 그림을 통해 사랑의 상처를 호소하고 있는 것이다.

이처럼 르네상스와 바로크 시대, 예술가들에게 가장 인기 높은 주제였던 유디트 설화는 한동안 인기가 주춤하다가 19세기에 접어들면서 전성기의 화려함을 되찾는다. 남자의 목을 댕강 자른 잔인한 여성 유디트가 회화와 문학, 연극의 여주인공으로 등장한 것이다. 당시 유디트의 설화에 가장 애착을 보인 예술가는 오스트리아 화가 클림트였다. 클림트는 에로틱 회화의 대가답게 주제의 틀은 성서에서 가져왔지만, 분위기와 내용을 각색한 새로운 유형의 유디트를 선보였다. 클림트가 선보인 유디트의 모습은 사람들에게 충격을 주었다. 그는 하늘이 내린 사명을 완수한 여걸, 조국을 구하기 위해 적장에게 몸을 바친 애국자, 용기와 결단력, 신념의 상징인 여성 영웅 대신 음탕하고 선정적인 요부형의 유디트를 창조한 것이다. 클림트가 선보인 유디트는 에로틱 미술사에서도 으뜸으로 꼽을 만큼 강렬한 성적 매력을 발산한다.

이 그림을 보라(p.56). 그림은 매혹적인 여체가 갖는 힘이 치명적이라는 점을 보여준다. 유디트가 한쪽 유방은 드러내고 다른 쪽 유방은 베일에 감춘 선정적인 모습으로 관객을 유혹한다. 도발적인 드러냄과 아찔한 감춤의 대비가 성적 욕망을 자극한다. 그녀의 왼쪽 겨드랑이 사이에 비참하게 목이 잘린 홀로페르네스의 머리가 보인다. 여자의 눈은 게슴츠레 풀려 있고, 살짝 벌어진 입술에서는 쾌락의 신음 소리가 흘러나온다. 젖가슴을 풀어헤친 채 성적 희열로 자지러지는 유디트의 모습에서 나라를 구한 여성 영웅의 모습은 흔적조차 찾아보기 힘들다. 심지어 화면에는 유디트의 애국적인 행위를 상징하는 칼마저도 보이지 않

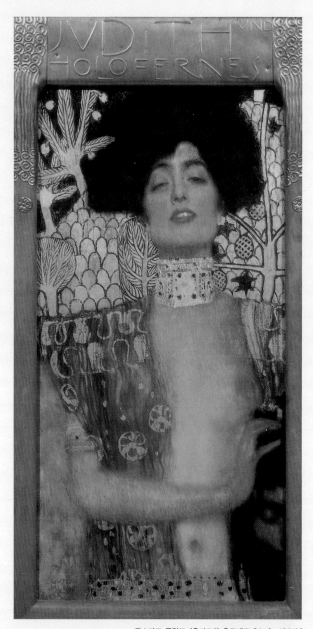

구스타프 클림트 〈유디트와 홀로페르네스 I〉, 1901년

는다. 칼보다 강한 흉기는 여자의 몸이며, 여자는 육체의 무기로 남자를 살해할 수 있다는 뜻일까? 유혹하는 여성, 강한 성욕으로 남자를 파멸시키는 요부를 이보다 더 선정적으로 표현할 수는 없으리라.

클림트는 자신이 개발한 화풍인 황금 양식을 〈유디트와 홀로페르네스 I〉에 적용했다. 황금 양식이란 화려한 문양과 순금을 그림에 풍부하게 사용한 시기를 가리킨다. 클림트는 호화찬란한 황금 양식으로 유디트를 치장해서 그녀를 관능미가 넘치는 요부로 만들었다. 화려한 비잔틴풍 금색 장식을 배경으로 성의 절정에 달한 팜므 파탈을 묘사한 〈유디트와 홀로페르네스 I〉은 유럽의 지성인들을 매료시켰다.

『요제피네 무첸바허』의 저자 펠릭스 잘텐은 이 작품을 본 감동을 이렇게 전했다.

> 날씬하고 나긋나긋하면서 부드러운 여자. 그 여자의 어두운 시선에는 관능의 불길이 타오르고, 잔인한 입술과 콧구멍은 욕망으로 전율한다. 이 유혹적인 여성 안에는 신비한 힘이 잠들고 있는 것 같다.

남성을 살해하는 잔인한 요부의 이미지가 클림트의 창작욕을 부추겼던가, 그는 1909년에 '유디트' 이미지를 또다시 재현했다. 〈유디트와 홀로페르네스 II〉(p.58)는 〈유디트와 홀로페르네스 I〉보다 여성의 성적인 힘이 더욱 위협적으로 표현되었다. 유디트의 손가락이 갈고리처럼 홀로페르네스의 머리카락을 낚아챈다. 마약에 취한 듯한 유디트의 몽롱한 눈빛과 독기 서린 표정, 불룩 튀어나온 젖가슴, 칼처럼 예리하게 잘린 하얀색 무늬의 곡선은 공포심과 불안감을 조성한다. 클림트는 유

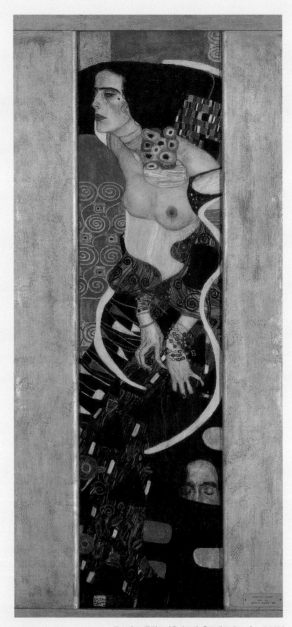

구스타프 클림트 〈유디트와 홀로페르네스 II〉, 1909년

디트를 구약성서에 나온 전설적인 여성 영웅이 아닌, 빈의 거리에서 남성을 유혹하는 고급 매춘부로 묘사했다. 애국심에 불타 적장을 암살한 유디트를 병적인 에로티시즘을 발산하는 요부로 변모시킨 것이다. 매춘부로 전락한 클림트의 유디트를 대한 빈의 유대인들은 경악했다. 유대인들은 나라의 자랑인 애국 여성을 사악한 요부로 전락시킨 클림트의 불경한 행위를 격렬하게 비난했다.

클림트는 유디트를 왜 팜므 파탈로 묘사했을까? 클림트가 유디트를 팜므 파탈로 만든 것은 세기말 남성들의 가슴에 자리한 여성에 대한 공포와 두려움, 성욕을 그림에 반영하고 싶었기 때문이다. 클림트는 여성을 아름답고 사랑스런 존재로 보는 동시에 남성에게 치명적인 위협을 가하는 위험한 존재로 여겼다. 비단 클림트뿐만이 아니라 당시 오스트리아 빈의 예술가와 지성인들은 여성에 대한 이중적이고 모순된 시각을 가지고 있었다. 특히 정신분석학자 지그문트 프로이트의 무의식 이론은 그들에게 막대한 영향을 끼쳤다. 프로이트는 인간의 무의식에 감춰진 원초적 본능인 성욕의 중요성을 적극적으로 사회에 전파했다. 아울러 그는 여자가 남자의 목을 자른 행위를 남근을 탐낸 여자들의 남성을 거세하고 싶은 욕망에 비유했다. 프로이트의 정신 분석 이론에 자극을 받은 예술가들은 무의식의 핵심인 성욕을 여자의 아름다운 육체에 구현했다. 클림트는 팜므 파탈의 이미지를 대중에게 알리는 데 결정적인 역할을 한 화가였다. 그는 냉정하면서 열정적이고 잔인하면서 유혹적인 요부형을 창조했다. 클림트가 유디트 설화에 팜므 파탈의 이미지를 재현한 덕분에 훗날 그레타 가르보, 마를렌 디트리히, 샤론 스톤 같은 섹시 아이콘들은 영화에서 요부역을 실감나게 연기할 수 있었다.

자, 이제 유디트가 팜므 파탈의 전형이 된 의미를 정리해보자. 유디트가 팜므 파탈로 변신한 것은 여성의 성적 매력이 남성의 권력과 힘을 압도한다는 것을 적나라하게 보여주었기 때문이다. 유디트의 설화에서 남자와 여자의 생물학적인 에너지는 역전되고 여자는 가해자, 남자는 희생자로 그 역할이 뒤바뀐다. 여자는 성을 주도할 뿐만 아니라 남성의 목숨마저 빼앗는 절대적인 지배자가 되었다. 유디트는 포악한 장수 홀로페르네스를 살해하기 위해 자신의 육체적 아름다움을 이용했다. 남자를 유혹해서 그의 욕정을 자극하고 성관계를 가진 후 잔인하게 칼로 목을 베어 죽였다. 세기말의 예술가들은 상대를 죽일 결심을 품은 채 남자와 몸을 섞은 여자의 냉정함에 두려움과 공포를 느꼈다. 애국심과 고귀한 사명감이 부각되는 바람에 유디트가 적장과 동침한 껄끄러운 부분은 감춰졌지만 그녀가 증오하는 남자와 성관계를 맺은 점, 성교가 끝나기가 무섭게 남자를 살해한 속내는 영원한 수수께끼로 남았다. 유디트 설화가 그토록 오랫동안 사람들의 호기심을 자극하는 것도 남자를 살해할 목적에서 의도적으로 상대를 유혹하고, 성교 후에 무장해제된 남자의 목을 잔인하게 자른 것에 있지 않을까? 성을 제공한 대가로 남자의 생명을 앗아간 잔인한 여자 유디트는 여자의 성적 매력이 얼마나 위험한 것인지 경고한다. 동시에 그녀는 '성교의 절정은 작은 죽음'이라는 조르주 바타이유의 주장을 그 누구보다 선명하게 보여준다.

　　하지만 세월이 흐르면서 남성에 의해 조작된 유디트의 이미지에 반기를 드는 세력이 생겨났는데 바로 페미니즘 여성 미술가들이었다. 이들은 남성들이 왜곡시킨 유디트 이미지를 복원시키려는 다양한 시도를 했다. 그 대표적인 예술가는 현재 세계적인 사진작가로 손꼽히

는 신디 셔먼이다. 셔먼은 남성의 성적 환상을 구현한 유디트의 이미지가 허구라는 것을 작품을 통해 적나라하게 까발렸다. 그녀는 살인녀의 제물이 된 가엾은 남성이라는 미술의 관습을 뒤엎었다. 셔먼은 스스로 유디트로 변신했다. 유디트처럼 옷을 입고, 분장하고, 자세를 취했다. 유디트로 분장한 셔먼이 왼손에 칼을 들고 오른손에 홀로페르네스의 잘린 머리를 움켜쥔 채 관객을 바라본다. 그런데 홀로페르네스의 얼굴을 보라. 추악하고 음탕한 노인의 얼굴이다. 셔먼이 선보인 홀로페르네스는 남성 화가들이 묘사한 얼굴과 너무도 다른 모습이다. 그의 얼굴은 아름다운 유디트에게서 육욕을 실컷 채운 호색한의 얼굴이다. 셔먼은 홀로페르네스를 왜 이토록 징그럽고 흉측한 늙은이로 재현한 것일까? 홀로페르네스가 희생자가 아니며, 아름다운 과

부를 범하고 싶은 동물적인 욕정에 불타는 난봉꾼이라는 것을 강조하기 위해서였다. 셔먼은 홀로페르네스가 목이 잘린 것은 유디트를 창녀로 여긴 것에 대한 형벌이라는 것을 충격적인 방식으로 보여주었다. 그녀는 여성 영웅 유디트를 정욕의 대상으로 전락시킨 남성들을 이 작품을 통해 응징한 것이다.

신디 셔먼 〈무제〉, 1990년, 사진

질투와
복수,
메데이아

구슬픈 내 가슴에 비수처럼 박힌 너,
악마의 무리처럼 억세고 화사하고 광기 서린 너.

일찍이 성 아우구스티누스는 '질투를 느끼지 않으면 사랑하지 않는 것'
이라고 주장했다. 사랑의 강도를 증명하는 표시가 바로 질투라는 얘기
이다. 질투가 없는 사랑은 존재하지 않는다고 말한 성 아우구스티누스
의 주장에 공감하게 되는 것은 사랑에 필연적으로 따르게 마련인 소유
욕은 집착을 낳고, 광적인 애착은 곧 질투로 이어지기 때문이다. 가장
격렬하면서 고통스런 감정인 질투! 예술가들은 과연 질투심을 어떻게
묘사했을까?

셰익스피어는 『오셀로』에서 이아고의 입을 빌려 '자신의 먹잇
감을 조롱하는 녹색 눈의 괴물', 밀턴은 『실락원』에서 '상처 입은 연인
의 지옥', 영국의 시인 헤릭은 '마음의 궤양'에 비유했다. 인류학자인
베네딕트는 질투와 열정은 동전의 양면과도 같다고 주장했다. 질투 중

에서도 특히 성적 질투는 가장 격렬한 감정을 유발하는데 자신은 물론 애인을 파멸시키고, 마침내 사랑의 감정까지 파괴하는 경우도 생겨난다. 변심에 따른 분노와 증오심은 성별을 가리지 않겠지만, 대체로 여성이 남성보다 배신에 훨씬 민감한 반응을 보인다는 것이 정설이다. 이를 입증이라도 하듯 W. 콩그리브는 "사랑이 변해 생긴 증오보다 더 격렬한 것은 없다. 그리고 모욕당한 여성보다 더 분노하는 사람은 없다"고 단언했다. 영어의 '모욕을 당한 여자'라는 단어도 오쟁이 진 남편과 같은 의미로 사용되고 있다.

젊고 아름다운 여자에게 남편을 뺏긴 여자의 질투심처럼 무서

에벌린 피커링 드 모건
〈메데이아〉, 1889년

운 것이 있을까? 사랑을 배신한 남편과 연적에게 끔찍한 복수를 자행해 '질투와 복수의 화신'이 된 여자가 있다. 악명 높은 여인의 이름은 바로 그리스 신화에 나온 마법사 메데이아다. 메데이아는 그리스 신화, 비극을 통틀어 가장 잔인한 악녀로 손꼽힌다. 고대 그리스 3대 비극 작가인 에우리피데스의 '메데이아' 편을 펼치면 아름답고 청순한 여인 메데이아가 그리스 최고의 악녀로 돌변하게 된 과정이 적혀 있다.

메데이아는 흑해에 위치한 콜키스 섬의 왕 아이에테스의 딸이다. 그녀는 빼어난 미모에 열정적인 기질, 총명함을 지녔다. 게다가 동굴 속에 바람을 불게 하고 폭풍을 일으키는 등 마법을 부리는 능력도 가졌는데 특히 독약을 제조하는 기술이 뛰어났다. 그런데 남자를 모르던 순결한 처녀 메데이아가 아버지의 보물인 황금 양털 가죽을 훔치러 온 젊고 잘생긴 청년 이아손에게 첫눈에 반한다. 사랑의 열병에 빠진 메데이아는 세상에서 오직 이아손만을 원하게 된다. 메데이아가 이아손과 사랑에 빠지게 된 것은 운명의 여신이 두 사람이 연인이 되도록 인연의 피륙을 짰기 때문이다.

이아손의 삼촌 펠리아스는 이아손이 갓 태어났을 무렵에 형에게서 왕권을 강탈했다. 이아손이 늠름한 청년으로 자라자 권력을 빼앗길 것을 염려한 펠리아스는 조카를 제거하기 위한 음모를 꾸몄다. 음모란 그리스인들이 가장 탐내는 보물인 황금 양털 가죽을 가져오면 이아손에게 왕위를 돌려주겠다고 약속한 것을 가리킨다. 지금껏 수많은 도전자들이 황금 양털 가죽을 가져오기 위한 모험길에 나섰지만 단 한 사람도 성공하지 못했다. 왜냐하면 끔찍하게 생긴 용이 하늘을 나는 황금 양의 가죽에서 나온 황금 양털을 두 눈을 부릅뜨고 밤낮으로 지키고 있

귀스타브 모로
〈이아손과 메데이아〉,
1865년

었기 때문이다. 펠리아스는 젊은 이아손의 명예심을 자극해서 그가 스스로 죽음의 길에 들어서도록 계략을 짠 것이다. 하지만 이아손은 인간에게 불가능한 임무에 도전해서 극적으로 성공한다. 사랑에 빠진 메데이아의 헌신적인 도움 덕분이었다. 메데이아는 애인이 황금 양털 가죽을 가져갈 수 있도록 발 벗고 나서는 한편 이아손을 세상 끝까지 따라가기로 결심했다.

모로의 그림(p.65)은 메데이아가 이아손을 얼마나 사랑하는지 감동적으로 보여주고 있다. 메데이아가 오른손에 마법의 약이 든 병을 쥐고 왼손은 다정하게 애인의 어깨 위에 얹었다. 이런 그녀의 동작에서 이아손에 대한 맹목적인 사랑과 그를 소유하고 싶은 욕망을 확인할 수 있다. 한편 이아손은 오른발은 독수리의 시체를 밟고 황금 양털을 쥔 오른손은 위로 들어올리면서 승리감을 만끽하고 있다. 두루마리 띠가 화려하게 장식된 원기둥을 넝쿨식물처럼 감고 기어오른다.

띠에는 다음과 같은 글이 적혀 있다.

이아손의 사랑을 받고, 그의 품에 안길 수만 있다면 세상 끝까지 그와 함께 갈 것이다.

열애에 빠진 메데이아는 절절한 사랑을 고백한 것에 그치지 않고 행동으로 옮겼다. 그녀는 아버지의 보물과 재산을 훔쳐서 이아손과 함께 도망치던 중 그의 목숨이 위태로운 지경에 이르자 애인을 구하려고 상상을 초월한 만행을 저질렀다. 남동생 압시르토스를 유인해서 살해하고 그의 사지를 토막 내어 바다에 던진 것이다. 그녀가 남동생의

팜므 파탈 ● 잔혹

시신을 절단해서 바다에 버린 이유는 단 한 가지, 두 사람이 추적을 피해 도망칠 시간을 벌기 위해서였다. 메데이아는 아버지와 가족들이 동생의 시체 조각들을 건지는 틈을 타서 무사히 콜키스를 탈출했다. 그녀는 사랑에 눈이 먼 나머지 조국을 배신하고 동생을 살육하고 고향땅을 버린 것이다.

　　　헌신적인 메데이아의 도움으로 간신히 목숨을 건진 이아손은 그녀와 함께 코린트로 건너가 두 아들을 낳고 10년 동안 행복하게 살았다. 그러나 평화롭고 화목한 가정에 엄청난 비극이 찾아온다. 테바이의 왕 크레온이 이아손을 사위로 삼겠다는 제안을 하자 그는 귀가 솔깃해진 나머지 메데이아를 냉정하게 버릴 구실을 찾았던 것이다. 젊고 아름다운 왕녀 글라우케와 재혼하고 싶은 욕망에 불타는 이아손은 메데이아에게 이혼을 강요했다. 이아손의 입장에서는 글라우케와의 결혼은 절대로 놓치고 싶은 일생일대의 행운이었다. 왜? 젊은 미녀는 그에게 돈과 권력을 선물할 테니까. 출세에 대한 욕망과 젊은 여자에 대한 욕정에 사로잡힌 이아손에게 조강지처는 자신의 행운을 가로막는 걸림돌일 뿐이었다. 공주의 신분을 버리고 친정 식구들을 배신하면서까지 운명적으로 선택한 남자, 하늘처럼 믿었던 남편의 변심은 맹수의 발톱처럼 메데이아의 여린 가슴을 갈기갈기 찢었다. 질투와 분노로 이성을 잃은 메데이아는 복수의 칼날을 갈았다. 메데이아는 남편의 이혼 요구를 들어주는 시늉을 하면서 마법의 독이 스며든 결혼 예복을 글라우케에게 선물했다. 아무것도 모르는 글라우케가 아름다운 결혼 예복을 입는 순간 혼례복에서 흘러나온 독이 그녀의 몸에 스며들었고, 그녀는 고통으로 몸부림치다 처참하게 죽었다.

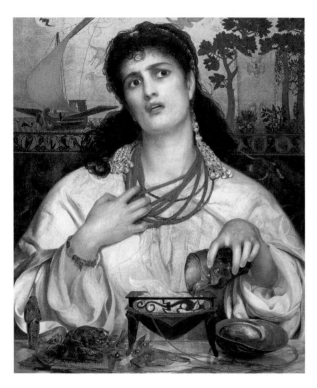

프레더릭 샌디스
〈메데이아〉, 1866~1868년

　　19세기 영국의 화가인 프레더릭 샌디스는 메데이아가 연적 글
라우케를 살해하려고 마술을 부리는 섬뜩한 장면을 그렸다. 메데이아가
남편의 사랑을 빼앗아간 글라우케를 살해할 목적으로 불길에 독을 붓고
있다. 그녀가 마법의 붉은 실을 잣는 것은 신부의 혼례복을 만들기 위해
서였다. 탁자 위에는 메데이아가 마법사임을 알려주는 상징물들이 놓여
있다. 이 소재들 중 눈길을 끄는 것은 교접을 하고 있는 두꺼비 한 쌍이
다. 화가가 낯 뜨거운 교미 장면을 그림에 표현한 것은 섹스와 질투가
불가분의 관계를 가졌음을 보여주기 위해서였다. 샌디스는 화면을 이국

팜므 파탈 ● 잔혹

적인 장식물로 도배했다. 두꺼비 옆에 놓인 작은 조각상은 이집트의 여신 사크멧상이며, 배경의 황금색 벽지는 이집트 문양과 일본 판화에서 빌려온 도상들로 장식했다. 황금색 벽지에는 이아손이 황금 양털을 훔치기 위해 타고 온 배인 아르고호와 나무들 사이에 양의 머리가 새겨진 황금 양털 가죽이 걸려 있다. 저 아르고호와 황금 양털이 아니었던들 메데이아는 끔찍한 살인녀가 되지 않았을 것이다.

남편의 변심에 새삼 원한이 사무쳤던가, 메데이아는 분노를 참지 못하고 붉은색 목걸이를 거칠게 잡아뜯는다. 이 산호 목걸이는 괴물 메두사가 흘린 피로 만든 것인데 행운을 가져다주는 일종의 부적이다. 그녀의 눈동자에는 증오가 이글거리고 벌어진 입술 사이로 저주의 한숨이 흘러나온다. 샌디스는 복수심이 한 여자를 무서운 악녀로 변모시킨 순간을 실감나게 보여주고 있는 것이다.

연적을 제거한 것으로 메데이아의 복수심은 사라졌을까? 아니, 메데이아는 더욱 날카로운 증오의 칼끝을 변심한 남자의 가슴에 꽂는다. 그녀는 이아손을 해치는 것만으로 그동안 자신이 받은 수모와 고통을 보상받지 못한다는 점을 잘 알고 있었다. 그를 영원한 지옥 속에 빠뜨리는 것이 철저하게 복수하는 길이다. 메데이아는 남편에게 가장 끔찍한 고통을 줄 수 있는 방법은 무엇일까 궁리하다가 머릿속에 끔찍한 생각을 떠올렸다. 그 생각이란 바로 이아손이 가장 아끼는 것을 제거하는 것이다. 자, 이아손이 가장 소중하게 여기는 것은 무엇일까? 그의 자식이다. 가부장적인 그리스 사회에서 자란 남자들은 가문의 대를 잇는 혈육에게 가장 애착을 느끼게 마련이다. 만일 남자가 후손이 없는 상태로 죽는다면 그것은 가문의 수치이며, 남자의 자존심을 짓밟는 일이

니까. 그만큼 자식은 그리스 남성에게 중요한 존재였다. 메데이아는 이 아손에게 세상에서 가장 잔인한 복수를 했다. 변심한 남편을 죽이는 대신 이아손이 가장 아끼는 대상인 자식들을 무참하게 살해했다. 그녀는 오직 이아손에게 죽음보다 더한 고통을 겪게 하려는 의도에서 사랑하는 아이들을 죽인 것이다. 이렇게 복수의 여신에게 친자식의 생명을 제물로 바치면서 메데이아의 복수는 완성되었다.

낭만주의 화가 들라크루아가 인륜을 저버리고 친자식을 살해한 비정한 어미인 메데이아의 모습을 그림에 생생하게 재현했다. 이 장면은 메데이아가 아이들을 살해하기 직전의 긴장감 넘치는 순간을 표현한 것이다. 메데이아가 왼손에 날카로운 단검을 쥐고 오른 팔과 손으로 아이들을 붙잡고 있다. 그녀는 살기등등한 표정을 지으면서 동굴 밖을 내다보면서 남편이 자신의 뒤를 쫓고 있는지 살핀다. 두 아이 중 하나는 메데이아의 팔에 대롱대롱 매달려 있고 다른 아이는 어미의 품속을 파고들면서 얼굴을 묻는다. 천진한 아이들의 눈빛과 동작에서 두려움과 공포의 감정이 묻어나온다. 하지만 변심한 남편에 대한 복수심이 모성마저 삼켜버렸다. 어미이기보다 한 남자의 여자로 살고 싶었던 여자의 한이 화면 전체에서 강렬하게 발산된다. 화가는 동굴 밖을 엿보는 메데이아의 모습을 빛과 그림자로 양분했다. 메데이아의 눈과 이마는 진한 그림자로 가리고 그 나머지 부분과 상반신은 환한 빛 속에 드러나게 연출했다.

화가는 왜 메데이아의 얼굴을 빛과 그림자로 나눈 것일까? 이 마와 눈은 이성의 영역이다. 냉철한 이성을 상징하는 이마와 눈을 진한 어둠 속에 묻은 것은 메데이아의 증오심이 이성을 마비시켰다는 것을

팜므 파탈 ● 잔혹

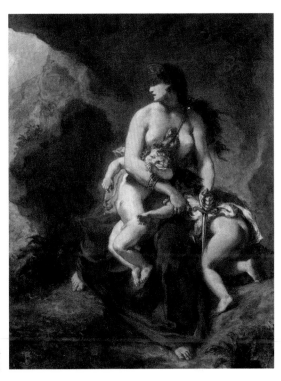

외젠 들라크루아
〈격노한 메데이아〉, 1862년

보여주기 위해서였다. 화가는 그녀가 여성에게 가장 고귀한 특성인 모
성, 즉 자식을 위해 목숨까지 바치는 숭고한 여성상을 짓밟은 살인마라
는 것을 강조하기 위해 그녀의 이마와 눈을 진한 그림자로 가린 것이
다. 들라크루아는 낭만주의 화가답게 사랑하는 남자에게 배신당한 여
자의 격렬한 증오심과 광란 상태를 그림을 통해 극적으로 보여주었다.
낭만주의자에게 사랑이란 메데이아처럼 자신을 송두리째 불태워 버리
는 것이다. 낭만적인 사랑이란 사회의 규범과 제도에 저항하고, 금기에
도전하고, 현실과 타협하기를 거부하고, 열정에 인생을 다 거는 사랑을

가리킨다. 이 세상에 오직 단 한 사람만이 사랑에 빠진 사람을 웃고 울게 하는 절대적인 힘을 지녔다. 미칠 것처럼 애절하면서 황홀한 감정의 분출이 바로 낭만적 사랑인 것이다. 낭만주의 대가 들라크루아가 메데이아의 신화를 그림의 주제로 선택한 것도 사랑에 살고 사랑에 죽는 낭만적 사랑의 정수를 그녀가 온몸으로 보여주었기 때문이었다. 들라크루아는 악녀의 전형인 메데이아의 성욕을 강조하기 위해 여성의 성기를 상징하는 동굴을 그림의 배경으로 선택했다. 민속학자인 샤루크 후사인에 따르면 동굴은 대지의 자궁을 의미한다. 아울러 그녀의 관능미를 부각시키려고 메데이아의 터질 듯 부푼 젖가슴을 강렬한 빛에 의해 드러나게 했다. 그녀의 벗은 상체는 여자의 성욕이 남자를 파멸시킨다는 점을 적나라하게 보여준다.

　　　예술가들이 신화 속의 메데이아에게 매혹당한 것은 사랑, 배신, 애증, 복수 등 한편의 드라마를 방불케 하는 극적인 요소를 지녔기 때문이다. 게다가 그녀는 다른 나쁜 여자들과 비교할 수 없을 만큼 죄질이 나쁜 여자가 아닌가. 왜냐하면 메데이아는 질투심을 이기지 못해 자식을 살해한 희대의 악녀였으니까. 그리고 그녀를 최고의 악녀로 만드는 데 결정적인 공헌을 한 사람이 있었으니, 바로 그리스의 극작가인 에우리피데스(BC 486~406)였다. 고대 아테네의 3대 비극 작가 중 하나인 에우리피데스는 희곡 『메데이아』에서 형제를 죽이고 연적을 독살한 것도 부족해 친자식마저 살해한 메데이아를 세상에서 가장 나쁜 여자로 묘사했다. 에우리피데스가 메데이아를 악녀의 전형으로 만든 것은 그녀가 저지른 살인은 우발적인 것이 아닌 철저하게 준비해서 저지른 계획된 살인이었기 때문이다.

에우리피데스는 메데이아에 대한 증오심을 감추지 못하고 반인류적인 살인을 감행한 그녀를 다음과 같이 신랄하게 비난했다.

여자란 침대에서 섹스를 할 권리를 무시당하면 사나운 짐승으로 돌변한다.

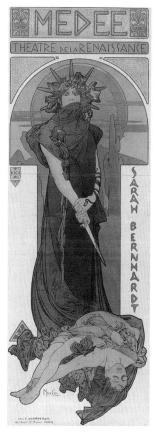

에우리피데스가 메데이아를 성욕을 주체하지 못해 살인을 저지른 짐승 같은 여자라고 비방한 바람에 그녀는 2,000년이 넘도록 마녀의 전형이요 최고의 악녀라는 악명을 얻게 되었다. 세기말에 이르면 희대의 살인마 메데이아는 팜므 파탈의 거룩한 계보에 오르게 된다. 19세기 아르누보 화가 무하의 그림에서 팜므 파탈로 변신한 메데이아의 이미지를 확인할 수 있다. 메데이아가 오른손에 피 묻은 단검을 쥐고 넋이 나간 모습으로 서 있다. 그녀의 발밑에는 비정한 어미에 의해 살해된 가엾은 아이의 시신이 놓여 있다. 그녀는 비록 천으로 얼굴을 가렸지만 입술에서 소름 끼치는 신음 소리가 새어나온다. 자식을 죽인 메데이아는 지금 미쳐가는 중이다. 광기로 번뜩이는 그녀의 푸른 눈빛은 살인의 끔찍함을 전해준다. 메데이아가

알폰소 무하 〈메데이아〉, 1898년

왼팔에 찬 뱀 팔찌도 그녀의 사악함을 말해주는 증거물이다. 포스터에 등장한 메데이아의 모델은 당대 전설적인 연극배우로 찬사를 받았던 사라 베르나르였다. 프랑스 시인 카튈 망데스는 연극의 여신 사라 베르나르를 위해 에우리피데스의 비극『메데이아』를 3막극으로 각색했고, 그녀의 열혈 팬인 무하가 1898년 그녀의 공연을 홍보하는 포스터를 제작한 것이다.

예술가들은 왜 메데이아를 악마적인 힘을 가진 위험한 여성으로 묘사한 것일까? 남성의 권리에 도전하고, 남자에게 투기를 부리고, 감히 남자에게 복수를 감행했기 때문이다. 과거 가부장적 사회에서는 똑같은 범죄를 저질렀더라도 남자와 여자를 징벌하는 잣대가 달랐다. 유독 여자에게 가혹한 처벌을 내렸다. 예를 들면 남자가 연적을 제거하는 것은 범죄가 아니었다. 설령 남자가 바람난 아내의 정부를 살해하더라도 사람들은 그를 비난하기는커녕 오히려 그의 딱한 처지를 동정하고 연민의 눈길을 보냈다. 명예를 잃은 남자는 자신이 당한 모욕에 대해 복수할 수 있는 정당한 권리를 보장받았다. 심지어 연적에게 복수하지 않는 남자는 남자답지 못하다는 비웃음을 받았고 숫제 졸장부 취급을 당했다. 즉 남자에게 복수는 영웅적인 행동이며 강한 남자임을 증명하는 행위가 되었다. 하지만 여자의 경우에는 정반대의 현상이 나타났다. 여자가 남자에게 부당한 일을 당하고 복수하면 사람들은 그녀를 맹렬하게 비난했다. 남자에게 질투심을 보이고 투기하는 여자는 범죄자이고, 복수욕에 사로잡힌 여자는 영웅이 아니라 악녀였다.

이런 성에 대한 이중적인 잣대, 성차별적 인식이 메데이아를 불멸의 악녀로 만드는 데 결정적인 작용을 했다. 메데이아는 남근주의

팜프 파탈 ● 잔혹

적인 위계 질서를 무참하게 파괴한 여자였다. 남성의 소유물에 불과한 존재이면서 감히 영웅인 남자를 공격하는 한편 끔찍한 복수를 감행했다. 오, 그녀는 얼마나 사악한 여자인가. 그렇다면 메데이아가 팜므 파탈로 변신한 배경이 밝혀졌다. 순종적인 여성을 원하는, 성에 관한 독점권을 쥐고 싶은, 여자를 종속시키기를 바라는 남자들의 속내가 메데이아의 신화에 숨겨져 있는 것이다. 예술가들은 여자의 복수심, 파괴 본능과 폭력성, 성적 질투심을 경계하는 남성들의 불안과 두려움을 메데이아 신화에 투영한 것이다.

자, 이번에는 메데이아의 편에 서서 생각해보자. 감정과 본능에 충실한 여자 메데이아는 잔혹한 괴물이 아닌 비참한 희생자가 아닐까? 그녀는 평생 이아손을 의지하고 사랑했다. 이아손은 메데이아의 첫 사랑이며 마지막 사랑이었다. 그녀가 천륜을 어기고 동생과 자식을 살해한 악녀가 된 것도 사랑만이 유일한 삶의 목적이요 희망이었기 때문이다.

드레이퍼의 그림(p.76)을 보라. 메데이아의 표정을 보면 사랑에 인생을 다 건 여자의 모습이 어떤 것인지 실감할 수 있다. 그녀는 사랑하는 사람을 살리기 위해 물불을 가리지 않는다. 아버지의 추격을 따돌리려고 자신의 옷자락을 붙잡은 채 살려달라고 애원하는 남동생의 손길을 야멸차게 뿌리친다. 메데이아 같은 타입의 여자는 사랑에 목숨을 걸기에 자식보다

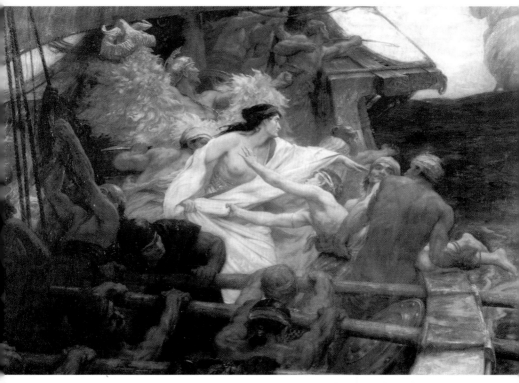

허버트 드레이퍼 〈황금 양털〉, 1904년

남편에게 광적으로 집착할 수밖에 없다.

메데이아는 사랑만이 인생의 전부인 자신의 고통을 다음과 같이 피를 토하듯 고백했다.

> "나의 인생 그 자체였으며, 나의 고결한 남편이었던 그이가 결국 내 눈앞에서 세상에서 가장 잔혹한 일을 증명하고 말았군요. 살아 있는, 생각하는 존재들 가운데 가장 가혹한 피조물이 우리 여자들이 아닐까요?"
> ─── 에우리피데스의 비극 『메데이아』 중

그렇다면 독자는 그녀의 지독한 복수심을 이해할 수 있지 않을까? 가부장적 사회에서 아웃사이더이면서 약자인 여자는 남자가 불륜을 저질러도, 자신을 학대해도, 성폭행을 당해도 그저 여자의 팔자이거니 하면서 체념하기 십상이다. 하지만 남편에게 버림받은 메데이아는 착한 표 여자가 되기를 거부하고 스스로 나쁜 표 여자가 되어 사랑의 배신자를 처단했다. 가부장적 제도의 관습을 뿌리째 뒤엎은 그녀의 행동은 사회에 강한 메시지를 전달한다. 그 메시지란 바로 성의 주도권을 쥐기 위한 의도에서 모성을 강조하는 남성들의 음모를 좌절시켰다는 것.

자, 다음과 같이 가정해보자. 혹 메데이아는 가부장적 제도의 위선과 허상을 폭로하고 성에 관한 동등한 권리를 얻기 위해 모성에 대한 신화를 파괴한 것은 아닐까?

살인을 즐기는
지적인 요부,
스핑크스

그대의 손이 허탈해진 내 가슴을 쓸어주어도 헛일.
사랑하는 사람아, 그대의 손이 찾는 것은 이미
여자의 사나운 이빨과 손톱으로 헐린 곳.
더 이상 내 심장을 찾지 마오. 짐승들이 이미 먹어치웠으니.

고대인들은 현대인들과 달리 상상력이 풍부했던가, 인간과 실제 동물 혹은 각 동물의 특성을 결합한 다양한 형태의 야수와 괴물을 만들었다. 예를 들면 하늘의 제왕인 독수리와 땅을 지배하는 사자를 혼성한 그리핀, 새와 말의 특성을 결합한 날개 달린 말 페가수스, 사자 머리에 염소의 몸과 뱀의 꼬리를 지닌 키마이라, 상체는 인간이며 하체는 말인 켄타우로스, 황소의 머리에 인간의 몸을 가진 미노타우로스, 뱀의 머리가 수십 개나 달린 히드라, 이마에 뿔이 달린 말 유니콘 등이 인간의 상상력이 빚어낸 대표적인 괴물들이다. 이런 반인반수의 변형체들은 초자연적인 현상에 대한 두려움과 공포 혹은 초능력을 꿈꾸는 인간적인 갈망이 투영되어 만들어진 것이다. 이런 잡종 생물체들 중에서 수천 년 동안 사

팜므 파탈 ● 잔혹

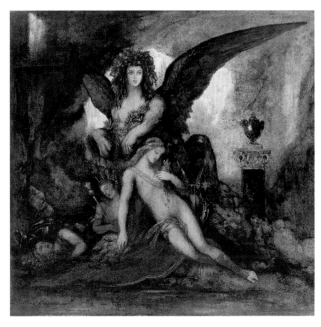

귀스타브 모로 〈스핑크스〉,
1887~1888년

람들의 인기를 독차지한 괴물이 있으니 바로 스핑크스이다. 스핑크스는 남자의 머리에 사자의 몸체를 지닌 괴수를 가리키는데 이를 고안한 민족은 이집트인들이었다. 파라오와 태양신 라를 결합한 스핑크스는 파라오의 무덤을 지키는 문지기였다.

훗날 그리스인들은 스핑크스의 모습을 변형시켜 상체는 여자이며 하체는 사자로 만들었다. 그리스인들이 스핑크스를 여성으로 성전환시킨 까닭은 무엇이며, 스핑크스는 어떤 계기로 팜므 파탈의 계보에 오르게 되었을까? 그리스 신화를 분석하면 그에 관한 궁금증을 풀 수 있다. 다음은 그리스 신화에 나온 스핑크스 이야기를 요약한 것이다.

스핑크스는 끔찍한 외양만큼 성격도 포악한 괴수였다. 테바이

성벽 바위 꼭대기에 웅크리고 앉은 채 도시로 진입하는 사람들에게 수수께끼를 내고 만일 수수께끼를 풀지 못하면 가차없이 잡아먹어버린다. 지금껏 단 한 사람도 스핑크스가 던진 수수께끼를 풀지 못했으니, 테바이인들에게 스핑크스를 만난 날은 곧 자신의 제삿날이 된 셈이었다. 어느 날 용맹스러운 청년 오이디푸스가 위기에 처한 테베인들의 목숨을 구하기 위해 대담하게 수수께끼에 도전했다. 오이디푸스는 "아침에는 네 발, 낮에는 두 발, 저녁에는 세 발로 걸어다니는 동물이 무엇이냐"라는 수수께끼에 대한 해답을 "갓난아이 때는 네 발, 자라서는 두 발로 서서 걷고, 늙으면 지팡이를 짚고 다니는 인간이다"라고 말하면서 완벽한 승자가 되었다. 뜻밖의 패배에 자존심이 크게 상한 스핑크스는 분을 삭이지 못한 나머지 바위에 머리를 부딪쳐 죽고 말았다. 수수께끼를 내어 무지한 인간을 조롱하는 한편 사람을 살해하기도 하는 무시무시한 괴물, 살인을 즐기는 지적인 괴물의 존재가 예술가들의 호기심과 상상력을 자극했던가, 수백 년 동안 스핑크스는 예술과 고전 문학의 흥미로운 소재가 되었다.

그런데 19세기 말 팜므 파탈의 인기가 높아지면서 스핑크스는 불가사의한 매력을 지닌 이국적인 요부로 깜짝 변신했다. 팜므 파탈에 집착한 상징주의 예술가들이 에로틱한 별종 스핑크스를 창조해서 팜므 파탈의 명단에 올린 것이다. 왜 그런 희한한 일이 벌어진 것일까? 유럽 열강들이 동방과 아프리카를 침략하면서 예술가들은 이국적인 건축물과 풍습, 신화, 예술품들을 새롭게 접하게 되었고, 그런 이국에 대한 환상과 신비감이 예술적 영감을 자극했던 것이다. 하긴 스핑크스와 팜므 파탈은 공통점이 많다. 왜? 스핑크스는 인간이 도저히 풀 수 없는 수수

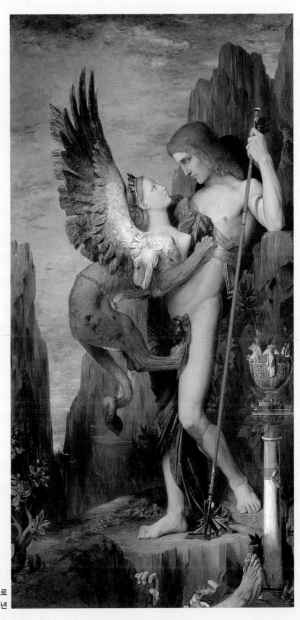

귀스타브 모로
〈오이디푸스와 스핑크스〉, 1864년

께끼를 미끼로 던져 잔인하게 살해하는 괴물이다. 팜므 파탈 역시 수수께끼 같은 매력으로 남성을 유혹해서 파멸시키는 비정함을 지녔다. 둘 다 인간을 농락하고 해치면서 희열을 얻지만 그 누구도 괴물과 요부의 속내를 알 수 없다. 예술가들이 매혹과 혐오의 감정을 동시에 불러일으키는 두 존재를 한몸에 결합한 것은 당연한 결과가 아닐까?

당시 '스핑크스'를 팜므 파탈로 묘사한 대표적인 화가는 귀스타브 모로였다. 1864년 살롱전에 출품한 모로의 〈오이디푸스와 스핑크스〉(p.81)는 관객들의 인기를 독차지했다. 더없이 에로틱하면서도 혐오스런 팜므 파탈의 이중성을 스핑크스에 절묘하게 투영했기 때문이다. 스핑크스가 오이디푸스의 나체에 엉켜붙은 채 욕정으로 이글거리는 눈빛으로 그를 유혹한다. 괴물은 끈적이는 눈맞춤만으로 욕정이 해소되지 않았던가, 앞다리는 오이디푸스의 가슴, 뒷다리는 천으로 간신히 가린 그의 성기를 자극하면서 몸체를 타고 결사적으로 기어오르는 중이다. 어깨는 독수리의 날개, 뒷다리는 황소의 발굽, 하체는 사자인 이 괴물은 전형적인 스핑크스의 모습을 지녔다. 하지만 한눈에 보아도 남성을 파멸시키는 사악한 요부라는 확신이 든다. 왜 그런 느낌을 받게 되는 것일까? 화가가 스핑크스를 팜므 파탈로 만들기 위해 치밀한 연출을 시도했기 때문이다. 먼저 스핑크스의 유방을 보라. 유방은 원뿔 형태이다. 부드러운 젖가슴 대신 무기처럼 날카로운 유방을 지닌 스핑크스가 남성을 해치는 위험한 여성이라는 뜻이다. 한편 스핑크스가 날개를 활짝 편 점도 그녀의 공격적인 성향을 말해준다. 왜? 하늘의 제왕인 독수리가 먹이를 잽싸게 낚아챌 때 취하는 동작이니까. 게다가 괴물은 머리에 왕관을 썼다. 이것은 무엇을 의미할까? 남성에게 주어진 힘과 권력을 여성

이 쟁취했다는 뜻이다.

　　다음은 화면 앞쪽을 자세히 살펴보라. 날카로운 바위 틈새로 벼
랑을 타고 기어오르는 남자의 앙상한 손가락이 보인다. 그 옆에 괴물의 제
물이 된 남자의 발이 보인다. 화가는 스핑크스의 육체가 함정이며 그녀는
살인 본능을 지닌 킬러라는 점을 강조하기 위해 소름 끼치는 장면을 연출
한 것이다. 더욱 엽기적인 것은 스핑크스의 허리를 장식한 붉은 띠이다.
맹수의 제왕인 사자의 몸체를 화려하게 장식한 저 붉은 띠는 팜므 파탈을
향한 남성의 갈망과 증오심을 적나라하게 보여주는 증거물이 아닌가.

　　반면 오이디푸스는 눈부시게 아름다운 청년의 모습이다. 그는
긴 창을 손에 쥐고 자신의 몸을 타고 오르는 스핑크스에게 경고의 눈길
을 보낸다. 그러나 괴물과 생사를 다투는 오이디푸스의 눈빛에서 서슬
푸른 살기 대신 짙은 관능성이 느껴진다. 게다가 오이디푸스는 괴물과
의 기 싸움에서 밀리는 상태이다. 그의 왼쪽 다리는 뒤로 향하고 상체도
뒤로 젖혀졌다. 오이디푸스는 의지력을 발휘해서 욕정을 억제하고 있
다. 그는 비록 영웅일지라도 성적인 유혹에는 속수무책이다. 여자의 유
혹에 넘어가지 않으려고 안간힘을 쓰는 남자와 남자의 욕망에 올가미를
던지면서 끈을 바짝 조이는 여자. 공격하고 방어하는 두 남녀의 자세는
보기에 민망할 정도로 성교와 흡사하다.

　　모로가 적극적으로 성을 주도하는 스핑크스를 묘사한 반면 벨
기에 화가인 페르난트 크노프는 스핑크스가 교태를 부리는 엽기적인
장면을 그림(pp.84~85)에 표현했다. 그림은 19세기 소설가 조세핀 펠라
당의 희곡 『오이디푸스와 스핑크스』에 실린 내용을 페르난트 크노프가
상상력을 발휘해서 재현한 것이다. 스핑크스가 오이디푸스의 뺨에 얼

굴을 부비면서 황홀경에 빠져 있다. 사랑에 빠진 괴물은 오이디푸스를 공격하는 대신 두 눈을 지그시 감고 긴 꼬리를 흔들면서 남자를 애무한다. 이 스핑크스는 특이하게도 사자가 아닌 치타의 몸체를 지녔다. 그러나 다른 상징주의 화가들이 묘사한 것처럼 여성스런 얼굴에 동작과 자세도 여성적이다. 그런데 저 스핑크스의 음흉한 행동을 보라. 오이디푸스의 몸에 바짝 다가가면서 그의 바지 허리 틈새로 날카로운 발톱을 집어넣지 않는가. 스핑크스가 남자의 바지춤 속을 헤집는 까닭을 독자에게 굳이 설명할 필요가 있을까? 성적 만족감에 젖은 괴물은 야성을

잃고 나른해진 몸체를 부드럽게 땅에 밀착시킨다. 그러나 남자들이여, 방심은 금물이다. 여자의 예리한 발톱이 언제 그랬나 싶게 그대의 여린 속살을 찢을지도 모르니까. 흔히 여자의 속성을 살쾡이에 비유하지 않던가. 한없이 다정하게 굴다가도 순식간에 돌변해 남자의 가슴에 치명적인 상처를 입히니 말이다.

한편 오이디푸스는 남자의 몸이건만 여성적인 분위기가 완연하다. 몸매는 가냘프고 피부도 여자처럼 매끈하다. 그의 젖꼭지마저 숫제 꽃잎 형태이다. 영웅 중의 영웅인 오이디푸스가 스핑크스로 변신한

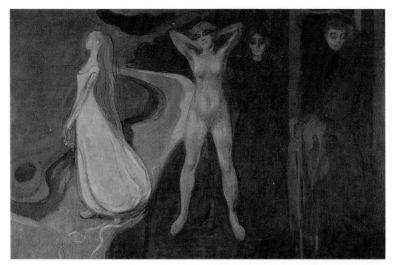

에드바르드 뭉크 〈여자의 세 시기(스핑크스)〉, 1894년

여성에게 성희롱을 당하는 신세로 전락했다. 화가는 그림에서 전통적인 남녀의 성 역할을 전복했다. 여자는 맹수가 되어 남자를 위협하고, 남자는 그녀의 성적 노리개가 된 것이다.

평생토록 여성에 대한 공포와 두려움에서 벗어나지 못했던 화가 뭉크도 여자의 잔인한 속성을 스핑크스에 비유해 표현했다. 뭉크가 '스핑크스=여성'이라는 생각에 사로잡히게 된 것은 불행한 연애를 경험하면서 여성은 곧 파멸과 죽음을 가져다주는 존재라는 확신을 가졌기 때문이다. 이 작품은 〈생의 프리즈〉 연작 중 한 점이다. 연작은 '사랑의 싹' '사랑의 개화와 쇠퇴' '생의 불안' '죽음' 등으로 나뉘며 총 22점으로 구성되었는데 이 그림은 '사랑의 개화와 쇠퇴' 편에 들어 있다. 그림 한가운데 벌거벗은 여자가 양다리를 벌리고 서서 두 손으로 머리를 감

싸는 포즈를 취한다. 그녀가 사악한 웃음을 흘리면서 관객을 유혹하듯 바라본다. 여자의 붉은 머리카락, 짙은 화장, 벌거벗은 두 다리 사이로 흘러내리는 어두운 색채의 물줄기는 그녀가 남성을 파멸시키는 팜므 파탈이라는 것을 말해준다. 화면 왼쪽에 흰 옷을 입은 여자가 백합꽃을 손에 쥔 채 서 있고, 화면 오른쪽에 검은 옷을 입은 여자는 유령처럼 서 있다. 여자의 얼굴은 시체처럼 창백하다. 그녀 옆의 남자는 두 그루의 나무 사이에 낀 채 고개를 숙이고 서 있다. 남자의 오른팔 부위에 붉은 피가 흥건히 흘러내리는 이상한 형체가 엉켜붙어 있다. 은유와 상징으로 가득 찬 이 그림의 의미는 과연 무엇일까?

뭉크의 입을 빌려 작품에 대한 설명을 들어보자.

세 여자가 있다. 벌거벗은 여자는 삶의 환희를 상징한다. 드넓은 바다를 향해 걸어가는 흰 옷을 입은 여인은 희망과 기대를 상징한다. 검은 옷을 입은 여인은 고통과 죽음을, 절망적인 표정을 짓는 남자는 사랑의 고통과 상처를 암시한다.

뭉크는 그림을 통해 여자는 남자에게 기쁨과 희망뿐만 아니라 고통을 주는 알 수 없는 존재라는 것을 말하는 것이다.

독일 상징주의 화가인 슈투크는 성의 주도권을 쥔 팜므 파탈의 모습을 스핑크스 신화에 빗대어 충격적으로 보여주었다(p.88). 바위 위에 웅크리고 앉은 스핑크스가 벌거벗은 남자와 열정적인 키스를 나눈다. 괴물은 날카로운 발톱을 남자의 등허리에 힘껏 박으면서 숨이 끊어지도록 격렬한 입맞춤을 퍼붓는다. 키스의 황홀경에 빠진 남자는 무릎

프란츠 폰 슈투크 〈스핑크스의 키스〉, 1895년경

을 끓은 채 두 눈을 감았다. 남자의 목은 뒤로 젖혀지고 등은 활처럼 휘어진다. 그는 팔을 앞으로 뻗으면서 발끝으로 간신히 몸을 지탱하고 있다. 화가는 여자가 성을 주도한다는 점을 강조하기 위해 치밀하게 화면을 연출했다. 여자의 출렁이는 유방, 남자를 부숴버릴 듯 끌어안은 강인한 팔, 여성 상위인 공격적인 키스와 S자 형태로 휘어진 남자의 몸, 버

팜므 파탈 ● 잔혹

둥거리면서 허공을 헤집는 그의 무기력한 손, 여자의 키스를 수동적인 자세로 받아들이는 점을 극적으로 대비시켰다. 더욱 충격적인 것은 여자의 젖가슴이다. 자, 바위에 엎드린 스핑크스의 가슴 부위를 자세히 살펴보라. 어둠에 가려져 희미하게 보이지만 괴물은 무려 8개의 젖가슴을 지녔다는 것을 알 수 있다. 그 중 두 개의 유방이 남자의 목 부위를 강하게 짓누르고 있다. 괴물은 지금 탐스런 유방으로 남자를 질식시키는 중이다. 쾌락과 고통이 화면을 뜨겁게 불태운다. 죽음을 부르는 키스여! 아니, 죽어도 좋을 황홀한 쾌락의 키스여!

 슈투크가 묘사한 스핑크스는 단지 남성을 유혹하는 존재에 그치지 않는다. 퓨마를 연상시키는 괴물은 남자보다 힘이 셀뿐더러 성욕도 강하다. 남성을 능가하는 슈퍼 팜므 파탈이 그림에 등장한 것은 당시 우먼 파워가 정치, 사회, 경제 전반에 걸쳐서 맹렬하게 기세를 떨쳤기 때문이다. 19세기 후반에는 여성들도 대학 교육을 받을 수 있게 되었다. 남성과 동등한 학식을 갖춘 신여성들은 금녀의 벽을 뚫고 전문직에 도전했고, 스스로 돈을 벌었다. 또한 남녀평등법이 제정되면서 여자들의 남자를 대하는 방식에도 커다란 변화가 생겼다. 여자들은 남자의 사랑을 기다리기보다 적극적으로 남자 사냥에 나섰다. 남자의 보호를 받는 연약한 여자 대신 능동적으로 사랑을 쟁취하는 존재로 거듭난 것이다. 이제 독자는 그림 속 스핑크스가 마치 먹잇감을 삼키듯, 아니 남자를 실신시키려는 듯 강렬한 키스를 퍼붓는 까닭을 이해하게 되었으리라. 슈투크는 남녀 간에 성의 주도권을 쥐기 위한 치열한 권력 투쟁이 벌어지고 있다는 것, 남녀 관계에도 정글의 법칙이 작용한다는 것을 증명하기 위해 슈퍼 팜므 파탈을 창조한 것이다.

매력과 위험의
아찔한 공존,
메두사

아, 이 조롱거리를 기르기보다 차라리 독사 한뭉치를 낳고 말 것을.
내 뱃속에 속죄를 잉태한 덧없는 쾌락의 밤이 원망스럽구나.

그리스 신화에 나오는 괴물 메두사는 스테노와 에우뤼알레, 메두사로
이루어진 고르곤 세 자매 중 하나였다. 고르곤 자매들의 외양은 흉측하
기 짝이 없다. 행여 꿈에서 보게 될까 두려워지는 그 모습을 묘사하면
다음과 같다. 흉악하게 부풀어오른 얼굴, 툭 튀어나온 눈, 커다랗게 벌
어진 입, 길게 늘어진 혓바닥, 멧돼지 어금니처럼 뾰쪽하게 솟은 이빨,
청동으로 이뤄진 손, 용의 비늘로 뒤덮인 목을 지녔다. 머리카락은 또
어떤가? 머리카락 한올 한올마다 쉿쉿 소리를 내며 꿈틀거리는 징그러
운 뱀들이었다.

　　메두사의 무시무시한 얼굴을 보게 된 사람은 그만 공포와 두
려움에 사로잡혀 그 자리에서 돌로 변해버렸다. 그리스인들은 끔찍한
마녀의 모습을 방패나 문짝, 사원 첨탑 등에 새겨넣어 부적이나 제의적

인 마스크로 사용했다. 제아무리 흉측한
악귀도 기겁하고 도망칠 만큼 메두사는
끔찍한 형상을 지녔기 때문이다.

그리스 신화에 따르면 고르곤
자매들은 한때는 눈부시게 아름다운 여
인들이었다. 특히 메두사는 바다의 신
포세이돈이 첫눈에 반할 만큼 미모가 뛰
어났다. 메두사의 머리카락은 숱이 많은
황금색이었고 눈빛은 너무도 신비로워
남자라면 그녀를 사랑하지 않고 배길 수
없을 정도였다. 포세이돈과 메두사는 불
같은 사랑에 빠졌고, 두 연인은 치솟는
욕정을 참지 못한 나머지 아크로폴리스
에 있는 아테네 여신의 신전에서 격렬한
정사를 치렀다. 일이 꼬이려고 그랬는
지, 정숙하기로 소문난 아테네 여신이
연인들의 섹스 장면을 우연히 목격하게
되었다. 아테네 여신은 결혼을 거부하고
평생 처녀로 살았던 처녀신이다. 독신의
삶을 선택한 아테네인 만큼 그녀는 성행
위를 매우 불결하게 여겼으며, 결백증이
유독 심했다. 그런 아테네가 성스러운
자신의 집에서 짝짓기를 하는 둘의 모습

페르난트 크노프 〈잠자는 메두사〉,
1896년

091

을 보았으니 얼마나 치를 떨었겠는가. 신성한 신전을 더럽힌 연인들의 행동에 화가 머리끝까지 치민 아테네 여신은 창녀처럼 몸을 함부로 굴린 메두사를 영원히 벌하기로 결심했다. 증오심에 사로잡힌 아테네 여신은 아름다운 메두사가 다시는 남자를 유혹할 수 없도록 흉측한 괴물로 만들어버렸다. 그래도 여신의 분은 풀리지 않았던가, 그녀는 영웅 페르세우스의 힘을 빌려 메두사의 목숨마저 빼앗았다.

　　아테네 여신은 페르세우스가 메두사를 제거할 수 있도록 그녀의 얼굴을 보지 않고 살해할 수 있는 비법을 알려주었다. 메두사를 직접 본 사람들은 모두 돌로 변하니, 거울처럼 빛나는 청동 방패에 비친 메두사의 얼굴을 보면서 처치하라고 조언하면서 페르세우스에게 방패를 선물했다. 페르세우스는 아테네 여신이 지시한 대로 다이아몬드 칼로 방패에 비친 메두사의 얼굴을 정확히 겨냥하고 단숨에 그녀의 숨통을 잘라버렸다. 제아무리 흉악한 메두사라 할지라도 방패에 비친 형상만으로 상대방을 돌로 변하게 할 수 없었으니까. 무사히 임무를 끝낸 페르세우스는 메두사의 머리를 아테네에게 바쳤고, 여신은 마귀의 머리를 자랑스레 자신의 방패에 붙이고 다녔다.

　　이날 이후 사람들은 더욱 큰 두려움과 경외심을 품은 채 여신을 우러러보게 되었다. 메두사의 얼굴은 지금도 그리스 시대에 그려진 화병에서 쉽게 찾아볼 수 있다. 메두사의 머리는 처음에는 동아시아 지역에서 찾아볼 수 있는 악귀를 쫓는 귀면와와 유사한 상징물로 그려졌고 중세에 들어오면 흉측한 마녀의 모습으로 바뀌었다. 이후 각 시대와 예술가의 성향에 따라서 메두사를 표현하는 방법도 달라져 바로크 시대에 메두사의 얼굴은 저주받은 영혼이나 악귀의 도상으로 그려졌다. 화

　　　　　　　　　　　　　　　　　　　　　　　팜므 파탈 ● 잔혹

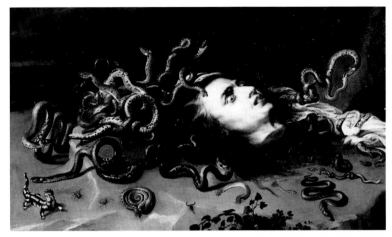

가들이 즐겨 묘사한 장면은 페르세우스가 메두사의 목을 자르는 극적인
순간이었다. 징그런 뱀이 우글거리는 메두사의 머리가 화가들의 상상력
을 자극했던 것이다.

　　그 인상적인 장면을 가장 실감나게 표현한 화가는 바로크 회화
의 거장 루벤스였다. 루벤스는 아틀라스의 한 벼랑에 내팽개쳐진 메두사
의 머리를 그렸다. 포세이돈의 넋을 뺏은 아름다운 자태는 흔적조차 찾
을 수 없는 마귀의 처참한 종말에 가슴이 섬뜩해진다. 메두사는 저승의
문턱을 넘는 순간에도 차마 자신의 죽음을 실감할 수 없었던가, 두 눈을
부릅뜬 채 "아, 분명 이것은 악몽일 거야"라고 내뱉는다. 무참하게 잘린
그녀의 목에서 흘러나온 붉은 피가 땅을 흥건하게 적신다. 피 웅덩이에
서 뱀들이 끊임없이 번식하고 있다. 루벤스는 잔혹미에 매료된 바로크의
거장답게 극적인 연출을 노렸던가, 새끼뱀들이 시신의 피를 마시면서 성

숙한 뱀으로 자라는 순간을 충격적으로 묘사했다. 강심장을 지닌 사람이라면 모를까 징그러운 뱀들이 똬리를 틀고 있는 메두사의 머리는 차마 눈 뜨고 바라보기 힘들 정도이다. 바로크의 스타 화가인 루벤스이기에 저주와 매혹의 감정을 이토록 절묘하게 결합할 수 있었으리라.

한편 19세기 라파엘 전파의 화가 번 존스는 흉측한 메두사를 유혹적인 팜므 파탈로 묘사했다. 번 존스가 당시 선풍적인 인기를 끈 팜므 파탈에 메두사를 포함시킨 것은 괴물과 시선을 마주친 남자들은 죄다 죽었다는 전설 때문이다. 화가는 페르세우스가 아내 안드로메다에게 우물에 비친 메두사의 머리를 보여주는 장면을 그렸다. 중세 기사 복장을 한 페르세우스가 왼손으로 메두사의 머리를 치켜들고 사랑스런 아내가 행여 겁을 먹을세라 애정이 가득 담긴 눈길로 그녀를 응시하면서 다정하게 손을 붙잡아준다. 안드로메다는 두려움이 가득 담긴 눈길로 물에 비친 괴물의 얼굴을 들여다보는데, 그림은 거울과 백미러의 발명은 메두사의 신화에서 유래하고 있음을 알려준다. 메두사의 모델은 번 존스의 절친한 친구 벤슨의 딸이다. 번 존스는 여자의 얼굴을 보는 것은 곧 남자의 죽음을 의미한다는 신화의 상징성에 매료되어 예술적 영감을 자극하는 모델을 찾던 중 친구 딸을 낙점한 것이다. 이 그림은 페르세우스 신화에 매료되었던 번 존스가 페르세우스를 소재로 그린 연작 중 한 점이다.

번 존스는 영국 보수당의 실력자 아서 발푸르가 주도한 정부 장식 프로젝트를 위해 영웅 페르세우스 연작을 그렸다. 배경의 사과나무와 정원 풍경은 너무도 장식적이면서 화려해 마치 태피스트리처럼 느껴진다. 그가 묘사한 인물들은 성별을 구분하기조차 힘들며 양성적인

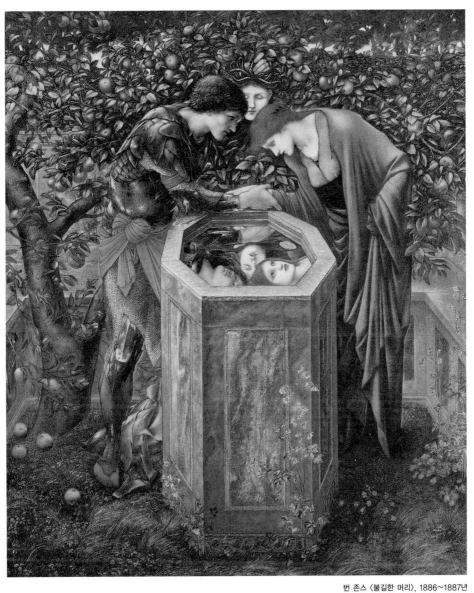

번 존스 〈불길한 머리〉, 1886~1887년

뤼시앵 레비 뒤르메르 〈메두사 혹은 성난 파도〉, 1897년

인물들은 우아하고 섬세한 아름다움의 극치를 보여준다. 번 존스의 양식화된 인물상과 오묘한 색채, 장식적인 문양과 넝쿨처럼 휘감기는 선은 세기말 유럽에서 유행한 아르누보 스타일의 모델이 되었다.

세기말 지식인과 예술가들이 메두사를 팜므 파탈에 포함시킨 것은 여자에게 눈길을 주는 것은 곧 죽음을 가져다준다는 신화에 내재된 상징성 때문이었다. 남자가 여자를 보는 순간 생명을 잃는다면 그 여자, 즉 메두사는 분명 팜므 파탈일 수밖에 없다.

'여자를 보는 것=죽음'이라는 점에 착안한 시인 셸리는 1819년 「피렌체 미술관에 있는 레오나르도 다 빈치의 메두사에 관하여」라는 시를 썼고, 그 시에서 메두사를 매력과 위험이 공존하는 신비한 팜므 파탈로 묘사했다.

그것은 엄청난 매력을 지닌 공포……
그리고 끊임없이 변하는 거울
그곳에 있는 모든 아름다움과 공포를 비추는, 저 젖은 바위에서 하늘을
뚫어지게 바라보고 있는 머리카락이 뱀으로 된 여자의 얼굴

당시 메두사를 팜므 파탈의 계보에 올리는 데 결정적으로 기여한 사람은 정신분석학자인 프로이트였다. 프로이트는 1922년 메두사의 얼굴이란 여성의 음부를 상징한다는 파격적인 주장을 펼쳤다. 그는 메두사의 얼굴을 본 남자들은 돌로 변한다는 신화에 담겨진 의미를 이렇게 해석했다. 남자는 본능적으로 여성의 생식기를 보고 싶은 강렬한 충동을 지녔는데 여성의 성기를 보는 것만으로도 남자는 강렬한 성적

자극을 받기 때문이다. 그러나 여체의 비밀을 캐고 싶은 남성의 건잡을 수 없는 욕망은 여성의 음부를 보는 것을 금하는 전통적인 윤리관에 위배되는 것이다. 성적 충동과 금기 사이에서 갈등하던 남자는 결국 본능의 부름을 따르게 되고 그는 금지된 쾌락을 맛본 대가로 징벌을 받게 된다. 즉 죽음의 정체란 성욕을 이기지 못해 사회적 금기를 깬 남자가 느끼는 죄의식인 것이다. 다음 그림을 보면 여성의 성기가 남성의 욕망과 공포심을 동시에 자극한다는 점을 실감할 수 있다. 여자는 거대한 산맥처럼 누워 있고 가늘고 작은 체구를 지닌 남자가 여체의 협곡으로 추락한다. 남자는 오직 여자의 성기를 보기 위한 의도로 죽음의 다이빙을 시도하는 것이다. 여성의 성기에 관해 남성들이 갖는 두려움은 여러 민족의 풍습에서도 확인할 수 있다.

오늘날에도 메스칼레로족(뉴 멕시코 주 중남부의 동부 아파치족)이나 치리카후아족(미국 남서부와 멕시코 북부의 아파치 인디언) 남자들은 어린 아들에게 이렇게 경고한다.

"여자와는 어떤 짓도 하면 안 된다. 여자는 몸 안에 이빨을 갖고 있어 네 성기를 물어뜯을 테니까."

또한 팔레스타인에서는 남성이 여성의 성기를 보는 순간 장님이 된다는 이야기가 전해진다. 셰익스피어의 『리어 왕』에는 다음과 같은 대사가 나온다.

"상체는 신이 물려준 여자이지만 허리 아래의 모든 것은 악마의 것이

팜므 파탈 ● 잔혹

쿠빈 〈죽음의 도약〉,
1617~1618년경

다. 그곳에 지옥이 있고, 어둠이 있고, 유황이 들끓는 심연이 있다."

　　남성에게 여성의 음부처럼 매혹과 두려움을 자극하는 것이 있
을까? 여성의 은밀한 부분을 응시하고 싶은 남성의 욕구와 금기를 깨는
것에 대한 공포가 메두사 신화에 내재되어 있다. 메두사 신화는 공포와
에로티시즘은 시각과 밀접한 관련이 있다는 것, 금지된 욕망의 밑바닥
에는 죽음이 도사리고 있다는 점을 적나라하게 보여준다. 그렇다면 메
두사는 팜므 파탈이 될 자격이 충분하지 않을까? 머리카락이 온통 꿈틀

프란시스 파카비아 〈메두사〉, 1936년

팜므 파탈 ● 잔혹

거리는 뱀으로 된 메두사는 사악하고 파괴적인 존재이며, 그런 여성을 갈망하는 남자는 쾌락과 희열을 맛본 대가로 소중한 목숨을 내놓아야 할 테니까 말이다.

　　자, 독자여, 프로이트의 이론은 저만큼 밀쳐두고 메두사 신화를 이렇게 해석하는 것은 어떨까? 열애에 빠진 남자는 연인과 눈빛만 마주쳐도 마력에 사로잡혀 그 자리에서 돌이 되어버린다. 단 한 번의 눈길로도 남자는 화석처럼 굳어져 죽음과 같은 고통을 경험하게 된다. 사랑하는 남자는 애인의 눈동자에 사로잡혀 설령 지옥의 나락으로 떨어진다 하더라도 전혀 저항할 수 없다. 남자는 여자의 아름다움을 탐닉한 죄로 욕망과 공포 사이에서 질색되어 죽어간다. 메두사는 매혹적이면서 잔인한 여자의 전형이다.

　　상징주의 문필가 테오필 고티에는 남자가 여자의 미색을 탐하는 것이 얼마나 위험한 일인지 알았던가, 이렇게 경고했다.

　　여자에게 절대로 눈길을 주지 마라. 그냥 묵묵히 땅만 보고 걸어라. 제아무리 마음의 동요를 느끼지 않는 깨끗하고 순결한 남자일지라도 단 한 번의 눈길로도 영원히 구제받을 수 없는 나락으로 굴러떨어질 수 있다.

신비

le mystère

숨 막히는 끌림, 클레오파트라

보라, 저 미묘하고 육감적인 미소를.
저 앙큼하고 번민하는 조롱하는 듯한 얼굴,
저 하늘대는 망사에 둘러싸인 교태가 흐르는 얼굴은
우리에게 거만하게 말한다.
쾌락은 나를 부르고 사랑은 내게 왕관을 씌우도다.

제1장을 읽은 독자라면 필경 핏물이 사방으로 튀기는 호러 영화를 보고 난 것처럼 기분이 오싹해질 것이다. 여자가 이토록 잔인해질 수 있을까? 간담이 서늘해지면서 남자를 살해하는 취미를 가진 악녀들의 이야기는 더 이상 듣고 싶지 않다는 생각이 들지도 모른다. 팜므 파탈에 대한 호기심은 사라지고 책에 대한 흥미마저 잃을 독자들을 위해 제2장에서는 팜므 파탈의 분위기를 180도로 바꾼다. 신비한 매력으로 뭇 남성들의 넋을 사로잡았던 9명의 팜므 파탈들을 차례로 소개하면서 그녀들이 팜므 파탈로 변신하게 된 과정과 그에 얽힌 다양한 에피소드를 여러분께 전할 것이다. 첫 번째 순서는 세상에서 가장 매력적인 여자로 손꼽히는 '클레오파트라 여왕' 편이다.

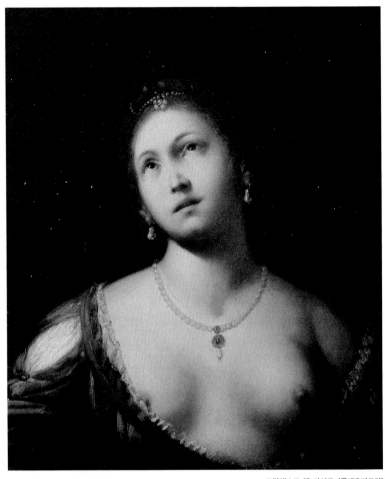

프란체스코 델 카이로 〈클레오파트라〉

팜므 파탈 ● 신비

기원전 50년경 이집트 왕좌에 올랐던 여왕 클레오파트라 7세는 역사를 통틀어 가장 극적이면서 파란만장한 삶을 살았던 여걸이다. 클레오파트라의 드라마틱한 생애와 세기의 로맨스는 셰익스피어, 버너드 쇼를 비롯한 수많은 예술가들의 영감을 자극하는 창작혼의 원천이 되었다. 피의 순수성을 지키려는 파라오의 율법에 의해 남동생들(프톨레마이오스 13세, 프톨레마이오스 14세)과 차례로 결혼한 여자, 남편이면서 남동생인 프톨레마이오스 14세와 치열한 권력 투쟁에서 승리해 왕권을 쟁취한 여자. 마케도니아 왕조의 마지막 여왕이라는 역사적인 기록만으로도 그녀의 일대기는 소설보다 더 흥미롭다.

　　어디 그뿐인가. 세계를 제패한 로마의 영웅 카이사르와 안토니우스는 그녀의 아름다움과 뛰어난 성적 매력 앞에 무릎을 꿇었다. 그녀의 용모가 얼마나 빼어났으면 클레오파트라의 코가 1센티미터만 낮았어도 세계 역사는 달라졌을 것이라는 말이 인류에 회자되었을까? 미인의 대명사인 그녀는 아름다운 여자로 만족하지 않았다. 그녀는 연인들의 막강한 힘을 이용해서 이집트의 영토를 확장시키고 세계를 제패할 야심까지 품었다. 게다가 세기의 여걸은 화려한 명성에 걸맞게 지극히 파격적인 방식으로 죽음을 선택했다. 연인 안토니우스가 자결한 이후 갑작스럽게 이뤄진 그녀의 자살은 역사의 수수께끼로 남았으며, 다양한 추측을 낳았다. 수많은 예술가들이 클레오파트라의 생애를 작품에 구현하고 싶은 충동을 느낀 것도 그녀의 인생이 곧 드라마였기 때문이다.

　　그러나 클레오파트라에 대한 대중들의 관심은 폭발적으로 증가하건만 정작 그녀의 발자취를 추적할 수 있는 역사적 자료는 초라할 정도로 빈약한 편이다. 여왕의 무덤, 그녀를 재현한 예술품, 문헌들도

거의 남아 있지 않다. 고대 연대기 작가들은 클레오파트라의 연인 카이사르와 안토니우스의 삶과 업적을 빛내기 위한 장식물로 그녀의 존재를 언급했을 뿐이다. 그러나 그런 그들도 클레오파트라가 치명적인 매력을 지닌 여자라는 사실만은 부인하지 않았다. 고대 작가들은 입을 모아 그녀가 거부할 수 없는 매력을 지녔다고 강조하고 있으니까. 플루타르크는 "그녀의 미모는 숨 막힐 정도로 강한 인상을 주는 것은 아니지만 이상하게도 대단한 매력을 지녔다. 그녀의 감미로운 목소리는 즐거움을 주었으며 그녀의 혀는 능란하게 연주하는 현악기와 같다"고 말했다. 디온 카시우스도 "클레오파트라의 목소리는 매우 다정하며 그녀가 말을 할 때면 누구나 귀를 기울이게 되고, 그녀의 매력에서 벗어날 수 없다"라고 밝혔다. 이런 문헌들을 토대로 클레오파트라의 용모를 재현하면 그녀는 완벽한 미인형이기보다 재치가 넘치며 분위기 파악에 능한 센스형 미녀라는 점을 알 수 있다. 실제로 여왕은 외국어를 구사하는 천부적인 소질을 지녔고 동서고금의 문헌들을 꿰뚫고 있을 만큼 지성적인 여자였다. 또한 정치적 수완도 뛰어나 두 남동생들과 치열한 권력 투쟁을 벌여 승자가 되었다. 클레오파트라는 육체미, 교양미, 정치적 감각 등 삼박자를 고루 갖추었기에 로마의 위대한 두 영웅을 자신의 노예로 만들 수 있었던 것이다.

클레오파트라의 생애 중 일반인들이 가장 호기심을 갖는 부분은 그녀가 로마의 지배자인 카이사르와 안토니우스를 차례로 유혹한 과정이다. 세기의 로맨스로 불리는 세 남녀의 역사적인 만남과 비극적인 사랑은 수세기 동안 미술, 소설, 연극, 영화의 인기 주제였다. 로마의 변방에 불과한 이집트의 여왕이 로마의 권력자인 두 남자의 마음을 어떻게

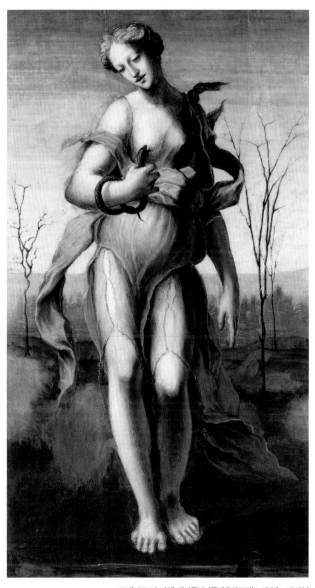

도메니코 디 파체 베카푸미 〈클레오파트라〉, 1508~1510년

그처럼 완벽하게 사로잡을 수 있었을까? 고대 문헌들을 펼쳐 궁금증을 풀어보자.

기원전 48년, 클레오파트라는 프톨레마이오스 13세와의 권력 투쟁에서 패배한 후 강제로 폐위당해 유배된 처지였다. 당시 이집트 왕실은 근친상간을 권장하는 한편 근친혼을 법으로 보호했는데 왕실의 순수한 피가 섞이는 것을 막기 위해서였다. 왕족들의 근친상간을 통한 결혼은 신성한 지위를 가진 통치자들의 혈통을 보호하고 그들의 특별한 신분을 유지하는 데 커다란 도움이 되었다. 따라서 공주인 클레오파트라는 남동생들과 결혼해 공동 통치자가 될 수밖에 없는 운명이었다. 하지만 권력욕이 유독 강한 클레오파트라는 왕을 제거하고 스스로 여왕이 되려고 했지만 실패하고 쫓기는 신세가 되었다.

위기에 처한 클레오파트라는 이집트를 침공한 로마 장군 카이사르의 막강한 권력을 이용해서 왕권을 되찾을 계획을 세웠다. 외부의 적을 이용해 내부의 적을 치는 것이 이른바 그녀의 전략이었다. 자신의 미모와 성적 매력을 이용해 카이사르를 유혹할 계략을 꾸민 클레오파트라는 상상을 초월한 방법으로 정복자인 카이사르와 운명적인 첫 만남을 가졌다. 그녀가 시도한 상상을 초월한 방법이란 과연 어떤 것일까?

클레오파트라는 알렉산드리아를 정복한 카이사르 군대가 이집트 왕궁에 머물고 있다는 정보를 알아냈다. 삼엄한 경계를 뚫고 남몰래 카이사르에게 접근할 방법을 찾던 그녀는 기막힌 계략을 짜냈다. 칠흑같이 어두운 밤에 양탄자에 드러누운 다음 충복에게 자신의 몸을 양탄자로 둘둘 말 것을 명령한 것이다. 충복은 어깨에 들쳐멘 양탄자를 로마 병사들에게 보이면서 집정관에게 바칠 값진 선물을 가져왔다고 둘러댔다. 큼

직한 양탄자는 이내 카아사르의 눈길을 끌었고 호기심이 발동한 그는 서둘러 양탄자를 풀게 했다. 아, 그런데 이게 웬일인가. 양탄자를 펼친 순간 눈부시게 아름다운 반라의 여왕이 비너스처럼 양탄자 속에서 솟아오른 것이 아닌가. 기상천외한 첫 만남에 압도당한 카이사르는 평소의 냉정함을 잃고 여왕의 매력에 사로잡히고 말았다. 에로틱한 장면에 넋이나간 카이사르는 그날 밤 클레오파트라의 연인이 되었다. 클레오파트라에게 홀딱 반한 카이사르는 애인을 위해 여왕의 정적들을 모두 제거하고 그녀를 왕좌에 복귀시켰다. 클레오파트라는 이집트 왕위를 유지하기 위한 필수 조건인 공동 통치를 위해 둘째 남동생인 프톨레마이오스 14세와 결혼했다. 불과 열 살인 프톨레마이오스 14세는 허울뿐인 파라오였고 실세는 클레오파트라였다. 여왕은 카이사르의 권력을 이용해 왕권을 되찾고 피의 숙청을 감행할 수 있었다. 클레오파트라와 대면하기 전까지 카이사르는 심각한 연애에 빠진 적이 없었다. 역사상 가장 위대한 군인이요 최고의 정치가로 평가받는 카이사르에게 여자란 욕정을 해소하는 하루살이 같은 존재였다. 그런 카이사르가 쉰이 넘은 나이에 불같은 사랑에 빠진 것이다.

　　내연의 관계인 두 사람은 BC 47년경 남보란 듯 40척에 달하는 호화로운 배를 타고 나일 강을 횡단하면서 열정을 불태웠고 사랑의 결실인 아들 카이사리온까지 낳았다. 인생의 황혼기에 찾아온 사랑은 카이사르를 전혀 다른 사람으로 변모시켰다. 그는 신전에 클레오파트라를 기념하는 황금 조각상을 세웠으며, 수치심도 잊은 채 카이사리온은 자신의 아들이라고 공공연하게 밝혔다.

　　로마인들은 자신들의 우상을 한낱 웃음거리로 만든 동방의 요

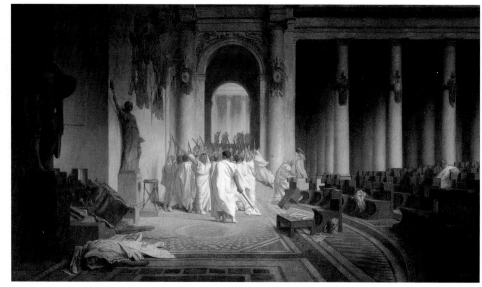

장 레옹 제롬 〈카이사르의 죽음〉, 1867년

부를 눈엣가시처럼 여겼다. 오죽하면 "모든 악은 음탕한 요부의 나라 알
렉산드리아에서 나온다"는 유언비어까지 퍼질 정도였을까? 그런데 카
이사르의 막강한 권력을 등에 업고 정치적 야망을 키우던 클레오파트라
에게 엄청난 불행이 닥친다. 기원전 44년 3월 15일 카이사르의 절대 권
력에 위협을 느낀 정적들이 그를 암살하는 사건이 발생한 것이다. 카이
사르는 원로원 회의장에서 무려 23군데나 칼에 찔린 채 처참하게 살해
되었다. 갑작스런 연인의 죽음에 넋이 나간 클레오파트라는 아들을 데
리고 황급히 이집트로 돌아왔다. 하지만 클레오파트라는 카이사르의 죽
음을 애도할 경황조차 없었다. 그녀가 이집트를 비운 사이 정적들은 왕
권을 찬탈하기 위한 음모를 꾸미고 있었고, 나일 강의 물이 말라 기근에

팜므 파탈 ● 신비

다가 페스트까지 번지는 등 나라가 혼란 상태에 빠져 있었다. 그 무엇보다 클레오파트라는 시시각각 변하는 국제 정세에 촉각을 곤두세울 수밖에 없는 처지였다. 그녀의 든든한 보호막인 카이사르가 사라진 시점에서 로마의 이집트 정책이 어떻게 변할지 감조차 잡을 수 없었다.

위기감에 사로잡힌 클레오파트라에게는 새로운 권력자가 필요했다. 새로운 권력자란 카이사르가 암살당한 이후 로마 최고의 실력자로 급부상한 안토니우스를 가리킨다. 클레오파트라는 유력한 차세대 통치자인 안토니우스가 로마제국 동부 지역 사령관 지위에 오른 후 동방 원정에 나선다는 정보를 입수했다. 그녀는 자신과 이집트의 운명이 걸려 있는 안토니우스를 유혹하기 위한 묘안을 짜냈다. 그만큼 클레오파트라의 심정은 절박했다. 카이사르 때보다 더 극적인 첫 상봉을 연출해 안토니우스를 단숨에 사랑의 노예로 만들어야 했다. 밤낮으로 고심하던 클레오파트라는 마침내 세기의 이벤트, 최고의 볼거리로 인류에 회자되는 지상 최대의 의식을 화려하게 거행했다.

기원전 41년 스물여덟 살의 클레오파트라와 마흔한 살의 안토니우스의 역사적인 첫 만남을 엘마 테디마의 그림(p.114)을 통해 재현해보자. 엘마 테디마는 그리스 역사가 '플루타르크'가 '안토니우스와 클레오파트라'의 만남을 묘사한 글을 탐독한 후 상상력을 덧붙여 그림을 그렸다. 클레오파트라와 안토니우스가 운명적인 첫 만남을 가진 장소는 타르수스였다. 현재는 터키의 한 지방 도시에 불과하지만 고대에 타르수스는 소아시아에서 가장 번창한 대도시였다. 클레오파트라는 왕실의 재산을 죄다 털어 온갖 보석으로 화려하게 치장한 배를 타고 강을 거슬러 올라가 안토니우스를 만났다. 선체는 황금색, 바람을 받아 부풀어오

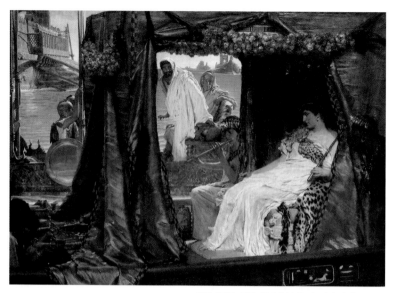

엘마 테디마 〈안토니우스와 클레오파트라의 만남〉, 1883년

른 돛은 자주색이었으며, 갑판 중앙에는 금실로 수놓은 장막이 좌우로 열려 있고, 그 아래 옥좌에 사랑의 여신 비너스로 분장한 클레오파트라가 앉아 있었다. 노예들은 은으로 만든 노를 저으며 피리와 하프 가락에 맞춰 춤을 추었고 배에서는 달콤한 향기가 바람을 타고 진동했다.

상상을 초월한 파격적인 첫 만남에 안토니우스는 그만 혼을 뺏기고 말았다. 남자 중의 남자 카이사르를 사랑의 노예로 만들었던 유혹의 달인 여왕에게 안토니우스는 먹음직스런 먹잇감에 불과했다. 안토니우스는 카리스마 그 자체인 카이사르보다 정신력, 의지력이 약할뿐더러 여자와 술, 분위기에 쉽게 넘어가는 타입이었다.

자, 그림을 보라. 얼이 빠진 기색이 역력한 안토니우스가 배에

팜므 파탈 ● 신비

서 벌떡 일어선 채 홀린 듯 클레오파트라를 바라보지 않는가. 클레오파트라는 황금으로 장식한 이동 닫집 안에 비스듬히 몸을 기대고 앉은 채 요염한 눈길로 안토니우스를 탐색한다.

영국 빅토리아 여왕 시대 가장 인기있는 화가였던 엘마 테디마가 두 사람의 만남을 마치 눈앞에서 벌어진 일인 양 실감나게 묘사할 수 있었던 것은 그가 고대 문헌들을 두루 섭렵해 해박한 지식을 갖추고 있었기 때문이다. 엘마 테디마가 활동하던 시절에는 낭만주의적 성향의 예술이 화려하게 꽃을 피우고 있었다. 빅토리아 여왕 통치기에 영국 대중들에게 가장 인기가 높은 그림은 로맨틱하고 감미로운 여성 취향의 미술이었다. 엘마 테디마는 고대 역사에 대한 해박한 지식과 우아하면서도 에로틱한 감수성을 결합해 〈안토니우스와 클레오파트라의 만남〉을 완성했다. 이 그림은 당시 대중들의 아낌없는 갈채를 받았고 지금도 많은 사람들의 사랑을 받고 있다.

안토니우스와 운명적인 상봉 이후 클레오파트라는 그의 열정을 자극하기 위해 갖은 노력을 기울였다. 행여 안토니우스가 권태를 느낄세라 늘 새로운 볼거리를 개발했고, 산해진미에 악사와 무희를 동원한 화려한 쇼를 연출했다. 심지어 안토니우스의 눈앞에서 자신이 뛰어난 미식가이며 부자라는 것을 과시하기 위해 귀에 걸고 있던 커다란 진주를 포도주잔에 담가 녹여 마시기도 했다. 아름다운 여왕이 연인의 마음을 사로잡기 위해 진주를 술에 녹여 마셨다는 흥미진진한 일화는 화가들의 영감을 자극하는 인기 주제가 되었다.

18세기 이탈리아 화가 티에폴로가 클레오파트라와 안토니우스의 사치스런 연회 장면을 그림에 생생하게 재현했다. 다음 그림은 여

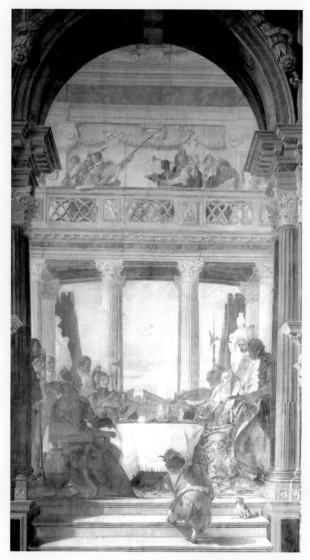

지오반니 바티스타 티에폴로 〈안토니우스와 클레오파트라의 연회〉

왕이 진주를 포도주잔에 녹여 안토니우스에게 강렬한 인상을 심어주는 장면을 묘사한 것이다. 플루타르크에 따르면 연인들은 잠시도 상대방 곁을 떨어지지 않았다. 함께 주사위놀이를 하고, 술을 마시고, 사냥하고, 군사 훈련도 함께했다. 찰떡궁합인 두 사람의 관계를 증명하듯 알렉산더와 클레오파트라라는 이름을 가진 이란성 쌍둥이가 태어났다. 비록 불륜이지만 실질적인 혼인 관계가 10여 년이 넘도록 지속되면서 클레오파트라는 연인을 동반자로 만들고 싶은 욕심이 생겼다. 정식으로 결혼식을 올려 안토니우스와의 사랑은 순간적인 열정이 아니라는 점을 만천하에 공표하고 싶었다. 클레오파트라의 치마폭에서 헤어나지 못한 안토니우스는 끈질기게 결혼을 요구하는 애인의 청을 받아들여 마침내 결혼식을 거행했다. 신분과 국적이 다른데다 로마의 속국에 불과한 이집트의 여왕과 혼인식을 치를 만큼 안토니우스는 클레오파트라에게 푹 빠져있었다. 호화로운 결혼식을 올린 것만으로 아내에 대한 애정 표시가 부족하다고 판단했던가, 안토니우스는 결혼 기념 선물로 여왕에게 엄청난 이권이 걸린 오리엔트 지방의 통치권을 넘겨주었고, 부부의 얼굴을 새긴 동전을 주조했다. 로마의 권력자를 남편으로 맞이한 덕분에 클레오파트라는 지중해 지역에서 가장 많은 재물을 소유하고 막강한 권력까지 행사하는 여왕이 되었다.

안토니우스의 얼빠진 행동을 멀리서 지켜보던 로마인들은 할 말을 잃었다. 어엿한 로마인 아내 옥타비아가 시퍼렇게 눈을 뜨고 살아있는데도 이집트 창녀에게 홀딱 반해 이중 결혼을 한 것도 기가 막힐 노릇인데 황금알을 낳는 식민지를 천박한 여자의 치마폭에 고스란히 갖다 바치지 않는가. 안토니우스의 방탕한 성생활보다 더욱 불쾌하게 느껴진

것은 그가 세계를 제패한 로마인의 자존심을 저버리고 이집트식 관습과 복장을 따른 점이었다.

그의 매국적인 행위에 당시 로마인들이 얼마나 격분했는지 디온 카시우스가 쓴 웅변조의 글을 보면 실감할 수 있다.

역사상 가장 광활하고 비옥한 땅을 통치하고 호령한 우리 로마인들이 한낱 이집트 여인에게 짓밟히고 멸시당한다면 어찌 조상을 볼 면목이 있겠는가. 우리가 이집트 여인에게 농락당한다면 위대한 영웅들은 원한에 사무칠 것이다. 안토니우스는 한 여자의 노예가 되어 여성화되었고, 여자처럼 행동하고 있다.

로마인들은 매국노가 된 안토니우스를 거침없이 성토했건만 사랑에 눈이 먼 그는 반성은커녕 스스로 무덤을 파는 일을 재촉했다. 로마인 아내, 아름답고 총명하며 대중들의 사랑을 받는 정실 부인 옥타비아에게 이혼을 통보한 것이다. 플루타르코스는 "안토니우스가 옥타비아에게 자신의 집에서 나가라고 명령하자 옥타비아는 눈물을 흘리면서 자식들을 데리고 정든 집을 떠났다"고 전한다.

그뿐만이 아니다. 안토니우스는 클레오파트라와 카이사르 사이에 태어난 카이사리온을 카이사르의 아들로 인정한다고 공표했고, 또 다른 권력자인 옥타비아누스에게 로마의 지배권을 동서로 양분할 것을 요구했다. 급기야 민심이 흉흉해지면서 안토니우스가 로마의 수도를 이집트로 옮기고 나라를 클레오파트라에게 준다는 유언비어까지 퍼졌다. 로마인들은 안토니우스의 비정상적인 행태를 더 이상 참을 수 없다는

팜므 파탈 • 신비

생각을 품게 되었다. 하긴 국사를 돌보기는커녕 힘들게 정복한 식민지와 그곳에서 얻은 소득을 이집트 여자에게 선물로 안겨주는 사령관을 어떻게 용서할 수 있겠는가.

마침내 기원전 32년 로마 원로원은 안토니우스의 권한을 박탈하고 클레오파트라를 국가의 적으로 선언했다. 안토니우스 타도에 가장 적극적으로 나선 사람은 카이사르의 상속자요 양자이며 남편에게 버림받은 옥타비아의 동생 옥타비아누스였다. 평소 옥타비아누스는 정적인 안토니우스를 제거하려고 호시탐탐 기회를 노리고 있었는데 안토니우스가 작성한 유언장은 그에게 정적을 공격할 명분을 제공했다. 안토니우스의 유언장에는 자신이 설령 로마에서 죽더라도 광장에서 성대한 노제를 거행한 후에 시신은 클레오파트라에게 보내라고 적혀 있었다. 라이벌을 제거할 수 있는 대의명분을 확보한 옥타비아누스는 안토니우스와 클레오파트라의 관계를, 국가의 명예를 더럽힌 탕아와 국제적인 창녀의 야합이라고 매도하는 한편 안토니우스를 제거하기 위한 전쟁을 벌였다. 옥타비아누스는 기원전 31년에 벌어진 악티움 해전에서 완벽한 승자가 되었다. 패전 사령관이 된 안토니우스의 앞날에는 죽음이 기다리고 있었다. 벼랑 끝에 몰린 그는 결국 자결했다. 안토니우스는 12년 동안 클레오파트라에게 불같은 사랑을 쏟아부은 대가를 목숨으로 지불했다. 그 무엇으로도 클레오파트라를 향한 그의 사랑을 막을 수 없었던, 말 그대로 사랑에 살고 사랑에 죽은 불멸의 연인이었다.

자신의 울타리가 되어주었던 안토니우스가 자결하면서 클레오파트라에게도 죽음의 그림자가 드리워졌다. 클레오파트라의 죽음은 아무도 알아채지 못할 만큼 갑작스럽고 신속하게 이뤄졌다. 안토니우스

의 장례를 치르기가 무섭게 그녀는 최후를 맞았는데 세상을 떠날 때 클레오파트라는 서른아홉 살이었다.

후세인들은 여왕이 무화과 바구니 바닥에 숨겨서 들여온 코브라 독사에 젖가슴을 물려 죽은 것으로 추정했다. 이집트인들에게 뱀은 불멸을 상징하고 특히 코브라는 여신 이시스의 분신으로 여길 만큼 신성한 존재였다. 즉 클레오파트라는 이집트 여왕의 지위에 합당한 품위 있는 자살을 택했다는 것이다. 하지만 일본의 소설가 시부사와 다쓰히코는 클레오파트라가 맹독성 뱀인 바이퍼라 에스피스^{Vipera aspis}의 일종인 혼드 바이퍼^{Horned viper}에게 젖가슴을 물려죽었다고 주장한다. 이 뱀의 몸 길이는 30인치에 달하며, 납작한 머리, 날카로운 코끝을 지녔고 모래땅을 좋아해 뿔과 콧구멍만 남기고 늘 모래 속에 몸을 묻고 산다.

시부사와 다쓰히코에 따르면 클레오파트라는 독성에 관한 전문적 지식을 갖고 있었다. 프톨레마이오스 왕가에서는 사람이 어떤 방법으로 죽으면 고통을 덜 느끼는지, 어떤 방법이 가장 효과적인지 확인하기 위해 죄인들을 대상으로 다양한 독성을 실험했다. 독을 잘 알고 있는 여왕은 순식간에 고통 없이 죽기 위해 맹독성이 가장 강한 뱀으로 알려진 에스피스 독사를 선택했다.

16세기 이후 미모의 여왕과 징그러운 뱀의 결합은 예술가들이 가장 선호하는 주제가 되었다. 특히 바로크 시대 화가들은 독사가 여왕의 젖가슴을 물어뜯는 엽기적인 장면을 즐겨 화폭에 담았다. 당시 화가들은 클레오파트라, 루크레티아, 디도와 같은 여자들이 자살을 택한 점에 흥미를 느꼈는데 특히 클레오파트라의 자살에 많은 관심을 기울였다. 화가가 클레오파트라를 그림에 묘사할 때면 뱀이 벌거벗은 여왕의

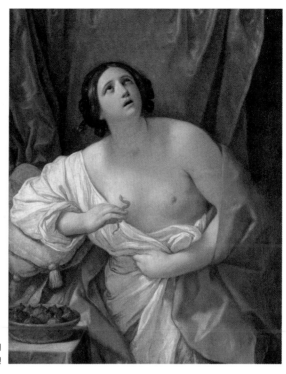

귀도 레니
〈클레오파트라〉, 1635~1640년

젖가슴을 깨무는 선정적인 장면을 선택하는 것이 회화의 관례가 될 정
도였다. 그 중 귀도 레니는 뱀에 물려죽은 여왕의 관능성에 유독 집착한
화가였다. '클레오파트라의 자살' 하면 레니가 연상될 만큼 그의 〈클레
오파트라〉 연작은 타의 추종을 불허했다. 귀도 레니의 그림이 왜 그토록
극찬을 받았는지, 그림을 감상하면서 확인해보자. 클레오파트라는 오른
손에 독사를 붙잡고, 뱀은 그녀의 풍만한 젖가슴을 노리면서 몸을 비비
트는 중이다. 여왕의 왼쪽 젖가슴은 훤히 드러났고 미끄러지듯 흘러내
리는 드레스가 오른쪽 젖가슴에 살짝 걸쳐져 있다. 뱀은 몸체를 꿈틀거

리며 클레오파트라의 젖꼭지를 물기 위해 혀를 날름거린다. 칠흑처럼 어두운 배경과 백옥 같은 여체의 대비가 화면에 강렬한 에로티시즘을 발산한다. 흉측한 뱀이 여왕의 부드러운 젖가슴을 물었던가, 그녀의 몸속으로 독이 퍼져나가면서 우윳빛 살결은 푸른색으로 변한다. 죽음의 그림자가 여왕의 몸을 덮쳤지만 아직도 붉은 기운이 생생한 그녀의 뺨과 입술은 생에 대한 강한 집착을 말해준다.

바로크 시대에는 이처럼 죽음과 성을 한 쌍으로 묶어서 표현하는 경우가 많았다. 화가들이 클레오파트라의 자살에 흥미를 느낀 것도 죽음에 대한 공포와 숨 막힐 듯한 관능미를 극적으로 대비시킬 수 있어서였다. 바로크 대표 화가였던 레니도 클레오파트라의 자살을 빙자해 죽음처럼 아찔한 성적 황홀경을 그림에 표현하고 싶었던 것이다. 에로스와 타나토스를 절묘하게 결합한 레니의 그림은 그 당시에도 탐내는 사람들이 무척 많아서 소장가들 사이에 쟁탈전이 벌어졌다. 그 어떤 화가도 귀도 레니만큼 병적인 아름다움과 성적 쾌락의 극치를 죽음을 통해 완벽하게 보여주지 못했기 때문이다.

지금껏 독자는 권력욕의 화신, 노련한 정치가, 유혹의 달인 클레오파트라의 드라마틱한 일생을 생생하게 체험했다. 이제 그녀가 팜므 파탈이 된 배경을 추적할 시간이다. 세기말 유럽의 예술가들이 먼 이국의 여왕 클레오파트라를 요부로 만든 것은 그녀가 권력욕을 충족시키기 위해 로마의 영웅들을 철저하게 이용했기 때문이다. 그녀는 자신의 미모와 성적 매력, 뛰어난 언변을 미끼 삼아 로마의 두 권력자를 유혹해 왕권을 차지했고 애인들의 막강한 힘을 빌려 부귀영화를 누렸다. 위대한 두 남자를 성적 노리갯감으로 만들어 그들의 빛나는 명예에 오점을

　　　　　　　　　　　　　　　　　　　　팜므 파탈 ● 신비

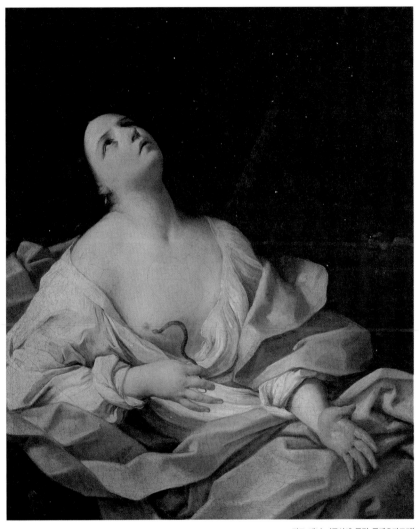

귀도 레니, 〈독사에 물린 클레오파트라〉

남겼다. 그래서 클레오파트라에게는 부도덕하고 탐욕스럽고 뻔뻔하며, 성을 미끼로 더러운 거래를 한 교활한 여자라는 꼬리표가 따라다닌다. 클레오파트라를 부정적인 여자로 낙인찍는 데 발 벗고 나선 사람들은 로마의 역사가들이었다. 그들은 클레오파트라를 비방하고 인신 공격하는 것을 인생의 목표로 삼을 만큼 그녀를 향한 적개심을 노골적으로 드러냈다. 로마 역사가들의 글에 드러난 여왕에 대한 증오심은 소름이 끼칠 정도이다. 세네카의 조카 루칸은 '카이사르의 강철 심장을 녹인 파렴치한 여자이며, 수치심이라고는 모르는 탕녀' 로 묘사했고 호라티우스는 '미친 여왕…… 구역질나는 더러운 남자들에 둘러싸여 끊임없이 발작을 일으킨다. 그녀는 운명의 신이 내려 보낸 괴물' 이라고 험담을 퍼부었다. 로마인들에게 클레오파트라는 이집트의 통치자이기보다 서양 문명을 위태롭게 만든 국제적인 창부였다. 또한 클레오파트라의 유혹에 넘어가는 것을 동방에 대한 서방의 패배, 덕성에 대한 방탕의 승리로 여겼다. 자, 독자는 궁금해지리라. 대체 로마인들은 왜 그토록 클레오파트라에게 저주를 퍼부었을까? 그 배경에는 로마제국 초대 황제 아우구스투스의 치적을 찬양함과 동시에 안토니우스를 죽음으로 몰고 갔던 황제에 대한 비난을 막으면서 그의 약점을 정당화시키기 위한 의도가 깔려 있다.

하지만 로마 역사가들에 의해 조작된 클레오파트라의 이미지를 복원하면 정반대의 모습이 그려지지 않을까? 클레오파트라는 권력욕에 불탄 창부이기보다 정치를 사랑처럼 즐겼던 진정한 여걸이 아닐까? 클레오파트라가 통치하던 시절 이집트는 세계를 제패한 로마의 속국으로 전락할 처지였다. 여왕은 위기에 처한 조국을 구하기 위해서라

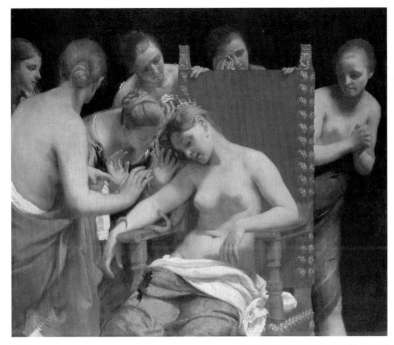

귀도 카나치 〈클레오파트라의 죽음〉, 1660년

도 로마의 권력자들과 우호적인 관계를 유지할 필요가 있었다. 하지만 그녀는 여왕이다. 여성 통치자인 그녀가 남성의 특권인 정치술을 익히고 남성들과 경쟁하기에는 장애물이 너무도 많았다. 영민하고 야심 찬 군주였던 클레오파트라는 필경 섹스가 가장 탁월한 정치적 무기라는 점을 파악했으리라. 그녀는 남성적 권력의 상징인 강력한 카리스마와 여성의 유일한 무기인 섹스를 결합하면 이집트의 영광을 재현할 수 있겠다는 확신을 가졌으리라. 결국 그녀의 판단은 옳았다. 여왕은 권력과 사랑을 모두 얻었으니 말이다. 로마의 역사가들은 성을 상납해서 권력을

유지한 창녀로 그녀를 매도했지만 그녀는 자신의 성적 매력을 최대한 효과적으로 활용해 평생의 소원을 성취했다. 그래서 이런 의구심마저 든다. 남자의 전유물인 권력을 넘보는 위험한 여자, 그것도 정치적 수완이 뛰어난 여자를 경계하는 남자들의 두려움이 클레오파트라가 팜므 파탈로 변신하게 된 결정적인 배경이 아닐까.

정치적 야망을 달성하기 위해 화장술을 익혔고 해박한 지식과 교양미로 영웅들의 마음을 단숨에 사로잡았던 희대의 여걸 클레오파트라! 끝으로 독자에게 유혹의 천재인 클레오파트라의 불가항력적인 매력을 증명하는 사례를 소개한다.

17세기 최고의 재담꾼 브랑톰은 「고상한 부인들」이라는 글에서 클레오파트라의 절대적인 매력을 이렇게 찬미했다.

안토니우스는 정실 부인 옥타비아를 저버리고 클레오파트라를 사랑했다. 옥타비아가 클레오파트라보다 백배나 아름답고 기품이 넘치며 사랑스럽건만 왜 안토니우스는 클레오파트라만을 사랑했을까? 그녀가 그 누구도 거부할 수 없는 성적 매력과 뛰어난 화술로 안토니우스의 넋을 사로잡았기 때문이다.

로마 여성의 미덕과 아름다움을 상징하는 정숙한 옥타비아가 유혹의 천재인 여왕의 적수가 되기에는 역부족이었다는 이야기이다.

거부할 없는 매혹, 록셀란(하렘의 여인)

그녀의 머리카락은 향내 나는 투구,
생각만 해도 내게 사랑이 샘솟는구나.
나는 그대 몸에 열렬히 입맞추고 싱그러운 그대 발끝부터
검은 머리카락까지 보물인 양 진하게 애무하나니.

이집트 여왕 클레오파트라는 성차별, 동양에 대한 서양의 우월감, 정권욕을 지닌 여자에 대한 남자들의 두려움이 투영되어 팜므 파탈의 계보에 올랐다. 이번에 소개할 여성도 클레오파트라를 능가할 만큼 정치적 야심과 성적 매력, 유혹의 기술이 탁월했다. 과연 어떤 여자일까? 오스만제국의 가장 위대한 황제로 불리는 술레이만 1세가 나라를 통치하던 때의 일이다. 오스만인(투르크족)들을 경악시킨 엄청난 사건이 벌어졌다. 술탄 술레이만 1세가 애첩 록셀란과 결혼식을 거행하고 그녀를 황후로 봉한 것이다. 상상을 초월한 황제의 파격적인 행동에 충격을 받은 오스만인들은 자신의 눈과 귀를 의심할 수밖에 없었다. 국민들이 정신적 공황 상태에 빠진 것은 술탄이 투르크족의 오랜 전통과 관습을 스스

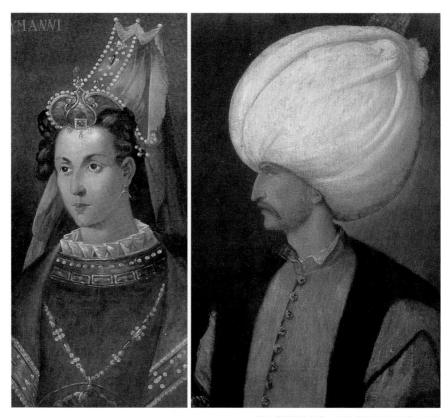

왼쪽 〈록셀란의 초상〉 오른쪽 〈술레이만의 초상〉, 16세기

팜므 파탈 ● 신비

로 파괴했기 때문이다. 예로부터 오스만족의 술탄은 정식으로 결혼하지 않았다. 이 이색적인 관습은 술레이만 1세가 통치하던 16세기까지 엄격하게 지켜졌다. 오스만족의 황제가 정실 부인을 가질 수 없었던 것에는 안타까운 사연이 숨겨져 있다. 투르크족이 소아시아의 유목민으로 살던 시절, 술탄의 왕비가 적의 포로가 된 적이 있었다. 적장은 술탄의 아내를 발가벗겨 술시중을 들게 했고 철저히 농락했다. 이 굴욕적인 사건은 술탄의 권위에 치명적인 손상을 주었을 뿐만 아니라 오스만족의 자존심에도 커다란 상처를 남겼다. 전투가 일상인 투르크족에게 이 같은 불행이 언제 닥칠지 모르는 법, 불안해진 투르크족은 두 번 다시 이런 치욕스런 일을 당하지 않기 위해 아예 싹부터 도려내고자 술탄의 정식 결혼을 금하기로 결정했다.

후궁은 설령 왕비처럼 치장하고 권세를 누린다 하더라도 공식 신분은 하렘의 노예에 불과하다. 노예라면 설령 적장에게 성희롱이나 성폭행을 당해도 술탄의 명예를 훼손시키지 않으므로 술탄은 왕비를 공석으로 두고 후궁들을 부인으로 맞곤 했다. 그런데 록셀란에게 홀딱 반한 술레이만 1세는 제국의 특별한 관습을 깨뜨리고 톱카피 궁전에서 호화로운 결혼식을 거행하고 노예인 록셀란을 정비로 삼은 것이다. 술탄이 죽은 후 '대제'라는 칭호를 부여받을 만큼 위대한 황제였던 술레이만 1세가 왜 그토록 무모한 짓을 저지른 것일까? 부쩍 호기심이 생길 독자들을 위해 두 사람의 열정적인 러브 스토리를 들려드리겠다.

술레이만 1세가 황제로 즉위한 직후에 러시아 출신의 후렘(유럽에서는 록셀란이라는 이름으로 불린다)이라는 노예가 하렘에 들어왔다. 그녀는 눈부신 미모를 지니지 않았지만 총명한데다 신비한 매력을 지녔

다. 황제는 그 많은 아름다운 노예들은 뒷전이고 록셀란을 눈에 띄게 총애했다. 차마 믿어지지 않겠지만 술탄은 사랑에 빠진 것이다. 술탄과 노예의 연애는 투르크 궁정 내에 엄청난 충격을 주었다. 오스만제국의 술탄이 하룻밤 잠자리 상대에 불과한 노예와 열애에 빠진다고 누가 감히 상상인들 했겠는가? 더욱 큰 문제는 두 사람이 연애에 그치지 않았고, 절세미인들을 제치고 술탄의 애첩이 된 록셀란이 술탄을 독차지하려는 야욕을 드러낸 것이다. 술레이만이 왕세자였던 시절, 그는 아드리아 연안의 몬테네그로 출신의 여자 노예 '굴바하'를 후궁으로 삼았다. 굴바하는 아들 무스타파를 낳은 후 제1 부인으로 신분이 급상승했다. 이슬람 율법에 의해 술탄은 최대 네 명의 후궁을 거느릴 수 있었는데, 네 명의 부인에게 각각 순번이 정해졌다. 술탄의 첫아들을 낳은 후궁이 관례상 제1 부인이 된다. 설령 술탄의 관심이 다른 후궁에게 가더라도 부인들의 순번은 바뀌지 않았다. 모든 이슬람교도들은 성스런 금요일 밤에는 반드시 제1 부인의 침실에서 밤을 보내야 했다. 술레이만 1세도 이런 규정을 충실히 지키고 있었다.

　　그런데 록셀란은 사랑하는 남자가 다른 여자와 동침하는 야만적인 관습을 도저히 참을 수 없었다. 질투심을 견디지 못한 록셀란은 제1 부인의 처소로 쳐들어가 격렬한 몸싸움을 벌였다. 치고받고 싸우는 과정에 록셀란의 얼굴에 작은 흠집이 생겼다. 록셀란은 얼굴에 난 상처를 핑계 삼아 이날부터 술탄의 부름에 응하지 않았다. 애인이 보고 싶어 안달이 난 술탄은 제1 부인을 만나지 않겠다는 약속을 한 후에야 겨우 록셀란을 품에 안을 수 있었다. 그러나 야심이 많은 록셀란은 눈엣가시 같은 제1 부인을 쫓아내는 것으로 만족하지 않았다. 하렘에는 제1 부인

베첼리오 티치아노로 추정,
〈술레이만의 아내 록셀란〉

이외도 두 명의 후궁이 있으며, 숫자가 적을 때는 300명, 많을 때는
1,200명에 달하는 아름다운 노예들이 득실거렸다. 록셀란은 술탄에게
압력을 넣어 연적들을 고관들의 첩으로 만들었다. 마침내 미녀들로 북
적이던 하렘은 텅 비고 달랑 록셀란과 다섯 자녀, 시종들만 남게 되었
다. 하렘 역사상 최대 이변이 벌어진 것이다. 한술 더 떠서 록셀란은 황
제에게 정식 결혼을 해달라고 졸랐고, 드디어 꿈에도 그리던 황후의 꿈
을 이루게 되었다. 천한 노예에서 황후의 지위로 신분이 급상승한 록셀
란은 자신의 권력 기반을 확고하게 다지기 위한 피의 숙청을 단행했다.

술레이만의 장남 무스타파와 술탄이 가장 총애하는 재상 이브라힘에게 반역죄를 뒤집어씌워 살해했다. 그리고 아들 셀림을 술탄의 후계자로 만드는 데 성공했다. 하렘의 노예가 오스만제국의 실세로 등장하는 사상 초유의 일이 벌어졌으니 정말 대단한 여자가 아닐 수 없다.

오스만제국 역사상 최고의 드라마를 연출한 록셀란의 생김새는 어땠을까? 다행히 티치아노의 작품으로 추정되는 록셀란의 초상화가 남아 있어 그녀의 매혹적인 자태를 미루어 짐작할 수 있다. 초상화 속의 록셀란은 빼어난 미모는 아니지만 오스만제국의 황후라는 지위에 걸맞은 위엄과 기품을 지녔다. 그녀의 넓은 이마, 반짝이는 눈빛은 그녀가 지성미를 지닌 여자라는 사실을 알려준다. 록셀란의 당당한 자세는 관객을 압도하는데, 전혀 꿀릴 것 없는 그녀의 담대함이 수동적인 여자 노예에게 식상한 술탄의 마음을 자석처럼 강하게 끌어당긴 것은 아닐까? 티치아노가 황제 술레이만과 황후 록셀란의 초상화를 그린 사실을 최초로 언급한 사람은 16세기 화가이며 미술사가였던 바사리였다.

바사리는 자신의 저서 『미술가 열전』에 다음과 같이 적었다.

티치아노가 초상화를 그리지 않은 황제와 왕은 없다.
그는 터키 황제 술레이만과 아내 록셀란, 술탄의 열여섯 살 난 딸 카메리아가 아름다운 터키풍 옷차림과 장식을 한 모습을 패널에 그렸다. 니콜로 조노가 조각가 자네제 집에서 이 그림을 보았다고 증언했다.

티치아노가 술레이만과 록셀란의 초상화를 그리기 이전 이미 오스만제국과 인연을 맺은 화가가 있었다. 바로 티치아노의 대선배 젠틸레

벨리니였다. 벨리니가 동방의 술탄과 관계를 맺게 된 배경은 다음과 같다.

16년 동안 지속된 터키와 베네치아 전쟁이 끝난 1470년, 두 나라 사이에 강화 조약이 성립되었다. 베네치아를 방문한 오스만제국의 사절은 뜻밖의 요청을 했다. 술탄 메메드 2세가 베네치아에서 가장 유명한 화가를 자신의 나라로 초대하고 싶다고 입버릇처럼 말한다는 것이다. 그 말을 들은 베네치아 정부는 고민 끝에 당대 최고의 화가로 손꼽히는 젠틸레 벨리니를 파견 화가로 선발했다. 벨리니는 1479년 9월 말부터 1481년 1월 말까지 이스탄불의 톱카피 궁정에 머물면서 황제와 왕실 가족의 초상화, 메메드 2세의 밀실을 장식하는 에로틱한 그림을 제작하는 영예를 얻었다. 그러나 벨리니는 황제로부터 극진한 대접을 받았건만 겨우 1년 6개월을 머무르고 도망치듯 베네치아로 되돌아갔다. 그는 꿈에도 잊지 못할 야만적인 행위를 목격한 후 오스만제국에 정나미가 뚝 떨어지고 말았던 것이다.

어느 날 벨리니는 참수형을 당한 성 요한이 그려진 성화를 술탄에게 보여주었다. 한참 동안 그림을 들여다보던 메메드 2세는 그림이 잘못 그려졌다고 지적했다. 사람의 목이 잘린 직후에 목에 있는 혈관과 신경이 칼에 베인 것에 대한 반동으로 목의 안쪽으로 움츠러드는 법인데 이 그림에서는 반대로 밖으로 튀어나왔다면서 잘못된 점을 날카롭게 짚었다. 화가가 뜨악한 표정을 짓자 술탄은 몸종에게 노예 한 명을 즉시 데려오라고 명령했다. 그리고 그 자리에서 노예의 목을 댕강 잘라 자신의 말이 옳다는 것을 증명했다. 머리털이 곤두선 벨리니는 야만스런 나라를 하루빨리 벗어나 고향에 돌아가고 싶었다. 벨리니가 황제에게 수차례 간청하자 메메드 2세는 그동안의 노고를 치하하고 화가에게 오스

만제국 기사 칭호와 황금으로 만든 목걸이를 하사했다.

무사히 조국에 돌아온 벨리니는 세상을 떠난 순간까지 이스탄불에서 겪었던 끔찍한 장면을 악몽처럼 머릿속에 떠올리면서 식은땀을 흘렸으리라. 하지만 메메드 2세가 그토록 극찬하던 벨리니의 그림들은 훗날 수난을 겪게 된다. 메메드 2세에 이어 왕권을 계승한 술탄 바예지드가 낯 뜨거운 에로틱화에 덧칠하고 부왕의 초상화도 모두 팔아버렸기 때문이다. 현재는 단 한 점의 초상화가 남아 있는데 런던 내셔널 갤러리의 소장품인 메메드 2세의 초상화가 바로 그것이다.

먼 이국 동방에 대한 관심은 르네상스 이후에도 미술가들의 호기심을 자극했다. 동방에 대한 화가들의 호기심은 낭만주의 시대에 절정에 달했다. 1830년 프랑스가 알제리를 점령하면서 수에즈 운하가 개통되었고, 오리엔트 급행 열차가 파리와 이스탄불을 오가게 되면서 동방은 유럽인이 가장 좋아하는 여행지로 인기를 끌었다. 과거에는 이탈리아가 예술적 영감을 얻는 순례지였지만 이제는 동방이 인기 여행 코스가 되었다. 동방을 찾는 여행객이 늘어나면서 유럽 사교계에 화려한 터키풍의 옷과 터번, 장신구가 유행했다. 하지만 동방을 실제로 가본 예술가는 극소수에 불과했다. 이국땅을 밟은 적이 없는 예술가들은 상상력을 발휘해 동방의 이미지를 꾸미고 각색해 젖과 꿀이 흐르는 지상낙원으로 이상화시켰다. 예술가들은 금남의 공간으로 널리 알려진 하렘에 가장 흥미를 느꼈다. 일부일처제에 짓눌린 유럽인들에게 하렘은 성의 낙원이요 해방구였다.

당시 유럽 예술가들이 상상한 하렘의 이미지는 다음과 같다.

폴 디자이어 트로일레버트 〈하렘의 노예〉, 1874년

호화찬란한 궁전에 감미로운 음악이 흐르고, 벌거벗은 절세미인들이
술탄과 육욕의 향연을 벌이는 음탕한 장소!

화가들은 하렘을 방문한 외교관 부인과 상인들의 입소문을 짜
깁기해서 섹스의 천국을 창조했다. 때 맞춰 영국 터키 대사 부인 몬터
규 여사가 이스탄불에서 유럽으로 보낸 편지가 널리 알려지게 되면서
예술가들의 상상력은 더욱 불타올랐다. 여류 작가인 몬터규 부인은 외
교관 남편을 따라 터키로 건너간 후 이국의 신기한 풍습과 자신이 체험
한 문화적인 충격, 예를 들면 하렘과 일명 터키탕으로 불리는 목욕탕
정경 등을 편지에 실감나게 묘사해서 고국으로 보냈다. 몬터규 부인의
편지는 1805년 프랑스에서 출판되었고, 책을 읽고 감명을 받은 화가들
은 부인의 편지에 에로틱한 환상을 덧붙여 관능적인 가공의 하렘을 창
조했다.

하렘을 성의 천국으로 묘사한 대표적인 화가는 18세기 신고전
주의 스타 화가인 앵그르였다. 그림에 등장한 요염한 알몸의 여자는 술
탄의 노예인 오달리스크이다. 하렘의 노예들은 절대 군주인 술탄의 총애
를 받는 순서에 따라 구즈데, 카스, 오달리스크, 카딤 순으로 점차 서열
이 올라간다. 그림 속 여자가 노예들이 선망하는 오달리스크의 지위에
오른 것은 술탄과 살을 섞는 횟수가 많았음을 의미한다. 섹스에 길들여
진 오달리스크에게 독수공방처럼 견디기 힘든 고통과 형벌이 있을까?
필경 오달리스크는 뜨겁게 달아오른 몸을 식히려고 그림에서처럼 하녀
에게 음악을 연주하라고 지시했을 것이다. 실제로 하렘에서는 노예들의
욕정을 해소하기 위한 방편으로 음악 연주, 다양한 기예를 익히도록 했

다. 그러나 이런 임시 처방이 만성적인 욕구 불만으로 고통받는 여자들의 성욕을 잠재울 리 없다. 성적 쾌락에 굶주린 노예들은 점차 성격이 삐뚤어져 갖가지 음모와 모략을 꾸미고 병적인 질투심을 폭발시켰으며 심지어 동성애에 빠지고 연적을 살해하는 일도 저질렀다. 앵그르는 오달리스크가 술탄의 욕구를 채워주는 성적 미끼에 불과하다는 사실을 강조하기 위해 벌거벗은 여자가 몸을 비비 꼬는 도발적인 포즈를 선택한 것이다. 흥미로운 점은 앵그르가 하렘의 노예를 백인 여성으로 묘사했다는 점이다. 그림 속 오달리스크를 보라. 그녀는 대리석처럼 흰 피부에 금발

을 지녔다. 그런데 하녀는 흑인이다. 화가는 왜 백옥 같은 오달리스크의 피부와 하녀의 검은 피부를 대비시킨 것일까? 흑백의 대비는 관능미를 부각시키면서 화가의 인종 차별적인 시각을 드러낼 수 있는 교묘한 장치였기 때문이다.

앵그르의 영원한 맞수인 들라크루아 역시 동방에 매료되어 에로틱한 하렘 정경을 그렸다. 그는 알제리의 호화로운 하렘을 그림의 주제로 선택했다. 이 장면은 호화로운 하렘의 실내에서 치장한 채 술탄을 기다리다 지친 노예들의 모습을 재현한 것이다. 동방땅을 밟은 적이 없는 앵그르와 달리 들라크루아는 동방을 직접 경험했다. 알제리를 침략한 프랑스가 모로코의 중립권을 획득하려고 외교사절단을 모로코 술탄에게 파견할 때 들라크루아가 외교사절단을 따라간 것이다. 들라크루아의 동방 체험은 그의 작품 세계에 커다란 영향을 끼쳤다. 그는 동방을 뜨겁게 분출하는 야성과 원초적인 에로티시즘이 뒤섞인 매혹적인 땅으로 보았다. 유럽 화가들이 묘사한 하렘을 보면서 독자들은 실제 하렘에 대한 궁금증이 생기리라. 하렘이란 아랍어인 하림에서 유래하며 궁정에 사는 여자를 지칭하는 동시에 여자들이 기거하는 방을 의미한다. 하렘은 술탄이 거주하는 내정과 흑인 환관장의 거처 사이에 위치했다. 하렘은 금남의 장소였다. 술탄 이외 하렘에 접근할 수 있는 남자는 오직 환관뿐이었다. 많을 때는 수백 명, 적을 때는 수십 명에 달했던 환관들은 대부분 나일 강 상류 지역에 위치한 수단 출신 노예들이었다. 노예들은 배를 타고 오는 도중에 거세당했다. 간혹 노예들의 성기가 다시 자라는 사례가 발견되어 궁정에 들어갈 때 철저한 검사를 받았다.

절세미인의 시중을 드는 노예인 만큼 환관들에게는 장미, 히

외젠 들라크루아 〈알제리의 여인〉, 1834년

야신스, 카네이션 등 꽃 이름을 붙여주었다. 환관들은 하렘과 바깥 세상을 이어주는 유일한 통로인 '수레바퀴' 문을 밤낮으로 감시했다. 하렘 출입을 엄격히 통제했던 환관들은 여자 장사꾼들이 하렘에 들어갈 때도 철저히 몸수색을 했다. 하렘의 내부는 무척 넓은데다 호화로웠다. 몇백 명에 달하는 후궁, 후궁들이 낳은 자식들, 시종들, 흑인 환관들이 기거하는 곳이기 때문이다. 하렘에서 술탄의 권력은 절대적이었다. 술탄의 말 한마디에 여자 노예들은 살고 죽었다. 술탄과의 동침을 거부한다는 이유로 후궁을 처형하고, 심지어 하렘을 치장한다는 명분을 내세워 무려 300명이나 되는 여자 노예를 자루에 넣어 바다에 던져버린 잔인한

술탄도 있었다.

하지만 술탄의 여자가 될 수 있는 절호의 기회를 제공하는 하렘에 들어가는 것은 여자들에게 대단한 명예였다. 빼어난 미모를 지닌 처녀 노예들만이 까다로운 심사 기준을 거쳐 선발되었기 때문이다. 여자들이 하렘에 들어오게 되는 경로는 크게 세 가지였다. 출생지의 영주로부터 술탄에게 선물로 바쳐진, 전쟁 포로로 잡힌, 콘스탄티노플의 노예 시장에서 팔려온 경우였다. 선택된 여자 노예들은 하렘에 들어온 다음에는 갖가지 기예를 쌓고 혹독한 훈련 과정을 거쳐 술탄의 욕구를 만족시킬 수 있는 완벽한 여자로 거듭났다.

하렘에 사는 노예들의 유일한 꿈은 아들이 술탄의 지위에 오르는 것이었다. 아들이 술탄이 되는 순간 노예들은 술탄의 모후가 되고 밀폐된 공간 속에 갇혀살던 고독과 설움을 씻고 부귀영화를 누릴 수 있었다. 노예들은 이 최종 목표에 도달하기 위해 수단과 방법을 가리지 않았다. 사치스런 옷을 입고 몸에 향유를 바르며, 마사지와 미용 체조, 섹스 테크닉을 익히면서 술탄의 침실에 들기만을 고대했다.

앵그르와 들라크루아를 비롯한 많은 화가들이 금남의 공간에 매혹당해 하렘을 그린 덕분에 하렘풍 회화는 18~19세기 살롱전에서 대중적인 인기를 끌게 되었다. 그러나 당시 하렘풍 회화는 하렘의 실제를 재현한 것이 아닌, 포르노 판화와 음란 사진과 같은 최음제 역할을 했다. 실제로 화가들이 겨냥하는 대상은 서양 남자였다. 당시 유럽 남성들은 하렘을 진심으로 부러워했다. 생각해보라. 절대 권력자인 술탄은 다른 남성에게는 금지된 규방에 자유롭게 출입해서 아름다운 여자들을 마음껏 농락할 수 있다. 또 술탄이 수백 명에 달하는 여자들의 성욕을

팜므 파탈 ● 신비

채워줄 수 있다면 그는 필경 정력이 넘치는 강한 남자였을 것이다. 화가들은 수많은 여자들을 소유하고 성관계를 갖고 싶은 유럽 남성의 성적 환상을 채워주기 위해 하렘의 노예들을 백인 여성으로 묘사한 것이다.

피카소와 더불어 20세기 최고의 화가로 평가받는 마티스도 하렘에 매료되어 에로틱한 〈오달리스크〉 시리즈(p.142)를 연달아 제작했다. 마티스가 오달리스크를 최초로 선보인 전람회는 1907년 살롱데쟁데팡당전이었다. 벌거벗은 오달리스크를 그린 그의 청색 누드는 현대 예술의 기폭제가 된 혁명적인 누드화였지만, 하렘을 빙자한 퇴폐적이고 에로틱한 자극을 주기 위한 의도가 명확하게 드러났다. 마티스는 1921년부터 27년까지 6년 동안 혼신의 힘을 다해 〈오달리스크〉 시리즈 제작에 매달렸다. 그는 오달리스크에 어울리는 실내 분위기를 연출하기 위해 작업실을 하렘풍으로 꾸미고 모로코에서 가져온 꽃 무늬 직물과 벽걸이 장식, 카펫, 소품 등으로 장식했다.

마티스는 먼 이국의 여자들을 그린 이유를 이렇게 설명했다.

나에게는 휴식이 필요했다. 번잡한 파리를 벗어나 근심걱정은 죄다 잊고 편하게 지내고 싶었다. 이런 내게 오달리스크는 아련한 향수, 아름다운 백일몽, 마법적인 분위기에 젖어 황홀한 낮과 밤을 보낼 때 얻은 체험이 녹아든 소중한 결과물이었다.

마티스의 고백은 당시 예술가들이 동방에 대해 어떤 환상을 품었는지, 일부일처제에 짓눌린 유럽 남성들이 하렘을 어떻게 생각했는지 보여주는 대표적인 사례이다. 『오리엔탈리즘』의 저자 에드워드 사이

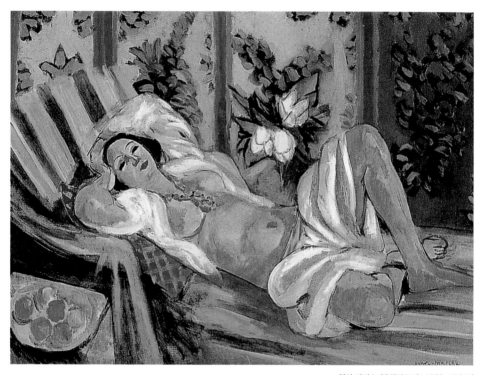

앙리 마티스 〈오달리스크〉, 1923~1924년

팜프 파탈 ● 신비

드가 지적했듯 오리엔탈이란 단어에는 동양은 야만이요 서양은 문명이라는 유럽인들의 터무니없는 우월감이 깔려 있다. 이 왜곡된 이미지가 서구 예술가들의 눈을 멀게 하고 현실을 은폐하게 만들었다. 유럽인들에게 동방은 에로틱한 꿈으로 포장한 근사한 발명품이며, 산업화되면서 황폐해진 현실을 잊게 만드는 최상의 도피처였다. 바로 이 점에서 프랑스인 마티스도 다른 유럽인들과 다를 바가 없었다.

다시금 하렘의 전설을 낳은 록셀란의 이야기로 돌아가보자. 록셀란이 팜므 파탈이 된 것은 오스만제국 역사상 가장 위대한 황제로 불리는 술레이만의 업적에 오점을 남겼기 때문이다. 술레이만 1세가 누구던가. 오스만 왕조가 자랑하는 최고 군주일 뿐만 아니라 세계적인 위인을 선정할 때도 빠지지 않고 거론되는 유일한 술탄이 아니던가. 그가 통치하던 시기는 오스만족 역사에서 가장 찬란한 시대였다. 황제 술레이만의 탁월한 정치력과 전술 덕분에 오스만제국은 동유럽까지 영토를 넓힐 수 있었고 동서양의 부를 스펀지처럼 흡수할 수 있었다. 16세기 내로라하는 유럽 황제와 왕들 사이에서도 술레이만은 별처럼 빛나는 존재였다. 서방에서 그를 호칭할 때 '화려한 술레이만'으로 '화려한'이라는 수식어를 잊지 않고 덧붙이는 것도 그의 군주로서의 인격과 고매한 기품, 비범한 자질을 존중했기 때문이다.

록셀란은 정의롭고 현명하며 고결한 품격을 지닌 술탄 술레이만의 명성에 치명적인 손상을 입혔다. 그녀는 술탄을 유혹해 노예 신분에서 벗어나 황후의 지위에 올라 부귀영화를 누렸다. 장남을 죽이도록 황제를 부추겨 그가 인륜을 짓밟은 아버지가 되게 했고, 황제가 오른팔처럼 아끼는 재상을 죽음으로 몰아넣었다. 또한 그녀는 하렘이 국정에

개입하게 만드는 최악의 사례를 제공했다. 훗날 오스만제국의 몰락을 가져온 결정적인 요인이 된 하렘 여자들의 거센 치맛바람의 근원지도 록셀란이었다. 그녀가 이슬람의 요부가 된 것은 성군 술레이만의 사랑을 독점한 점을 이용해 그의 빛나는 평판에 먹칠을 한 죄다.

그러나 술레이만은 록셀란의 치명적인 결점마저도 사랑했던가. 영원한 연인 록셀란에게 다음과 같은 연시를 바쳤다.

무히비, 네 아름다움의 꽃밭에서
종달새는 아침이 되도록
그렇듯 너를 찬미하고 있구나.

팜므 파탈 ● 신비

냉정과 열정의
뜨거운 덫,
조제핀 ✾

오, 변덕스런 여인이여, 내 끔찍한 정열이여,
우상을 섬기는 제사장처럼 경건한 마음으로 난 너를 열렬히 사랑한다.
향로 주위처럼 네 살결엔 향기가 감돌고 넌 저녁처럼 사람을 홀리는구나,
어둡고 뜨거운 요정이여.

클레오파트라와 록셀란은 절대 권력을 지닌 남자들을 유혹해 욕망을 충족시킨 죄로 팜므 파탈이 되었다. 이번에 소개할 팜므 파탈도 역사상 가장 탁월한 군인, 무적의 사나이, 전술의 천재로 불리는 남자를 유혹해서 사랑의 노예로 만들었다. 남자의 이름은 너무도 유명한 나폴레옹이다. "조제핀과 함께 사는 것, 그것이 나의 역사다"라고 서슴없이 고백할 만큼 조제핀을 열정적으로 사랑했던 나폴레옹 황제. 그는 말년에 세인트헬레나 섬에 유배되어 비참하게 최후를 마칠 때에도 긴 세월 동안 가슴에 묻어두었던 그리운 이름을 피를 토하듯 불렀다고 한다. 오, 조제핀! 후세인들은 인류에 회자되는 세기의 러브 스토리 중에서 조제핀과 나폴레옹의 사랑 이야기에 유독 흥미를 느낀다. 천하를 제패한 황제, 21년간

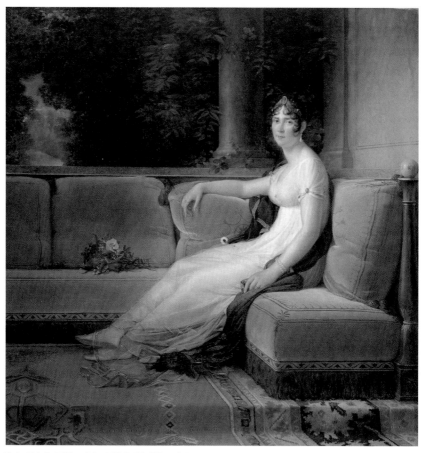

앙리 프랑수아 리제네르 제라르 〈예복을 입은 황후 조제핀〉, 1801년

잠시도 쉬지 않고 전투를 벌였던 전쟁 영웅 나폴레옹이 한 여자에게 비굴할 정도로 사랑을 구걸한 것도 부족해 죽을 때까지 잊지 못한 속내가 궁금해서일까? 조제핀이 나폴레옹의 마음을 평생토록 사로잡았던 비결에 대한 실마리를 풀려면 두 사람의 운명적인 만남과 이별까지의 과정을 살펴볼 필요가 있다.

조제핀에게 청혼할 당시 나폴레옹은 생애 최고의 황금기를 구가하고 있었다. 원대한 야망을 품은 그는 탁월한 군사 전술과 두뇌 회전이 빠르면서 결단력이 강한 자신의 장점을 최대한 활용해 막강한 지위인 제독의 자리에 오른 상태였다. 하지만 권력의 정점에 선 청년 나폴레옹은 상식적으로 도저히 이해할 수 없는 행동을 했다. 자신보다 여섯 살 연상에 자식이 둘이나 딸린 과부이며, 사교계에서 평판마저 나쁜 여자에게 홀딱 반해 청혼한 것이다. 게다가 젊은 제독의 넋을 단숨에 사로잡은 조제핀은 남자들의 눈길을 단숨에 끌 만큼의 미모를 지니지 않았다. 물론 조제핀은 개성적인 용모에 나른하고 권태로운 분위기를 지닌 매력적인 여자이긴 했다. 하지만 대권을 노리는 야심만만한 청년이 결혼 상대로 낙점하기에는 결점이 너무 두드러졌다.

더욱 흥미로운 점은 구혼자인 나폴레옹을 대하는 조제핀의 냉랭한 반응이었다. 조제핀은 자신에게 반한 젊은 제독의 사랑을 전혀 대수롭지 않게 여기는 태도를 보였다. 그녀는 거만을 떨고 수시로 변덕을 부렸다. 나폴레옹에게 마음을 줄 것처럼 애교를 부리다가도 언제 그랬나 싶게 다른 남자에게 추파를 던져 그의 자존심을 짓밟았다. 그러나 조제핀이 제아무리 변덕을 부려도, 염문을 뿌려도 나폴레옹은 일편단심 그녀만을 사랑했다. 그는 조제핀을 독차지할 수 있다면 지옥행도 마다

하지 않을 만큼 열정적인 사랑에 빠진 것이다. 자, 나폴레옹의 몸과 마음을 송두리째 사로잡은 조제핀은 과연 어떤 여자일까? 독자들의 궁금증을 풀 겸 신비의 베일에 싸인 조제핀의 출생과 성장 배경을 간략하게 살펴보자.

　　조제핀은 1763년 서인도제도의 프랑스 식민지 마르티니크 섬에서 농장주 프랑스 장교 타세 드 라 파제리의 장녀로 태어났다. 그녀는 평범한 소녀 시절을 보내던 열여섯 살 때 부유한 청년 장교 알렉상드르 드 보아르네의 청혼을 받아들이고 프랑스로 건너왔다. 그러나 중매 결혼한 부부 사이에 애정은 싹트지 않았고 시간이 흐를수록 감정의 골만 깊어갔다. 둘 사이에 아들과 딸을 두었지만 냉랭한 관계가 이어지면서 결국 부부는 별거 상태로 들어갔다. 그러던 중 허울뿐인 결혼 생활에 종지부를 찍는 사건이 발생했다. 프랑스 혁명군 대장이었던 알렉상드르 드 보아르네가 공포 정치 기간 동안 반역죄로 체포되어 단두대에서 처형당한 것이다.

　　조제핀도 감옥에 갇힌 채 죽음을 눈앞에 두었지만 애인 바스 백작의 도움으로 간신히 석방되었다. 남편의 후광을 잃은 그녀는 두 아이가 딸린 가난뱅이 과부로 전락했지만 남다른 기지를 발휘해 품격 높은 생활을 유지하면서 사교계의 꽃으로 화려하게 등장할 수 있었다. 그녀는 볼품없는 신세가 되었지만 좌절하지 않고 피눈물 나는 노력 끝에 보란 듯 상류 사회에 입성했다. 이런 그녀의 파란만장한 과거사에도 드러나듯 조제핀은 임기응변이 뛰어나고, 신분 상승에 대한 욕망이 무척 강한 전형적인 출세 지향적인 여성이었다.

팜므 파탈 ● 신비

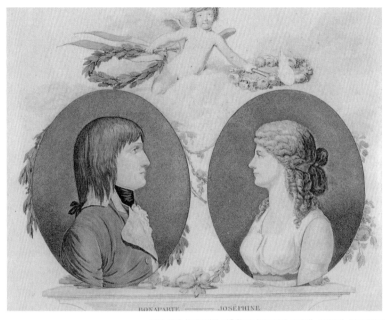

작가 미상 〈1796년에 결혼한 보나파르트와 조제핀〉, 1796년, 인그레이빙

　1795년 파리에서 조제핀과 나폴레옹은 운명적으로 만났다. 당시 파리는 모처럼 과거의 활기찬 모습과 들뜬 분위기를 되찾고 있었다. 살벌한 공포 정치가 막을 내리면서 두려움에서 해방된 시민들은 그동안 빼앗겼던 향락과 쾌락을 보상이라도 하듯 연일 광란의 파티와 축제를 벌였다. 그런 한 파티에서 나폴레옹은 조제핀을 만났고, 첫 만남에서 불같은 사랑을 느낀 그는 그녀를 평생의 연인으로 점찍은 것이다. 당시 나폴레옹은 결혼 적령기인 스물여섯 살이었지만 불타는 야망과 출세에 대한 욕망을 실현시키는 것도 버거워 여자에게 곁눈질할 겨를이 없었다. 그런데 벼락처럼 사랑이 그를 내리쳤다. 나폴레옹은 나른하고 퇴폐적인

분위기가 뒤섞인 독특한 매력을 지닌 젊은 과부에게 걷잡을 수 없이 빨려들어갔다. 열정에 빠진 나폴레옹은 조제핀의 비웃음과 냉대에도 불구하고 황소처럼 그녀에게 돌진했다. 나폴레옹은 이른바 필이 꽂히면 전광석화처럼 행동하는 타입이었다. 앞뒤 가리지 않고 저돌적으로 밀어붙인 나폴레옹의 구애 공세에 조제핀은 못 이기는 척 청혼을 승낙했고, 1796년 3월 9일 두 사람은 결혼식을 올렸다. 조제핀이 사랑하지 않은 남자를 재혼 상대로 선택한 것은 세계를 지배하겠다는 야심을 품은 나폴레옹의 모습에서 영광스런 미래를 점쳤기 때문이다. 일화에 따르면 조제핀의 어린 시절 하녀가 점을 치면서 그녀가 미래에 왕관을 쓰게 될 것이라고 예언했다고 한다. 조제핀은 점쟁이의 예언을 잊지 않았고, 자신의 머리에 왕관을 씌워줄 남자가 바로 나폴레옹이라는 것을 직감적으로 깨달았다.

조제핀은 자신의 주특기인 애교와 냉담함을 교묘하게 뒤섞은 유혹의 덫을 놓아 나폴레옹의 애간장을 태웠고 잔뜩 몸이 달아오른 그가 청혼하지 않을 수 없게 만들었다. 그러나 그토록 열망하던 여자를 소유한 기쁨을 만끽할 새도 없이 나폴레옹은 혼인식을 치른 이틀 후 이탈리아 원정길에 올랐다. 신혼의 달콤함을 빼앗긴 애석함은 아내에 대한 사랑을 더욱 뜨겁게 타오르게 했다. 나폴레옹은 조제핀에게 연애 편지를 쓸 시간을 벌기 위해 서둘러 작전 회의를 마쳤고, 아내가 못 견디게 보고 싶을 때면 그녀의 초상화가 담긴 목걸이를 애틋한 눈길로 바라보면서 그리움을 달랬다. 그뿐이 아니다. 아내를 한시라도 빨리 품에 안기 위해 전쟁을 앞당겨 끝냈는가 하면, 무정한 아내에 대한 불만을 적군을 잔인하게 무찌르는 것으로 해소하기도 했다.

데이비드 윌키 〈조제핀과 점성술사〉, 1837년

당시 나폴레옹이 조제핀에게 보낸 연애 편지를 보면 그녀를 향한 그리움이 얼마나 강렬한지 절감할 수 있다. 1796년에 그가 조제핀에게 쓴 편지에는 전술의 신, 역사상 가장 위대하고 용맹한 군인, 유럽의 지도를 바꾼 세계의 지배자라는 찬사가 무색할 정도로 아이처럼 사랑을 보채고 있다.

아내여, 내 삶의 고통이요, 기쁨이요, 희망이요, 영혼인 사람이여, 나를 사랑에 빠뜨리고 두려움을 느끼게 하고, 대자연의 신비에 눈뜨게 한 유일한 여성이여. …… 그대가 내게 "당신이 싫어졌어요"라고 말하는 순간은 내 인생과 사랑의 종말이 될 것이오. …… 내 사랑, 난 당신에게 절대적으로 복종하고 싶다오. 당신은 나를 비참하게 만들고 견딜 수 없는 괴로움과 고통을 줄 수 있는 가장 두려운 존재라오.

나폴레옹은 그토록 간절히 아내의 편지를 원했건만 답장을 받지 못한 실망감을 투정을 부리듯 편지 끝에 적었다.

올해 전쟁에서 대대적인 승리를 거두었소. …… 군사들은 감격스러울 정도로 내게 충성심을 보이고 믿고 따른다오. 오직 당신만이 나를 변변치 않게 여기고 있소.

편지에서도 드러나듯 조제핀은 나폴레옹을 완벽하게 지배하는 절대자였다. 이 세상에서 오직 조제핀만이 코르시카의 흡혈귀라고 불리던 공격적이고 격정적인 기질을 지닌 나폴레옹을 마음대로 조종하

고 길들일 수 있었다. 열정으로 가득 찬 나폴레옹의 연애 편지를 우연히 보게 된 조제핀의 친구가 "전 프랑스 군대의 운명이 조제핀에게 달려 있다는 느낌을 받았다"고 놀라움을 털어놓을 정도였다. 비록 조제핀에 대한 과도한 열정으로 고통과 시달림을 받았지만 행운의 별은 나폴레옹 편이었다. 1804년 12월 2일 드디어 나폴레옹과 조제핀은 꿈에도 열망하던 황제와 황후 즉위식을 거행했다. 권력의 최정상에 오른 자신의 모습을 대내외적으로 과시하고 싶었던 나폴레옹은 역대 왕들이 전통적으로 대관식을 치르던 랭스 대성당 대신 노트르담 대성당을 황제 즉위식 행사 장소로 선택했다. 자신은 부패한 부르봉 왕조를 계승하는 황제가 아닌, 로마제국의 대를 이은 샤를마뉴 황제의 후손이라는 점을 만천하에 뽐내기 위해서였다. 황제 대관식은 나폴레옹의 희망대로 하객들의 기가 질릴 만큼 호사스럽게 거행되었다. 일생일대의 빅 이벤트를 놓치지 않기 위해 구경꾼들은 돈을 지불하고 자리를 샀다. 성당 주변에 있는 집 창가에서 보면 300프랑, 성당 안에서 보려면 더 많은 돈을 내야 했다.

당대 최고 화가인 다비드가 화려한 대관식 장면을 기념비적인 대작에 담았다. 이 그림(p.154)은 629×979센티미터, 제작 기간이 3년이나 걸린 대작으로 엄청난 사이즈만으로도 관객을 압도한다. 다비드는 나폴레옹이 가장 총애한 화가답게 치밀한 준비 끝에 대관식을 황제의 막강한 권력을 과시하고 홍보하는 정치적인 행사로 연출했다. 지금 보는 장면은 나폴레옹이 다소곳이 무릎을 꿇은 채 고개를 숙인 조제핀에게 호화찬란한 황금 왕관을 씌우는 극적인 순간이다. 이미 조제핀의 머리에는 왕관이 씌워져 있는데도 황제는 왜 아내에게 다이아몬드 왕관을 또다시 씌우려고 한 것일까? 혹 주체할 수 없을 만큼 아내를 사랑한다

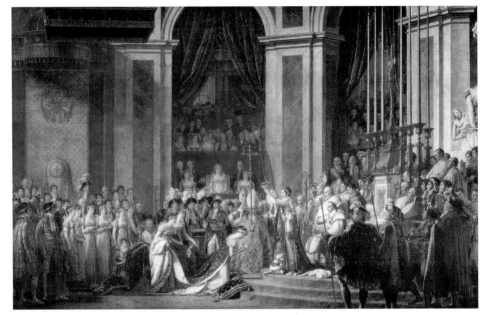

자크 루이 다비드 〈나폴레옹 대관식〉, 1805~1807년

는 사실을 널리 알리기 위해서? 아니면 자신의 애간장을 태운 여자를 마침내 무릎꿇게 했다는 남자로서의 만족감을 드러내기 위해서였을까? 황제는 조제핀에게 그가 막강한 권력과 부를 가진 최고의 남자라는 점을 자랑하고 싶었던가, 천문학적인 돈을 황후의 의상비로 책정해 그녀가 온갖 사치를 부리도록 했다. 그는 아내에게 자신의 화려한 성공과 절대적인 통치술을 자랑하고 싶었던 것이다.

또한 나폴레옹은 오랜 세월 동안 조제핀을 괴롭힌 가슴의 응어리를 풀어주고자 황제 대관식 장면을 묘사한 그림에 가족들을 모두 그려넣을 것을 화가에게 지시했다. 나폴레옹은 조제핀과 결혼하면서 가

팜므 파탈 ● 신비

족들과 담을 쌓고 살았다. 나폴레옹의 어머니와 형제들은 조제핀에게 노골적으로 적대감을 보이고 냉대했다. 자식이 둘인 나이 많은 과부이며, 행실이 헤픈 여자를 가족으로 인정하지 않았다. 나폴레옹은 조제핀에게 홀딱 반한 이후에 아내만을 감싸고돌아 가족들의 심기를 더욱 불편하게 만들었다. 어머니 레티지아의 눈에 비친 조제핀은 자랑스런 아들을 자신의 품안에서 뺏어간 요부였다. 아들 부부와 사이가 단단히 틀어진 레티지아는 자식의 결혼식에도 참석하지 않았고 대관식에도 얼굴을 내밀지 않았다. 시집 식구들로부터 멸시당하는 황후, 가족과 불화를 겪는 황제의 치부를 감쪽같이 감출 수 있는 방법은 없을까? 오랜 궁리 끝에 다비드는 마침내 방법을 찾게 되었다. 중앙 단상에 앉은 모후가 대견하고 흐뭇한 표정으로 아들 며느리를 내려다보고, 형 조제프와 동생 루이, 여동생 카롤린과 엘리사의 식구들까지 대관식에 빠짐없이 참석해 행사를 축하하는 화기애애한 가족 드라마로 연출했다. 나폴레옹이 가족들을 화려하고 근사하게 보이도록 허세를 부린 이유는 자신의 신분을 의식한 뿌리 깊은 열등감을 보상받기 위해서였다. 그는 프랑스 본토가 아닌 코르시카 태생의 가난한 장교였고, 벼락출세해서 스스로 황제가 되었다. 나폴레옹은 평민 출신이 황제가 되었다는 사람들의 숙덕거림을 더는 듣고 싶지 않았다. 물론 사랑하는 아내 조제핀의 위상을 높이고 싶은 남편의 바람도 정치적인 계산 못지않게 중요한 요인으로 작용했다.

　　1808년 1월 4일 완벽하게 미화시킨 대관식 그림을 대한 나폴레옹은 너무 흡족한 나머지 모자를 벗고 화가에게 경의를 표하면서 "정말 훌륭해요. 이 그림 속으로 사람들이 걸어들어갈 수 있을 것 같군요"라고 치하했다. 그러나 궁정인들은 마흔한 살이나 되는 조제핀을 낮간

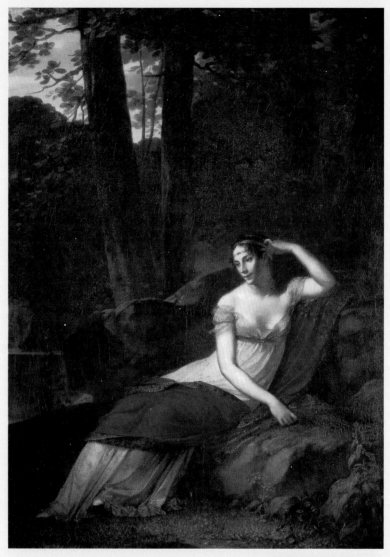

피에르 폴 프뤼동 〈조제핀〉, 1805년

지러울 정도로 젊고 아름다운 신부로 묘사한 화가를 터놓고 비웃었다. 사람들의 조롱에 발끈해진 다비드는 "황제에게 가서 그렇게 말해보시오"라고 쏘아붙였다. 황후가 된 조제핀은 막강한 권력에 남부러울 것 없는 호사와 사치를 누렸다. 남편에게서 웅장한 성과 진귀한 보물을 선사받을 때마다 최고 권력자의 사랑을 받는 것은 얼마나 큰 행운인지 뼈저리게 느낄 수 있었다. 허영심이 유독 강한 조제핀은 패션에도 욕심을 부려 늘 유행의 첨단에 섰고 궁정 패션을 주도했다. 실제로 황후의 사치와 낭비는 혀를 내두를 정도였다. 매년 100만 프랑이 넘는 돈을 의상비에 쏟았고, 황후 시절인 5년 반 동안 장식품에 664만 7,500프랑을 낭비했으며, 600벌이 넘은 드레스를 갖고도 부족해 매년 100~140벌의 드레스를 새로이 장만했다.

　　그 행복했던 시절, 조제핀의 모습을 프뤼동의 그림을 통해 확인해보자. 조제핀은 나무가 울창한 정원에서 매혹적인 자태로 바위에 몸을 기댄 채 앉아 어딘가를 응시한다. 그리스 여신처럼 우아한 자태에서 황후다운 위엄이 풍겨나온다. 초상화의 배경은 조제핀의 개인 저택이 있던 말메종이다. 조제핀은 파리 서쪽 뤼에유 마을 근처에 위치한 말메종을 무척 좋아했다. 그녀는 말메종을 프랑스에서 가장 아름다운 정원으로 만들기 위해 영국 정원사에게 관리를 맡겼고 막대한 돈을 들여 갖가지 이국적인 식물을 심었다. 말메종의 정원에는 300그루에 달하는 나무가 울창한 숲을 이루고 다양한 장미, 진귀한 꽃들이 황홀한 아름다움을 뽐냈다. 말메종을 영혼의 안식처로 여겼던 조제핀은 나폴레옹과 헤어진 후에도 이곳에서 줄곧 머물면서 행복했던 시절의 추억을 되살리곤 했다. 하지만 조제핀이 이 초상화의 모델이던 시절은 인생의 황금기

였다. 조제핀의 매력에서 헤어나지 못한 나폴레옹은 황제가 되면서 당시 인기 화가인 프뤼동에게 아내의 초상화를 주문했다.

　　사랑스런 조제핀의 모습을 영원히 기념하고 싶은 황제의 마음을 읽은 프뤼동은 조제핀을 낭만적이면서 신비로운 뮤즈로 표현했다. 화가는 조제핀을 낭만적인 분위기를 지닌 연약하고 감성적인 여성으로 묘사하기 위해 실제 모습과 다르게 묘사했다. 조제핀은 희고 창백한 피부, 가녀린 몸매, 쓸쓸한 표정을 짓고 있다. 이처럼 꿈꾸는 듯한 애처로운 표정을 당시에는 모르비데자morbidezza라고 불렀다. 조제핀의 시절 유럽에서는 건강미보다 병적인 미를 지닌 미인형을 선호했다. 마치 폐결핵에 걸린 것처럼 창백한 피부에 여성적 연약함을 강조하는 아름다움이 시대의 트렌드였다. 여성들은 낭만적인 신비와 악마적인 아름다움에 열광한 시대적 유행을 따르려고 자신을 병자처럼 보이도록 연출했다. 부드럽고 섬세한 여성미를 표현하는 데 타의 추종을 불허했던 프뤼동은 도도하면서도 나긋나긋한 조제핀의 개성적인 용모에 감상적인 면을 강조하는 시대 분위기를 결합시켜 황후를 낭만주의 꽃으로 만든 것이다. 조제핀의 초상화에서 또 한 가지 눈길을 끄는 것은 그녀의 세련된 패션 감각이다. 조제핀은 젖가슴이 거의 드러나도록 가슴선이 깊게 파인 슈미즈를 연상시키는 야들야들한 드레스를 입었다. 일명 왕비의 속옷으로 불리는 이 드레스는 나폴레옹 제정 시대에 유행한 최신식 의상이었다. 날씨가 무더운 서인도와 루이지애나의 프랑스 이주민 여성들이 입었던 크리올 드레스로 불리던 드레스가 왕비의 속옷으로 불리게 된 배경은 다음과 같다.

　　1783년 5월 파리 살롱전에 여성 화가 엘리자베스 비제 르브룅

FULL DRESS

아이작 크룩섕크
〈겨울 유행복을 입은 파리 여성들〉,
1799~1800년, 캐리커처

이 그린 루이 16세의 왕비 마리 앙투아네트의 초상화가 전시되었다. 베르사유 궁정의 패션 리더였던 마리 앙투아네트 왕비는 몸매가 훤히 비치는 얇은 흰색 모슬린 옷을 입고 초상화에 등장했다. 왕비의 파격적인 의상에 기겁한 관객들은 왕비의 초상화를 철수하라면서 소동을 벌였고, 이런 소란 끝에 최첨단 의상은 왕비의 속옷이라는 이름을 얻게 된 것이다. 드레스가 속옷으로 오인받은 것에는 그럴 만한 근거가 있다. 잠자리 날개처럼 투명한 슈미즈풍 드레스는 허리선이 높이 올라가 있어 젖가슴을 겨우 가리는 흉내만 낸데다 솔기마저 헐렁해서 누군가 위에서 여성들을 내려다볼 때, 혹은 여성들이 몸을 숙일 때면 유방이 송두리째 드러

낳던 것이다.

하지만 프랑스의 상류층 여성들은 최신 유행복에 열광했다. 모슬린천으로 만든 하늘거리는 드레스를 너무 즐겨 입은 나머지 한겨울에도 얇은 드레스를 입었다. 모슬린천의 드레스가 유행한 바람에 감기 환자가 줄지어 생겨났는데 의사들은 감기를 일명 모슬린병이라고 불렀다. 한편 조제핀이 바위에 깔고 앉은 화려한 주홍빛 캐시미어 숄도 당시 궁정 여성들 사이에서 인기를 끌었던 패션 소품이었다. 사교계 여성들은 목과 가슴을 드러내는 노출 충동을 충족시키기 위해, 또는 몸매를 감추는 것에 대한 거부감으로 인해 외투를 입는 것을 꺼려했다. 하지만 값비싼 패션 숄을 걸치면 얇은 드레스를 입을 수 있을뿐더러 보온도 되기에 멋쟁이 여성들에게 캐시미어 숄은 없어서는 안 될 인기 패션 소품이 되었다.

프뤼동은 조제핀의 초상화를 1805년에 시작해서 1810년에 완성했다. 하지만 감미롭고 우아한 분위기가 일품인 이 초상화는 살롱전에 전시되지 못했다. 조제핀의 초상화를 살롱에 전시할 수 없었던 것은 그녀를 너무 가냘프고 나약하며 마음의 상처를 지닌 여자로 묘사했기 때문이다. 조제핀은 멀리 떠난 연인을 그리워하는 분위기를 풍기는데 나폴레옹은 조제핀이 실연당한 모습으로 비친 것이 못내 마음에 걸렸다. 왜냐하면 이 초상화가 완성될 때 나폴레옹과 조제핀은 이미 이혼한 상태였기 때문이다. 불행히도 조제핀은 황제의 혈통을 이어줄 자식을 낳아줄 수 없는 처지였다. 후계자를 얻지 못해 초조해진 나폴레옹은 1809년 조제핀과 이혼하고 오스트리아 황제 프란츠 1세의 장녀인 마리 루이즈 공주와 정략적 결혼을 했다. 그러나 나폴레옹은 마리 루이즈와

팜므 파탈 ● 신비

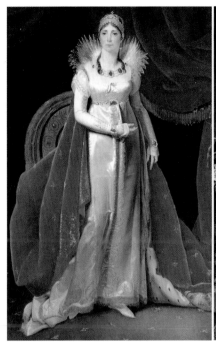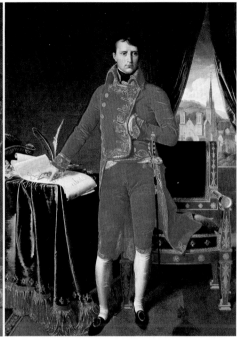

결혼한 후에도 조제핀을 잊지 못하고 말메종으로 전처를 찾아가곤 했다. 이런 사실을 알게 된 마리 루이즈가 황제의 처신을 비난하자 그는 조제핀을 찾아가는 대신 편지로 사랑을 전했다. 황제는 조제핀에게 편지를 쓸 때마다 '나의 사랑하는 여자'라는 문장부터 시작했는데 실제로 조제핀은 그가 사랑한 유일한 여자였다.

　　　나폴레옹은 1811년 두 번째 황후에게서 그토록 간절히 원하던 후계자를 얻었다. 그러나 왕조를 이을 왕자는 태어났지만 사랑하는 여

프랑수아 조제프 산드만 〈세인트 헬레나 섬의 나폴레옹〉, 1820∼1825년

자가 눈앞에서 사라진 순간 행운의 별마저 그를 떠났던가, 조제핀과의 결별 후 나폴레옹의 인생은 멀미가 날 정도로 급속히 추락했다. 나폴레옹은 워터루 전투에서 참패한 후 1814년 엘바 섬으로 유배되었다. 그는 엘바 섬으로 떠나기 직전에도 말메종을 찾아가 조제핀과 마지막 이별 인사를 나누었다. 이날 이후 두 사람은 이승에서 두 번 다시 만나지 못했다. 나폴레옹은 마지막 유형지인 세인트 헬레나 섬에서 파란만장한 일생을 마쳤다. 비록 권력을 유지하기 위해 단호하게 이혼을 감행했지만 죽을 때까지 나폴레옹의 마음을 지배한 여자는 오직 조제핀뿐이었다. 조제핀은 나폴레옹의 사랑을 배신하고 고통을 준 악처요 요부의 전형이었다. 그녀는 갖은 애교와 교태를 부려가면서 남성의 욕망을 자극

팜므 파탈 ● 신비

하고 한순간에 차디차게 돌아서는 종잡을 수 없는 여자였다. 나폴레옹은 불처럼 뜨겁고 얼음처럼 차가운 매력을 지닌 요부에게 일평생 헤어나지 못한 채 그녀의 포로가 되었다. 세계를 제패했던 나폴레옹이건만 정작 아내인 조제핀의 마음을 정복하지 못해 그는 늘 고통을 받았다. 나폴레옹이 거만한 조제핀의 눈에 들게 된 것은 황제가 되어 그녀가 원하는 모든 것을 채워줄 수 있는 능력을 갖춘 다음부터였다. 나폴레옹 스스로도 조제핀이 자신을 지배한 진정한 정복자임을 시인하고 '내 마음을 온통 사로잡을 수 있는 여성은 이 세상에 오직 당신뿐'이라고 고백했다.

조제핀은 남자의 마음을 사로잡는 테크닉을 본능적으로 터득한 천부적인 요부였다. 다양한 연애 경험을 통해 사랑은 전쟁과 같다는 점을 깨닫고 능숙하게 남자를 조종했다. 그녀가 얼마나 노련한 연애사냥꾼이었으면 세인트 헬레나 섬에 유배된 나폴레옹이 과거를 회상하면서 "조제핀은 늘 거짓말을 해댔지만 우아하게 처리할 줄 아는 탁월한 능력을 지녔어. 내가 일생 동안 가장 사랑하는 여자였지"라면서 속내를 털어놓았을까. 미국 인문학자인 다이앤 애커먼의 책에 조제핀이 신비한 요부임을 증명하는 흥미로운 일화가 실려 있다. 다이앤 애커먼에 따르면 조제핀은 제비꽃 향으로 만든 향수를 애용했다. 그 당시 제비꽃 향수는 제조법이 까다롭고 값도 무척 비싸 부유층만이 구매하는 호사품이었다. 그런데 독자는 아는가. 제비꽃 향에는 후각을 마비시키는 이오논ionone 성분이 들어 있다는 것을. 제비꽃 향기에 취한 사람들은 이내 냄새를 맡는 능력을 잃어버리지만 1~2분 정도 지나면 신기하게도 향기가 진동한다. 한순간 봇물 터지듯 향기를 퍼뜨리고, 후각을 마비시키다가 다시금 후각을 자극하는 향기, 순식간에 매혹시키고 사라지는 신비한

향기, 숨바꼭질하는 감각. 그래서 제비꽃 향은 결코 질리지 않는다.

셰익스피어는 그 아찔한 향기 체험을 이렇게 시적으로 묘사했다.

제비꽃 향기는 코를 찌르지만 영원하지 않고, 달콤하지만 오래가지 않는다. 제비꽃 향은 순간의 애원이다.

나폴레옹은 남자의 정복욕을 자극하고 안달하게 만드는 조제핀이 제비꽃 향기와 닮았다고 생각했던가, 1814년 조제핀이 세상을 떠났을 때 그녀의 무덤가에 제비꽃을 심었다. 마지막 유배지인 세인트 헬레나로 가기 전에 그는 조제핀의 무덤을 찾아 무덤가에 핀 제비꽃을 꺾어 로켓에 담아 죽을 때까지 목에 걸고 다녔다. 조제핀이라는 신비한 향기에 중독된 그는 사랑하는 여자의 체취를 잠시라도 흡입하지 않고서는 살 수 없었던 것이다.

팜므 파탈 ● 신비

육체의 마법, 키르케

말해다오, 아름다운 마녀여. 오, 그대 알거든 말해다오.
부상병이 짓밟고 말발굽이 짓이겨 죽어가는 병사처럼
고통에 허덕이는 이 마음에게 말해다오, 아름다운 마녀여.
오, 그대 알거든 말해다오.

지금껏 역사적인 영웅들을 쥐락펴락했던 매혹적인 요부들의 매력에 흠뻑 취했다. 이번에는 신화에 등장하는 신비한 팜므 파탈의 전형을 살펴볼 차례이다. 먼저 요정 '키르케' 편이다.

요정 '키르케'는 태양신 '헬리오스'의 딸이었다. 그녀는 눈부신 미모를 지닌데다 약초를 자유자재로 다루는 마법에도 능해 남자들을 마음대로 농락할 수 있었다. 키르케의 마법은 매우 특별했는데 바로 그녀와 사랑을 나눈 남자들을 동물로 바꾸는 능력이었다. 키르케가 굴복시킨 남성 중 가장 유명한 사람은 그리스의 영웅 오디세우스였다. 오디세우스는 트로이 전쟁을 끝내고 고향 이타카로 돌아가던 중 키르케를 만났고, 그녀의 매력에 푹 빠져 처자식마저 잊은 채 그녀와 1년간이나

동거했다. 그러나 오디세우스와 키르케의 첫 만남은 생각만큼 낭만적이지 않았고 오히려 살벌했다. 왜냐하면 키르케가 섬을 정찰하러 간 오디세우스의 부하들을 마법으로 유혹해 몽땅 돼지로 만들었기 때문이다. 오디세우스의 부하들이 돼지로 변한 사연은 다음과 같다.

　　　　오디세우스와 선원들을 태운 배가 마녀 키르케가 살고 있는 아이아이아 섬에 도착했다. 오디세우스는 부하 들 중 몇 명을 정찰대로 선발해 섬 안으로 보냈다. 선원들은 넓은 계곡을 지나 키르케의 저택을 발견했는데 놀랍게도 여주인은 불청객들을 쌍수를 들고 환대했다. 긴 항해를 하느라 여자에 굶주린 선원들은 아름다운 키르케를 보는 순간 넋을 잃었다. 더구나 미녀 성주는 맛있는 음식까지 대접했으니 말이다. 그런데 이것이 웬일인가. 음험한 마녀는 이내 사악한 본성을 드러냈다. 손님들에게 음식을 접대하는 시늉을 하면서 약초즙을 권했는데 그녀가 이 즙을 마신 남자들의 머리를 요술 지팡이로 툭 치자 모두 돼지로 변한 것이다. 충격적인 장면을 숨어서 지켜보던 선원 에우릴로코스는 한달음에 오디세우스에게 달려가 끔찍한 사건의 전말을 보고했다. 화가 머리

라이트 바커 〈키르케〉, 1900년

　　　　　　　　　　　　　　　　　　　　　　　　　팜므 파탈 ● 신비

존 윌리엄스 워터하우스 〈질투하는 키르케〉, 1892년

끝까지 치민 오디세우스는 키르케와 단판을 지으려고 그녀의 궁전으로 달려가던 중 헤르메스 신을 만나 해독제인 약초를 얻었다. 오디세우스는 뿌리가 검고 우윳빛의 꽃이 피는 몰리라는 신비한 약초 덕분에 키르케의 마법에 걸리지 않고 그녀를 쉽게 제압할 수 있었다. 오디세우스는 키르케에게 돼지로 변한 부하들을 사람으로 되돌려놓지 않으면 당장 목숨을 끊겠다고 으름장을 놓았다. 겁에 질린 키르케가 요술 지팡이로 돼지들의 머리를 툭 치자 선원들은 본래의 모습을 되찾았다.

다음은 오디세우스가 마녀와 신접 살림을 차리게 된 배경이다. 오디세우스에게 마법이 통하지 않자 키르케는 여성이 남성을 유혹하는 원초적인 방법을 구사했는데 바로 성적 매력을 이용해서 그의 무릎을 꿇게 한 것이다. 이 육체의 마법은 그리스 최고의 영웅이요 애처가인 오디세우스를 단숨에 쾌락의 노예로 전락시킬 만큼 절대적인 힘을 발휘했다. 마치 진공청소기와 같은 흡인력으로 남성의 마지막 정액 한 방울까지도 탕진시킨 키르케의 성적 마력! 그래서 지금도 서양에서는 남자가 성욕을 주체하지 못할 때 키르케에게 홀렸다고 말한다. 19세기 영국 화가 워터하우스가 그린 두 점의 키르케는 마녀의 관능미가 얼마나 치명적인지 보여준다. 그 중 〈질투하는 키르케〉(p.167)는 질투심에 불타는 마녀의 섬뜩한 아름다움을 극적으로 표현했다. 키르케에게 이토록 강렬한 질투심을 불러일으킨 대상은 바다의 신 글라우코스다. 글라우코스는 아름다운 처녀 스킬라를 짝사랑한 나머지 그만 상사병이 났다. 사랑의 열병을 앓게 된 글라우코스는 키르케에게 속마음을 털어놓으면서 사랑의 묘약을 제조해줄 것을 부탁했다. 그런데 큐피드의 화살은 엉뚱하게도 스킬라가 아닌 키르케에게 꽂히고 말았다. 키르케가 글

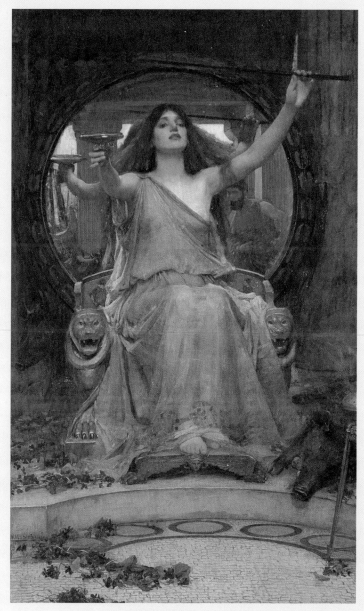

존 윌리엄스 워터하우스 〈오디세우스에게 술잔을 권하는 키르케〉, 1891년

라우코스를 짝사랑하게 된 것이다. 뜻밖의 상황에 당황한 글라우코스는 자신의 유일한 사랑은 스킬라뿐이라고 강조하면서 키르케의 구애를 냉정하게 거절했다.. 질투심에 파랗게 질린 키르케는 스킬라가 평소 목욕을 즐기는 연못에 약초를 풀어 그녀를 흉측한 괴물로 만들어버렸다. 시킬라는 12개의 발, 여섯 개의 머리, 세 줄의 이빨을 가진 바다 괴물로 변했다. 지금 이 장면은 연못에 마약을 들이붓는 살벌한 키르케의 모습을 묘사한 것이다. 그러나 연적의 미모를 망가뜨리기 위해 눈에 독기를 품고 이빨을 앙다무는 키르케의 표정에서 오싹한 한기보다 에로티시즘의 극치가 느껴진다.

키르케의 신비한 아름다움은 〈오디세우스에게 술잔을 권하는 키르케〉(p.169)에서 절정에 달한다. 알몸이 훤히 비치는 옷을 입은 요염한 키르케가 왼손에는 지팡이, 오른손에 술잔을 들고 오디세우스를 유혹한다. 그녀가 왼손으로 높이 쳐들고 있는 막대기는 마술 지팡이다. 독약 전문가인 키르케가 약초가 든 술을 마시고 취한 남자를 이 지팡이로 툭 치면 금세 돼지, 이리, 사자 등의 동물로 변해버린다. 키르케의 발치에 눈동자가 풀린 채 널브러진 돼지도 마법에 걸린 희생물이다. 그녀의 등 뒤에 걸린 둥근 거울에 마녀의 눈치를 살피는 오디세우스의 얼굴이 비친다. 트로이 전쟁의 영웅, 그리스 최고의 지략가라는 명성은 오간 데 없고 마녀의 유혹에 넘어가지 않으려고 안간힘을 쓰는 기색이 역력하다. 에로틱하고 선정적인 모습의 키르케는 화면을 압도할 만큼 크고 당당하게 묘사된 반면 오디세우스는 초라할 정도로 왜소하게 표현된 것도 여자의 성적 매력이 그만큼 치명적이라는 점을 증명한다.

섹스를 밝히는 남자들을 동물로 변신시킨 키르케 신화는 현대

미술가에게도 강한 영감을 주었다. 20세기 독일의 풍자 화가인 게오르그 그로츠는 키르케 신화를 각색해 섹스의 진탕 속에 뒹구는 현대인들의 추악한 모습을 돼지에 비유하는 걸작을 남겼다. 그림의 배경은 베를린의 술집 실내이다. 신사복에 중절모를 쓴 돼지가 벌거벗은 여자와 수작을 부린다. 욕정으로 몸이 벌겋게 달아오른 돼지는 축축한 혀를 내밀어 여자의 혀를 게걸스레 핥는다. 알몸의 여자도 치미는 욕정을 참지 못한 듯 두 다리를 비비 꼰다. 돼지로 변신한 남자는 전쟁으로 이득을 챙긴 졸부이며, 키르케로 분한 여자는 벼락부자에게서 돈을 뜯어내려는 매춘부이다. 그로츠는 짐승 같은 남자의 마음은 돼지로, 몸을 파는 타락한 여자는 키르케로 연출해 부정부패와 성매매가 기승을 부리는 독일의

게오르그 그로츠 〈키르케〉, 1927년

부패한 사회상을 신랄하게 비꼰 것이다. 성욕으로 눈이 뒤집힌 돼지와 천박한 창부가 나누는 음탕한 몸짓의 언어! 그로츠는 성욕에 관한 한 남성은 돼지와 다를 바 없다고 보았던 게 틀림없다. 하긴 군침을 흘리면서 여자에게 돌진하는 남자와 먹이를 향해 허겁지겁 달려드는 돼지는 놀랍도록 닮은꼴이니까.

재미있는 것은 그로츠가 호머의 상상력이 빚어낸 키르케 신화에서 인간의 본성을 예리하게 포착했다는 점이다. 흔히 여성에게 음심을 품은 남성을 가리켜 돼지처럼 게걸스럽다고 표현하는데 화가는 이런 비유가 키르케 신화에서 비롯되었다는 것을 간파한 것이다. 그로츠가 욕정이라는 구정물에서 꿀꿀거리며 살아가는 남성들을 돼지에 비유한 것은 얼마나 절묘한가.

18세기 스페인 화가 고야와 19세기 프랑스 화가 도미에 이후 가장 위대한 정치 풍자 화가로 평가받는 그로츠는 성욕이 발동하면 돼지처럼 돌변하는 남자의 속성과 그 남성의 정액을 탐욕스레 빨아먹는 여자를 그림을 통해 날카롭게 꼬집고 있다. 저토록 게걸스레 섹스를 탐하는 인간 속물들을 보면 제아무리 돼지일지라도 그만 식욕이 떨어지지 않을까?

키르케 신화에 매료된 그로츠는 동일한 주제로 여러 점의 그림을 그렸는데 화가에게 키르케는 1920년대 타락한 바이마르공화국을 상징한다. 독자들이 화가의 의도를 이해하려면 그림이 그려진 시대적인 배경을 살펴야 한다. 독일의 11월 혁명으로 빌헬름 2세 왕정은 무너지고 수많은 사람들의 목숨을 앗아간 제1차 세계대전은 막을 내렸다. 전쟁은 기존의 윤리 도덕과 가치 체계를 붕괴시키고 인간성에 대한 환멸감을 증폭시켰다. 특히 패전국인 독일 민족에게 극심한 굴욕감과 심리

적 박탈감을 안겨주었다. 전후 산적한 정치, 사회, 경제난을 해결하기 위해 바이마르공화국이 급조되었지만 임시 처방격인 바이마르공화국은 철저하게 무능했다. 국민들은 우표 한 장 가격이 무려 5,000만 마르크에 달하는 악성 인플레이션에 시달리고 있었건만 군부의 횡포, 암거래 상인들의 매점매석, 부정부패가 기승을 부렸다. 전역 군인들이 폭동을 일으켜 베를린 점령을 시도할 정도로 좌우익의 이념 대립도 심각했다. 한마디로 무능한 정부를 향한 민중들의 불만은 폭발하기 직전이었다.

제1차 세계대전에 참전하면서 인간의 사악한 본성을 체험했던 그로츠는 기존의 예술은 금전욕과 권력욕, 성욕의 노예가 된 인간의 실체를 폭로할 수 없다는 사실을 깨달았다. 그는 타락하고 부패한 바이마르공화국의 실정을 그림을 통해 고발하기로 결심했다.

이런 화가의 심정은 그의 어록에서도 확인할 수 있다.

죄악의 물결, 포르노그래피, 매춘이 독일 전체를 뒤덮었다. 극소수의 부유층은 수백억 원을 소유한 반면 수천만 명의 민중은 굶주림에 허덕이고 있다. 수많은 예술가들이 비겁하게 이런 현상을 묵인하고 있다. …… 내가 그림을 그리는 목적은 억압받는 사람들의 진면목을 폭로하는 것이다. 나는 그림을 통해서 세상 사람들에게 이 세계가 추악하고 병들었으며 거짓으로 가득 차 있다는 것을 알리고 싶었다.

그로츠는 인간의 추악한 본성을 키르케 신화에 빗대어 신랄하게 비판한 것이다. 이제 '키르케' 편을 마무리 지을 시간이 되었다. 키르케는 신비한 매력으로 남성을 유혹하고 파멸시키는 요부의 전형이다.

도소 도시
〈키르케와 그녀의 연인이 서 있는 풍경〉, 1525년

나이가 들어도 결코 늙지 않는 마녀 키르케는 늘 젊고 아름다운 모습으로 나타나 남자들의 넋을 빼앗는다. 고대인들은 남자를 사로잡는 여성의 강력한 힘은 마법에서 비롯된다고 믿었다. 마법에 걸리지 않고서야 정신이 멀쩡하던 남자가 이성을 잃고 집안과 명예, 자존심을 내팽개치면서 욕정에 빠질 리 없다고 생각한 것이다. 세상에는 무수히 많은 키르케가 존재한다. 또한 무수히 많은 남자들이 성욕을 절제하지 못하고 짐승으로 변하고 있다. 지금도 키르케의 분신들은 욕정에 눈먼 남자들을 유혹해 짐승으로 변모시키고 있다.

팜므 파탈 ● 신비

감미로운
목소리의 유혹,
세이렌

나는 취기를 사랑하는 내 머리를 숱이 많은
그대의 긴 머리카락에 파묻으리라.
좌우로 흔들리며 요동치는 배가 나의 예민한 영혼을 애무하네……
다른 영혼들이 노래 위를 항해하듯 나의 사랑이여,
나의 영혼은 그대의 향기 속을 헤엄칠 것이다.

귀향길에 올랐던 오디세우스는 마녀 키르케의 매력에 푹 빠져 조국과 처자식을 까마득히 잊은 채 1년 동안이나 그녀와 동거했다. 그러나 오디세우스의 부하들은 이타카에 돌아갈 날을 손꼽아 기다렸다. 그리움에 지친 부하들은 선장에게 고국으로 돌아갈 것을 간청했고, 뒤늦게 제정신을 차린 오디세우스는 귀향을 결심했다. 갈 길을 서두르는 오디세우스를 보면서 키르케는 연인을 떠나보낼 시간이 되었다고 느꼈다. 하지만 그의 앞에 닥칠 험난한 뱃길이 못내 마음에 걸렸다. 키르케는 연인에게 지중해의 한 섬에 사는 괴물 세이렌을 특히 경계하라고 신신당부했다. 세이렌은 달콤한 목소리로 심금을 울리는 노래를 불러 긴 항해에 지친 선원들의 넋을 뺏은 다음 잔인하게 먹어치우는 괴물이었다. 키르케

프레데릭 레이턴 〈어부와 세이렌〉, 1891년

팜므 파탈 ● 신비

가 언급한 세이렌이란 전설적인 반인반어인 인어를 가리킨다. 세이렌의 또 다른 이름인 인어는 상반신은 아리따운 처녀요 하반신은 물고기이다. 절반은 여자요 다른 절반은 물고기인 신비한 바다 생물체를 창조한 사람은 호메로스였다. 세이렌은 호메로스의 장편 서사시 「오디세이아」에 최초로 등장한다. 고대에 세이렌은 여자의 얼굴에 날카로운 발톱과 날개를 가진 새의 형상으로 남자를 유혹했다. 고대인들이 여자와 새를 결합한 혼성 생물체를 만든 것은 여자란 먹잇감인 남자를 예리한 발톱으로 낚아채어 뾰족한 부리로 쪼아서 괴롭히는 새와 같다고 생각했기 때문이다. 독자는 히치콕 감독의 영화 《새》를 기억하는가? 영화 속에 나오는 새는 얼마나 사악한 존재이던가. 중세에 접어들면 세이렌은 아름다운 여자의 몸에 물고기 꼬리를 단 매혹적인 반인반어의 모습으로 바뀐다.

8세기 영국에서 살았던 맘즈베리의 수도사 엘드헬름은 저서에서 세이렌을 다음과 같이 묘사하고 있다.

> 세이렌은 어여쁜 몸매와 달콤한 목소리로 뱃사람을 유혹하는 바다의 딸이다. 머리에서 배꼽까지는 처녀와 비슷하지만 하반신에 비늘로 뒤덮인 꼬리가 달려 있어 파도 속으로 재빨리 몸을 숨길 수 있다.

유혹하는 여자, 육체적 쾌락을 자극하는 세이렌의 이미지는 1102년에 마르보드 드 렌의 시 「창녀에 대하여」에서 절정에 달한다.

> 악마가 던지는 최후의 미끼는 여성이요,

그 여성이란 바로 세이렌이다.

1210년 영국의 시인 기욤 르 클레르는 '세이렌은 상반신만큼은 어떤 남자도 거부할 수 없을 만큼 세상에서 가장 아름다운 존재'라고 주장했고, 1230년 영국인 바르텔르미는 자신이 쓴 백과 사전에서 '세이렌은 남자를 잠들게 한 후 자신의 곁으로 데려와 동침을 강요하고 거절하면 그를 죽여 살을 뜯어먹는 요괴'라고 기록했다. 중세 문헌들은 세이렌의 치명적인 유혹을 강조하는 한편 남자들에게 음탕한 여자의 간계에 넘어가 지옥으로 떨어지는 불행을 자초하지 말 것을 경고했다. 이 신비한 바다 괴물의 치명적인 무기는 바로 심금을 울리는 노래였다. 세이렌은 사랑스럽고 달콤한 목소리로 뱃사공들을 황홀경에 빠뜨려 그들을 물속으로 끌어들이고 죽음에 이르게 했다.

알렉산드리아의 사제 클레멘트(150~215년)는 천상의 목소리와 신비한 아름다움을 지닌 미녀 가수 세이렌에 대한 두려움을 이렇게 호소했다.

저기 백골과 시신으로 뒤덮인 음산한 섬에 천박한 음악을 즐기는 아름다운 여자가 살고 있다. 그녀는 그곳에서 노래를 부른다. 그녀의 노래가 들리지 않는 곳으로 당신의 배를 저어가라. 그 노래는 당신의 목숨을 위협할 만큼 치명적이니까.

유혹의 달인 키르케는 세이렌의 유혹이 치명적이라는 것을 잘 알고 있었다. 키르케는 연인에게 함정을 피할 수 있는 비법을 알려주었다.

팜므 파탈 ● 신비

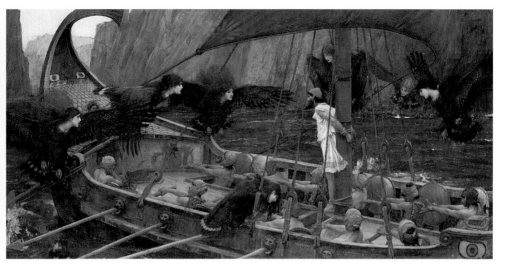

"당신은 세이레네스(인어)가 사는 섬을 피해 갈 수 없어요. 그녀들의 노래에 귀를 기울이는 사람들은 누구나 혼을 빼앗기게 되니까요. 세이렌은 자신에게 다가오는 사람들을 모두 유혹해요. 세이렌 자매들은 풀밭에 앉아 달콤한 목소리로 당신을 부르지만 그 풀밭 기슭은 죽음의 그림자로 뒤덮여 있어요. 유혹에 빠진 남자들은 처참하게 죽어가고 시신에서 뼈와 살이 썩어가요. 그러니 당신은 배를 멈추지 말고 섬을 지나쳐야 해요. 아무도 그 노래를 듣지 못하도록 밀랍을 짓이겨서 뱃사람들의 귀를 틀어막으세요. 하지만 당신이 진심으로 세이렌의 노래를 듣고 싶다면 먼저 당신의 몸을 돛대에 단단히 붙들어매야 합니다."

오디세우스는 키르케의 경고를 받아들여 준비를 철저히 했다.

밀랍덩어리를 잘게 잘라서 선원들의 귀에 채워넣었다. 그러나 정작 자신의 귀는 밀랍으로 봉하지 않았다. 도대체 얼마나 감미로운 목소리이기에 뱃사람들이 노래에 취해 물속으로 뛰어드는지 궁금해서 견딜 수 없었던 것이다. 과연 오디세우스의 배가 저주받은 세이레네스의 섬 곁을 지나갈 때 넋을 잃을 만큼 신비한 노랫소리가 들려왔다.

> "많은 사람들에게서 찬사를 듣는 위대한 오디세우스여, 이리 오세요. 이곳에 배를 멈추고 우리들의 목소리를 듣도록 하세요. 아직껏 우리들의 입에서 흘러나오는 감미로운 목소리를 듣기 전에 검은 배를 타고 섬을 지나간 사람은 아무도 없답니다. 뱃사람들은 오히려 즐기고 나서 더 많은 것을 가지고 돌아가지요."

지상에서 단 한 번도 들어본 적이 없는 감미롭고 투명한 목소리, 그토록 사람의 영혼을 깊숙이 빨아들이는 황홀한 노래를 오디세우스는 결코 들은 적이 없었다. 뱃사람들이 죽기를 무릅쓰고 노래를 듣기 위해 바다에 빠지는 것을 이해할 수 있을 것 같았다. 노래에 홀린 오디세우스는 해안으로 가고자 선원들에게 자신의 몸을 묶은 밧줄을 풀라고 명령했다. 그러나 밀랍으로 귀를 봉한 부하들은 오디세우스가 애초에 자신들에게 지시한 대로 그를 더욱 강하게 밧줄로 묶었기에 일행은 간신히 위기에서 벗어날 수 있었다. 이 극적인 순간을 19세기 영국 화가 드레이퍼가 너무도 실감나게 그림에 묘사하고 있다. 그림이기보다 영화의 한 장면처럼 긴박감이 넘치는데 화가는 세이렌이 배에 막 올라타는 순간을 포착했다. 벌거벗은 세이렌들은 이미 배를 장악했다. 한 명은 물

허버트 드레이퍼 〈오디세우스와 세이렌〉, 1909년

속에서 솟아오르고, 다른 한 명은 뱃전에 두 발을 걸치고, 남은 한 명은 이미 배에 올라타 닻을 내린다. 노랫소리에 홀린 저 오디세우스의 표정을 보라. 그의 눈빛은 정욕으로 이글거리고 거의 실성한 것처럼 보인다. 세이렌의 유혹에 넘어간 그는 자신의 몸을 묶은 밧줄을 풀려고 몸부림친다. 광기에 휘말린 오디세우스의 모습은 애욕이 남자를 죽음으로 몰아갈 만큼 강력한 힘을 가졌다는 것을 보여준다.

　　　아름다운 목소리로 뱃사람들을 유혹해 파멸시키는 전설적인 인어가 대중들에게 폭발적인 인기를 끌게 된 계기는 안데르센의 유명한 동화 『인어공주』 덕분이었다. 왕자와 사랑에 빠진 인어가 물고기의 꼬리 대신 여자의 매끈한 다리를 얻기 위해 엄청난 희생을 치른다는 낭만적인 러브 스토리는 사람들의 호기심과 에로티시즘을 한껏 자극했다. 인어공주가 왕자의 마음을 사로잡은 아름다운 목소리를 포기하고 완전한 여자의 몸을 원한 것은 연인과 성교하기를 바라는 여심을 반영한다. 유명세를 치른 안데르센 동화로 바다 여자의 인기가 하늘 높은 줄 모르고 치솟았지만 반은 여인이며 반은 물고기인 인어의 이미지는 오랜 옛날부터 예술가들의 창작욕을 자극하는 영감의 원천이었다. 하긴 물고기 꼬리가 달린 미모의 여성처럼 신비하고 관능적인 존재가 있을까? 수많은 예술 작품에서 인어의 흔적을 찾을 수 있는데 미술에서는 뵈클린, 폴 델보, 마그리트가 매혹적인 인어를 그렸다. 먼저 인어를 묘사한 그림 중 가장 아름답다는 극찬을 받은 워터하우스의 작품을 감상해보자.

　　　갯내음이 물씬 풍기는 깊은 바닷가, 아름다운 인어가 해풍을 맞으면서 치렁치렁하게 늘어뜨린 황금빛 머리카락을 빗으로 쓸어내린다. 눈부신 금발과 투명한 우윳빛 살결, 하체를 휘감은 축축한 물고기 꼬

존 윌리엄스 워터하우스 〈인어〉, 1892~1900년

리가 더없이 관능적이다. 워터하우스가 물결치는 긴 머리카락을 빗는 인어를 묘사한 것은 옛적부터 전해져 내려오는 전설을 기억했기 때문이다. 중세 음유 시인들은 인어가 뱃사공들을 유혹하기 위해 갯바위에 앉아 거울을 보면서 머리를 빗었다고 노래했다. 중세에는 여자의 긴 머리카락, 머리빗, 거울은 타락한 여자, 즉 창녀를 은유하는 상징물이었다. 따라서 거울을 보면서 머리를 빗는 이 인어는 음탕한 여자이다. 미녀의 긴 머리카락은 예술가의 상상력을 자극하는 한편 에로티시즘을 부추겼는데 과연 남자라면 파도처럼 물결치면서 여체를 어루만지는 머리카락을 보고 성적 충동을 느끼지 않을 수 있을까? 워터하우스는 아름다운 여자를 애무하고 싶은 남성의 욕망을 인어의 머리카락에 투영한 것이다.

세기말 상징주의 화가 뵈클린도 〈고요한 바다〉에서 인어의 성적 매력을 한껏 강조했다. 폭풍이 몰아칠 것 같은 음산한 바다, 갯바위에 엎드린 인어가 요염한 자세를 취한다. 풍만한 젖가슴과 비늘로 뒤덮인 물고기 꼬리의 대비가 관능미의 극치를 느끼게 한다. 인어 곁에서 날카로운 부리를 곧추세우고 먹잇감을 찾는 물새들은 남자를 유혹하는 인어의 성욕을 상징한다. 화면 앞에는 바다 괴물 트리톤이 배를 드러낸 흉한 모습으로 물 위에 떠 있다. 트리톤이 얼빠진 표정으로 물속에 거꾸로 떠 있는 것은 인어의 치명적인 유혹에 넘어가 정신이 나간 탓이다. 이 그림은 인어가 불길한 폭풍의 징조처럼 남성에게 재난과 위험을 상징하는 존재라는 것을 생생하게 보여주고 있다.

한편 초현실주의 화가들에게 인어는 남성의 무의식 속에 잠재한 성욕을 상징하는 존재였다. 정신분석학에서 세이렌은 여성의 원형인데 인어의 거대한 물고기 꼬리는 커다란 남근을, 인어는 남성이 여성에

게 느끼는 매혹과 혐오의 감정을 의미했다. 인어의 벌거벗은 상반신은 욕정에 굶주린 남성들을 끝없이 흥분시키지만 차디찬 물고기 꼬리는 성교가 불가능하다는 것을 새삼 일깨워주기 때문이다. 폴 델보는 남성을 뜨겁게 유혹하는가 하면 차갑게 거부하는 팜므 파탈의 본성을 인어에 비유하는 그림을 제작했다(p.186). 인적이 끊긴 고요한 밤하늘에 둥근 달이 떠 있다. 아름다운 인어가 길거리를 침대 삼아 매혹적인 자세로 엎드려 있다. 도대체 바다에 있어야 마땅할 인어가 왜 난데없이 도심에 나타나 마치 관객을 유혹하는 듯한 포즈를 취한 것일까? 인어는 남성들을 낚아채기 위해 도시로 원정을 나온 것일까? 아니면 자신이 도시를 점령했다는 것을 알리는 것일까? 낮과 태양, 도시가 남성의 영역이라면 밤과 보름달, 바다는 여성의 영역이다. 폴 델보는 결코 채워지지 않는 남성의 성적 갈망을 뭍에 입성한 인어에 은유한 것이다.

　　초현실주의 스타 화가 르네 마그리트(p.187)는 세이렌에 대한

폴 델보 〈만월 아래의 세이렌〉, 1940년 © Paul Delvaux/SABAM, Belgium-SACK, Seoul, 2008

환상을 뒤엎는 충격적인 방식으로 인어를 표현했다. 상체는 아름다운 여성이요 하체는 물고기인 인어가 상반신은 물고기, 하반신은 여자로 뒤바뀌었다. 이 괴상한 생물체를 과연 인어로 부를 수 있을까? 마그리트는 신화에 내재된 인간의 본성을 교묘하게 비틀고 있다. 그는 아름다운 여성을 갈망하면서도 소유할 수 없는 남성의 무의식 속에 감춰진 성욕을 해소할 수 있는 묘안을 찾았다. 왜? 이 끔찍한 바다 생물체는 남자와 성교할 수 있는 인어가 되었으니 말이다.

마그리트 그림의 매력은 이처럼 사물의 특성을 비틀어 인간의 고정관념과 상식, 지식을 전복시키는 데 있다. 익숙한 사물을 낯선 존재

팜므 파탈 ● 신비

르네 마그리트 〈집합적 발명〉, 1935년 © René Magritte, ADAGP, Paris-SACK, Seoul, 2008

로 탈바꿈시키고, 비논리적인 상황을 연출해 시각적 충격을 주고, 근원적인 질문을 던져 사유하게 만든다.

물처럼 부드러우면서 차갑고, 꽃처럼 사랑스러우면서 혐오스런 세이렌은 팜므 파탈의 특성을 선명하게 드러낸다. 세이렌은 인생의 바다를 항해하는 남성들을 배 밖으로 유인해서 익사시키는 요부이다. 남자를 낚아채고, 잡으면 놓지 않는 여성적 속성을 의미한다. 그녀가 얼마나 불길하고 위험한 존재이기에 천재지변이나 비상 사태, 위급한 상황을 알리는 신호음을 사이렌에 비유했을까?

기독교에서는 세이렌과 오디세우스(남자)의 관계를 다음과 같이 풀이한다.

바다는 지상의 삶, 배는 교회를 은유하며 오디세우스의 귀향지인 이타카는 영생을 의미한다. 오디세우스는 인간의 순수한 영혼을, 세이렌은 남자가 인생에서 부닥치는 수많은 위험과 유혹을 상징한다.

음악의 요괴 세이렌의 노래에 홀린 순간 남자는 자신에게 소중한 모든 것을 내버리고 그녀를 쫓아 바다에 투신한다. 남자들이 거센 파도와 풍랑이 몰아치는 인생의 바다를 무사히 항해하려면 밀랍으로 귀를 막고 돛대에 자신을 동여매는 지혜를 발휘해야 할 것이다. 그래야만 세이렌의 치명적인 유혹을 이겨낼 수 있을 테니까.

금할수록
커지는 욕망,
판도라

> 나의 가슴을 빛으로 가득 채우는 더없이 다정한 님, 더없이 예쁜 님에게
> 나의 천사, 불멸의 우상에게 영원한 축복을!

신화 속 팜므 파탈의 원형을 소개하는 다음 순서는 '판도라' 편이다. 신화에 등장하는 최초의 여자 판도라는 요부의 대명사이다. 인류의 모든 죄와 재앙은 바로 이 여자에게서 비롯되었다. 신들의 제왕 제우스가 판도라를 창조한 것도 오직 남자들을 괴롭히려는 의도에서였다. 거인 이아페토스의 아들 프로메테우스는 신의 형상과 닮은 인간을 창조하고 신들 몰래 하늘의 태양 마차에서 불을 훔쳐 인류에게 선물했다. 창조성의 상징인 불을 인간에게 빼앗긴 것에 격노한 제우스는 감히 신성을 넘보게 된 인간들을 영원히 징벌하기로 결심했다. 제우스는 대장장이 신 헤파이토스에게 완벽한 아름다움을 지닌 여자 인간을 창조하도록 지시했다. 그리고 젊은 미녀에게 모든 선물을 받은 사람이라는 뜻을 지닌 이름인 판도라로 이름을 붙여주었다. 그러나 신들은 빼어난 미모만으로는

존 윌리엄스 워터하우스 〈판도라〉, 1896년경

부족하다고 생각했던가, 남자라면 도저히 거부할 수 없는 매력을 덤으로 판도라에게 선물했다. 아테네 여신은 바느질과 직물 짜기 등 여자가 집 안에서 할 수 있는 기술을, 아폴론은 음악적 재능을, 계절의 여신은 꽃 장식을, 아프로디테는 교태와 성욕을, 헤르메스는 여자의 마음에 거짓말과 간교함을 불어넣었다.

판도라가 남성을 유혹할 수 있는 완벽한 조건을 갖추게 되자 제우스는 이 사랑스런 창조물을 프로메테우스의 남동생 에피메테우스에게 선물했다. 제우스의 음흉한 속셈을 간파한 프로메테우스는 동생에게 신의 선물을 거부하라고 신신당부했다. 그러나 판도라의 미모에 혹한 에피메테우스의 귀에 형의 경고가 들릴 리 없었다. 에피메테우스는 형의 충고를 무시한 채 판도라를 아내로 맞이했다. 저주받은 존재인 여자를 통한 신들의 끔찍한 복수가 시작된 것이다. 에피메테우스 집에는 인간에게 불행을 가져다주는 모든 재앙을 가둬놓은 단지(혹은 상자)가 있었다. 행여 사랑스런 아내가 밀봉된 단지를 열까 염려된 에피메테우스는 다른 것은 죄다 만져도 좋으나 그 단지만은 절대로 손대지 말라고 거듭 당부했다. 그러나 금할수록 욕망은 커지게 마련, 호기심을 참다 못한 판도라가 단지의 뚜껑을 여는 순간 인간을 괴롭히는 온갖 질병과 가난, 재앙 등이 밀물처럼 밖으로 쏟아져나온 것이 아닌가. 깜짝 놀란 판도라가 황급히 단지의 뚜껑을 닫았지만 이미 엎질러진 물, 인류를 고통과 파멸로 빠뜨릴 재앙은 죄다 밖으로 퍼진 후였다. 하지만 단지 바닥에 한 가지가 남아 있었으니 그것은 바로 희망이었다. 마지막 남은 희망으로 인해 인간은 비참한 현실 속에서도 용기를 잃지 않고 삶을 지탱해나갈 수 있었다.

판도라의 경박한 행동과 천박한 호기심의 대가로 남자들은 평생 고통과 재앙의 불안 속에서 살게 되었다. 그러나 남자들은 매혹적인 존재인 여자에 대한 애착이 너무 커서 기꺼이 불행을 감수하고 운명을 건다. 남자들이 자신에게 파멸을 가져다주는 여자를 맹목적으로 사랑하는 까닭은 본능적 욕망에 불을 지피는 여자의 치명적인 아름다움 때문은 아닐까?

　　화가들이 판도라를 더없이 신비하고 매혹적인 형상으로 묘사한 것도 이런 남성의 속내를 간파했기 때문이리라.

　　19세기 영국 화가 로제티의 그림을 보면 판도라가 신비하고 매혹적인 팜므 파탈의 원형이라는 점을 실감할 수 있다. 로제티는 판도라의 이미지를 실제 존재하는 여자인 양 그림에 생생하게 묘사했다. 판도라가 재앙과 불행을 담은 상자를 여는 순간 불길한 느낌을 자아내는 붉은 연기가 그녀를 소용돌이처럼 에워싼다. 그런데 저 판도라로 분한 여자의 분위기와 표정을 보라. 그녀는 실제 판도라로 착각될 만큼 판도라의 이미지를 완벽하게 연기하고 있지 않은가. 꿈꾸는 듯한 눈동자, 긴 목덜미를 풍성하게 장식한 갈색 머리카락, 도톰한 입술은 이국적이고 신비한 아름다움을 전해준다. 수수께끼 같은 여자, 재앙을 부르는 여자의 아름다움을 완벽하게 연출한 그림의 모델은 로제티의 정부 제인 모리스였다. 제인이 판도라 이미지를 실감나게 재현한 것은 그녀가 바로 판도라 그 자체였기 때문이다. 로제티는 절친한 친구이며 동료 예술가인 윌리엄 모리스의 아내 제인 모리스와 20년이 넘도록 불륜을 저질렀다. 로제티는 청년 시절 가난한 마부의 딸 제인을 극장에서 보고 첫눈에 반했고, 그녀의 독특한 아름다움에 매혹되어 그림의 모델로 삼았다.

단테 가브리엘 로제티
〈판도라〉, 1869년

　　로제티는 제인을 예술적 영감을 주는 영원한 뮤즈이며 연인으
로 여기면서 아낌없는 사랑을 베풀었지만 두 사람은 부부로 맺어지지
못했다. 로제티와 제인은 각자 다른 사람과 결혼하고서도 화가와 모델,
내연의 관계를 공공연하게 유지했다. 심지어 한 집에 로제티와 제인, 제
인의 남편 모리스가 함께 산 적도 있었다. 도덕심이 유독 강한 빅토리안
들은 영국에서 가장 유명한 예술가인 두 남성이 한 여성의 사랑을 나눠
가진 사실에 경악을 금치 못했다. 이들의 엽기적인 삼각 관계는 영국 예
술계에 엄청난 스캔들을 낳았다. 이런 일화를 통해 알 수 있듯 제인은

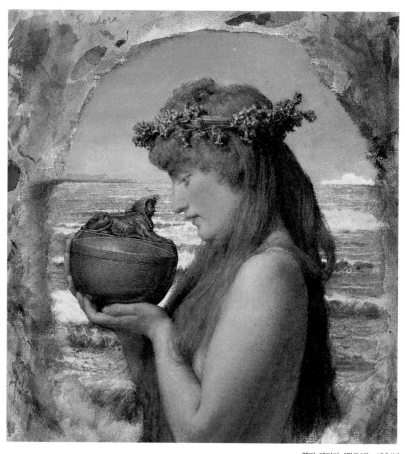

엘마 테디마 〈판도라〉, 1881년

로제티와 윌리엄 모리스에게 재앙을 가져다주는 판도라였다.

한편 엘마 테디마는 머리에 화관을 쓴 판도라가 호기심에 가득 찬 눈을 단지에서 떼지 못하는 고혹적인 장면을 그렸다. 푸른 바다가 펼쳐진 동굴에서 판도라가 단지 뚜껑을 장식한 조각상과 눈맞춤을 시도한다. 화가는 왜 판도라를 하필 섬처녀로 연출한 것일까? 바다는 여자의 영역이면서 여자의 원초적 본성을 상징하기 때문이다. 모든 남자의 기억 속에는 자궁 속을 떠다니던 태아의 시절이 각인되어 있다. 따라서 남자에게 물은 생명이며 여자의 몸은 고향이다. 모든 생명체는 물이 없으면 살 수 없고, 물이 많아도 죽는데 생명이요 죽음인 물의 이중성은 여자의 속성과도 닮았다. 여자들은 남자를 달콤하게 유혹하는 한편 무자비하게 파괴하지 않던가.

상징주의 화가 르동은 화려한 꽃에 둘러싸인 판도라가 마지막 희망이 남은 단지를 애틋한 눈길로 내려다보는 순간을 그렸다. 그림은 환상적이면서 몽

르동 〈판도라〉, 1910년경

장 쿠쟁 〈최초의 이브인 판도라〉, 1550년경

팜므 파탈 ● 신비

환적인 분위기를 자아내는 르동 그림의 특성을 선명하게 보여준다. 그는 인류의 최초의 여자 판도라가 남자의 원초적 본능을 자극하는 존재라는 것을 증명하기 위해 환상적인 색채와 꽃들로 여자를 포근히 감싼 것이다.

16세기 프랑스 화가 장 쿠쟁은 눈부시도록 아름다운 판도라의 나체에 초점을 맞추었는데 이 그림은 프랑스에서 제작된 최초의 누드화이기도 하다. 요염한 S라인의 몸매를 과시하면서 비스듬히 누워 있는 판도라의 매혹적인 누드가 관객의 눈길을 황홀하게 만든다. 화가는 여체의 이상적인 비례를 포기하고 관능미를 강조하기 위해 허리와 둔부, 허벅지를 유독 길게 표현했다. 여체를 비정상적으로 표현하는 방식은 장 쿠쟁이 활동했던 마니에리즘 시기 양식의 두드러진 특징인데 마니에리즘이란 르네상스 시대 말기와 바로크 초기 사이에 나타난 미술 사조를 가리킨다. 완벽하고 조화로운 이상미를 추구하는 르네상스 예술에 식상한 화가들은 감성과 상상력을 자극하기 위해 인체를 부자연스러울 만큼 과장되게 표현했다. 인물의 자세가 비틀어지고 육체를 왜곡시킨 이 그림은 마니에리즘 양식의 특징을 한눈에 알아볼 수 있게 해준다.

그림 속 판도라는 오른팔로 죽음의 상징인 해골을 짚고, 왼손으로 재앙의 근원인 단지를 어루만진다. 이것은 바로 판도라가 인류에게 재난과 질병, 불행을 가져다준 악의 원천이라는 뜻이다. 판도라는 호기심을 억누르지 못해 단지를 열어 남성에게 영원한 고통과 재앙을 가져다주었고, 그 벌로 팜므 파탈이라는 낙인이 찍혔다. 불행의 씨앗이면서 파멸의 근원인 판도라! 그러나 거부할 수 없을 만큼 매력적인 여자이기에 화가는 그녀를 여신처럼 우아하고 아름답게 표현했으리라.

낙원과 맞바꾼
악마의 공범자,
이브

> 달콤함도 쓰라림도 보이지 않는 그대의 두 눈은 금과 쇳가루가 섞인
> 차가운 두 개의 보석. 박자 맞추어 걸어가는 그대를 보면 초연한 미인이여,
> 막대기 끝에서 춤추는 한 마리 뱀이랄까.

신화에 등장한 인류 최초의 여자는 판도라이고 구약성서에 나오는 최초의 여자는 이브이다. 이브 역시 판도라의 맞수가 될 만큼 남성들의 적개심을 자극하는 공공의 적이다. 기독교가 지배한 중세에는 여성은 부도덕하고 파렴치한 존재라는 편견이 극에 달했다. 오죽하면 당대 사랑의 교본으로 널리 알려진 『장미 이야기』에 "성실한 여자란 불사조만큼 드물다……. 어미에게서 태어난 어떤 남자도 만취했거나 이성을 잃지 않은 한 여자에게 비밀을 털어놓으면 안 된다"라는 어처구니없는 내용이 적혀 있을까. 비단 『장미 이야기』뿐 아니라 대부분의 중세 예술은 여자를 혐오스럽고 불길한 사탄의 후예로 묘사했다. 여자가 저주받은 존재로 낙인찍힌 결정적인 계기는 기독교의 원죄설 때문이었다. 악의 근원

인 여자의 더러운 피가 인류에게 이어진다는 이른바 원죄설은 성서 창세기에서 비롯된다. 창세기 '인간 창조' 편에서는 신의 최대 실수는 여자를 만든 것임을 노골적으로 드러내고 있다. 대체 신은 왜 음란하고 사악한 여자를 만든 것일까? 신은 여자를 창조할 수밖에 없는 처지였다. 어느 날 하느님은 최초의 인간 아담이 매사에 흥미를 잃고 침울해한다는 것을 알았다.

아무것도 부족한 것이 없는 지상낙원에서 영생을 누리는데도 아담은 왜 그토록 불행하게 보였을까? 고독이란 복병이 그를 덮쳤기 때문이다. 하느님은 정에 굶주린 아담을 안쓰럽게 여긴 나머지 그가 잠든 사이에 갈비뼈 한 개를 꺼내 이브를 창조했다. 그러나 아담은 반려자에게서 행복을 맛보게 된 대가를 비싸게 치르게 된다. 사악한 뱀의 꼬임에 넘어간 이브가 금단의 열매인 선악과를 따먹은 후 아담에게도 함께 먹기를 권한 것이다. 선악과를 먹은 후 눈이 밝아진 두 사람은 자신들이 알

알브레히트 뒤러 〈아담과 이브〉 부분, 1507년

몸이라는 것을 깨닫고 수치심에 얼굴을 붉혔다. 둘은 부끄러움을 느끼게 된 동시에 선과 악, 사랑과 미움, 삶과 죽음의 차이점도 알게 되었다. 낙원에서 어린아이처럼 순수한 상태로 살았던 아담과 이브에게 분별력과 인식이 싹튼 것이다.

인간이 금기를 어긴 사실에 대노한 신은 아담과 이브를 낙원에서 영원히 추방했다. 낙원에서 쫓겨난 부부는 살을 섞는 황홀한 쾌락을 맛보게 되었고 그 대가로 노동의 고단함과 출산의 고통, 죽음의 공포를 경험하게 되었다. 성서는 인간은 육욕의 기쁨을 얻은 대가로 불행을 겪게 되었다는 점을 강하게 각인시켰다. 육체적 사랑에서 원죄가 생겨났다. 섹스가 신과 인간 사이를 영원히 갈라놓은 것이다. 기독교의 원죄설로 인해 이브는 순진한 남자를 유혹해 죄악의 구덩이로 빠뜨린 사악한 요부의 표본이 되었다. 중세 미술에서 여성에 대한 증오심을 지나치다 싶게 과장되게 묘사한 것도 뿌리 깊은 여성을 향한 혐오감 때문이었다. 모든 여자는 이브의 딸이요, 그 더러운 피가 자손대대로 이어져 인류를 타락시킨다는 중세인의 그릇된 여성관은 기독교 미술에도 결정적인 영향을 끼쳤다. 미술가들은 여성을 추악하게 묘사하거나 남자를 유혹하는 음란한 괴물로 표현했다. 예를 들면 여자가 악마의 속삭임에 열심히 귀를 기울이거나 사탄과 성교하는 순간, 뱀이 여자의 생식기와 가슴을 칭칭 감고 있는 엽기적인 장면을 그림에 묘사했다.

성직자들도 여자 때리기에 발 벗고 나섰다. 4세기에 성 암브로시아는 "남자에게 여자는 죄악의 근원이지만 여자에게 죄악의 근원은 남자가 아니다"라고 말했고, 성 아우구스티누스는 "분만할 때의 분비물을 보면 여자들이 온갖 혐오스럽고 부패한 것들과 닮았다는 것을 알게

루시앙 레비 뒤르메르 〈이브〉, 1896년

될 것이다"라고 비난했으며, 성 버너드는 "아무런 위험 없이 여자와 함께 사는 것은 죽은 자를 소생시키는 것보다 더 어렵다"고 말했다. 또한 10세기 클뤼니 수도원의 오동은 "똥자루", 12세기 베르나르는 "남자의 정액을 담은 봉지", 15세기 말 피렌체의 대주교 성 안토니누스는 "출산하는 여자의 불결함은 원죄의 불결함을 상징하며 월경하는 여자의 불결함은 쾌락으로 나태해진 영혼의 죄를 상징한다"고 차마 입에 담을 수 없는 폭언을 퍼부었다.

　　교회는 저주받은 존재인 여성이 남성을 타락시키지 않도록 철저한 예방 조치를 단행했다. 예를 들면 클뤼니 수도원에서는 어떤 경우에도 여자가 수도원에 접근하는 것을 허락하지 않았다. 당시 교회 개혁을 주도한 열성적인 시토파 수도회의 계율은 더욱 엄격했다. 성직자들의 어머니와 자매가 교회에서 예배를 보는 것마저 원천적으로 금했다. 만일 여성이 수도원 교회에 들어오는 불상사가 벌어지면 예배는 즉각 중지되고 수도원장은 책임을 지고 면직을 당하고, 수도사의 식사는 빵과 물만으로 제한되는 벌을 받을 정도였다. 심지어 여성들이 교회에 바치는 기부금마저 거절했는데 여성은 지옥의 딸이며 악마의 공범자라는 인식이 팽배했기 때문이다. 여자는 불길하며 도덕적으로 열등한 존재라는 기독교적 편견은 여성이 성직자의 길을 선택하는 권리마저 철저히 막았다.

　　음란하고 불결하며 사악한 여자에 대한 혐오감은 휘고 반 데르 후스의 걸작 〈인간의 타락〉에서도 나타난다. 그림은 간교한 이브가 순진한 아담을 유혹하는 순간을 흥미롭게 보여준다. 자, 교활한 여자와 천진한 아담의 표정을 비교해보라. 두 남녀의 표정은 하늘과 땅만큼 다

르지 않은가? 화가가 화면 중앙에 나체의 이브를 세우고 아담을 들러리
세운 것도 여자의 원죄를 강조하기 위해서였다. 화가는 여성의 본성을
뱀에게 부여하려는 의도에서 뱀을 여자의 형상으로 표현했다. 거침없이
금단의 열매를 따는 이브의 기세에 그녀를 유혹한 뱀마저도 기세가 꺾
였던가, 여자의 모습을 한 뱀은 얼빠진 표정으로 연신 감탄을 하면서 이
브를 올려다본다. 신의 경고를 무시한 이브와는 달리 아담은 음부를 가
린 채 잔뜩 위축되었는데, 남자란 여자의 유혹에 넘어가 불행을 당한 희
생자라는 것을 알리기 위해서였다.

레옹 드 스메트 〈이브(또는 사과)〉, 1913년

　'여자=성욕'을 충동질하는 요부라는 성차별적인 편견은 20세기 화가 스메트의 그림에서 절정에 달한다. 화가는 아예 터놓고 이브를 매춘부로 묘사했다. 알몸에 빨간 모자, 빨간 목걸이를 한 요염한 이브가 바닥에 떨어진 선악과를 탐욕스런 눈빛으로 내려다본다. 이브의 붉은색 모자와 장신구가 그녀의 강한 음욕을 상징하듯 거세게 불타오른다. 여자의 등 뒤에 낙원이 펼쳐져 있지만 이브는 에덴의 동산에 등을 돌린 채 이글거리는 눈길로 죄악의 열매를 본다. 그녀의 관심은 오직 금단의 열매를 따는 것뿐! 여자의 두 손은 죄악의 세계를 단단히 짚고 있지 않은가. 욕정에 취해 게슴츠레해진 여자의 두 눈은 이브가 성욕의 화신이요 요부임을 소름 끼치도록 생생하게 보여준다.

팜므 파탈 ● 신비

세기말 화가 폰 슈토크는 이브
와 뱀의 공생 관계를 충격적으로 보여주
는 그림을 제작했다. 여자가 끈적이는 눈
빛으로 관객을 유혹한다. 칠흑처럼 어두
운 배경과 눈처럼 하얀 누드의 대조가 숨
이 멎을 만큼 관능적이다. 이브의 강렬한
눈빛과 산발한 머리카락 사이로 드러난
젖가슴에 자칫 한눈을 팔면 뱀을 발견하
지 못하겠지만 그녀의 검은 머리카락 부
위를 자세히 살펴보라. 커다란 뱀이 마치
연인인 양 여자의 몸을 다정하게 휘감고
있지 않은가. 뱀은 욕망으로 불타는 듯
여자의 부드러운 살결을 애무하면서 어
깨를 감싸고 있다. 뱀의 애무에 흥분된
것일까? 여자의 유두가 바짝 긴장한 듯
곤두서 있는데 이것은 여자가 욕정을 느

프란츠 폰 슈토크
〈죄악〉, 1893년

낀다는 뜻이다. 여자와 뱀이 동족이라는
것은 눈빛만 보아도 금세 알 수 있다. 여
자와 뱀이 어둠 속에서 소름이 끼칠 정도로 탐욕스런 눈빛으로 관객을
유혹하고 있으니 말이다. 폰 슈토크는 이브가 음란하고 사악한 악마의
후예라는 것을 강조하기 위해 이브와 뱀을 한 쌍으로 묶은 것이다.

폴란드 출신의 여성 화가 렘피카도 남성의 욕정을 자극하는
관능적인 이브를 창조했다. 렘피카는 1910~1940년 유럽에서 전개된

아르데코 양식의 회화를 대표하는 여성 작가이며 아르데코의 여왕으로 불릴 만큼 미술사에 독보적인 위치를 차지하고 있다. 자유분방한 사생활과 화려한 남성 편력, 빼어난 미모를 지닌 그녀는 스캔들의 여왕이었다. 오죽하면 아르데코의 사이렌이라는 별명으로 불렸을까? 1925년 파리에서 개최된 첫 번째 아르데코 전시회에 그림을 선보이면서 렘피카는 상류층이 좋아하는 인기 화가로 급부상했다. 그녀는 신고전주의 대가 앵그르의 영향을 받아 쇼윈도의 마네킹처럼 차가우면서 진주가루를 뿌린 듯 빛나는 인공 피부를 지닌 렘피카표 누드를 창안했다. 렘피카는 여성 화가가 누드화를 그리면 사회에서 생매장을 당했던 시절에 대담하게 에로틱한 나체화를 주제로 선택한 배짱이 두둑한 화가였다. 윤리 도덕과 성관념에 전혀 구애받지 않은 그녀답게 에덴 동산의 아담과 이브를 도시의 연인들로 변모시켰다. 삭막한 도심에서 벌거벗은 두 남녀가 사랑을 나눈다. 욕정에 불타는 아담의 강인한 팔이 이브의 옆구리를 파고든다. 이브를 포옹하는 아담의 팔과 사과를 손에 쥔 이브의 팔은 대각선을 만들고 그 교차하는 선으로 인해 여자의 유방은 한층 도드라져 보인다. 이브의 누드가 더없이 선정적으로 느껴지는 것은 매끈하게 빛나는 여자의 복부와 동굴처럼 어두운 음부의 극적인 명암 대비 때문이리라. 이 그림에는 흥미로운 일화가 따라다닌다.

렘피카의 딸 키제트는 자신의 회고록에서 〈아담과 이브〉를 그릴 때의 에피소드를 이렇게 밝혔다.

그림을 그리던 어머니가 아담이 될 모델을 구하려고 황급히 작업실 밖으로 나갔다. 잠시 후 어머니는 길거리에서 건장한 근육질의 젊은 경찰관

타마르 드 렘피카 〈아담과 이브〉, 1932년경

을 발견하고 누드 모델이 될 것을 전격적으로 제안했다. 벌거벗은 여자와 나란히 모델이 된다는 사실에 호기심이 발동한 경찰관은 어머니의 작업실로 따라와 경찰 제복을 차례로 벗어 포갠 다음 맨 위에 권총을 올려놓았다. 알몸이 된 아담은 파트너가 될 모델을 초조하게 기다리는 나체의 이브 곁으로 성큼 다가갔다.

세인들의 입방아를 전혀 두려워하지 않았던 여성 화가는 감히 경찰관에게 아담이 될 것을 제안했고, 경찰은 기다렸다는 듯이 제복을 훌훌 벗어던지고 최초의 남자인 아담이 되었다. 그 화가에 그 모델이 아닐 수 없다.

세기말 에로티시즘의 화가로 명성이 자자했던 오스트리아 화가 클림트도 실로 관능적인 이브를 창조했다. 이브의 눈부신 나체가 화면을 압도한다. 이브의 감미로운 복숭앗빛 살결과 출렁이는 황금빛 머리카락, 발그레한 뺨, 풍만한 육체는 숨이 멎을 만큼 고혹적이다. 그러나 사랑스런 이브의 등 뒤에 서 있는 아담의 얼굴에는 섬뜩할 만큼 어두운 그림자가 드리워져 있다. 두 눈을 지그시 감은 그의 표정에서 고뇌의 흔적마저 느껴진다. 만개한 꽃처럼 농염한 이브의 몸에서 생명의 에너지가 넘치는데 이브의 배경으로 전락한 아담의 몸에서 죽음의 냄새가 풍겨나온다. 화가는 이브는 승리자로 아담은 패배자로 묘사했다. 남자는 정욕의 무게에 짓눌려 고통받는 존재이고, 남녀 관계에서 성의 주도권을 쥔 쪽은 이브이며, 이브가 찬란한 빛이라면 아담은 그녀의 어두운 그림자라는 것을 알리기 위해서였다. 클림트가 이브는 사랑의 승리자요 아담은 성욕의 덫에 빠진 희생자로 표현한 것은 남성은 본성적으로 성

팜므 파탈 ● 신비

구스타프 클림트
〈아담과 이브〉, 1917~1918년

욕을 통제할 수 없는 존재라고 생각했기 때문이다.

　　셰익스피어 이후 가장 위대한 영국 작가로 손꼽히는 밀턴의 서사시 『실낙원』은 남성들이 짊어진 멍에를 가장 선명하게 보여주었다. 밀턴은 구약성서 창세기 신화를 아담과 이브의 러브 스토리로 각색했다. 성서의 창세기에는 이브가 선악과를 먼저 따먹은 후 아담에게 권하지만 『실낙원』에서의 아담은 이브와 공모해서 신을 거역한다. 아담은 사랑하는 이브가 혼자만 죄악에 빠지는 것을 견딜 수 없어 함께 선악과를 나눠먹는다. 아담은 이브를 향한 넘치는 사랑을 주체하지 못해 그녀의 죄를 스스로 뒤집어쓰고 고통의 길을 택한 것이다. 아담의 죄란 신보다 여자를 더 숭배하고, 신에 대한 신앙심을 거두어 여자에게 바친 것에 있다. 『실낙원』을 펼치면 이브를 향한 아담의 애착이 얼마나 강렬한지 실감할 수 있다.

　　"아담, 내가 어디에 있었는지 이상하게 여기셨나요? 당신이 없어 얼마나 쓸쓸했는지 몰라요. 당신이 없는 긴 시간 동안 사랑의 그리움이 내 몸을 가득 채웠어요. 예전에는 느껴본 적이 없는 절절한 그리움. 나는 두 번 다시 그런 고통을 겪고 싶지 않아요."

　　애절한 이브의 사랑 고백에 가슴이 뭉클해진 아담은 영원한 사랑을 눈물로 맹세한다.

　　"나는 당신 없이는 단 한 순간도 살 수 없다오. 달콤한 접촉과 사랑의 끈, 그토록 소중한 것이 없다면 내가 어떻게 이 황량한 숲 속에서 혼자 살 수

있겠소. 설령 신이 내 갈비뼈로 또 다른 이브를 창조한들, 당신을 잃은 상실감은 결코 극복할 수 없을 것이오. …… 그대는 나의 살 중의 살이요 뼈 중의 뼈이니 그 무엇으로도 당신과 나의 운명적인 사랑을 갈라놓을 수 없다오."

　　결국 아담은 자신의 뜨거운 사랑을 증명하기 위해 신의 뜻을 거역하고 이브와 함께 금단의 열매를 나눠먹고 파멸의 길을 걷는다. 독자는 이브를 묘사한 그림들을 감상하면서 그녀가 아담을 유혹해 신에 대한 복종을 거부하고 타락의 길을 걷게 한 요부라는 것을 확인했다. 가부장적 시각에서 보면 이브의 후예인 모든 여자들은 팜므 파탈이 될 수밖에 없는 운명을 지녔다. 지금 이 순간에도 아담의 후손들은 영원한 생명을 지닌 채 낙원에서 살기와 섹스의 기쁨을 누리면서 지상에서 고통스럽게 살기 중 어떤 길을 선택할 것인가를 두고 고심한다. 이브는 낙원에서 순수한 존재로 살고 싶은 남자의 영혼과 섹스의 황홀감을 추구하며 살고 싶은 육체적 욕망을 시험하고 저울질한다. 그러나 성의 신비란 남자에게 마법을 걸어 잃어버린 낙원을 되돌려주는 것이 아니던가. 남자가 성의 절정에 도달한 순간 지상은 돌연 낙원으로 변한다. 과연 사랑에 마력이 없다면 이처럼 경이로운 일이 생겨날 수 있을까?

은밀한 유혹의
미소,
모나리자 ✍

모든 것이 나를 황홀하게 하지만 내가 끌리는 것은 무엇인지 나는 모른다네.
새벽처럼 눈부시고 밤처럼 위안을 주는 그녀,
그녀의 아름다운 몸에 감도는 오묘한 조화, 그 풍부한 화음을 분석하는 것은
내게는 불가능한 일이라네.

이번에는 예술 작품에 등장하는 신비한 팜므 파탈을 만나보자. 먼저 르네상스 시대 천재 예술가 레오나르도 다 빈치가 창안한 팜므 파탈이다. 그녀의 이름은 세계에서 가장 유명한 여자 모나리자이다. 모나리자의 인기는 하늘을 찌를 듯 높아가고 세월이 흐를수록 그녀를 숭배하는 열혈 팬들의 숫자도 더욱 늘어만 간다. 모나리자의 복제물은 식상할 정도로 넘쳐흐르고, 그녀의 이미지를 활용한 광고와 아트 상품도 봇물처럼 터져나온다. 프랑스 루브르 박물관을 방문한 관람객들이 장사진을 치는 곳도 〈모나리자〉가 걸려 있는 전시실이다. 그러나 전 세계인의 사랑을 받는 이 초상화에 관련된 정보는 정작 초라할 정도로 빈약하다. 수많은 미술사학자들이 마치 탐정이라도 된 듯 〈모나리자〉에 관한 비밀을 파헤

레오나르도 다 빈치 〈모나리자〉, 1503~1506년

치기 위해 연구에 몰두하지만 밝혀진 것은 거의 없다. 그럴수록 신비한 여자의 정체를 알고 싶은 사람들의 욕구는 더욱 커져간다. 사람들의 첫 번째 궁금증은 초상화의 성별이다.

모나리자가 과연 여성인가 남성인가에 대한 논란이 지금껏 끊이지 않고 심지어 모나리자는 여장 남자, 아니 양성이라고 주장하는 사람도 있다. 레오나르도가 인류의 이상형인 양성형 인간을 〈모나리자〉에 구현했다는 것이다. 초상화에 담긴 두 번째 궁금증은 그림의 모델에 대한 것이다. 실재하는 여자가 아닌 화가의 이상형을 그린 것이라는 주장이 제기되는가 하면 다른 한편에서는 레오나르도 다 빈치의 자화상이라는 파격적인 주장을 펼치기도 한다. 화가의 자화상과 모나리자의 얼굴을 절반으로 뚝 잘라 컴퓨터로 합성한 오른쪽 작품을 보자. 두 얼굴은 국화빵처럼 닮지 않는가.

가장 그럴듯한 가설은 모나리자의 모델은 피렌체의 부유한 상인 프란체스코 델 조콘다의 부인 '리자 게라르디니' 라는 것. 〈모나리자〉의 모델은 조콘다 부인이라는 가설은 1550년에 출간된 『미술가 열전』의 저자 바사리가 조콘다가 레오나르도 다 빈치에게 아내의 초상화를 주문했다는 사실을 책에 언급했기 때문이다. 하지만 프란체스코 델 조콘다가 초상화를 주문한 계약서도, 화가에게 돈을 건네준 영수증도, 초상화를 넘겨받았다는 다른 증거물도 현재는 남아 있지 않다. 또한 화가의 사인, 날짜, 작품 제작 연도 등 초상화의 제작 과정을 추적할 수 있는 자료도 전혀 찾아볼 수 없다. 모든 것이 베일에 싸인 이 같은 상황에서 바사리의 글이 구세주처럼 받아들여질 수밖에 없었던 것이다. 더욱 이상한 것은 레오나르도가 죽는 순간까지 〈모나리자〉를 품안에서 놓지 않

팜므 파탈 ● 신비

릴리언 슈바르츠 〈모나-레오〉,
1986년, 컴퓨터 합성

았다는 점이다. 만일 바사리의 주장대로 조콘다가 실제 모델이라면 주
문 그림이니만큼 주인에게 돌려줬어야 마땅하다. 그런데도 화가는 마지
막 순간까지 초상화를 고객에게 건네주지 않았다.

　　모나리자라는 이름도 호기심을 자극하는 부분이다. 모나리자
는 영어이며, 불어는 '라 요콩드' 이탈리아어는 라 조콘다이다. 이름에
담긴 의미를 풀이하면 '명랑한 여자' 혹은 '웃고 있는 여자' 이다. 그렇
다면 여자의 신비한 미소를 강조하기 위해 초상화를 '모나리자' 라고 부
른 것은 아닐까? 세상에서 가장 유명한 그림이 이처럼 의문투성이기에

사람들의 도전 의식은 더욱 불타오르고 숱한 가설이 쏟아져나오게 되었는지도 모른다. 모나리자에 관한 가장 흥미로운 주장은 모나리자가 19세기에 맹위를 떨친 팜므 파탈의 대표적인 아이콘(도상)이라는 것이다. '아니, 우아하고 신비로운 미소를 짓는 귀부인의 초상화가 잔인한 요부의 전형이라니.' 하고 의아해할 독자들을 위해 모나리자가 팜므 파탈로 변신한 과정을 추적해보자. 먼저 모나리자가 세계 최고의 명화라는 찬사를 받게 된 배경이다. 영국의 비교역사학자인 도널드 새순의 주장에 따르면 〈모나리자〉가 대중들에게 알려지게 된 계기는 원작을 판화로 제작한 이후부터였다. 20세기 이전의 미술품이 대중적인 관심을 끌려면 판화로 제작해서 배포하는 과정이 필수적으로 요구되었다. 그림은 세상에서 단 한 점뿐이기에 소장자가 작품을 공개하지 않으면 외부인들이 그림을 감상할 기회가 없다.

레오나르도 다 빈치의 〈최후의 만찬〉이 유명세를 탄 것도 판화가 모르겐이 500장의 판화를 제작해 널리 보급시켰기 때문이다. 〈모나리자〉는 1857년 이탈리아 판화가 루이지 칼라마타의 4년에 걸친 작업의 결실로 판화로 재탄생했다. 물론 그 이전에도 몇몇 판화가들이 〈모나리자〉를 판화로 만드는 작업에 도전했지만 마치 안개가 낀 듯이 몽롱한 분위기를 자아내는 원작의 감동을 재현하기에는 역부족이었다. 그러나 루이지 칼라마타는 원작이 지닌 신비한 아름다움을 판화에 완벽하게 재현했다. 〈모나리자〉가 대중에게 널리 알려질 수 있는 토대가 형성되면서 그 위에 집을 짓는 작업이 본격적으로 시작되었다. 바로 신비한 미소를 짓는 〈모나리자〉를 19세기에 유행한 팜므 파탈의 전당에 입성시키는 작업이 진행된 것이다. 당시 예술가들은 흡혈귀처럼 잔인하고 성욕이

강한 사악한 여자들의 명단을 작성하느라 혈안이 되어 있었다. 대중 소설에서도 색녀들의 유혹에 빠져 신세를 망친 남자들의 이야기는 가장 인기있는 아이템이었다. 그런 예술가들에게 수수께끼 같은 미소를 짓는 모나리자는 팜므 파탈에 가장 어울리는 타입이었다. 도널드 새순은 예술가들이 모나리자를 팜므 파탈로 깜짝 변신시키는 과정을 한 편의 드라마처럼 흥미진진하게 책에 소개하고 있다. 가장 먼저 쇼팽의 연인이며 여류 문필가인 조르주 상드가 여성 특유의 예리한 감각으로 모나리자가 팜므 파탈의 자격을 지녔다는 글을 발표했다.

다음은 1858년 상드가 한 일간지에 모나리자에 대한 비평글을 게재한 것이다.

모나리자는 사람들의 눈길을 끌 만큼 눈부신 미모를 지니지 않았다. 눈썹도 없고 뺨은 통통하고 머리카락은 너무 가늘다. 그런 반면 이마는 매우 넓다. 눈빛도 샛별처럼 빛나지 않고 성적 매력도 강하게 느껴지지 않는다. 그럼에도 그녀가 마력을 지닌 수수께끼 여인으로 비춰지는 것은 차가운 적의가 담긴 신비한 미소 때문이다. …… 한 번이라도 그녀를 바라본 사람이라면 도저히 그녀를 잊지 못할 것이다.

상드는 이렇게 인류에 회자될 명언을 남겼다. 에드몽과 쥘 드 공쿠르 형제도 모나리자가 팜므 파탈이 될 수밖에 없는 필연적인 이유를 설명하고 있다.

모든 여성이 수수께끼 같지만 그 중에서도 모나리자가 가장 수수께

끼 같다. …… 16세기의 고급 창부처럼 그녀는 전혀 윤리 도덕에 얽매이지 않고 오직 본능에 충실하며, 마법에 걸린 가면을 쓴 듯 도무지 알 수 없는 미소를 짓고 있다.

예술가들은 마치 경쟁이라도 하듯 모나리자를 희대의 요부로 변신시켰다. 모나리자를 팜므 파탈로 만든 일등공신은 시인 테오필 고티에였다. 고티에는 일찍이 아름다운 여자와 수수께끼 같은 신비로움을 연결하는 시를 발표했다.

1852년에 쓴 「푸른 눈」이라는 시를 눈여겨 보자.

말없이 밀려들며 산산이 부서지는 파도 곁에 내 감각을 교란시키는 아름다움을 지닌 수수께끼 같은 여인이 서 있다.

비밀스런 분위기가 감도는 여성에게 열광하는 시인에게 보일 듯 말듯한 미소를 짓는 모나리자만큼 팜므 파탈에 안성맞춤인 이미지가 있을까? 고티에는 발 벗고 나서 모나리자를 불가항력적인 성적 마력을 지닌 팜므 파탈로 변신시켰다. 당시 고티에의 글을 보면 그가 얼마나 모나리자에 매혹되었는지 알 수 있다.

'라 조콘다!' 나는 이 이름을 들으면 레오나르도 다 빈치의 그림에서 수수께끼 같은 미소를 짓는 아름다운 여인, 수세기 동안 감탄 어린 눈으로 자신을 바라보는 사람들에게 여전히 풀리지 않는 수수께끼를 던지는 스핑크스 같은 여인을 머릿속에 떠올린다. …… 도무지 알 수 없는 쾌감을 드러내는 그

팜므 파탈 ● 신비

녀의 시선, 그녀의 눈길은 진정 빈정거리는 듯하다. 그녀 앞에 서면 우리는 압도당하고 안절부절 못하게 된다.

고티에의 글에서도 나타나듯 모나리자는 사람들을 한없이 불안하게 만드는 동시에 강렬하게 끌어당기는 마력적인 미소 덕분에 팜므 파탈의 자격을 얻게 되었다. 고티에가 모나리자를 팜므 파탈로 만들 수 있었던 것은 그의 어마어마한 명성 덕분이었다. 그는 전혀 흠잡을 수 없는 완벽한 시인이며 프랑스 문학의 마술사라는 극찬을 받은 당대 최고의 문필가였고 뛰어난 예술 비평가였다. 고티에의 비평이 커다란 반향을 일으켰다는 사실을 입증하는 사례가 있다. 고티에가 신고전주의 총아 앵그르를 칭찬하는 비평글을 썼을 때였다. 비평문이 발표되기가 무섭게 글을 읽은 독자들이 앵그르의 작업실로 몰려들었다. 방문객의 숫자가 과연 몇 명이었을까? 놀랍게도 무려 3,000명에 이르렀다고 한다. 비평계의 제왕 고티에의 막강한 권력에 놀란 막심 뒤캉은 "그의 칭찬 한마디면 어떤 예술 작품도 쉽게 팔 수 있다. …… 그의 지지를 간청하는 편지를 쓰지 않을 예술가가 과연 있을까?"라면서 부러워했다. 이처럼 강력한 영향력을 지닌 고티에가 모나리자를 팜므 파탈이라고 우기는 판이니 사람들이 세뇌를 당하지 않을 수 없었다.

모나리자를 팜므 파탈로 탈바꿈시킨 고티에의 열병은 다른 예술가들에게도 급속히 전염되었다. 비평가인 알프레 뒤메닐은 "모나리자의 미소는 다른 사람들을 병들게 하는 치명적인 매력을 지녔다"고 말했고 샤를 클레망은 "모나리자의 매력과 유혹은 300년 넘게 지속되었다. 그동안 언어와 나이가 각각 다른 숱한 남자들이 이 작은 그림 둘레

에 모여들었다. …… 사랑하는 이들, 시인들, 꿈꾸는 사람들이 그녀의 발밑에 가 죽었다. 그대의 절망도, 죽음도 조롱하는 듯한, 비웃는 듯한 입가에 번지는 황홀한 미소를, 기쁨을 약속하면서도 행복은 거절하는 잔인한 미소를 결코 지우지는 못하리라"고 고백했다.

프랑스 예술가들만 모나리자를 팜므 파탈로 만든 것은 아니었다. 다른 유럽의 예술가들도 모나리자를 치명적인 매력을 지닌 요부로 변신시키는 일에 발 벗고 나섰다. 프랑스의 고티에와 견줄 수 있는 영국의 열렬한 모나리자 예찬론자는 문필가 월터 페이터였다. 페이터는 모나리자가 팜므 파탈이라는 점을 대중에게 각인시키기 위해 전방위로 뛰어다녔다.

모나리자의 홍보대사를 자처하고 나선 그는 1869년 격주간지인 비평에 다음과 같은 글을 기고했다.

기묘하게도 모나리자의 자태는 수천 년에 걸쳐 인간이 갈구해온 것을 나타내고 있다. 그녀의 얼굴은 세상의 종말이 다가온 듯하며, 눈꺼풀은 다소 피곤해 보인다. 그녀는 내면으로부터 신기한 사상과 환상적인 공상과 오묘한 열정이 각 세포마다 조금씩 축적되어 살로 피어난 아름다움의 집합체이다. 그리스 여신이나 고대의 미녀마저도 도취시키고 말았을 그 아름다움 앞에서 정신은 혼란을 겪지 않을 수 없다. …… 이 그림에는 그리스의 동물성, 로마의 음탕함, 영적 야망과 상상력에 대한 애정을 겸비한 중세의 신비성, 중세 말의 이교적 분위기가 재현되었다. …… 그녀는 자기가 앉아 있는 바위보다 더 오래 살았다. 그녀는 중세 전설에 나오는 흡혈귀처럼 수없이 죽음을 경험했기 때문에 무덤의 비밀을 알고 있고 심해의 잠수부였기에 바다 속의 어둠을 기억하고 있다.

팜므 파탈 ● 신비

한편 이탈리아에서는 위대한 시인 단눈치오가 모나리자를 팜 므 파탈로 만드는 데 결정적으로 공헌했다. 평소 양성애, 가학증과 피학 성애, 퇴폐와 타락, 육욕 등에서 예술적 주제를 찾았던 단눈치오에게 모 나리자는 가장 적합한 팜므 파탈이었다.

이처럼 19세기 예술계의 거장들이 앞다투어 모나리자를 팜므 파탈로 변신시키고 대중에게 전파시킨 덕분에 모나리자는 명실공히 세 기말 팜므 파탈의 아이콘이 될 수 있었다. 그러나 모나리자가 제작된 16 세기에도 이미 그녀는 관능적이며 신비로운 분위기를 지닌 요부로 여겨 졌다. 당시에도 〈모나리자〉는 대단한 인기를 끌었고 많은 모사품과 복 제품들이 제작되었다. 르네상스 3대 천재 화가로 불리는 라파엘로도 모

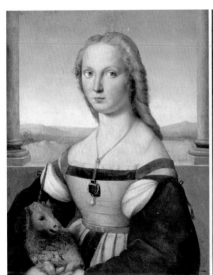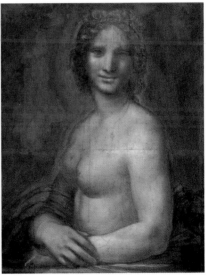

왼쪽 산치오 라파엘로 〈유니콘을 안고 있는 여인〉, 1505~1506년 추정
오른쪽 레오나르도 추종자 〈조콘다 누드〉, 1513년경

221

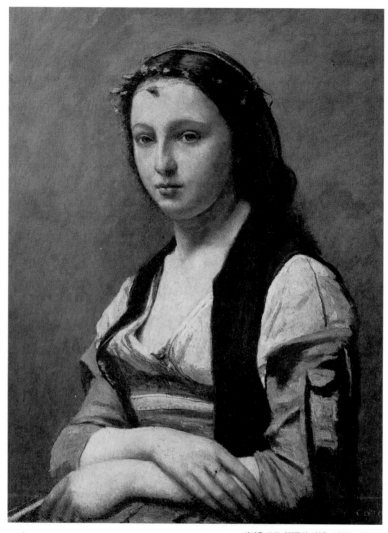

카미유 코로 〈진주의 여인〉, 1868~1870년

팜므 파탈 ● 신비

나리자를 무척 좋아해 그녀를 모방한 여성 초상화를 그렸다. 모사품 중에는 모나리자를 발가벗겨 에로틱하게 그린 그림들도 있었다. 모나리자를 본떠 그린 누드화는 일명 벌거벗은 조콘다로 불렸다. 모사가들 사이에 레오나르도 다 빈치가 상반신을 벗고 유방을 드러낸 또 다른 〈모나리자〉를 그렸다는 풍문이 떠돌았다. 화가들은 근거 없는 소문에 자극을 받아 에로틱한 모나리자를 그린 것이다.

〈모나리자〉가 제작된 이후 수세기 동안 많은 미술가들이 〈모나리자〉에게서 영감을 받은 작품을 제작했다. 그 중 〈모나리자〉에 가장 심취했던 화가는 근대 풍경화의 창시자이며 인상파의 아버지로 불리는 코로였다. 그는 〈진주의 여인〉이라는 제목의 초상화에 거장 레오나르도를 향한 무한한 경의를 표했다. 코로는 레오나르도를 숭배한 나머지 〈모나리자〉의 자세와 의상을 초상화에 그대로 흉내 냈다. 그림 속의 여인은 이탈리아 부유층의 옷차림에 모나리자처럼 관객을 향해 상반신을 약간 비튼 이른바 4분의 3 각도의 자세를 취한 채 두 손을 엇갈려 포개고 있다. 〈모나리자〉처럼 관객을 유혹하는 이 초상화는 코로가 세상을 떠나기가 무섭게 유명세를 탔다. 시적인 정취와 관능적인 아름다움이 황홀한 조화를 이루는 초상화를 탐내는 사람들이 너무도 많았던 것이다. 코로는 늘 자신의 그림을 그가 존경하던 르네상스 대가들의 수준으로 끌어올리고 싶어 했다. 〈진주의 여인〉은 위대한 르네상스 천재들과 어깨를 나란히 하고 싶었던 코로의 야심이 빚은 결정체였다.

모나리자는 팜므 파탈에 열광한 19세기 예술가들이 만들어낸 매혹적인 환상이다. 현모양처나 평범한 여성은 남성의 성적 욕구를 만족시킬 수 없다고 확신한 예술가들은 여성에 대한 에로틱한 환상을 모

나리자에 투영했다. 모나리자가 팜므 파탈의 화신이 될 수 있었던 것은 수수께끼 같은 미소로 남자들을 홀렸기 때문이다. 팜므 파탈을 병적으로 갈망한 예술가들은 모나리자의 신비한 미소를 훔쳐 요부의 이미지를 만드는 데 성공했다. 초상화 속 여인의 비밀스런 미소와 팜므 파탈을 요구하는 시대 분위기가 결합되어 '모나리자=팜므 파탈'의 등식이 성립되었다.

정신분석학자 프로이트는 신비하고 불온한 여성에게 끌리는 남성의 심리를 모나리자에 비유했다. "모나리자는 여성의 사랑을 지배한 양극, 즉 감추기와 유혹 사이의 대비를 완벽하게 재현하고 있다. 순종하는 듯한 부드러움과 상대에 대한 무심한 갈망이 남성에게 낯설고 소모적인 성적 충동을 불러일으키도록 만든다."

청순과 도발의
치명적 몸짓,
롤리타

> 오, 나른하면서 매혹적인 여인아,
> 네 젊음을 장식하는 갖가지 아름다움을 네게 들려주고 싶구나.
> 어린 티와 성숙함이 한데 어우러진 내 아름다움을 네게 그려 보이고 싶구나.

예술 작품에 등장한 매혹적인 팜므 파탈, 다음 순서는 롤리타 신드롬이
라는 단어가 생겨날 만큼 유명세를 떨쳤던 '롤리타' 편이다.

> 롤리타. 내 삶의 빛이요, 내 생명의 불꽃, 나의 죄, 나의 영혼! 롤~리
> ~타, 입천장을 혀끝으로 세 번 굴리면 세 번째에는 혀끝이 이빨을 톡 치게
> 되는 롤. 리. 타.

열두 살 난 어린 의붓딸을 향한 계부의 금지된 사랑을 충격적
으로 묘사한 소설 『롤리타』의 첫 번째 페이지는 이렇게 시작된다. 러시
아 출신 소설가 나보코프가 쓴 『롤리타』는 사회적 금기인 아동애가 주

영화 《롤리타》의 한 장면

제인 소설인데, 의붓아버지와 어린 딸의 근친상간을 다룬 파격적인 주제와 적나라한 성애 표현으로 인해 전 세계적인 악명을 떨쳤다. 소설은 외설 논란, 출판 금지, 반롤리타 캠페인 등 엄청난 스캔들을 일으켰고, 그 바람에 소설 속 여주인공 롤리타는 시적이면서 도발적인, 순수하면서도 부도덕한, 청순하면서도 에로틱한 욕망을 구현하는 요부의 대명사가 되었다. 롤리타라는 이름은 요즘도 각종 언론 매체에 자주 거론되면서 롤리타 콤플렉스, 롤리타 신드롬, 원조 교제 등의 신조어를 낳기도 했다. 《선데이 익스프레스》의 편집자 존 고든은 "내가 읽은 책 중 가장 음란한 소설이다. 단언하건대 이 소설은 포르노그래피이다"라면서 격렬하게 비난했지만 훗날 불후의 명작으로 인정받아 더욱 유명해진 소설! 평범한 어린 소녀 롤리타를 전설과 신화로 만든 소설의 줄거리는 과연 어떤 것일까?

정신 병력이 있는 문학 강사인 서른일곱 살의 험버트. 그는 할리우드 스타를 방불케 하는 외모와 교양미, 지성미를 지닌 말 그대로 완소남이었다. 여성들의 이상형 험버트는 하숙집을 구하던 중 과부인 돌로레스 헤이즈의 집에서 열두 살 난 롤리타에게 첫눈에 반한다. 말괄량이면서 영악한, 심술궂으면서도 앙큼한, 매력적이면서 음흉한, 야성적이면서 요염한 작은 요정에게 영혼을 빼앗긴 험버트는 오직 소녀를 소유하기 위한 욕망에서 헤이즈의 집에 하숙을 들게 되고, 여주인의 청혼을 받아들인다.

험버트의 아내가 된 헤이즈는 우연히 남편의 일기를 훔쳐보

발튀스(본명 발타사르 클로소프스키 드 롤라) 〈꿈꾸는 테레즈〉, 1938년
© Balthus/ADAGP, Paris-SACK, Seoul

고, 뒤늦게 험버트의 흉계를 알게 된다. 성도착자인 남편의 정체를 알게 된 헤이즈가 충격을 받고 집 밖으로 달려나가다가 차에 치여 죽게 되면서 험버트는 미친 듯이 사랑하는 의붓딸을 독점하게 된다. 그러나 부녀지간인 양 행세하면서 2년 동안 미국 전역을 떠돌며 애욕을 불태우던 부도덕한 연인들에게 파국이 찾아온다. 의붓아버지의 병적인 소유욕과 질투심에 염증을 느낀 롤리타가 그를 배신하고 극작가 퀼트와 함께 도망친 것이다. 3년 동안 집요하게 롤리타의 흔적을 쫓던 험버트는 마침내 퀼트에게 배신당하고 가난한 기계공과 결혼한 롤리타를 만난다. 험버트는 롤리타를 추궁해 연적 퀼트의 정체를 알아낸 후 그를 살해하고 살인죄로 복역하던 중에 관상동맥 혈전증으로 죽는다. 롤리타 역시 험버트가 사망한 한 달 뒤에 아이를 낳다가 세상을 떠난다.

기존의 윤리 도덕을 송두리째 뒤엎는 충격적인 소설에서 주인공 험버트는 자신은 오직 아홉 살에서 열네 살 사이의 풋과일 같은 소녀들에게서만 강렬한 성욕을 느낀다고 털어놓는다. 그의 성적 취향이란 아동애인데 어린 소녀에서 여성으로 변해가는 문턱에 선 여자에게서만 성욕을 느낀다는 것이다. 아동성애도착자(pedophillia)인 험버트에게 최고의 쾌락을 안겨주는 대상은 자신은 욕망을 느끼지 못하지만 남성의 욕망을 자극하는 어린 여자들이다.

소설에서 험버트는 이렇게 말한다.

아홉 살에서 열네 살 사이의 소녀들에게 홀린 남자들, 소녀들의 나이보다 곱절 혹은 그 이상으로 나이 든 남자들에게 이런 소녀들은 인간이기보다 님프의 속성을 지닌 것으로 느껴진다. 여기에서 말한 님프의 속성이란 악마적

인 것을 뜻한다. 이런 특별한 소녀들을 나는 님펫으로 부르고 싶다.

자, 험버트는 무슨 연유에서 어린 소녀에게 성욕을 느끼는 아동성애도착자가 되었을까? 험버트에게 작은 요정들은 두 번 다시 되돌아갈 수 없는 어린 시절에 대한 향수요, 첫사랑 애너벨리에 대한 진한 그리움을 충족시켜주는 대상이기 때문이다. 험버트는 열세 살 때 동갑내기 애너벨리를 만나 풋사랑에 빠졌다. 하지만 어린 연인들의 뜨거운 사랑은 어른들의 방해로 좌절되면서 두 사람은 쓰라린 이별을 경험한다. 두 사람이 헤어진 몇 달 후 애너벨리는 병에 걸려 그만 세상을 떠났다. 실연의 아픔은 험버트의 영혼에 지울 수 없는 상처를 남겼다. 그는 어른이 되어서도 늘 잃어버린 어린 연인을 그리워했다. 험버트에게 어린 소녀들은 첫사랑 애너벨리의 분신이라는 점을 소설은 거듭 확인시켜주고 있다.

나는 헤이즈 부인을 뒤따라 식당을 가로질러 갔다. 그런데 집 구경을 시켜주던 안주인이 "여기가 베란다예요." 하고 외친 순간 갑자기 초록빛이 눈앞에 확 밀려들면서 아무런 예고도 없이 내 가슴 밑바닥에 초록빛 물살이 넘실거렸다. 그리고 거기 햇볕이 쏟아지는 돗자리 위에 선글라스를 쓴 반라의 어린 소녀가 무릎을 꿇은 채 상반신을 돌려 나를 쳐다보았다. 소녀는 첫사랑에 빠진 그때 그 시절, 내 어린 연인과 똑같은 모습이었다. 노르스름한 꿀빛이 감도는 가냘픈 어깨, 그때와 똑같이 보드랍고 나긋나긋하게 파인 등, 여전히 똑같은 머리카락.

영원히 되찾을 수 없는 젊음과 첫사랑을 향한 절절한 그리움, 실연의 상처가 혼합되어 험버트는 성인이 되어서도 어린 소녀에게서만 성욕을 느끼는 아동성애도착자가 된 것이다. 이것은 무엇을 뜻할까? 롤리타는 중년 남자의 성적 환상이 빚어낸 창조물이라는 것, 성인 남자라면 누구나 간직하고 있는 사랑의 추억과 억압된 성적 욕망이 롤리타에게 투영되었다는 것, 즉 영원한 첫사랑 애너벨리가 없었다면 롤리타도, 페도필리아도 존재하지 않았을 것이라는 얘기이다.

이제 독자는 청소년 강간범 험버트가 청순하면서도 섹시한 여성, 꽃망울 같은 사춘기 이전의 소녀들의 아름다움에 매혹당하는 중년 남성의 분신이라는 점을 알게 되었다. 험버트처럼 많은 남성들은 사랑하는 여자가 영원한 어린 소녀로 남아 있기를 갈망한다. 단테가 아홉 살 베아트리체를 보고 첫눈에 반해 사랑하고, 페트라르카가 열두 살인 라우라에게 미친 듯한 열정을 느낀 것은 바로 젊고 순수한 여성을 동경하는 남성의 심리를 대변한다. 성인 남자가 에로틱한 작은 요정들에게 이끌린 사례는 일일이 열거할 수 없을 정도로 많다. 록 가수 엘비스 프레슬리는 서른 살에 열네 살의 소녀 프리실라, 영화감독 로만 폴란스키는 마흔여섯 살에 열다섯 살의 나스타샤 킨스키, 전설적인 배우 찰리 채플린은 마흔네 살에 열일곱 살의 우나 오닐, 롤링스톤스의 멤버 빌 와이먼은 마흔일곱 살에 열세 살의 맨디 스미스와 각각 결혼해서 세계적인 화제를 낳지 않았던가.

초현실주의 예술가들은 여성 속에 숨은 아이, 아이 같은 여성의 이미지에 열광했다. 소녀 같은 여성을 너무도 열망한 나머지 초현실주의 예술의 태동을 알리는 삽화에 젊은 여성이 교복을 입고 아동용 책상에

발튀스(본명 발타사르 클로소프스키 드 롤라)
〈기타 레슨〉, 1934년
© Balthus/ADAGP,
Paris-SACK, Seoul

앉아 있는 파격적인 장면을 연출하기도 했다. 작은 요정에게 매혹당한 것은 험버트와 초현실주의 예술가들만이 아니다. 20세기 가장 뛰어난 화가 중 하나인 발튀스도 미소녀를 향한 성적 갈망을 숨김없이 그림에 표현했다. 1934년 파리 피에르 갤러리에서 열린 발튀스의 첫 개인전은 관객들에게 커다란 충격을 안겨주었다. 화가가 의도적으로 페도필리아를 찬양했다고 느껴질 만큼 선정적인 그림을 선보였기 때문이다. 에로틱하면서도 도발적인 소녀들을 그린 그림 중 가장 물의를 일으킨 것은 〈기타 레슨〉이었다. 이 그림은 화가 자신도 외설로 인정할 만큼 대담하고 파격적이다. 실내 왼쪽에 피아노가 놓여 있고, 바닥에는 기타가 내동댕이쳐져 있다. 아마도 음악 수업을 하는 중이었던가, 교사로 보이는 성인 여자

가 의자에 앉은 채 어린 제자의 머리카락을 움켜쥐면서 음부를 만진다. 변태적이면서 성도착적인 행위가 여자를 자극했던가, 그녀의 유두가 곧 추서 있다. 성적 학대를 당하는 어린 소녀의 표정에서도 고통보다 황홀한 쾌감이 강하게 발산된다. 페도필리아, 동성애, 사도마조히즘 등 성적 금기를 노골적으로 묘사한 이 그림은 혹 발튀스가 변태성욕자가 아닐까 하는 의구심마저 들게 했다. 숱한 사람들이 발튀스의 개인전에 혹평과 비난을 퍼부었지만 미술평론가 앙토냉 아르토와 조각가 알베르토 자코메티는 화가를 적극적으로 옹호하는 한편 아낌없는 찬사를 보냈다. 이런 인연을 계기로 발튀스는 두 예술가와 평생토록 진실한 우정을 나누었다.

세기말 오스트리아 화가 에곤 실레도 아동애에 집착한 화가였다. 실레가 어린 소녀들을 그림에 묘사한 것은 타락하고 방탕한 시대 분위기에 영향을 받아서였다. 당시 오스트리아의 수도 빈에서는 미성년자들의 성 매매가 극성을 부렸다. 동유럽에서 빈으로 몰려든 이민자들로 인해 도시는 유럽 최악의 빈민굴로 전락했고, 가난한 아이들은 굶주림을 해결하기 위해 성인들에게 서슴없이 몸을 팔았다.

매춘의 거리로 전락한 도시에서 실레는 그림의 모델이 되는 아이들을 찾았다. 그는 길거리나 공원에서 만난 가난한 여자아이들을 작업실로 데려왔다. 배고픈 아이, 말동무가 필요한 아이, 놀이 공간이 없는 아이들이 화가의 작업실을 제집처럼 들락거렸다. 아이들은 먹여주고 재워주고 야단치는 사람도 없는 화실에서 잠시도 가만있지 못하고 부산하게 움직였다.

실레의 친구 귀테르슬로는 어린 소녀들이 뒹구는 작업실의 정경을 이렇게 묘사했다.

　　　　　　　　　　　　　　　팜므 파탈 ● 신비

에곤 실레 〈두 소녀〉, 1911년

실레는 용돈과 친절한 태도로 어린 야수들의 환심을 샀다. 아이들은 화가가 어떤 그림을 그려도 관심조차 두지 않았다. 그저 마음씨 고운 화가 아저씨가 용돈을 주는 것에 만족해하면서 마치 울타리 안에 들어 있는 동물들처럼 자유롭게 행동했다. 화가는 그런 아이들의 모습을 날카롭게 주시하면서 에로틱한 그림의 소재를 찾았다.

실레는 사춘기 문턱에 선 어린 소녀들의 몸짓과 표정에서 나타난 강렬한 성적 호기심, 어린아이에서 여자로 변신해가는 육체적 변

화에 큰 흥미를 느꼈다. 성숙한 여자에게서 찾아보기 힘든 풋풋한 에로티시즘이 예술가의 감성을 자극했다. 그러나 실레는 훗날 미성년자가 모델인 에로틱화를 그린 대가를 톡톡히 치르게 된다. 1911년 실레는 동거녀 발리와 함께 빈에서 30킬로미터 떨어진 시골 마을 노이렌바흐에 작업실을 얻고 그림을 그리다가 주민들로부터 풍기 문란, 미성년자 납치 혐의를 받고 경찰에 고발당한 것이다. 간신히 미성년자 납치라는 누명은 벗었지만 아이들에게 음란한 그림을 보게 했다는 혐의는 벗지 못하고 3주간 구금당하고 3일간의 징역형을 선고받았다. 비록 24일간의 짧은 옥중 생활이었지만 수색, 연행, 구금, 징역형을 선고받은 죄수로, 자신의 그림을 판사가 음란물로 판결하고 불태웠던 치욕스런 경험은 그의 몸과 마음에 지울 수 없는 흔적을 남겼다. 세상은 성에 대한 죄의식도, 금기도 없는 낙원으로 되돌아가고 싶은 화가의 욕망을 결코 이해할 수 없었던 것이다.

한국의 최경태도 실레처럼 음란화를 그렸다는 죄목으로 법원에서 유죄 판결을 받았다. 최경태는 2001년 여고생 원조 교제가 주제인 개인전을 열었는데 음화 전시 및 판매, 배포죄로 전시가 중단되었고 벌금 200만 원, 작품 31점은 압류, 압수된 작품은 불태워지는 판결을 받았다. 판결을 받아들일 수 없었던 작가는 항소, 상고했고 2년 동안 예술인가 외설인가에 관한 법정 논쟁을 벌인 끝에 결국 형은 확정되었다. 벌금을 낼 돈이 없었던 가난한 화가는 8개월간의 옥살이로 벌금형을 대신 치렀다. 최경태의 그림이 음란화로 낙인찍힌 것은 성기를 드러낸 여고생의 모습을 소름이 끼치도록 적나라하게 화면에 묘사했기 때문이다. 그림 속에서 치부를 드러낸 미성년자들은 전혀 수치심을 보이지 않는

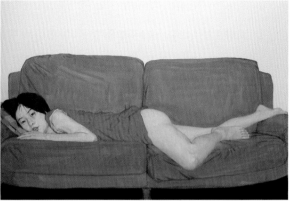

다. 소녀들의 표정은 원조 교제에 중독된 성도착자들을 조롱하는 듯 차
갑고 냉소적이다. 화가의 붓은 소녀들의 은밀한 속살을 훔쳐보고 싶어,
만지고 싶어 안달이 난 성인 남자들의 눈과 손이 되어주었다. 또한 그들
의 검은 욕망을 해부했다. 최경태는 원조 교제에 탐닉하는, 이른바 영계
를 밝히는 한국 성인 남자들의 성 매매 현장을 충격적인 방식으로 보여
준 죄로 옥고를 치른 것이다.

　　　다시 소설 속 롤리타의 이야기로 되돌아가자. 롤리타를 팜므
파탈로 낙인찍은 사람들은 어린 소녀 롤리타가 남성을 유혹하는 요부가
될 수밖에 없는 근거를 다음과 같이 제시한다. 롤리타의 겉모습은 순진
한 아이건만 내면에는 성숙한 여자의 간교함과 성욕이 감춰져 있다. 롤
리타는 의붓아버지가 자신을 미치도록 갈망한다는 것을 알고 있었는데
그를 결코 원한 적이 없음에도 사랑에 빠진 남자의 약점을 교묘하게 이
용해서 그를 농락했다. 짐짓 순진함을 가장한 유혹적인 태도로 그의 몸

을 뜨겁게 달아오르게 만들었다. 영악한 롤리타는 위장된 순수함과 섹시함으로 원하는 모든 것을 얻을 수 있다는 점을 간파하고 자신에게 주어진 권력을 마음껏 휘둘러 험버트를 철저하게 파멸시켰다. 또한 롤리타는 이제 막 성에 눈을 뜬 사춘기 소녀답게 성적인 호기심을 해소하기 위해 의붓아버지와의 부정한 관계를 지속했고, 중년 남자의 병적인 애착심을 자극하면서 폭군처럼 군림했다. 성숙함과 미성숙함의 아찔한 혼합체 롤리타! 험버트는 여성 속에 숨은 아이, 아이 속에 숨은 여자에게 홀린 가엾은 희생물이었다.

소설을 꼼꼼히 읽은 독자라면 롤리타가 중년 남자를 유혹한 소녀라는 것, 둘 중 상대를 먼저 유혹한 사람은 험버트가 아닌 롤리타라는 것을 금세 알아차릴 수 있다. 실제로 1981년 극작가 에드워드 엘비는 롤리타가 성도착자의 희생물이 아니라 10대 요부라고 주장해 물의를 빚었다.

소설 『롤리타』를 브로드웨이 무대에 올리려던 그는 반포르노 여성 운동 단체의 거센 항의를 받고 이렇게 항변했다.

"험버트를 유혹한 것은 롤리타라는 점을 명심하세요. 이것은 페도필리아, 변태성욕자 남자가 어린 소녀에게 성적 학대를 가한 이야기가 아닙니다. 오히려 어른을 착취한 어린 요부의 이야기입니다."

그는 이렇게 롤리타를 10대 요부, 꼬마 창녀로 지칭했다.

다음은 험버트로 분한 중년 남자들의 은밀한 속내를 들춰볼 순서이다. 중년 남자들이 성적 욕구를 느껴보지 못한, 성적으로 미숙한

팜므 파탈 ● 신비

어린 여자에게 매혹당한 이유는 무엇일까? 아니, 그들이 파멸을 감수하면서 부나방처럼 원조 교제에 몸을 불사르는 까닭은 무엇일까? 섹스에 대해 아무것도 모르는 미성년자, 사춘기 이전의 청순한 소녀들은 남성의 지배 욕구를 충족시켜주기 때문이다. 누구도 소녀의 몸을 건드리지 않았다는 점이 남자의 욕정을 자극한다. 마초적이고 독점욕이 강한 남자일수록 어린 소녀에게 강렬한 성적 충동을 느끼는 것도 그런 이유에서다. 아울러 중년 남자들이 10대 소녀에게 매혹당하는 것은 그녀들의 아름다움은 너무도 빨리 사라지기 때문이다. 여름 한철 살다 가는 매미 같은 청춘, 반딧불이 같은 청춘, 영원히 소유할 수 없는 젊음! 남자들은 잃어버린 젊음을 보상받고 싶어 어린 소녀들을 탐하는 것이다. 어린 요부 롤리타는 정상적이고 제도적인 사랑에 싫증을 내는 남자, 성적 환상을 갈망하고 금지된 쾌락을 누리고 싶은 남자들을 끝없이 자극한다. 어린 님펫을 탐내는 성인 남성들의 욕구가 사라지지 않는 한 10대 요부 롤리타는 수많은 늙은 험버트를 유혹할 것이다.

la débauche

돈과 성욕의 노예, 들릴라

내 입술은 촉촉하여 잠자리에서 낡은 양심 따위를 없애는 비법을 안다.
당당한 젖퉁이 위에서 온갖 눈물을 마르게 하고
늙은이도 어린애의 웃음을 짓게 만든다.
아무것도 걸치지 않은 내 알몸을 보는 이에게
나는 달과 태양, 하늘과 별이 된다.

제3장에서는 탕녀로 낙인찍힌 음란한 요부들을 독자에게 소개할 것이다. 과거 기독교와 가부장적 제도에 세뇌받은 남성들은 왜곡된 여성관을 갖게 되었으니 바로 여자는 탕녀라는 인식이었다. 남자에 비해 무능하고 보잘것없는 여자가 유독 성적 쾌락은 밝힌다는 것. 남자와 달리 지성을 갖추지 못한 여자는 늘 몸이 뜨겁고, 늘 달아오른 상태이고, 언제든지 성교할 준비가 되어 있다는 것이다. 심지어 여자들은 음험하고 사악하며 위험한 파충류인 뱀의 오르가즘과 가까운 동물적 쾌감을 느낀다는 것이다.

여자들은 천성적으로 추잡하고 음란한 존재라는 성차별적 편견은 성 히에로니무스의 주장에서 선명하게 드러난다.

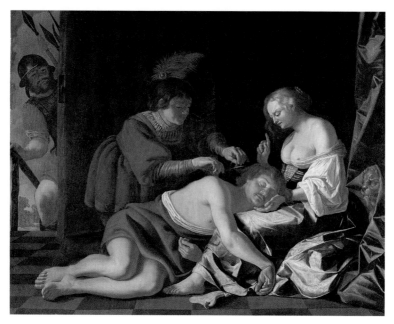

여자의 성욕은 영원히 충족시켜줄 수 없다. 꺼졌다가 다시 타오르고, 공급되기가 무섭게 결핍된다. 여자의 성욕은 남자의 영혼을 나약하게 만든다. 그것은 채워야 할 욕망 이외 다른 어떤 것도 생각할 여지를 남겨주지 않는다.

교회는 처녀성을 잃은 모든 여자를 아예 매춘부 취급을 했다. 처녀가 아닌 모든 여자는 방탕하고 음란하다는 기독교의 주장을 증명하는 여자가 있었으니 바로 들릴라였다. 들릴라는 성서에 나온 가장 유명한 팜므 파탈이다. 들릴라가 어떻게 탕녀의 대명사가 되었는지 성서를

프란체스코 하이에스
〈삼손과 사자〉

펼쳐 확인해보자. 성서 사사기에 나오는 삼손은 엄청난 힘을 지닌 사나이였다. 미쳐 날뛰는 사자와 맞붙어 맹수의 입을 맨손으로 찢어 단숨에 숨통을 끊어버렸고, 당나귀 턱뼈를 휘둘러 불레셋 사람 1,000명을 저승으로 보냈다.

　　인류에 회자되는 무용담 덕분에 그는 그리스 신화에 나오는 헤라클레스에 버금가는 괴력의 소유자, 가장 용맹한 남성, 힘의 상징으로 지금껏 인기가 식지 않고 있다. 그러나 격정적이고 힘이 장사인 남성들이 흔히 그러하듯 그는 상대방의 마음을 저울질하지 않고 쉽게 믿는 약점을 지녔다. 그는 마음보다 몸이 먼저 행동하는 타입이었다. 정이 헤픈

그의 단순함은 처절한 비극의 씨앗이 되었다. 그 끔찍한 사건이 어떻게 싹을 틔우고 열매를 맺었는지 추적해보자. 신에게 몸을 바칠 운명을 안고 태어난 삼손에게는 반드시 지켜야 할 몇 가지 금기 사항이 있었다. 술과 부정한 음식, 괴력의 근원인 머리카락을 절대로 자르지 않는 것이었다. 그러나 삼손은 이스라엘과 원수지간인 팔레스티나 여자 들릴라를 미치도록 사랑한 나머지 그녀의 꼬임에 넘어가 그만 자신의 비밀을 털어놓고 말았다.

"내 머리카락이 잘리면 초인적인 힘은 몸에서 떠나게 된다오."

들릴라가 갖은 아양을 떨면서 연인에게 비밀을 알려달라고 졸라댄 것은 블레셋인들이 삼손의 정부가 된 그녀를 찾아와 괴력의 비밀을 캐낼 경우 은 1,000냥을 주겠다고 제안했기 때문이다. 블레셋 지도자들에게 은 1,000냥에 매수된 들릴라가 삼손을 잠재우자 적들은 그의 머리카락을 벤 후 칼로 두 눈알을 잔인하게 도려냈다. 삼손은 여자의 간교한 유혹에 빠져 벌을 받고 장님이 된 것이다. 정욕에 눈이 멀어 천벌을 받은 남자, 사랑과 배신의 드라마는 예술가들의 창작욕을 끊임없이 자극했다.

그 중에서도 주제를 가장 탁월하게 묘사한 작품으로 알려진 15세기 이탈리아 거장 만테냐의 〈삼손과 들릴라〉를 감상해보자. 만테냐는 들릴라가 잠에 곯아떨어진 삼손의 머리카락을 가위로 자르는 장면을 묘사했다. 연인들 곁에는 우람한 고목이 우뚝 서 있고 그 나무둥치를 포도넝쿨이 휘감았다. 나무를 타고 기어오르는 포도 줄기와 탐스런 포도송이는 알코올의 위험을 경고한다. 삼손이 의식을 잃을 만큼 잠에 취한

안드레아 만테냐
〈삼손과 들릴라〉, 1495~1506년

것도 들릴라의 농간에 빠져 과도하게 술을 마신 탓이다. 한편 절단된 나
뭇가지는 삼손이 거세당한 것을 암시하는데 정신분석학에서 머리카락
은 남성의 생식기를 의미한다. 화면 오른편의 물통에서 빠져나오는 물
은 무절제한 정욕의 분출을 상징한다. 고목 밑동에는 명문이 새겨져 있
는데 '사악한 여자는 악마보다 세 배나 더 나쁘다'는 뜻이다. 그림은 삼
손이 욕정을 억제하지 못해 비극을 자초했다고 준엄하게 꾸짖는 한편
색정에 빠지지 말 것을 경고하는 것이다.

　　17세기 바로크의 대가 루벤스는 주제의 선정성을 부가시키려
는 듯 드라마의 무대를 애욕의 흔적이 흥건히 배인 들릴라의 침실로 옮
겼다(p.246). 죄악과 배신을 잉태한 음산한 밤, 들릴라가 넋이 빠진 표정
을 지은 채 자신의 무릎에 파묻혀 깊은 잠에 빠진 삼손을 내려다본다.

245

피터 폴 루벤스 〈삼손과 들릴라〉, 1609년

여자의 몸이 지옥으로 이끄는 지름길인 줄도 모르는 삼손은 잠결에도 사랑하는 여자의 아랫배를 더듬는다. 방금 전까지 함께 쾌락을 즐겼던 연인의 잠든 모습을 들릴라가 지켜보고 있다! 뱀처럼 간교한 여자의 마음에도 살을 섞은 남자를 향한 일말의 동정심이 남았던가, 들릴라는 연민이 담긴 손길을 내밀어 삼손의 근육질 어깨를 어루만진다. 들릴라의 감상과 미련을 밀쳐내듯 블레셋인이 잠든 삼손의 머리카락에 서둘러 가위를 밀어넣는다. 들릴라 뒤편에 서 있는 늙은 여자는 희한한 구경거리

팜므 파탈 ● 음탕

를 행여 놓칠세라 음흉한 미소를 지으면서 촛불을 밝힌다. 노파는 돈을 탐하는 악의 화신이요 창녀를 갈취하는 색주가의 여주인을 상징한다. 루벤스는 연인을 배신한 들릴라를 창녀로 여겼던 것이 분명하다. 성서에서 언급하지 않은 노파를 색주가의 뚜쟁이로 연출한 것도, 들릴라의 방을 고급 사창가로 설정한 것도 들릴라가 매춘부와 같은 여자라는 점을 강조하기 위해서였다.

이스라엘의 영웅이 적에게 수모를 당하는 안타까운 광경을 차마 눈 뜨고 지켜볼 수 없었던가, 벽에 세워놓은 비너스 조각상은 비통한 표정이 역력하고 터져나오는 비명을 막으려는 듯 큐피드는 입마개를 한 채 어머니의 다리에 결사적으로 매달린다. 한편 방문 밖의 블레셋 병사들은 삼손이 힘을 잃는 순간 그의 눈을 찌르려고 초조하게 기다리고 있다. 타오르는 촛불이 앞가슴을 풀어헤친 들릴라의 팽팽한 유방을 황홀하게 비춘다. 이 비단결 같은 육체에 홀려 삼손은 맹목적인 사랑에 빠졌으리라. 루벤스는 들릴라가 입은 새빨간 치마를 통해 삼손의 무모한 열정과 그가 겪을 참혹한 형벌을 암시했다. 그는 당대 최고의 화가답게 빛과 어둠을 활용해 사랑과 배신, 성욕과 죽음, 죄와 벌이라는 영원한 테마를 걸작으로 승화시킨 것이다.

루벤스의 맞수였던 렘브란트도 요부에게 홀려 파멸한 남성 영웅의 이야기에 매혹당했던가, 들릴라와 삼손이 주제인 그림을 두 점이나 그렸다. 그림은 마치 연극의 한 장면처럼 긴장감이 흐른다(p.248). 잠든 삼손의 머리카락을 가위로 자르던 들릴라가 얼굴을 뒤로 돌리면서 칼을 쥔 남자에게 눈짓으로 사인을 보낸다. 남자는 자객인 듯 발소리를 죽이면서 소리 없이 삼손에게 접근하고, 어둠 속에서 블레셋 병사가 고

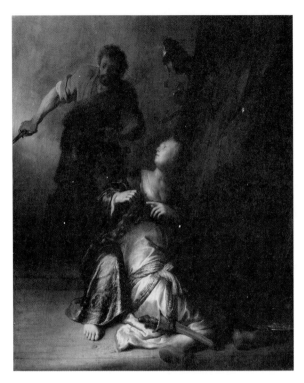

렘브란트 하르먼스존 판 레인
〈삼손과 들릴라〉, 1629~1630년

개를 내밀어 삼손의 동태를 살핀다. 사랑하는 여자와 적들이 공모해 자신을 해치려는 것도 모르는 삼손은 연인의 허벅지에 얼굴을 파묻고 깊은 잠에 빠졌다. 화가는 들릴라가 사랑을 배신한 요부이며 삼손은 사랑에 순정을 바친 가엾은 희생자라는 점을 강조하기 위해 치밀하게 화면을 연출했다. 들릴라의 맨발에 빛을 비추어 그녀의 발톱에 낀 때까지 환하게 드러나게 했는데 이는 들릴라가 더러운 여자라는 의미이다. 또한 삼손의 거대한 체구를 작게 묘사하고, 뒷모습을 그렸고, 그가 아이처럼 여자의 품안을 파고드는 나약한 모습으로 표현했다. 그 무엇보다 화가

팜므 파탈 ● 음탕

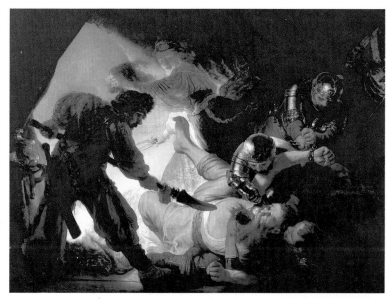

렘브란트 하르먼스존 판 레인 〈사로잡힌 삼손〉, 1636년

는 사랑과 배신의 드라마를 가장 강렬하게 보여주는 증거물을 관객에게 제시했는데 바로 삼손의 허리띠이다. 보라, 허리끈은 힘의 상징인 칼을 꽁꽁 묶었다. 삼손은 허리띠에 묶인 칼과 같은 신세가 되었다. 여색에 홀려 자신의 목숨을 위험에 빠뜨린 남자의 한심한 처지를 이보다 더 선명하게 보여줄 수 있을까?

두 번째 그림은 무장한 블레셋 병사들이 삼손을 사슬로 묶고 단도로 눈을 파내는 참혹한 순간을 묘사했다. 이 그림은 렘브란트의 작품 중 가장 폭력적이고 잔인하다는 평가를 받고 있다. 오죽하면 20세기 미술사학자인 곰브리치가 그림이 너무 잔혹해서 차마 눈 뜨고 볼 수 없다고까지 말했을까? 그림의 배경은 동굴이다. 다섯 명의 블레셋 병사가

로비스 코린트
〈눈먼 삼손〉, 1912년

맹수처럼 잠든 삼손을 덮친다. 네 명의 병사가 삼손의 목을 끌어안고 쇠
사슬로 손을 묶는 동안 한 병사가 잽싸게 삼손의 오른쪽 눈에 날카로운
단검을 쑤셔박는다. 잠결에 봉변을 당한 삼손은 자신에게 일어난 일을
미처 알아차릴 새도 없이 두 눈을 잃고 말았다. 삼손은 통증을 견디지
못해 몸부림친다. 얼마나 끔찍한 고통이기에 저토록 발버둥치면서 발가
락을 오그리는 것일까? 귀를 찌를 듯한 삼손의 비명이 들릴라의 양심을
찔렀던가, 오른손에 가위, 왼손에 전리품인 삼손의 머리카락을 움켜쥐
고 천막에서 도망치는 들릴라가 고개를 돌려 삼손을 내려다본다. 그녀

팜므 파탈 ● 음탕

의 표정에 죄책감과 연민이 교차한다고 말한다면 지나친 감상일까? 들릴라의 화려한 옷차림, 황금으로 만든 포도주병, 사치스런 침구는 그녀가 매춘부임을, 삼손의 불룩한 아랫배, 영웅답지 못한 볼품없는 자세, 발가락 방향으로 들릴라를 가리키는 것은 그가 정욕을 이기지 못해 파국을 자초한 어리석은 남자라는 것을 알려주고 있다.

　　20세기 독일 분리파의 창시자요 표현주의 선구자 로빈스 코린트는 장님이 된 삼손이 적에게 복수하는 극적인 순간을 묘사했다. 신의 선물인 초인적인 힘을 잃고 눈이 멀게 된 삼손은 어두운 감옥에서 놋 사슬에 묶인 채 맷돌을 가는 수모를 당하는 동안 머리털이 자란 것을 느낀다. 괴력을 되찾은 삼손은 블레셋인들의 축제날, 신전을 지탱하는 기둥을 흔들어 건물을 파괴하고 적들과 함께 최후를 맞는다. 지금 이 장면은 초인적인 힘이 되살아난 삼손이 온몸을 비틀면서 기둥을 밀어내는 긴박한 순간을 표현한 것이다. 복수의 화신이 된 그의 얼굴에서 소름 끼칠 정도로 분노와 울분이 강하게 뿜어져나온다. 사랑을 배신한 여자에 대한 증오심이 삼손을 저토록 미쳐 날뛰게 만든 것일까?

　　예술가들은 숱한 예술 작품 속에서 들릴라를 요부로 묘사했다. 그녀가 팜므 파탈이 된 것은 자신의 성적 매력을 미끼 삼아 남자를 유혹하고 배신해 잔인하게 파멸시켰기 때문이다. 삼손과 들릴라의 러브 스토리가 후세에 전해주는 메시지는 명확하다. 아름다운 여성이 간계를 써서 성적 공세를 펼치면 남자는 속수무책으로 당한다는 것. 이스라엘의 영웅이요 인간의 한계를 뛰어넘은 괴력을 지닌 삼손은 여자의 속임수에 넘어가 비참하게 몰락했다. 연약한 여자 들릴라가 섹스라는 무기로 인간 터미네이터인 삼손을 굴복시켰다. 섹시함이 무력을 이겼다. 이

로써 들릴라의 이름은 음욕의 동의어가 되었고 삼손의 이름은 정욕의 충동을 극복하지 못해 자멸한 어리석은 남자의 대명사가 되었다. 남성들은 방탕과 색욕에 빠진 죄로 장님이 되었던 삼손을 머릿속에 떠올리면서 정욕을 억제하지 못하면 인생을 망친다는 교훈을 얻게 되었다. 들릴라는 미모와 성적 매력을 이용해 남성을 유혹하고 배신한 음탕한 요부의 전형이다. 여자 유다, 여자 돈환, 돈과 성욕을 반죽해 빚어낸 탕녀가 바로 들릴라이다.

팜므 파탈 ● 음탕

남자에 굶주린
밤의 마녀,
릴리트

아, 그대 여자들이여, 양초처럼 창백하고 방탕이 좀먹고
타락이 길러주는 그대들,
그대 어미로부터 유산으로 물려받은 악덕과 다산의 온갖 추악함을
끌고 다니는 처녀들이여.

들릴라는 성서에 등장한 가장 음란한 팜므 파탈이다. 그러나 악명 높은 들릴라도 원조 팜므 파탈 앞에서는 큰소리를 치지 못한다. 왜냐하면 지금 소개할 릴리트는 말 그대로 인류 최초의 여자이기 때문이다. 인류 최초의 여자 하면 누구나 성서에 나오는 이브를 떠올린다. 그러나 유감스럽게도 이브는 여자의 원조가 아니다. 이브 이전에 릴리트라는 여자가 있었다. 아담의 조강지처도 이브가 아닌 릴리트라는 얘기이다. 유대 신화에 따르면 인간 세상의 첫 여자는 릴리트였다. 릴리트라는 이름은 히브리어로 밤의 괴물을 의미한다. 그녀는 혼자 잠자는 남자를 유혹하는 마녀였다. 메소포타미아 신화에도 릴리트가 나타난다. 그녀는 남자의 꿈속에 찾아오는 밤의 방문자이면서 잠든 남자와 정을 통하는 악령이었다.

아성서의 이사야에서도 릴리트를 언급하고 있다.

들짐승이 이리와 만나고 숫염소가 서로를 부르면서 울부짖을 것이다. 거기에 릴리트가 조용히 자리 잡고 그 자리를 휴식의 처소로 삼으리라.

아담의 첫 번째 아내 릴리트는 이브처럼 남편의 갈비뼈에서 태어난 종속물이 아니라 아담처럼 흙으로 빚어졌다. 아름다운 릴리트는 현모양처가 아니었다. 그녀는 남편에게 고통을 주는 음란하고 사악한 아내였다. 릴리트의 이름이 밤의 괴물인 것에서도 드러나듯 그녀는 섹스를 무척 밝히는 색녀였다. 릴리트는 천하의 색녀답게 아담과 성관계를 가질 때 여성 상위 체위를 시도했다. 정숙한 아내라면 이처럼 음란한 성교 자세를 남편에게 요구할 수 있을까? 아니다. 당시에는 자연스런 성교 방식이란 남자가 여자 위에 있고 여자는 등을 대고 그 아래 눕는 것이니까.

기독교에서는 왜 여성 상위 체위를 금했을까? 남자는 하늘이고 여자는 땅이었기 때문이다. 하늘인 남자는 땅인 여자와 성행위를 할 때도 위엄 있는 자세를 취해야 한다. 열등한 존재인 여자가 어찌 감히 주인인 남자 위로 올라탄다는 말인가. 그러나 이는 어디까지나 겉으로 드러난 주장이었고 속내는 달랐다. 여성 상위 체위는 생식이 아닌 성적 쾌락을 추구하기 위한 것이다. 자손 증식을 목적으로 성교해야 할 여자가 음란하고 추잡한 욕구를 채우려고 한다면 그녀는 곧 창녀요 마녀가 아닐까? 이로써 여성 상위 체위를 창안한 릴리트는 최초의 창녀가 되었다. 순진한 아담이 음탕한 릴리트의 성적 제물이 될 위험성이 높아지자

　　　　　　　　　　　　　　　　팜므 파탈 ● 음탕

신은 서둘러 릴리트를 제거하고자 시도했다. 그러나 릴리트는 반성은커녕 야훼의 비밀을 알아내고 되레 신을 협박했다. 낙원에서 멀리 떨어진 바닷가 동굴에서 가족과 함께 자유롭게 살 수 있도록 허락해달라는 것이다. 그러나 신은 릴리트의 요구를 거절하고 그녀를 하늘나라에서 추방했다. 낙원에서 쫓겨난 릴리트는 바다 악마 아시모다이의 정부가 되어 매일 수백 마리의 괴물을 낳는 마녀로 변신했다. 그녀는 악마의 후손을 생산하는 한편 복수의 칼날을 갈았다. 하늘나라에서 행복하게 사는 남편과 자식들만 생각하면 분통이 터져 견딜 수 없었던 것이다. 릴리트는 분풀이의 대상으로 남자들을 골라 밤마다 침대 속으로 기어들어가 그들이 몽정하도록 만들었다. 그리고 남자들이 배출한 정액을 자신의 자궁에 집어넣어 더 많은 악마들을 생산했다. 이때부터 릴리트라는 이름은 마녀, 색녀, 복수의 화신 등의 부정적인 의미로 쓰이게 되었다.

인류 최초의 여자 릴리트가 부

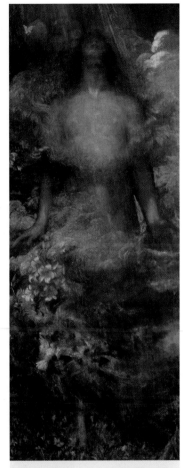

조지 프레데릭 와츠
〈그녀를 여자로 부를 것이다〉, 1888~1897년

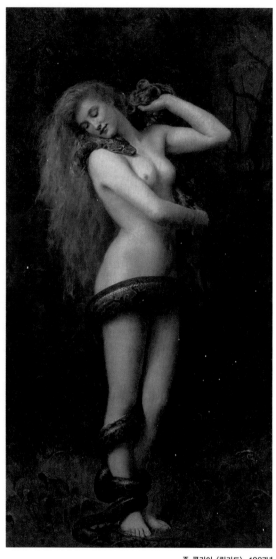

존 콜리어 〈릴리트〉, 1887년

팜므 파탈 ● 음탕

정적인 이미지로 얼룩진 것은 앞서 언급했듯 남성의 성욕을 자극하는 여성에 대한 뿌리 깊은 편견과 혐오감 때문이었다. 유대교의 경전 카발라에서는 남자들에게 성교하기 전에 부적을 몸에 지니면 릴리트의 유혹을 물리칠 수 있다고 경고했다. 남성 예술가들도 릴리트를 도저히 거부할 수 없는 육욕의 화신이요 사탄의 사주를 받은 저주받은 요부로 묘사했다. 영국 화가 존 콜리어의 그림을 보면 릴리트에 대한 남성들의 편견이 얼마나 강한지 알 수 있다. 발가벗은 릴리트가 커다란 뱀을 몸에 칭칭 감은 채 황홀경에 빠져 있다. 그녀는 뱀을 두려워하기는커녕 마치 연인을 애무하듯 징그러운 뱀과 성애를 즐긴다. 흉측한 뱀과 쾌락을 즐기는 음탕한 릴리트의 모습에서 여성은 악마의 동료요, 악마와 몸을 섞는 불길한 존재라는 왜곡된 여성관을 확인할 수 있다. 존 콜리어는 낭만주의 시인 키츠의 시에서 영감을 얻어 매혹적인 그림을 그렸다. 키츠는 시 「라미아」에서 릴리트를 황금빛과 초록색, 청색의 무늬가 박힌 현란한 뱀에 비유했다. 라미아는 아름답지만 사악한 여자이며 스스로 뱀으로 변한다. 잔인하고 악마적이며 남성을 무자비하게 파멸시키는 여자의 아름다움을 강렬하게 표현한 키츠의 시는 상징주의 예술가와 팜므 파탈의 이미지에 매료되었던 화가들에게 커다란 영향을 끼쳤다. 릴리트는 괴테의 시극 『파우스트』, 로버트 브라우닝의 시 「아담, 릴리트와 이브」에 등장했다.

　　남성을 유혹해 파멸시키는 릴리트의 관능성은 로제티의 그림에서 더욱 빛을 발한다. 로제티는 릴리트가 거울을 보면서 긴 머리카락을 빗는 매혹적인 순간을 묘사했다. 거울을 보면서 단장하는 여자의 이미지는 로제티뿐만 아니라 다른 화가들도 즐겨 그렸던 그림의 주제였

단테 가브리엘 로제티 〈레이디 릴리트〉, 1867년

팜므 파탈 ● 음탕

다. 자신의 아름다운 모습에 홀려 황홀경에 빠진 미녀의 자기애를 보여
주면서 남성의 관음증을 충족시킬 수 있어서였다. 매혹적인 여자 릴리
트가 풍성한 금발을 빗겨내리면서 자기 도취에 빠져 있다. 그녀는 자신
의 눈부신 미모에 반해 좀처럼 거울에서 눈길을 떼지 못한다. 창틀에 놓
인 불 꺼진 초는 죽음을 의미하는 한편 신의 부재를 뜻한다. 탁자 위에
는 하트 모양에 뚜껑이 왕관 형태인 분홍빛 병이 놓여 있는데 이 병은
릴리트의 미모에 홀려 희생자가 된 남성의 심장을 은유한다. 그림의 배
경은 꽃과 화려한 문양의 벽지, 태피스트리로 장식되었는데 장미는 사
랑과 정열, 양귀비는 잠과 죽음을 상징한다. 그림에 나타난 소도구들은
여성의 아름다움에 반해 욕정에 빠진 남성들에게 쾌락의 대가를 목숨으
로 지불해야 한다는 경고의 메시지를 던지고 있다.

　　　로제티는 친구 고든 헤이크에게 보낸 편지에서 릴리트를 제작
하게 된 동기는 사악하고 위험한 여성의 본성을 보여주기 위해서였다고
밝혔다.

　　　아울러 레이디 릴리트는 신화 속의 여자가 아닌, 빅토리아 시
대 현존하는 매혹적이고 에로틱한 미녀를 은밀하게 묘사한 것이라고 고
백했다. 로제티는 〈레이디 릴리트〉를 자신의 최고 걸작이라고 스스로
치켜세웠다. 여성에 대한 성적 환상과 관능적인 아름다움을 그림에 모
두 쏟아부었을 뿐 아니라 그림과 시를 결합한 새로운 형식의 회화시를
시도했다고 스스로 평가했다.

　　　흥미로운 점은 로제티의 〈레이디 릴리트〉가 세기말 팜므 파탈
의 아이콘이 되었다는 것이다. 릴리트의 우윳빛 살결, 키스를 바라는 듯
앞으로 내민 붉은 입술, 어깨까지 이어지는 긴 목선, 부드럽게 물결치

는 황금빛 머리카락은 신비롭고 에로틱한 팜므 파탈의 원조가 되기에 전혀 부족함이 없었다. 훗날 팜므 파탈을 연기한 여배우들은 릴리트의 요염한 표정과 포즈를 모방해 요부형 이미지를 대중에게 전파했고, 오늘날에도 광고 모델들은 로제티가 창안한 요부 이미지를 얼굴 표현 방식의 교과서로 여기고 있다.

　　　　로제티는 '사랑의 화가'로 불릴 만큼 관능적인 미녀들을 평생토록 그린 화가였다. 소위 '로제티표'로 일컬어지는 그의 여인상들은 세기말 상징주의와 아르누보 양식 디자인에 영향을 끼쳤을 뿐만 아니라 유럽 대중들의 미인 취향을 결정하는 데도 크게 기여했다. 당시 영국의 고급 창부와 모델들 사이에서 로제티 그림에 나오는 여자들처럼 치장하고 사진을 찍는 것이 유행했고, 미녀들의 에로틱한 사진들은 일반인들의 인기를 독차지했다. 값비싼 초상화를 소장할 경제적 능력이 없었던 대중들은 요부로 분장한 미녀들의 초상 사진을 보면서 관음증을 충족시켰던 것이다. 그러나 더없이 감각적이면서 감미로운 로제티의 초상화는 당시에는 상업적이라는 비난을 받았다. 미술 전문가들은 부르주아 고객들의 미녀 취향에 영합한 상업용 그림이라고 노골적으로 깎아내렸다. 로제티의 그림이 미술계의 부정적인 평가를 받게 된 것은 그가 베네치아 화풍을 모방했기 때문이다. 로제티는 베네치아 대가들 중에서도 부드럽고 감각적인 색채로 여체의 관능미를 표현한 티치아노의 능숙한 붓 터치와 감미로운 분위기에 커다란 영향을 받았다.

　　　　그러나 그를 비난하는 사람들의 말처럼 베네치아 대가들의 화풍을 그대로 베낀 것은 아니었다. 베네치아 화풍에 섬세하면서도 에로틱한 분위기를 가미해 고품격 섹시미를 지닌 새로운 미인형을 창조했

단테 가브리엘 로제티 〈레이디 릴리트〉, 1868년(repainted 1872~1873)

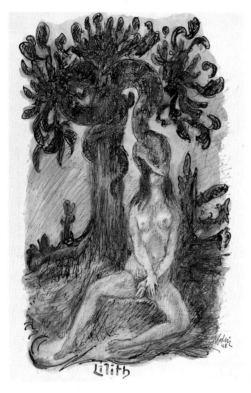

알프레드 쿠빈 〈릴리트〉, 1948년

다. 로제티가 베네치아풍 회화에 관심을 기울인 보다 근본적인 이유가 있었다. 로제티의 시절 영국의 부자와 예술 후원자, 수집가들은 화려하고 장식적인 베네치아풍 미술에 열광했다. 급격한 산업화로 인해 갑작스레 떼돈을 벌게 된 신흥 부자들은 신분에 대한 열등감을 사치스런 예술품으로 보상받고 싶어 했다.

　　이런 부유층들에게 화려하고 장식적인 베네치아풍 그림은 적절한 대안이었다. 미술애호가들은 돈으로 살 수 없는 고품격 교양, 신분

팜프 파탈 ● 음탕

과 지위 등에 대한 선망을 극성스런 예술품 수집 욕으로 해소했다. 즉 호화로운 예술품으로 집을 장식하고, 보란 듯 뽐내고 싶은 신흥 부자들의 속물 근성이 베네치아 회화의 열풍을 부추기는 배경이 된 것이다. 당시 유명 화가들이 경쟁적으로 아름다운 꽃과 화려한 장신구로 치장한 베네치아풍 미인들을 선보인 것은 고객들의 요청을 거부할 수 없어서였다. 로제티에 의해 물꼬가 터진 요부 이미지는 세기말 팜므 파탈에 계승되었다. 눈부신 피부에 욕정에 불타는 듯 도발적인 표정을 짓는 에로틱한 여인상이 그림에 대거 등장하게 된 것이다.

릴리트는 서양 예술에서 가장 매력적인 주제인 여성의 파괴적인 힘과 에로티시즘을 상징적으로 구현하는 존재이다. 인류 최초의 여자라는 이유만으로도 그녀는 음란한 팜므 파탈이 될 자격이 있다. 인류 최초의 남자인 아담에게 성적 황홀경에 도달하는 비법을 전수했던 최초의 여자 릴리트!

그녀는 남성의 욕정에 순응하는 여자이기를 거부하고 능동적으로 성을 주도했기에 음탕한 요부의 전형이 되었다.

19세기 프랑스 상징주의 화가 모사가 음탕하고 잔인한 팜므 파탈의 이미지를 실감나게 그림(p.264)에 재현했다. 선혈이 낭자한 남자들의 시신이 쌓인 산의 정상에 요염한 자세로 올라앉은 여자! 살해된 희생자들을 방석처럼 엉덩이에 깔고 앉아서도 허기가 가시지 않았는가, 요부는 피에 굶주린 눈빛으로 제물이 될 남성들을 유혹한다. 그녀는 해골 장식의 모자를 썼고, 남근 장식이 달린 목걸이를 착용하고, 여덟 손가락에 해골 문양의 반지를 끼었다. 화가는 터질 듯 부푼 유방을 과시하는 여자의 거대한 나체와 남자의 왜소한 몸을 대비시켜 여성의 성적 지

배력이 절대적이라는 것을 충격적으로 보여주었다. 남자의 정욕은 사망
에 이르는 지름길이요 여자의 몸은 사탄의 작품임을 준엄하게 경고한
것이다.

탕녀와
요부의 대명사,
밧세바

계집은 천한 노예, 교만하고 어리석어 웃지도 않고 제 몸을 숭배하고
힘오감도 없이 제 몸을 사랑하네.
사내는 탐욕스런 폭군, 방탕하고 가혹하며 욕심이 많은 노예 중의 노예,
하수구에 흐르는 구정물.

처녀가 아닌 모든 여자는 음란하다는 교회 성직자들의 성차별적인 주장은 결코 틀린 것이 아니었다. 구약성서 사무엘 하 제11장에 나오는 밧세바가 여자가 음탕하다는 사실을 온몸으로 증명했기 때문이다. 그녀는 유대의 왕 다윗으로 하여금 유부녀와 간통을 저지르고, 신의 노여움을 사고, 백성들의 비웃음을 받도록 만들었다.

자, 밧세바가 어떻게 다윗을 유혹하고 파멸시켰는지 성서를 펼쳐 그녀의 음란한 행적을 추적해보자. 밧세바의 이야기는 기원전 1000년경 고대 이스라엘 다윗 왕의 궁전에서부터 시작된다. 어느 봄날 저녁 유대의 왕 다윗은 좀처럼 마음을 진정시키지 못한 채 높다란 궁전 옥상을 거닐었다. 다윗이 평상심을 잃은 것은 이스라엘 전체 군단을 압

얀 마시스 〈다윗과 밧세바〉, 1509년경~1575년

몬족과 벌이는 전투에 투입하고 가슴을 졸이고 있었는데 기적처럼 승전
보가 궁정에 전해졌던 것이다. 팽팽한 긴장감이 풀린데다 춘풍마저 그
의 마음을 어지럽혔다.

　　들뜬 마음을 다스릴 겸 저 먼 곳을 내려다보던 다윗의 눈길은
순간 먹이를 발견한 솔개의 눈빛으로 돌변했다. 아, 저 궁정 아래에 위
치한 마을의 한 집에서 눈부시게 아름다운 여자가 알몸을 드러낸 채 목
욕을 하고 있지 않은가? 아찔한 광경에 욕정이 불끈 치솟은 다윗은 시
종을 다그쳐 여자의 이름은 밧세바이며, 용맹한 장교 우리아의 아내라
는 사실을 알아냈다. 첫눈에 상사병에 걸린 다윗은 욕정을 견디다 못해

　　　　　　　　　　　　　　　　　　　　　　　팜므 파탈 ● 음탕

왕의 막강한 권력을 행사해 밧세바를 궁정으로 불러들였고, 결국 욕망을 해소했다. 그러나 유부녀와 성급하게 치른 하룻밤의 정사가 그를 너무 흥분시켰던가, 밧세바는 간음의 증표인 아기를 잉태했다. 밧세바의 임신으로 궁지에 몰린 다윗은 간통의 증거를 은폐하기 위해 전쟁터에 나가 있던 우리야를 왕궁으로 불러들여 아내와 동침하도록 유도하는 등 갖은 꾀를 써보았지만 죄다 실패했다. 초조해진 그는 왕의 권력을 악용한 무서운 계략을 꾸몄다.

우리야의 상관인 요압 장군에게 우리야를 전쟁터에 홀로 남겨두고 후퇴할 것을 은밀히 지시했다.

왕에 대한 충성심이 유독 강했던 우리야는 전투에서 후퇴하지 않고 용감하게 싸우다가 장렬하게 전사했다.

비열한 음모로 연적을 제거한 다윗은 보란 듯이 과부가 된 밧세바를 아내로 삼았다. 두 사람은 성대한 결혼식을 치르고, 불륜의 씨앗인 아이를 낳았고, 완전 범죄라고 안심했지만 뒤늦게 왕의 악행을 알게 된 백성들의 원성과 신의 분노는 피해가지 못했다. 신의 저주가 자식에게 내려지면서 아이가 급사하자 정신이 번쩍 든 다윗은 자신의 범죄를 통감하고 신에게 매달려 자비를 구했다. 다윗의 애걸과 탄원은 신을 감동시켜 결국 왕은 죄를 용서받았고, 훗날 이스라엘의 가장 위대한 왕이 될 후계자인 솔로몬을 얻게 되었다. 비록 나중에 자신의 죄를 뉘우치고 신의 용서를 받았다지만 그렇다고 다윗의 악행 자체가 사라질 수는 없는 법. 그는 욕망을 충족시키기 위해 간교한 음모를 꾸민 왕, 남의 아내가 탐나 충직한 부하의 목숨을 뺏은 비열하고 부도덕한 왕으로 성서에 기록되는 수모를 받았다. 하지만 화가들은 다윗의 악랄한 행동은 슬쩍 눈감아주고 왕을 유혹한 밧세바의 부정한 행실을 묘사하는 것에 모든 관심을 기울였다. 천하의 색녀가 아니라면 그토록 현명하고 위대한 왕이 이성을 잃고 욕망의 포로가 될 리 없다고 생각한 것이다. 남자의 바람기에는 한없이 관대하고 여자의 부정에는 더없이 엄격한 이른바 두 잣대를 지닌 화가들 덕분에 다윗은 요부의 유혹에 빠져 명예를 더럽힌 희생자, 밧세바는 탕녀의 역할을 떠맡게 되었다.

한스 멤링의 그림을 보면 밧세바를 희대의 음녀로 부각시킨 화가들의 의도가 확연하게 드러난다. 밧세바가 목욕을 끝마치고 욕통의 커튼을 젖히고 한쪽 발을 내밀면서 나오는 중이다. 하녀가 입혀주는 욕

팜므 파탈 ● 음탕

의를 걸치면서 욕조 밖으로 나오는 밧세바의 매혹적인 나체는 고딕식 누드의 이상적인 아름다움을 선명하게 보여준다. 고딕식 누드의 특징이란 작은 유방, 긴 허리, 볼록한 복부, 가녀린 몸매를 가리킨다. 당시 화가들은 이상적인 여자의 유방은 호두처럼 작고 단단하며, 흉곽에서 높은 곳에 위치해야 한다고 생각했다. 풍만하고 커다란 젖가슴이나 처진 유방은 화가들이 꿈꾸는 이상미와 거리가 멀었다. 반면 배는 앞으로 불룩 내밀어 마치 임신한 것처럼 보이도록 했다. 부푼 배가 여체의 생산 능력을 드러낸다면, 작은 유방은 미성숙함을 나타낸다. 화가들은 완숙한 여자의 풍만한 배와 성장기 소녀의 작은 가슴을 절묘하게 결합시켜 섹시함을 강조한 것이다.

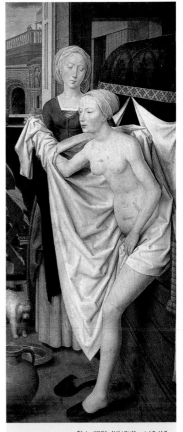

한스 멤링 〈밧세바〉, 1484년

　　멤링 이전의 화가들은 여자의 누드를 그릴 때 관능성이 느껴지지 않도록 갖은 애를 썼다. 성별을 구별하기 힘든 몸매에 유방의 형태만 묘사해 겨우 여체임을 알아볼 수 있게 했다. 여자 누드에서 에로티시즘을 제거한 것은 행

여 남성들이 음욕에 빠져 신앙심을 버리고 타락에 물들지 않을까 하는 염려와 두려움 때문이었다.

　　멤링은 초라하고 볼품없는 여체를 관능적인 누드로 전환시키는 데 결정적인 공헌을 했다. 『누드의 미술사』를 쓴 케네디 클라크는 멤링의 누드화가 굴욕과 수치의 상징인 여성의 나체를 에로틱하고 도발적인 누드로 바꾼 대표적인 사례라고 극찬했다. 여체에 남성의 욕망을 불어넣은 화가답게 멤링은 밧세바의 목욕 장면을 15세기의 퇴폐적인 목욕 풍습에 결합시켰다. 당시 목욕탕은 낯뜨거운 장면을 수시로 목격했던 풍기문란한 장소였다. 성에 관련된 것이라면 기를 쓰고 금했던 중세 시절인데도 목욕탕에서 음란한 행태가 끊이지 않았다. 예를 들면 13세기 파리에서 법적으로 엄연히 남녀 혼탕이 금지되어 있었는데도 많은 욕탕들의 지하 비밀 통로가 사창가와 연결되어 불법적인 매춘이 저질러졌다. 마사지 살롱의 원조격인 사창 욕탕이 번창했다. 한술 더 떠 독일에서는 목욕탕에 개인 침실까지 만들어 향락을 즐겼다. 음탕한 목욕 풍속으로 인해 사생아들의 출산율이 높아지자 이를 개탄한 주교가 개인 침실을 폐쇄하라고 지시할 정도였다.

〈도시에 있는 욕망의 샘〉, 1344년

〈비너스의 자녀들〉, 1500년경

　　남녀 혼욕 장면을 묘사한 15세기 필사본 삽화를 보면 당시 목욕탕이 얼마나 타락한 장소였는지 한눈에 알 수 있다. 남녀가 욕조 안에 설치된 식탁에서 목욕하면서 음식을 먹는가 하면, 욕조 안에 있는 주인 마님을 하인이 문틈으로 몰래 엿보고, 남자 고객이 뚜쟁이의 주선으로 목욕 중인 귀부인의 알몸을 은밀히 감상하고, 몸종들이 여주인의 정부에게서 돈을 받고 욕실에 구멍을 뚫어 여체를 몰래 엿볼 수 있게 하는 등 성적 문란함은 상상을 초월할 정도였다. 오늘날 환락가에서 인기를 끄는 엿보기 쇼(peep show)의 원형이 중세 목욕탕에서 버젓이 벌어졌다. 건조한 섹스보다 물속에서 즐기는 촉촉한 섹스에 열광한 사람들이 쾌락을 쫓아 목욕탕으로 몰려들면서 욕탕은 아예 매음굴로 전락했다. 오죽하면 음란한 행동을 보다 못한 교회가 1441년 아비뇽에서 열린 종교 회

의 정관에 성직자와 유부남에게 욕탕 출입을 금지하는 조항까지 넣었을
까? 실내 욕탕뿐만 아니라 야외 욕장에서도 불미스런 일이 끊이지 않았
던지 16세기 스위스에서 음란한 목욕 풍습을 노골적으로 비웃는 노래
가 유행했다.

> 임신을 못 하는 아낙네에게 욕탕은 최상의 약이라네. …… 목욕과 요
> 양은 모두에게 건강을 준다네. 엄마와 딸, 하녀, 개 구별 없이 모두가 새끼를
> 뱄네.

멤링이 커튼이 드리워진 목욕통에서 나오는 밧세바를 그린 것
도 그녀가 음욕으로 다윗을 유혹한 사실을 강조하기 위해서였다.

한편 르네상스 시대 화가 보르도네는 밧세바의 목욕 시간을 저
녁이 아닌 화창한 대낮으로 설정했다. 눈이 시리도록 푸른 하늘에 흰 구
름이 한가로이 떠 있는 날, 빛나는 햇살만큼 눈부신 알몸을 드러낸 밧세
바가 대리석 분수대에 앉아 목욕을 한다. 푸른 옷을 입은 시녀가 물병에
담긴 물을 여주인의 몸에 조심스레 흘리면 노란 옷을 입은 시녀는 그 물
을 받아서 정성껏 마님의 발을 씻긴다. 탄탄하게 여문 레몬 열매처럼 육
감적인 밧세바의 누드에 태양도 빛을 잃었다. 멀리 웅장한 흰 대리석 건
축물 창문에서 다윗이 밧세바의 나체를 넋을 잃고 훔쳐본다. 화가가 유대
의 위대한 왕 다윗을 티끌처럼 작게 표현한 것은 여체가 지닌 관능성을
강조하기 위해서였다. 화면 앞쪽에 풍성한 열매를 달고 있는 레몬나무와
아름답고 관능적인 밧세바를 배치하고 화면 뒤쪽에 원근법을 적용한 장
대한 건축물을 그려넣은 것은 음양의 조화를 고려한 것이다.

팜므 파탈 ● 음탕

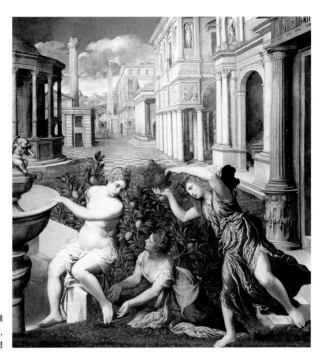

　　화가들에게 불륜녀인 밧세바의 이야기는 영원한 인기 주제였
다. 한 편의 드라마처럼 흥미진진한 두 남녀의 극적인 만남과 사랑, 수
단과 방법을 가리지 않은 욕망의 추구는 화가들의 호기심을 한껏 자극
했다. 화가들이 흥미를 느꼈던 또 한 가지 이유는 다윗이 목욕하는 밧세
바를 보고 성적 충동을 느꼈다는 점이다. 화가들은 왜 유독 욕녀에 관심
을 가졌을까? 목욕 장면은 화가에게 나체의 여자를 묘사할 수 있는 핑
곗거리를 주었다. 화가들은 섹시미의 극치인 물에 젖은 여체를 표현할
수 있는 절호의 기회를 잡으려고 밧세바의 러브 스토리에 열을 올렸던
것이다.

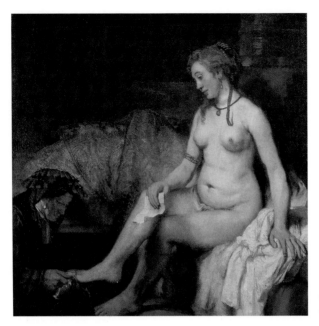

　　17세기 네덜란드의 거장 렘브란트도 '목욕하는 여자' 라는 주
제에 매료되어 밧세바를 그렸다. 렘브란트가 그린 최고의 누드화로 평
가받는 이 그림은 정사각형 캔버스에 실물 크기의 여자를 그린 것이다.
밧세바는 아마포와 금빛 비단천을 깐 연못가의 둔덕에 앉아 있고 그녀
의 발치에서 노파가 정성껏 마님의 발을 다듬고 손질하고 있다. 그러나
밧세바의 고운 얼굴에는 왠지 시름이 가득하고 짙은 그늘마저 드리워져
있다. 혹 그녀가 오른손에 쥐고 있는 다윗 왕의 편지 때문이 아닐까? 밧
세바는 자신을 간절히 원하는 왕의 구애를 차마 거절할 수 없어 괴로워
하는지도 모른다. 물론 성서에는 밧세바가 다윗의 초대를 받고 왕궁으
로 들어간 과정이나 밧세바가 어떤 반응을 보였는지에 관해서는 자세히

　　　　　　　　　　　　　　　　　　　　　　　　팜므 파탈 ● 음탕

적지 않았다. 하지만 감성이 풍부한 화가들은 상상력을 발동해 몸이 뜨겁게 달아오른 다윗이 밧세바에게 분명 연애 편지를 보냈을 것이라고 가정했다. 열에 들뜬 왕이 유부녀에게 동침을 제안하는 것이니만큼 은밀하게 편지를 보냈다고 지레짐작한 것이다. 화가들의 추측처럼 밧세바는 간통을 요구하는 왕의 편지를 받고 갈등하고 있는 중일까? 특이한 것은 렘브란트 이전의 화가들은 밧세바가 왕의 구애를 받고 심각하게 고민하는 것처럼 보이는 장면을 묘사한 적이 없었다는 점이다.

밧세바는 위대한 왕을 유혹해 파국으로 몰아간 창녀 같은 여자요 간음녀였다. 생각해보라. 그녀는 애국자인 남편이 전쟁터에 나간 틈을 노려 정절을 지키기는커녕 마치 기다렸다는 듯이 다윗의 동침 요구를 즉각 받아들였다. 더욱 놀라운 것은 그녀가 생리 중인데도 뻔뻔스럽게 왕의 부름에 응했다는 점이다. 구약의 율법에 의하면 남자는 월경 중인 여자와 동침할 수 없었다. 피를 흘리는 여자는 부정한 존재이며 금기의 대상이었으니까. 다윗은 인내심을 발휘해 밧세바가 월경이 끝나기를 기다린 후에야 겨우 성관계를 가질 수 있었다.

그뿐만이 아니다. 밧세바는 불륜의 증거인 임신 사실을 곧바로 왕에게 알려 그가 극단적인 선택을 하도록 압박을 가했을 뿐만 아니라 남편이 죽기가 무섭게 왕의 청혼을 승낙한 부도덕한 여자였다. 게다가 다윗과 통정하고 팔자가 활짝 편 그녀의 화려한 인생을 보라. 비록 첫아이의 죽음으로 간통의 대가를 혹독하게 치렀지만 둘째아들 솔로몬은 이복 형제들을 젖히고 다윗의 후계자가 되어 영광스런 왕위에 올랐다. 그녀는 아름다운 육체를 미끼로 벼락출세에 부귀영화, 신분 상승의 복까지 누리면서 화려한 삶을 살다 갔다. 밧세바의 행실을 못마땅하게

렘브란트 하르먼스존 판 레인
〈헨드리키에의 초상화〉, 1654~1659년

여긴 사람들은 그녀가 고의적으로 왕을 유혹하려고 그의 눈에 띄는 장소에서 목욕을 했다고 의심할 정도였다.

　　렘브란트는 부도덕한 여자로 낙인찍힌 밧세바를 이례적으로 정절을 지키려고 갈등을 겪으면서 고뇌하는 여자로 묘사했다. 미술 전문가들은 렘브란트가 밧세바에게 보인 연민의 감정을 당시 그가 처한 상황이 그림에 투영되었던 것으로 분석한다. 밧세바를 그리던 시기에 렘브란트는 그림의 모델인 헨드리키에와 내연의 관계였다. 렘브란트는 부인 사스키아가 세상을 떠나면서 남긴 유산에 대한 애착으로 인해 헨드리키에와 공공연한 동거를 하면서도 그녀와의 결혼을 거부했다. 사스키아는 서른 살에 결핵으로 죽으면서 유언장을 남겼는데, 남편이 재혼할 경우 무효가 된다는 조건을 달아 유산을 남겼던 것이다. 렘브란트보다 20년이나 나이가 적은 헨드리키에는 1649년에 그의 정부가 된 이래

산치오 라파엘로 〈라 포르나리아〉, 1518년

실로 혹독한 사랑의 대가를 치렀다. 결혼도 하지 않은 채 동거하는 두 사람의 부도덕한 관계는 사회의 비난과 지탄을 받았고, 마침내 1654년 교회 평의회가 화가 렘브란트와 간통을 저지른 죄로 헨드리키에를 소환했다. 평의회는 헨드리키에의 교회 출입을 금한다는 판정을 내렸는데 프로테스탄트인 그녀에게 교회 출입을 막는 것은 사회적 도덕적으로 생매장하는 것과 같은 중벌이었다. 당시 헨드리키에는 임신 중이었다. 렘브란트는 교회와 이웃의 따가운 눈총에 시달리던 동거녀에게 느끼는 죄책감을 밧세바 그림을 통해 속죄하고 싶었던 것이다. 그러나 렘브란트 역시 요부 밧세바의 이미지를 머릿속에서 떨쳐버릴 수 없었던가, 밧세바의 오른팔뚝에 창녀의 표시인 팔띠를 그려넣었다. 렘브란트는 르네상스 화가 라파엘로가 자신의 애인을 그린 초상화 〈라 포르나리나〉에서 팔띠를 빌려왔는데, 이탈리아 회화에서 이 팔띠를 찬 여자는 고급 매춘부를 의

미했다. 부정한 관계로 주변 사람들로부터 비난을 받았던 렘브란트마저도 밧세바가 현명한 왕을 유혹해 타락시킨 탕녀라는 선입관에서 벗어나지 못했던 것이다.

프랑스 화가 모사는 성서의 여인 밧세바를 19세기 프랑스의 고급 창녀로 표현했다. 모사는 다른 화가들과 달리 다윗 왕을 욕정에 불타는 늙은 호색한으로 묘사했다. 잔뜩 멋을 부린 다윗이 매춘부 밧세바의 손에 입을 맞추면서 수작을 건다. 다윗의 긴 매부리코와 게슴츠레한 눈빛은 그가 여색을 무척 밝히는 노인이라는 것을 암시한다. 화사한 분홍빛 드레스를 입은 밧세바의 몸에서도 역겨운 매춘부의 느낌이 강하게 풍겨나온다. 그림의 배경에는 음탕한 남녀가 성을 거래하는 것도 모르고 충직한 우리야가 용감하게 전쟁터로 말을 타고 가는 모습이 보인다. 화가는 부정한 남녀와 무고한 희생자를 대비시켜 밧세바와 다윗의 불륜이 얼마나 사악한 행위인지 폭로한 것이다.

밧세바는 왕이 나타나는 시간을 계산해 목욕하고, 관음증을 교묘하게 이용해 남자의 욕정을 들끓게 하고, 현명한 왕이 이성을 잃어 간통을 저지르고, 그의 명예를 더럽힌 죄로 탕녀요 요부의 대명사가 되었다.

일찍이 성서에서는 다윗과 밧세바 식의 불륜을 저지르는 후예들이 생겨날 것을 예감했던 듯, 혼외 정사의 위험성을 십계명으로 못박아 경고했다.

네 이웃의 아내를 탐내지 마라.

귀스타브 아돌프 모사 〈다윗과 밧세바〉

서양판
옹녀,
옴팔레

> 그대는 아름다운 눈빛 속에 석양과 여명을 담고
> 폭풍우 몰아치는 저녁처럼 향기를 내뿜는다.
> 그대 입맞춤은 미약, 그대 입술은 술단지
> 영웅은 무력하게, 어린애는 대담하게 만든다.

성서 속에 나오는 가장 유명한 음녀가 들릴라와 밧세바라면 그리스 신화를 대표하는 탕녀는 리디아의 여왕 옴팔레다. 옴팔레는 그리스 신화를 통틀어 최고의 요부로 손꼽힐 만큼 남성을 유혹하는 기술이 뛰어났다. 얼마나 성적 능력이 탁월했으면 심심풀이 삼아 강물의 흐름을 바꿀 정도로 힘센 남자 헤라클레스를 애완견처럼 길들였을까? 희대의 음녀 옴팔레와 전설적인 영웅 헤라클레스가 만나 열애에 빠졌다면 이것만큼 큰 사건도 없으리라. 두 남녀는 음녀와 호걸의 결합 혹은 서양판 옹녀와 변강쇠에 비유되는데 이처럼 낯 뜨거운 별명을 갖게 된 것은 유난히 남자를 밝히는 옴팔레의 음기 덕분이었다. 전혀 연분이 없을 것 같은 이국의 여왕과 그리스의 영웅이 살을 섞게 된 계기는 신들의 노여움 때문이

팜므 파탈 ● 음탕

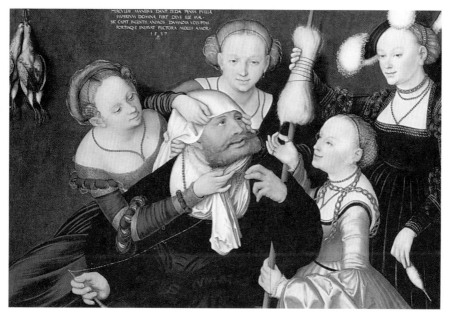

루카스 크라니흐 〈헤라클레스와 옴팔레〉, 1537년

었다. 헤라클레스가 홧김에 친구 이피토스를 때려죽이자 그의 난폭한 행동에 진력이 난 신들은 죄값을 물어 헤라클레스를 3년간 옴팔레의 궁 전에서 노예살이를 시켰던 것이다.

소아시아에 위치한 리디아는 교역의 중심지요 경제적 부가 넘 치는 나라였다. 경제적 여유가 생기면 사람은 본능적으로 성적 쾌락에 눈을 돌리게 마련, 더구나 리디아 여성들은 결혼 전까지 남성과 실컷 성 을 즐긴 다음 지참금을 마련해 시집을 가는 희한한 성풍속이 있었다. 성 의 천국을 지배하는 여왕이 옴팔레였으니, 그 음란함과 요란한 남성 편 력을 감히 당해낼 여자가 있었겠는가? '옴팔레' 라는 이름에서도 강한

음기가 느껴지는데 옴팔레는 사람의 배꼽을 의미함과 동시에 대지의 중심, 세계의 근원을 뜻한다. 헤라클레스를 만난 옴팔레는 화려한 명성을 자랑하듯 남성을 호리는 재주를 유감없이 발휘했다. 먼저 그녀는 헤라클레스에게 성 역할을 바꾸자는 기발한 제안을 했다. 자신은 남자, 헤라클레스는 여자 흉내를 내자는 것이다. 옴팔레가 헤라클레스에게 이처럼 해괴한 제안을 한 속셈은 뻔하다. 천하를 호령하던 완력의 사나이를 제압해 비굴하고 나약한 존재로 만드는 동시에 놀림감이 되게 하는 것이었다.

그런데 놀라운 점은 파격적인 제안을 헤라클레스가 두말없이 받아들였다는 것이다. 옴팔레의 성적 매력에 혼을 뺏긴 헤라클레스는 여자의 농간에 넘어가 영웅의 체면을 구기는 행동만을 골라서 했다. 디오니소스 향연에 참석하는 옴팔레를 위해 여장을 한 채 황금 양산을 받쳐주는가 하면, 여왕의 옷을 입고 그녀를 등에 태운 채 개처럼 네 발로 궁전을 기어다녔다. 대신 옴팔레는 알몸에 헤라클레스의 증표인 사자 가죽을 두르고 몽둥이를 들었으니 이보다 더 희한한 광경이 또 있을까?

헬라클레스는 옴팔레와 함께 살았던 3년 동안 완벽한 여왕의 노예가 되었다. 두 남녀는 이른바 속궁합이 찰떡인 천생연분 커플이었다. 툭하면 사람을 때려죽인 괴력의 사나이를 얌전하게 길들인 옴팔레의 성적 능력은 화가들의 흥미를 자극했다. 18세기 로코코 회화의 대가 부셰가 열애에 빠진 옴팔레와 헤라클레스가 몸이 부서져라 격정적인 키스를 나누는 화끈한 장면을 그렸다. 색기가 뚝뚝 흐르는 음녀와 정력이 넘치는 근육질 남성의 입맞춤답게 두 연인은 여름 한낮의 폭염보다 뜨겁고 진한 키스를 나눈다. 흥분을 참지 못한 옴팔레가 왼쪽 다리를 헤라

팜므 파탈 ● 음탕

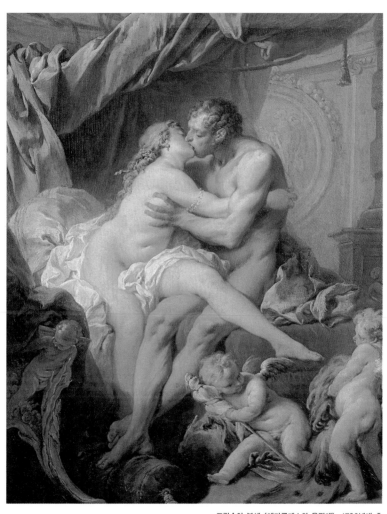

프랑수아 부셰 〈헤라클레스와 옴팔레〉, 1730년대 초

클레스의 허벅지에 척 하고 얹으면 구릿빛 근육질의 몸매를 자랑하는 헤라클레스는 여인의 젖가슴을 맹수처럼 거칠게 움켜쥐면서 화답한다. 두 남녀가 눈을 감은 채 황홀경에 빠져 나누는 키스는 이른바 프렌치 키스다. 영혼의 키스, 혀의 키스, 비둘기의 키스, 이탈리아식 키스로도 불리는 이 키스는 성교를 방불케 하는 농도 짙은 키스다. 로마 교회에서는 혀와 혀를 섞고, 입술과 혀를 빠는 이 대담한 키스를 음란하고 불경한 키스의 본보기로 삼아 금지시켰다. 에로틱 회화의 대가인 부셰가 프렌치 키스를 선택한 것도 두 남녀 간의 진한 성애를 노골적으로 강조하기 위해서였다. '연애 신화를 창조한 화가' '젖가슴과 궁둥이 그림'이라는 야유를 받았던 화가의 에로티시즘이 질펀하게 깔린 걸작이다.

16세기 매너리즘 화가 슈프랑거는 옴팔레의 도발적인 나체로 화면을 가득 채워 감상자의 넋을 빼놓았다. 불과 24×19센티미터밖에 되지 않는 작은 그림이지만 뛰어난 세필 묘사력, 완벽한 구도, 옴팔레의 눈부신 나체에서 풍기는 강한 색기가 보는 사람을 압도한다. 사자 가죽을 알몸에 걸친 옴팔레가 커다란 몽둥이를 어깨에 걸친 채 살짝 뒤돌아보면서 관객에게 추파를 던진다. 사자 가죽과 곤봉은 헤라클레스의 상징물이다. 영웅은 맨손으로 사자의 목을 졸라 죽인 다음 짐승의 가죽을 벗겨 전리품으로 챙겼고, 야생 올리브나무를 뿌리째 뽑아 곤봉을 만들었다.

대기에 충만한 옴팔레의 음기에 기가 질렸던가, 여왕의 비단 옷을 대신 바꿔입고 실을 잣는 헤라클레스의 모습에서 두려움과 비굴함마저 느껴진다. 옴팔레와 헤라클레스는 성 역할을 바꾸는 게임을 하면서 분명 짜릿한 쾌감을 느꼈을 것이다. 화가들에게도 옴팔레가 애인 헤라클레스를 여자로 만들어 여성의 일이었던 물레질을 시킨 일화는 결코

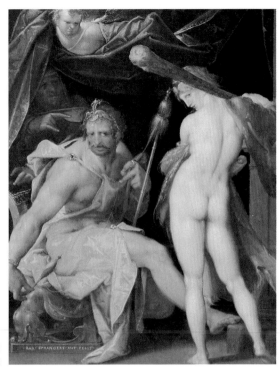

바르톨로메우스 슈프랑거
〈헤라클레스와 옴팔레〉, 1595년경

놓쳐서는 안 될 호재였다. 왜냐하면 가부장적인 그리스 사회에서 남자
가 하찮은 집안일을 하는 것은 자신은 바보이고 못난이임을 만천하에
광고하는 것과 같기 때문이었다. 하물며 여자를 연기한 남자가 남성적
용기와 힘의 상징인 헤라클레스임에야 두말할 필요가 있을까?

　　다음 그림(p.286)에서도 남성을 굴복시키는 여성의 성적 지배
력을 실감할 수 있다. 옴팔레는 맹수보다 거친 사나이를 순한 양처럼 길
들이고 그를 완벽하게 장악했다. 프랑수아 르 무안은 두 남녀가 필경 행
복했다고 상상했던가, 연인들이 사랑에 겨워 몸과 마음이 녹아내리는

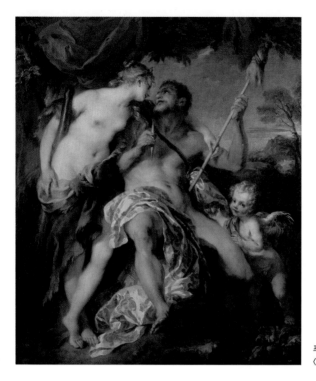

프랑수아 르 무안
〈헤라클레스와 옴팔레〉, 1724년

감미로운 순간을 그렸다. 두 연인이 다정스럽게 눈맞춤을 한다. 그런데
두 사람의 자세가 이상하다. 옴팔레는 서서 남자를 내려다보고 헤라클
레스는 앉은 채 여자를 올려다본다. 헤라클레스는 옴팔레의 옷을 입고
여자인 양 양손에 실 잣는 기구를 들었고, 옴팔레는 헤라클레스의 상징
물인 사자 가죽을 걸치고 곤봉을 든 채 남자인 양 연인의 어깨를 감싼
다. 용맹스런 헤라클레스의 옛 모습은 간 곳 없고 그는 여주인에게 꼬리
치는 애완견 신세로 전락했다. 두 남녀의 역할은 완전히 뒤바뀌었다. 군
림하는 여자에 순종하는 남성이라! 사랑은 이처럼 남녀의 성 정체성을

팜므 파탈 ● 음탕

바꿀 만큼 절대적인 힘을 발휘한다는 뜻인가? 더욱 얄궂은 것은 옴팔레가 오른팔 사이에 끼고 있는 기다란 곤봉의 형태. 곤두선 곤봉의 끝부분을 자세히 살펴보라. 욕정에 불타는 헤라클레스의 생식기를 그대로 본따 만들었다. 최음제보다 강하다는 옴팔레의 잠자리 기술을 이보다 더 낯뜨겁게 묘사할 수는 없으리라.

여자가 된 헤라클레스는 야성을 영원히 잃었을까, 다시는 괴력을 되찾지 못했을까? 다음 그림(p.288)을 보면 그가 좀더 짜릿한 쾌락을 맛보기 위해 옴팔레와 남녀 역할을 바꾸는 놀이를 했다는 것을 알 수 있다. 어느 날 옴팔레에게 눈독을 들인 반인반수의 목신 판이 몰래 여왕의 침실에 숨어들었다. 판은 어둠 속에서 침대를 더듬다가 여자 옷에 손이 닿자 여왕이라고 지레짐작하고 그녀를 덮쳤다. 그런데 이것이 웬일인가, 부드러운 피부 대신 무쇠처럼 단단하고 바위처럼 거친 팔이 자신을 사정없이 후려치지 않는가. 혼비백산한 판은 걸음아 날 살려라 하면서 도망쳤다. 지금 보는 장면은 헤라클레스가 자신의 애인을 넘본 판을 오른발로 걷어차는 순간이다. 이 그림에서도 드러나듯 헤라클레스는 천하장사로 소문난 자신의 힘을 일부러 사용하지 않았다. 하긴 굳이 힘을 쓸 필요가 있을까? 세상 어디에서도 여왕의 성적 노리개가 되는 것보다 더 큰 기쁨을 찾을 수 없었으니 말이다.

옴팔레와 헤라클레스의 신화는 사랑에 관한 몇 가지 비밀을 알려준다. 강한 남자일수록 아름다운 여자에게 약하다는 것, 남녀가 성역할을 바꾸면 쾌감은 몇 배로 강렬해진다는 것. 실제로 마초형 남자일수록 미녀를 보면 야성을 잃고 해초처럼 흐물흐물해진다는 과학적 증거도 찾아볼 수 있다. 이를 증명하듯 소설가 스윈번은 아름다운 여자가 남

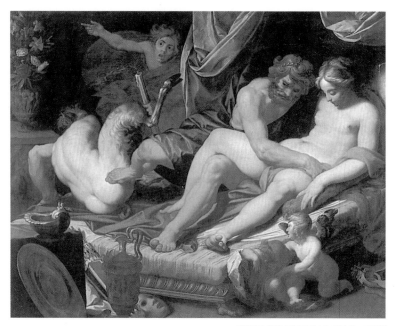

자를 회초리로 때릴 때 느끼는 성적 쾌감에 대해 솔직히 고백한 적이 있다. 그렇다면 옴팔레는 음란한 요부가 될 충분한 자격이 있다. 그녀는 헤라클레스에게 성의 비틀기, 성적 일탈을 통한 강렬한 쾌감을 선물했다. 그에게 남성성을 박탈당할 때 오는 희열이 얼마나 짜릿한지 체험을 통해 알게 했다. 남자들은 강인한 여성, 나약한 남성상을 최초로 제시한 옴팔레가 두려워 그녀를 팜프 파탈로 낙인찍었던 것이다.

꽃잎 벌린
난폭한 야생화,
카르멘

예술 작품 속에도 성욕이 넘치는 요부가 존재한다. 가장 유명한 탕녀는
집시 여자 카르멘이다. 카르멘은 프랑스 작가 프로스페르 메리메가
1845년에 발표한 소설에 나온 여주인공의 이름이다. 카르멘은 윤리 도
덕과 담을 쌓고 사는 여자 카사노바인데 아름답고 정열적이며 야생화처
럼 진한 향기를 뿜는 매력적인 요부라서 그 이름만으로도 사람들을 매
혹시킨다. 오죽하면 카르멘이 주제인 오페라, 영화가 무려 30여 편이나
제작되었을까?

　　메리메는 소설에서 화자의 입을 빌려 카르멘의 개성적인 미모
를 이렇게 묘사한다.

윌리엄 메리트 카세 〈카르멘시타〉, 1890년

팜므 파탈 ● 음탕

그녀의 용모는 이상한 야성적인 아름다움을 지녔기에 한 번 보면 우선 놀라게 되고, 그 후에는 결코 잊을 수 없게 된다. 특히 그녀의 눈빛은 정욕으로 이글거리는 동시에 난폭함을 드러내는데 나는 이런 눈빛을 가진 여자를 두 번 다시 본 적이 없다.

카르멘은 스페인 안달루시아 지방 세비야의 담배 공장에서 일하는 노동자이었건만 부초처럼 떠도는 집시의 피가 몸속에 흐른 탓일까, 밀수단과 손잡고 검은 돈을 거래하고, 매혹적인 용모를 미끼로 부유한 외국인들을 낚은 다음 남자들의 호주머니를 털었다. 범죄에 대한 두려움도, 양심의 가책도, 성도덕도 일찌감치 내팽개친 여자. 윤리 도덕이나 제도적 구속을 경멸하고 오직 본능과 욕망에 충실한 여자인 그녀는 남자 관계도 놀랄 만큼 대담하고 적극적이었다. 남편이 범죄를 저지르고 감옥에 갇혀 있는 동안 수많은 남자와 바람을 피우면서도 티끌만큼의 죄책감도 느끼지 않았다. 이른바 필이 꽂힌다 싶으면 즉시 애인을 삼아 몸을 섞었다. 화끈하게 사랑하고 미련 없이 관계를 끝내는 것. 이것이 바로 카르멘식 사랑과 이별의 방식이었다. 이 위험하면서 성적으로 문란한 여자를 나바라 출신의 순진한 청년 돈 호세가 미치도록 사랑하게 되었다. 군인 돈 호세는 담배 공장에서 다른 여공을 칼로 찔러 체포된 카르멘을 감옥으로 이송하던 중 그녀의 꼬드김에 넘어가 도망치는 것을 눈감아주었다.

이 사건으로 인해 돈 호세는 졸병으로 강등당하고 한 달 동안 감옥에 갇힌 신세가 되었지만 돈 호세에게 모든 불행은 어쩔 수 없는 것이었다. 그는 카르멘과의 운명적인 사랑을 이렇게 털어놓았다.

"금요일에 그 여자를 보았어요. 그러나 아무리 잊으려 해도 잊어지지 않았습니다. …… 어찌된 일인지 스스로도 알 수 없었지만 그때 나는 깊이가 수백 미터가 되는 땅속에 묻혀버리고 싶은 기분에 사로잡혔습니다. …… 나는 이 여자 앞에서는 어떻게 해볼 도리가 없었어요. 그녀의 말에 무조건 복종했습니다."

카르멘의 악마적인 아름다움에 홀려 사랑의 노예가 된 돈 호세는 그녀를 위해 싸움을 하고, 밀수 단원이 되고, 산으로 도망치고, 질투심에 눈이 멀어 카르멘의 남편을 살해하는 등 갖은 불행을 겪으면서 악명 높은 악당으로 변모해갔다. 걷잡을 수 없는 감정의 격류에 휩쓸려 사랑의 바다에 침몰한 돈 호세! 그러나 바람둥이 카르멘은 돈 호세의 순정을 잔인하게 짓밟았고 돈 호세는 카르멘을 악마 같은 계집으로 불렀다.

"그 여자는 늘 거짓말만 했어요. 평생 동안 그 여자가 단 한 마디라도 진실을 말했는지 의심스럽습니다. 하지만 그 여자가 그렇다고 말하면 나는 믿을 수밖에 없어요. 나 자신의 힘으로 어쩔 도리가 없었거든요. 마법을 부리는 여자가 있다면 그녀가 확실히 그런 여자 중의 한 명일 것입니다. 내가 너는 악마라고 말하면 그녀는 그렇고말고, 냉큼 대답을 합니다."

돈 호세는 거짓말을 밥 먹듯 하는데다 변덕이 죽 끓듯 하는 카르멘을 고향 마을의 날씨에 비유하기도 했다.

"카르멘의 기분은 우리 고장(스페인의 바스크)의 날씨와 같았어요. 저

팜므 파탈 ● 음탕

희 고장의 산속에서는 태양이 가장 밝게 빛날 때일수록 폭풍우가 다가올 가
능성이 높았어요."

하지만 돈 호세는 몹쓸 여자에게 유혹당하고 파멸당하는 줄
뻔히 알면서도 그녀를 떠날 엄두조차 내지 못했다. 카르멘과 헤어지기
는커녕 그녀와 맺어지기를 꿈에서도 열망했다. 범죄자로 전락한 돈 호
세의 유일한 희망이란 애인과 미국으로 건너가 화목한 가정을 이루고
새로운 생활을 시작하는 것이었다. 그러나 유랑민의 거친 피가 흐르는
카르멘에게 한 곳에 정착해 가정을 꾸리고 정절을 지키면서 살아가는
일만큼 끔찍한 것이 있을까? 돈 호세와의 불꽃같은 사랑이 진부한 일상
으로 바뀐다는 것을 깨달으면서 카르멘의 열정은 차갑게 식어버렸다.
바람둥이 기질이 발동한 카르멘은 잘생기고 야성적인 투우사와 새로운
사랑에 빠졌다.

카르멘은 사랑을 애걸하며 간청하는 돈 호세의 진심을 잔인하
게 짓밟으면서 그를 이렇게 조롱했다.

"나는 나를 못살게 구는 것이 가장 싫지만 더욱 싫은 것은 남자가 내
게 위압적으로 말할 때야. 내가 가장 원하는 것은 누구에게도 잔소리를 듣지
않고 나 자신이 원하는 일을 하는 것이야. 그러니 내가 더는 참지 못하고 울
화통을 터뜨리지 않도록 당신은 주의해야 해. 당신이 따분하게 느껴지면 나
는 어딘가에서 마음에 드는 남자를 유혹할 테니까."

절망에 빠진 돈 호세는 애인을 죽일 결심을 하게 되었다. 그가

에두아르드 마네 〈담배를 문 집시 여인〉,
1862년

그토록 사랑하는 여자를 죽일 수밖에 없는 상황에 처한 것은 그 여자의
바람기를 막을 방법도, 그 여자의 무수한 애인들을 죽이는 일에도 지쳤
기 때문이었다. 하긴 그녀의 남자들을 죽이면 무슨 소용이 있을까. 연적
을 제거하기가 무섭게 그녀는 새로운 애인을 또다시 찾을 터인데 말이
다. 가엾은 돈 호세가 카르멘을 소유할 수 있는 유일한 방법은 그녀를
죽이는 것이었다.

"나는 너의 정부를 일일이 죽이는 일이 이제는 지긋지긋해졌어. 이번
에는 너를 죽일 차례야. …… 하지만 이렇게 간청할게. 제발 내 말을 들어줘.

팜므 파탈 ● 음탕

지나간 일들은 모두 잊을게. 나의 일생을 엉망으로 만든 것은 바로 너야. 내가 강도, 살인자가 된 것은 모두 너 때문이야. 카르멘! 나의 카르멘! 제발 너와 함께 나를 구하게 해줘."

돈 호세는 카르멘을 당장 죽일 것처럼 겁주면서도 내심 그녀가 마음을 돌려 자신의 뜻을 따르기를, 아니면 차라리 도망치기를 바랐다. 그런데 놀랍게도 카르멘은 돈 호세의 살해 협박에 겁을 먹기는커녕 대담한 말과 행동으로 그를 자극한다. 돈 호세가 선물한 반지를 손가락에서 빼내 땅에 내던지면서 그의 가슴에 칼을 꽂는 막말을 서슴없이 내뱉었다.

"당신은 내게 홀딱 반했어. 당신이 나를 죽이려고 하는 것도 그 때문이지. 나는 당신에게 거짓말을 둘러대려면 얼마든지 할 수 있지만 더 이상 그런 짓을 하는 것이 싫어졌어. 이제 우리 둘의 관계는 끝장났어. …… 이거 알아? 카르멘은 늘 자유로운 여자야. …… 나는 이제 너를 사랑하지 않지만 너는 나를 아직도 변함없이 사랑하니까 나를 죽이겠지. 하지만 나는 너와 함께 살고 싶지 않아."

비수 같은 카르멘의 말에도 마지막 희망을 잃지 않은 돈 호세는 외마디 소리를 지르면서 여자를 다그쳤다.

"마지막으로 묻겠는데 나와 함께 살 수 없겠어?"

코벤트 가든 로열
오페라 하우스의 카르멘

그러자 카르멘은 발을 동동 구르면서 "싫어, 싫단 말이야"라고 외쳤다. 사랑의 구걸도 간청도 헛된 꿈임을 깨닫는 순간 이성을 잃은 돈 호세는 애인을 칼로 찔러 살해했다. 돈 호세에게 사랑이란 마침표가 아닌 영원한 진행형, 카르멘이 없는 돈 호세의 인생이란 공허함과 영원한 어둠뿐이었다. 살아서도 죽은 목숨이요 지옥보다 더한 고통일 것이기에 그는 차라리 저승에서 그녀를 소유하는 막다른 길을 선택한 것이다.

음탕한 팜므 파탈에게 유혹당하고 파멸한 착한 남자의 폭풍 같은 사랑과 두 남녀의 비극적인 운명은 낭만적인 사랑을 갈망하는 사람들을 열광시켰다.

철학자 니체는 자유 연애의 원형이며 본능의 부름에 충실한 카르멘에게 매혹당한 나머지 이렇게 그녀를 극찬했다.

숙명과 운명으로서의 사랑, 뒤틀리고 죄 없고 잔인한 사랑, 자연 그대로의 사랑!

니체가 카르멘에게 애착을 느낀 것은 사회적 금기와 계율, 윤리 도덕을 뛰어넘어 불꽃처럼 뜨거운 인생을 살다 간 여성이기 때문이었다. 음악가 비제 역시 열정적이면서 자유분방한 카르멘에게 매료되어 소설이 출간된 30년 후인 1875년 오페라《카르멘》을 초연했다. 초연은 비록 참담한 실패로 끝났지만 금세기 최고의 오페라로 칭송받는 '카르

팜므 파탈 ● 음탕

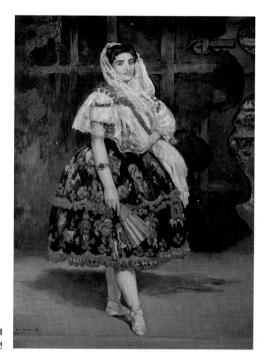

에두아르드 마네
〈발렌시아의 롤라〉, 1862년

멘 신화'가 탄생하는 밑거름이 되었다.

정열의 여인 카르멘은 인상주의 화가 마네의 피도 뜨겁게 달구었다. 마네가 집시 여자 카르멘에게 흥미를 느낀 것은 당시 예술가들 사이에 스페인 취향의 패션과 장식품, 방랑하는 보헤미안에 대한 호기심이 유행병처럼 번졌기 때문이다. 예술가들은 핍박받고, 전염병에 시달리고, 전쟁의 위기를 겪으면서도 잡초처럼 끈질기게 살아남은 유랑 민족에게 강렬한 흥미를 느꼈다. 특히 사회와 제도의 구속을 싫어하는 집시의 반항적인 기질과 자주 이동하는 집시의 신비한 주거 형태, 독특한 음악, 관능적인 춤에 예술가들은 매혹되었다. 예술가들이 금기를 두

에두아르드 마네
〈카르멘으로 분장한 에밀 앙브르의 초상〉, 1880년

려워하지 않는 집시에게 동류 의식을 느낀 것은 지극히 당연한 현상이
다. 바꿔 생각하면 예술가도 집시처럼 끝없이 방랑하는 존재이니까. 〈발
렌시아의 룰라〉(p.297)는 마네의 이국적인 취향과 관심이 반영된 그림이
다. 그림의 모델은 스페인 캄프루비 댄스단의 무용수인 롤라 멜레아였
다. 멜레아는 1862년 파리 공연 중 황홀하고 열정적인 춤으로 관객들을
사로잡은 화제의 댄서였다. 마네의 절친한 친구였던 시인 보들레르가 화
려한 집시풍의 드레스와 장신구, 부채를 쥔 채 여왕처럼 오만하게 관객
을 바라보는 무용수의 야성미에 홀딱 반한 나머지 '검붉은 보석처럼 치
명적인 아름다움을 지닌 초상화'라고 극찬을 아끼지 않았던 그림이다.

 집시 여인에 대한 마네의 관심은 그의 말년까지 이어졌다. 화
가의 열정에 다시 불을 지핀 대상은 유명한 여배우 에밀 앙브르였다. 네

팜므 파탈 ● 음탕

덜란드 왕이 정부로 삼을 만큼 미모가 뛰어났던 앙브르는 카르멘처럼 영원히 남성을 유혹하고 싶은 욕망을 가졌던 것일까, 마네에게 카르멘으로 연출한 자신의 초상화를 그려달라고 요청했다. 당시 마네는 병마에 시달렸지만 에밀 앙브르의 별장에 머물면서 카르멘으로 분장한 그녀의 초상화 제작에 몰두했다. 마네의 열렬한 팬이던 앙브르는 그의 그림을 얼마나 좋아했던지 1879년 미국으로 순회 공연을 떠날 때 마네의 화제작인 〈막시밀리안의 처형〉을 가져갈 정도였다. 열혈 팬인 앙브르 덕분에 마네는 뉴욕과 보스턴에서 열린 전시회에서 호평을 받을 수 있었다.

　　　　아름다운 집시 여인을 향한 마네의 열정은 초상 화가인 서전트에게 옮겨갔다. 1889년 여동생 비올렛과 미국을 함께 여행하던 중 친구집에 머물던 서전트는 파티에서 '카르멘시타'의 황홀한 춤에 감동을 받고 그녀의 초상화(p.300)를 그렸다. 현란한 주홍빛 드레스를 입은 여자가 눈부신 아름다움과 매력을 과시하듯 허리에 두 손을 얹고 턱을 치켜든 오만한 자세로 관객을 바라본다. 교태가 흐르는 눈길과 요염한 자태는 전율이 일 정도로 고혹적이다. 서전트는 이 매혹적인 포즈를 마네의 그림 〈발렌시아의 롤라〉에서 빌려왔고, 그림의 주제는 그가 1862년에 그린 〈엘 올레오〉에서 가져왔다. 〈엘 올레오〉는 신들린 듯 플라멩코 춤과 노래를 즐기는 스페인 집시들의 축제를 묘사한 그림이었다. 서전트는 미국 출신 화가로는 보기 드물게 세련된 매너와 뛰어난 유머 감각을 지닌 교양인이었으며, 그의 고객은 유럽의 부유한 상류 계층이었다. 그러나 서전트의 그림은 우아하고 감각적이었지만 미술 전문가들은 기교를 너무 많이 부린 지나치게 장식적인 그림이라고 혹평했다. 그의 그림이 얼마나 사치스럽고 화려했으면 오즈버트 시트웰이 "서전트의 초

존 싱어 서전트
〈라 카르멘시타〉, 1890년

상화는 부자들이 엄청나게 돈이 많다는 사실을 알 수 있도록 거울을 비
쳐주는 것과 같다"고 비꼬았을까? 서전트가 젊고 야성미를 풍기는 집시
여자를 우아하고 관능적인 사교계의 꽃으로 묘사한 것도 그가 상류층의
취향에 길들여진 화풍을 구사했다는 점을 증명한다.

　　　마네와 서전트뿐 아니라 코로, 마티스, 키스 반 동겐도 집시 여
자가 주제인 명화들을 남겼다. 집시풍의 독특한 음악, 관능적인 플라멩
코 춤, 집시풍 드레스와 숄, 부채가 집시 여자를 동경하는 화가들의 그
림을 화려하게 수놓은 것이다.

팜므 파탈 ● 음탕

　　순정적인 남자 돈 호세를 흉악한 살인범으로 만든 카르멘은
남성의 욕망이 빚어낸 매혹적인 몬스터이다. 그녀는 신비스럽고 불길하
며 사랑스럽고 악마적인 팜므 파탈의 전형이다. 여성의 성적 자유와 성
욕을 당당히 주장하고 성적 쾌락을 즐기려고 죽음까지도 불사한 여자였
다. 그런 이유에서 프랑스 비평가 피에르 브뤼넬은 카르멘을 여자 돈 후
안으로 부르고, 소설 『카르멘』을 영화로 제작한 카를로스 사우라 감독
은 모든 남자의 꿈이며 유토피아적인 여자라고 말했던 것이다.

　　카르멘은 돈 호세의 사랑을 거부하고 죽음을 선택했다. 수동

적인 여성의 삶 대신 자유로운 삶을 살기 위해 기꺼이 죽음을 받아들였다. 이것은 무엇을 의미할까? 자유를 향한 그녀의 열망이 사랑의 욕망보다 더 강했다는 얘기이다. 정열적인 집시의 피가 흐르는 카르멘은 남자를 소유할지언정 소유당하지 않는다. 본능에 충실하고 욕망의 부름에 따랐기에 영원히 유혹적인 팜므 파탈의 전형이 될 수 있었다. 흥미로운 점은 소설 『카르멘』에서 여자의 성적 자유를 상징하는 물건은 흡연이었다. 독자는 카르멘이 세비야 여송연 공장에서 일했던 여공이라는 것을 이미 알고 있다. 그녀는 담배 냄새를 무척 좋아하고 실제로 담배를 즐겨 피웠다. 네덜란드 미술 전시 기획자 베노 템펠은 카르멘의 흡연은 그녀의 성욕을, 담배연기는 그녀의 배신을 의미한다고 주장했다. 베노 템펠은 소설 『카르멘』에서도 드러나듯 남성들은 여성 흡연자를 부정적인 시각으로 보았고, 위험하고 타락한 여성인 매춘부와 다를 바 없다고 생각했다는 것이다. 카르멘의 흡연은 그녀의 자유분방한 성의식을 상징한다. 담배를 피우는 카르멘은 사회 관습 따위는 코웃음을 치면서 무시하는 타락한 여자이다. 그녀는 자신을 사랑하는 남성들을 연기로 내뿜어 조롱하고 그의 순정을 담뱃불로 태워버린다.

카르멘은 순결하고 정숙한 여자, 착하고 순종적인 여자가 채워줄 수 없는 남자의 붉은 욕망을 끊임없이 자극한다. 일상을 탈출해 본능대로 행동하고 싶은 남성의 욕구, 무디고 둔감해진 성감대를 민감하게 자극하는 숙명적인 사랑에 대한 남성들의 갈망, 그 위험한 꿈의 실체가 바로 카르멘이 아닐까? 불꽃처럼 뜨겁게 사랑하고 바람처럼 자유로운 여자 카르멘은 오늘도 돈과 출세와 명예에 짓눌린 남성들을 유혹한다. 비아그라 같은 여자 카르멘은 마실수록 갈증에 목이 타는 욕망의 신기루이다.

팜므 파탈 ● 음탕

독을 옮기는 금파리, 나나

너는 우주를 네 침실로 끌어넣는다.
더러운 계집이여, 권태로 네 넋은 잔인해지는구나……
오, 계집이여, 죄악의 여왕이여……
너는 어찌 그다지도 부끄러움을 모르고,
네 매력이 퇴색하고 있다는 것을 모르느냐?

카르멘에 이어 소개할 예술 속의 탕녀는 나나이다. 나나는 19세기 자연주의 작가 에밀 졸라의 소설 『나나』에 나오는 여주인공이다. 졸라의 대표작 『나나』는 뛰어난 성적 매력을 발휘해 남성들을 유혹하고 파멸시켰던 한 유명 매춘부의 일생을 통해 프랑스 제2 제정 시대 상류층의 타락상과 방종을 신랄하게 고발한 소설이다. 창녀가 주인공인 주제의 파격성, 매춘부가 사회 지도층 남성들을 성적 제물로 삼아 패가망신시킨 과정이 너무도 실감나게 묘사되었기에 『나나』는 출간 즉시 센세이션을 일으키면서 베스트셀러 순위에 오르는 기염을 토했다.

그럼 부르주아 남성들을 경악시킨 소설의 내용을 요약해보자. 나나가 옷을 벗는 동안 뮈파 백작은 후끈 달아오른 몸을 식힐 겸 《르 피가로》지에 실린 〈황금빛 파리〉라는 기사를 읽었다.

그녀는 달동네 쓰레기통에서 자랐다. 거름을 듬뿍 준 식물처럼 키가
크고 아름다우면서 매력적인 몸매를 지녔다. 그러나 그녀는 상류 사회를 좀
먹는 더러운 병균이다. …… 눈처럼 새하얀 그녀의 허벅지 사이에서 파리 시
전체가 타락의 늪에 빠지면서 썩는다.

이 원색적인 기사는 파리 부르주아 남성들을 애욕의 늪에 빠
뜨린 창녀 나나를 오물을 옮기는 지저분한 파리라고 비유한 것이다. 나
나를 헐뜯는 기사를 읽은 뮈파의 가슴은 철렁 무너져내렸다. 신문 기사
는 나나에게 넋을 뺏긴 석 달 동안 골수까지 썩어들어간 자신을 숫제 대
놓고 꾸짖는 꼴이 아닌가? 가슴이 섬뜩해진 뮈파는 창녀의 유혹을 뿌리
치지 못한 자신의 나약함을 개탄하면서 나나에 대한 혐오의 감정을 애
써 불러일으키려고 노력했다. 그러나 음란한 동물처럼 섹시한 매력을
풍기는 나나의 알몸을 본 순간 죄의식은 사라지고 욕정이 솟구쳤다. 그
는 욕망을 참지 못하고 "아, 비록 어리석고 천박한 사기꾼이라 할지라도
이 여자를 갖고 싶다. 설사 독을 품고 있더라도"라고 외치면서 그녀를
양탄자 위에 쓰러뜨렸다.

남성들을 욕정의 불길로 활활 태워 잿더미로 만들어버리는 탕
녀 나나는 빈민가에서 태어난 비천한 신분이었지만 빼어난 용모의 덕을
입어 유명 창녀가 되었다. 몸을 팔던 그녀는 연극 무대까지 진출해 파리
남성들의 혼을 쏙 빼놓았다. 쉰 목소리, 엉터리 가락에 박자는 틀리고,
기억력이 나빠서 대사를 밥 먹듯 까먹었지만 관객들은 그녀의 관능미에
홀려 치명적인 약점마저 매력 포인트로 여겼다. 열성 팬들이 열광하면
신바람이 난 나나는 선술집에나 어울리는 천박한 춤을 추면서 관객의

팜므 파탈 ● 음탕

홍을 돋우는 한편 욕망에 불을 지폈다. 나나가 무대에서 알몸이 훤히 드러난 옷을 입고 풍만한 엉덩이를 요염하게 흔들어대면 특별석 관객들마저 홍분으로 자지러졌다. 마침내 나나는 동물적인 섹스 감각으로 내로라하는 왕족과 귀족, 은행가, 사교계 명사들을 정부로 삼아 파리에서 가장 유명한 매춘부의 대열에 올라섰다. 파리 사교계의 수다쟁이들은 벼락출세한 나나를 단골 화제로 삼아 입방아를 찧었다. 나나는 오직 육감적인 몸을 밑천 삼아 천민에서 최상류층 계급으로 단숨에 신분 상승한 것이었다.

홍미롭게 졸라는 나나의 육체가 지닌 불결함을 냄새에 비유했다.

그녀는 가스 냄새, 무대 장치에서 사용하는 아교 냄새, 뒷골목의 더러운 냄새, 코러스걸의 속옷 냄새 …… 변기 세척물의 시큼한 냄새, 입에서 나는 악취.

소설의 폭발적인 인기를 예감했던가, 인상주의 화가 마네가 1877년 소설과 똑같은 제목의 그림을 먼저 선보여 파문을 일으켰다. 졸라는 마네가 〈나나〉를 그린 지 2년 후에 《르 볼테르》지에 〈나나〉를 연재(1879년 10월)했고 1880년 2월 연재분을 묶은 소설을 출간했다. 하지만 졸라와 절친한 사이였던 마네는 친구가 구상 중인 소설의 주제와 내용을 이미 알고 있었을 것으로 추정된다. 졸라는 새로운 소설에 관해 마네와 대화를 나누었을 테니까. 그럼 마네가 소설 속 나나의 이미지를 그림(p.307)에 어떻게 구현했는지 살펴보자. 아름다운 나나가 자신의 방에서 화장을 하는 중이다. 그녀는 오른손에 화장솜, 왼손에 립스틱을 쥔

채 관객에게 추파를 던진다. 나나는 당시 코르티잔으로 불리는 고급 창부였고 장안의 멋쟁이였다. 화려한 실내 가구와 사치스런 옷차림은 나나가 성공한 매춘부라는 것을 증명한다. 나나는 밝은 푸른색 코르셋, 고급 실크 속치마, 자수를 놓은 푸른색 스타킹을 신었고, 팔에는 황금 팔찌를 찼다. 속옷의 윤곽선을 통해서 드러나듯 그녀는 탄탄하면서도 풍만한 몸매를 지녔다. 바람기가 많은 남자들의 성적 취향을 자극하기에 안성맞춤인 육체이다. 나나는 뭇 남성들의 욕정을 후끈 달아오르게 만드는 섹시미를 과시하듯 끈적한 눈빛으로 남성을 유혹한다. 화면 오른편에 나나의 몸치장하는 모습을 음탕한 눈빛으로 바라보는 늙은 남자는 나나를 정부로 삼은 후견인이다. 남자는 그녀를 독점하기 위해 많은 돈을 지불했다. 나나의 호화로운 집과 실내 가구, 사치스런 옷도 이 늙은 남자의 호주머니에서 나온 것이다. 남자가 야회복을 입은 것은 아름다운 정부와 함께 공연이나 음악회를 가기 위해서였다. 얼빠진 표정을 지은 채 나나의 몸단장이 끝나기를 기다리는 저 남자도 그녀의 애인들처럼 어김없이 성욕의 제물이 될 것이다. 배경의 벽화에는 물가를 거니는 학이 그려졌는데 학은 불어로 '그뤼', 당시에는 창녀를 뜻했다.

졸라의 소설에는 마네의 그림 속 장면과 똑같은 글이 실려 있다.

속옷만 간신히 걸친 나나는 아침 시간 내내 서랍장 위에 있는 거울 앞을 떠나지 못했다. …… 소녀 같으면서도 성숙한 여자 같은 자신의 누드를 감상하면서 젊고 싱싱한 육체가 발산하는 아름다움에 매혹되어 시간이 가는 줄도 몰랐던 것이다.

팜므 파탈 ● 음탕

에두아르드 마네 〈나나〉, 1877년, 캔버스에 유채

고급 매춘부의 사생활을 노골적으로 까발린 마네의 그림 〈나나〉
는 살롱 심사위원들의 심기를 매우 불편하게 만들었다. 실제로 존재하는
여자를 그림의 모델로 삼았다는 점, 늙은 남자가 속옷 차림의 창녀를 넋
이 빠진 표정으로 지켜본다는 점에 심사위원들은 불쾌감을 느꼈다. 그림
의 모델은 당시 화류계에서 널리 알려진 고급 창녀이면서 유력 인사들의
정부로 유명했던 앙리에트 오제르였다. 그렇다면 창녀를 바라보는 남자
는 그녀의 후견인이었던 오렌지 공일 것이다. 마네는 상류층의 방탕한
사생활을 대중들에게 조롱거리로 내던질 속셈이었을까? 기겁을 한 심사
위원들은 도덕에 대한 모독이라는 명분을 내세워 1877년 살롱전에 출품
한 〈나나〉를 탈락시켰다. 하지만 마네는 고급 매춘부의 주제에 매료되었
던 듯 또 한 점의 〈나나〉를 그렸다. 그는 이번에는 거울을 바라보는 나나
의 뒷모습을(p.309) 묘사했다. 나나가 화장대 거울에 자신의 몸매를 비춰
보면서 황홀경에 빠져 있다. 비록 나나의 표정은 볼 수 없지만 그녀의 뒷
모습에서 자신의 육감적인 몸매에 매우 만족해한다는 것을 알 수 있다.

마네가 몸치장에 몰두한 나나를 두 번씩이나 그림에 묘사한
것은 당시 부르주아 남성들이 창부들과 성 매매를 하는 현장을 통렬하
게 고발하기 위해서였다. 살롱 심사위원들이 마네의 작품을 거부하는
바람에 〈나나〉는 살롱전에 전시되지 않았지만 화가는 문제의 그림을 대
중들에게 선보일 새로운 방법을 찾았으니 카퓌신 대로에 위치한 그림과
잡화 등을 파는 상점 진열장에 그림을 전시한 것이다. 살롱에서 퇴짜맞
은 악명 높은 그림이 행인들이 오가는 거리의 상점에 걸리기가 무섭게
사람들 사이에 큰 소동이 벌어졌다. 부도덕한 그림을 매도하는 사람과
시대성을 담은 그림에 열광하는 마네의 팬들이 몰려들면서 상점은 북새

에두아르드 마네 〈거울 앞에서〉,
1876~1877년

통이 되었고 파리 최대의 볼거리가 되었다.

마네가 매춘부 그림으로 물의를 일으킨 것은 이번이 처음은 아니었다. 그는 1865년 화가들의 데뷔전인 살롱에 첫선을 보인 〈올랭피아〉(p.310)로 한바탕 홍역을 치른 경험이 있었다. 미술사를 통틀어 〈올랭피아〉만큼 대형 스캔들을 일으킨 작품도 찾아보기 힘들다. 〈올랭피아〉가 전시되는 동안 그림을 훼손하려는 사람들이 너무 많아 두 명의 관리인이 작품을 보호하기 위해 경비를 서야만 했다. 대다수의 미술 비평가들도 격렬하게 〈올랭피아〉를 비난했는데 하루가 멀다 하고 마네를 비웃는 노래와 시사 풍자 만화가 쏟아져나오는 바람에 화가는 울화병이 생길 정도였다. 추문과 비난에 시달리다 지친 마네가 "사람들은 나를 벼랑 끝으로 몰아세운다"고 울분을 터뜨린 기록물이 지금도 남아 있다. 하지만 마네

에두아르드 마네 〈올랭피아〉, 1863년

는 스캔들을 일으킨 덕분에 프랑스에서 그를 모르는 사람이 없을 만큼 유명해졌다. 사람들이 〈올랭피아〉를 보고 경악한 것은 현실의 매춘부를 미화하지 않고 솔직하고 대담하게 그림에 묘사했기 때문이다. 당시 누드화는 가장 인기있는 미술의 주제였다. 르네상스 이후 누드 드로잉은 화가의 기량을 쌓는 데 중요한 역할을 했고 16세기 이후 설립된 미술 아카데미 회화 기초 과목이었다. 그러나 비현실적이면서 비인격화된 누드화를 그려야 한다는 사회적인 전제가 있었다. 평론가 카미유 르모니에가 화가들에게 현실감이 느껴지는 애교점이나 엉덩이에 난 사마귀 따위는 그리지 말라고 신신당부한 것도 이 같은 이유에서였다. 따라서 신화나 성서에 나오는 여신이나 미녀, 동방의 여자로 조작되고 연출된 이상화된

팜므 파탈 ● 음탕

누드화만이 진정한 누드화로 인정을 받았다. 그런데 마네는 이런 은밀한 미술계의 관행을 당돌하게 깨버렸다. 부르주아 남성과 매춘부가 성 매매하는 현장을 적나라하게 그림에 묘사한 것이다. 〈올랭피아〉의 머리카락을 장식한 난초꽃, 검정 끈으로 리본을 맨 목걸이, 보석이 달린 황금색 팔찌, 나체인데도 슬리퍼를 신은 것, 흑인 하녀가 팔에 안고 있는 꽃다발(고객의 선물) 등은 그녀가 현실 속의 창녀임을 한눈에 알 수 있게 해주었다. 침대 끝에 있는 꼬리를 바짝 치켜세운 검정 숫고양이도 발기한 남성의 성기를 노골적으로 암시했다. 매춘부가 장신구, 꽃다발, 흑인 하녀, 고양이 등 소도구를 총동원해 '내 몸을 사세요'라고 터놓고 광고하는 셈이었으니 남몰래 창녀의 몸을 탐하던 남성들의 양심이 얼마나 찔렸겠는가? 하지만 마네는 부르주아 남성들의 위선과 이중적인 성의식을 까발리고, 미술의 전통을 파괴한 대가를 혹독하게 치렀다.

사방에서 적들이 맹공격을 하는 바람에 그는 대인기피증이 생길 정도였다. 곤경에 처한 친구를 안타깝게 지켜보던 졸라가 "비너스를 그릴 때 화가들은 자연을 왜곡하고 기만한다. 마네는 화가들이 왜 거짓말을 하는지, 왜 진실을 말하지 않는지 자문했다. 그는 우리가 길거리에서 흔히 마주치는 여자 올랭피아를 보여주었다"라고 방패막이 되어주었고, 보들레르가 가장 위대한 화가가 되기 위한 통과의례라고 위로해준 덕분에 화가는 겨우 안정을 되찾을 수 있었다. 마네는 매춘부를 사기 위해 인육 시장을 기웃거리는 남성들의 치부를 대담하게 드러낸 공적으로 미술사에 대혁명을 이룬 위대한 화가로 남게 되었다.

다음 그림(p.312)은 한국의 차세대 미술가인 남경민이 미술의 관습을 파괴하고 시대상을 담은 혁명적인 그림으로 현대 회화의 물꼬를

남경민 〈마네의 방〉, 2007년

틀 마네에게 바치는 찬미가이다. 그림 속에서 마네의 전설을 만들었던
〈나나〉〈올랭피아〉〈풀밭 위의 점심〉 등의 작품들을 찾을 수 있다. 남경
민은 특이하게도 예술가의 작업실이 주제인 실내 연작을 그리는 작가이
다. 그녀는 '미술사를 공부하면서 위대한 화가들의 작업실은 어떠했을
까.' 하는 의문을 품었고, 그 궁금증을 풀기 위해 화가들의 작업실 연작
을 그리게 되었다고 한다. 마네의 대표 작품들이 벽에 걸린 이 실내화도
그녀가 상상력을 발휘해서 대선배의 작업실을 재현한 것이다. 흥미롭게
도 남경민은 나나가 마치 실재했던 여자인 양 마네의 작업실에서 관객
을 바라보는 상황을 연출했다. 그림 속 나나는 마네의 모델인 듯 보인
다. 왜냐하면 그녀 뒤에 캔버스가 놓인 이젤이 보이니까. 한편 그림에

팜므 파탈 ● 음탕

나온 세 권의 책은 티치아노, 고야, 벨라스케스의 화집인데 세 화가들은 마네에게 예술적 영감을 주었던 거장들이다. 남경민은 다양한 소도구들을 활용한 독특한 구성으로 관객들에게 마네의 작업실을 탐방할 수 있는 소중한 기회를 제공한 것이다.

다시 마네의 이야기로 되돌아가보자. 마네는 고질병이 도진 듯 14년이 흐른 뒤에 또다시 매춘부가 주제인 나나를 그렸다. 대체 마네는 무슨 의도에서 물의를 빚은 그림들을 연달아 그렸을까? 마네가 살던 프랑스 제3 공화국 시절의 문란한 성도덕과 매춘부가 급속히 증가한 현상을 그림을 통해 생생하게 보여주기 위해서였다. 당시 파리는 오스만 남작이 주도하는 도시 개발로 인해 카페, 카바레 등 신흥 유흥가가 형성되었고, 급속한 도시화로 시골에서 상경한 여성들이 생계를 해결하기 위해 향락업소에 취업하면서 시민들은 예전보다 자유롭게 성을 거래할 수 있는 분위기가 조성되었다. 그 누구보다 도전 의식이 강한 마네가 흥미로운 주제를 놓칠 리 있겠는가? 마네는 서둘러 창부가 주제인 그림에 착수했다. 당시 파리는 매춘부의 도시로 불릴 만큼 창녀가 득실거렸다. 1878년 파리 시 기록에 의하면 3,991명의 창부가 공창에 등록되어 있었는데 열다섯에서 마흔아홉 살의 여성 1만 명당 약 45명이 창녀인 셈이었다.

공창에 소속되지 않은 고급 창부와 뜨내기 창녀의 숫자를 합하면 매춘부의 수는 더욱 늘어난다. 창부의 계급도 다양해 신분에 따라서 명칭도 달랐다. 피유(딸), 코코트(암탉), 그리제트(계집애), 로레트(기생) 등이 당시 유행한 창녀의 호칭이었다. 파리 사창가는 합법적으로 운영되었고 정부 당국에 의해 통제되었는데 성 매매뿐만 아니라 부르주아

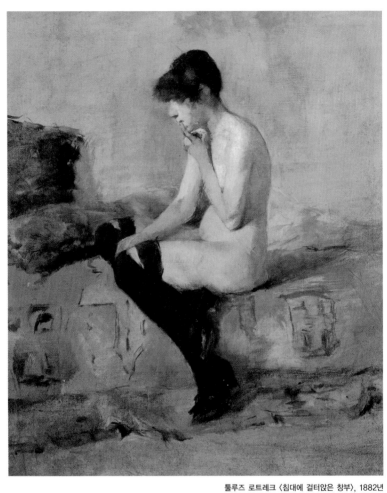

툴루즈 로트레크 〈침대에 걸터앉은 창부〉, 1882년

팜므 파탈 ● 음탕

남성들을 위한 고급 사교장 역할도 수행했다. 특히 고급 사창가는 화려한 건축과 사치스런 인테리어로 고객들에게 큰 인기를 끌었다. 매춘부의 증가는 예술가들에게도 많은 영향을 끼쳤는데 창녀와 타락한 여성들이 문학과 미술, 연극의 인기 주제가 되었다. 졸라의 『나나』 모파상의 『비계 덩어리』, 뒤마의 『춘희』, 에드몽 드 공쿠르의 『소녀 엘리자』, 위스망스의 『마르트, 어느 창녀의 이야기』 등이 매춘부가 주인공인 대표적인 소설이다. 미술에서는 드가, 로트레크, 도미에와 피카소 등이 환락가 정경을 실감나게 묘사했다.

다음 그림(p.316)은 드가가 사창가의 일상을 묘사한 연작 중 한 점이다. 사창가에서 벌거벗은 창녀들이 포주의 생일 축하 파티를 벌인다. 한 매춘부는 포주의 뺨에 입맞추고 다른 매춘부들은 꽃다발을 든 채 춤을 추고 노래를 부른다. 그림은 몸을 파는 매춘부들도 훈훈한 인간미를 지녔다는 것을 알려준다. 드가는 일반 사람들에게 호기심과 수치의 대상인 사창가의 숨겨진 세계에 흥미를 느꼈던지 무려 50여 점에 달하는 매춘부 연작을 제작했다 그러나 화가는 도덕적 금기를 어긴 불온한 그림의 앞날을 염려했던가, 대다수의 그림을 공개하지 않고 친구들에게만 은밀하게 보여주었다.

자, 신비롭지도 수수께끼 같지도 않은 나나가 팜므 파탈이 된 까닭은 무엇일까? 창부 나나가 팜므 파탈의 전형이 된 것은 졸라와 마네의 유명세 덕분이었다. 두 예술가는 위선적인 부르주아 계급의 추악한 실상을 폭로하기 위해 의도적으로 나나를 팜므 파탈로 변신시켰는데 매춘부 나나는 지배 계급에 의해 착취당하는 서민층을 대변하는 상징적인 존재였다. 그녀를 섹스의 화신으로 만들어 상류층 남성들을 파멸의

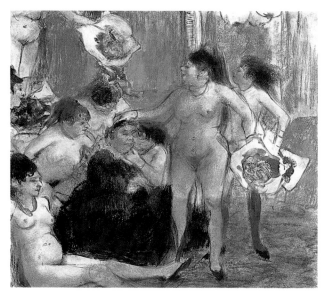

에드가 드가
〈포주의 이름 축일〉,
1876~1877년

구덩이로 빠뜨린 것도 비참하게 짓밟힌 사람들을 대신해 복수를 감행하기 위해서였다. 남성의 욕망에 기생한 존재이면서 남성의 욕망을 조롱했던 창녀 나나! 여자의 지성보다 육체를 탐하는 남자의 속성을 본능적으로 간파한 매춘부 나나!

　　이 검은 비너스를 황금파리에 비유한 졸라의 글은 얼마나 정곡을 찌르는 것인가?

　　황금파리는 길거리에 버려진 썩은 고기에서 죽음을 묻혀 보석처럼
반짝거리며, 윙윙대며 날아다니다가 남자들에게 독을 옮긴다.

팜므 파탈 ● 음탕

음란한 쾌락의
황후,
메살리나

오, 친애하는 학자여, 쾌락에 대해서는 내가 박사라오.
수줍고도 대담하고 연약하면서 튼튼한
내 무시무시한 품안에서 남자를 질식시키고
내 젖가슴을 깨물도록 몸을 맡길 때면 감격에 겨워 실신하는 이 침상 위에서
무력한 천사들은 지옥에 떨어지리. 내 몸 때문에.

지금껏 성서, 신화, 예술 작품에 나오는 음탕한 요부들을 차례로 만나보았다. 하지만 들릴라, 릴리트, 밧세바, 옴팔레, 카르멘, 나나는 현실 속의 여성들은 아니다. 제아무리 음기가 강한 여자일지라도 실재하는 여자의 음탕함에는 비할 수 없는 법, 지금부터는 살과 피를 지닌 섹스의 화신들을 독자에게 소개할 것이다. 먼저 로마시대 섹스의 화신으로 악명을 떨쳤던 메살리나를 만나보자.

발레리아 메살리나는 로마 제4대 황제 클라우디우스의 세 번째 아내였다. 그녀는 로마에서 손꼽히는 명문 귀족 출신에 황제보다 무려 서른다섯 살이나 젊고, 미모도 뛰어났지만 로마 역사상 가장 음탕한 여자로 낙인이 찍혔다. 메살리나라는 이름은 방탕과 퇴폐의 동의어인

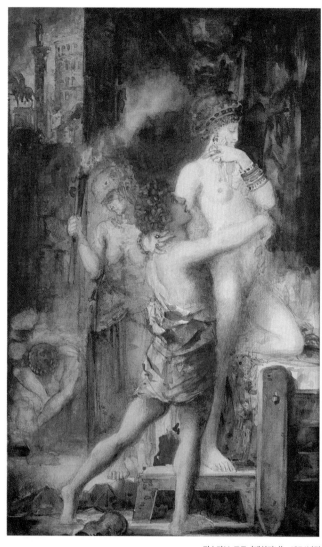

귀스타브 모로 〈메살리나〉, 1874년경

팜므 파탈 ● 음탕

데, 오늘날에도 남자를 병적으로 밝히는 여자를 의학적으로 메살리나 콤플렉스로 부를 정도이다. 대제국 로마의 황후가 음란한 탕녀의 대명사가 된 까닭은 과연 무엇일까? 독자의 궁금증을 풀 겸 클라우디우스 황제가 집권했던 로마 시절로 되돌아가보자.

클라우디우스 황제는 초로에 접어든 쉰 살에 물오르는 나무처럼 싱싱한 열다섯 살 소녀를 아내로 맞이했다. 두 번이나 이혼하고 맞은 아내였건만 그는 남 보기에 민망할 정도로 어린 황후에게 무관심했다. 황제는 왜 젊은 아내에게 관심을 두지 않았을까? 시오노 나나미의 『로마인 이야기』를 읽으면 그 해답을 알 수 있다. 시오노 나나미에 의하면 클라우디우스는 장애인인데다 외모마저 볼품이 없었다. 황제는 어릴 적에 소아마비를 앓아 오른쪽 다리를 절었고, 무릎이 건들거리면서 똑바로 걷지도 못했다. 작은 키, 역삼각형 얼굴, 빈약한 턱, 좁은 이마에는 세 가닥 굵은 주름살이 파여 있었다. 한마디로 여성들에게 전혀 호감을 줄 수 있는 타입이 아니었다. 게다가 외모의 약점을 가려줄 몸치장에도 전혀 신경을 쓰지 않았으니 어떤 여자가 그를 좋아했겠는가? 황제도 여자의 사랑을 받기 어렵겠다고 스스로 판단했던가, 여자에게 별다른 관심을 두지 않았다. 하지만 무심함이 지나쳐 새파랗게 젊은 아내가 사람들의 눈살을 찌푸릴 철없는 행동을 수시로 저질러도 모른 척 수수방관했다.

무늬만 남편인 황제에 대한 욕구 불만이 엉뚱한 곳으로 터져나왔던가, 메살리나는 거센 치맛바람을 일으키고, 각종 비리를 저지르고, 권력을 남용하는 것으로 스트레스를 해소했다. 대표적인 사례가 44년 브리테니아 정복을 기념하는 개선식에 보란 듯 참가해 로마인들을 기겁하

게 만든 사건이었다. 개선식이란 전투에서 승리한 군인들이 위대한 로마제국의 영광을 기리는 한편 시민들과 함께 승전하도록 도와준 신들에게 감사를 드리는 국가적인 행사이다. 따라서 전투에 참가한 장군과 휘하 병사들만 개선식에 참가할 수 있는 자격이 주어졌다. 그런데 오만방자한 황후는 국가적 관례와 전통을 무시하고 종군도 하지 않았는데도 버젓이 개선식에 참가해 자신의 막강한 권력을 과시했다. 그녀는 과도한 허영심 못지않게 물욕에 대한 집착도 강했다. 천성적인 낭비벽은 황후가 되면서 병적으로 심해졌고, 한번 눈독을 들인 사람의 재산은 갖은 음모와 누명을 씌워 강제로 가로챘다. 예를 들면 메살리나는 집정관 아시아티쿠스가 로마에서 가장 아름다운 정원을 가졌다는 정보를 듣고 정원을 뺏기 위해 비열한 음모를 꾸몄다. 아시아티쿠스에게 국가반역죄의 누명을 덮어씌워 결국 그가 자살하게 만들었다. 초대 황제 아우구스투스가 제정한 국가반역죄나 간통죄로 유죄 판결을 받은 사람의 재산은 국가가 몰수할 수 있었는데 탐욕스런 메살리나는 이 제도를 악용한 것이었다. 그러나 그녀가 저지른 가장 파렴치한 짓이란 욕정을 주체하지 못해 상상을 초월한 대담한 애정 행각을 벌였다는 것이다.

그녀가 벌인 충격적인 애정 행각이란 과연 어떤 것일까? 메살리나는 선천적으로 성욕이 무척 강한 여자였다. 늙은 남편이 자신의 성적 욕구를 감당할 수 없다는 것을 알아차린 순간부터 습관적으로 불륜을 저질러 성적인 굶주림을 해소했다. 처음에야 황제의 눈치를 살폈지만 무신경한 남편의 눈을 속이기가 식은 죽 먹기임을 알게 된 뒤부터는 마음껏 쾌락에 빠져들었다. 황후는 궁정 안의 은밀한 방을 밀회 장소로 만들어 젊은 애인들과 차마 눈 뜨고 볼 수 없는 육욕의 향연을 벌였다.

팜므 파탈 ● 음탕

카사 델 칸테나리오
〈로마의 유곽〉, 1세기, 폼페이

그녀는 미친 듯이 향락에 탐닉하면서 동침을 거부한 남자는 가차없이 죽었다. 로마인들은 개인 매춘방을 만들어 화냥질을 일삼는 황후의 추잡한 행동에 치를 떨었건만 정작 황제는 아무것도 모르는 척 아내의 음란한 행실을 전혀 문제 삼지 않았다.

음탕한 매춘부 메살리나의 행실은 훗날 타키투스, 카시우스 디오, 수에토니우스 같은 로마 역사가들에 의해 상세하게 밝혀졌다.

메살리나를 섹스 괴물에 비유했던 풍자 작가 유베날리스는 황후의 난잡한 품행을 이렇게 개탄했다.

황제가 잠들기가 무섭게 메살리나는 가운을 걸치고 황금 가발을 쓴

채 여자 노예를 데리고 황급히 왕궁을 빠져나가 악취가 감도는 사창굴의 작은 방으로 달려갔다. 메살리나는 로마에서 가장 지저분한 그곳 매음굴에서 '뤼키스카'라는 가명으로 성 매매를 하고 있었다. 그녀는 남자들이 지나갈 때마다 황금가루를 바른 젖꼭지를 내밀어 유혹하고 몸을 팔았다. 밤새 실컷 육욕을 채운 후에도 만족할 줄 몰랐던가, 동이 틀 무렵에야 내키지 않는 발길을 억지로 궁정으로 돌려 황제 곁으로 돌아왔다. 광란의 밤을 보낸 파리한 얼굴은 등잔불의 연기에 그을렸고, 몸에서는 사창굴의 고약한 악취가 풍겼건만 황후는 뻔뻔하게도 그 불결한 몸을 황제의 침대에 뉘었다.

메살리나가 몸을 판 매음굴은 로마 전역에서 가장 화대가 싼 지저분한 유곽으로 서민들과 천민들이 단골로 찾는 장소였다. 메살리나는 그 더러운 사창굴에서 고귀한 신분을 속인 채 비천한 남자들과 살을 섞으면서 변태적인 쾌락을 즐긴 것이다. 그런데 운명의 장난인가, 바람둥이 황후가 불꽃같은 사랑에 빠져버렸다. 그녀의 마음을 온통 사로잡은 운명의 남자는 원로원 의원이며 집정관인 미남 가이우스 실리우스였다. 실리우스에게 홀딱 반한 메살리나는 정부와 결혼할 결심을 굳혔다. 열정에 눈이 뒤집힌 황후는 제정신으로는 도저히 실행할 수 없는 일을 저질렀다. 황제가 궁전을 비운 틈을 노려 수많은 사람들이 지켜보는 가운데 지참금까지 버젓이 내고 성대한 결혼식을 거행한 것이다.

황후가 신성한 결혼 서약을 어기고 이중 결혼을 한 것에 경악한 황제의 심복들은 출타 중인 클라우디우스에게 사태의 심각성을 알리는 긴급 보고서를 보냈다. 뒤늦게 자신의 철없는 행동이 가져올 파국을 깨달은 메살리나는 자식들을 앞세워 황제의 동정심을 불러일으키는 한

팜므 파탈 ● 음탕

편 여제사장에게 구명 운동을 벌이도록 부탁했다. 하지만 황제를 기만하고 법질서와 윤리 도덕을 짓밟은 황후의 방종에 넌더리가 난 황제의 부하들은 간부를 엄벌에 처할 것을 황제에게 강력히 요구했다. 그러나 유약한 황제는 실리우스에게는 사형 선고를 내렸지만 메살리나의 거짓 눈물과 자식들의 애원에 마음이 흔들렸던지 처벌을 미뤘다. 황제가 아내의 변명을 들어보겠다고 지시한 바로 그날 황제의 측근들은 루쿨루스 별장에 숨어 있던 황후를 찾아내 칼로 찔러죽였다. 그때 그녀의 나이 불과 스물세 살이었다.

희대의 창부 메살리나의 문란한 남성 관계, 낮에는 고귀한 황후요 밤에는 비천한 매춘부로 살았던 이중성, 열정에 빠져 파멸을 자초한 드라마틱한 일생은 예술가들의 호기심을 한껏 자극했다. 팜므 파탈에 매료되었던 모로가 관능적인 메살리나를 그리는 것으로 창작의 물꼬를 텄다. 모로는 메살리나를 살로메에 버금가는 사악한 미녀의 전형으로 보았고, 그녀를 음탕한 요부의 반열에 올려놓았다. 화가 비어즐리도 섹스의 화신 메살리나에게 비상한 흥미를 느꼈다. 화가는 메살리나를 과도한 성욕을 해소하지 못해 욕구 불만에 빠진 여자로 묘사했다. 성욕의 화신 메살리나가 두 손을 불끈 쥐고 젖가슴을 풀어헤친 채 궁정 계단을 오른다. 비어즐리는 메살리나가

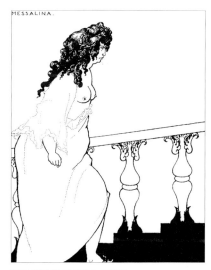

오브리 비어즐리 〈메살리나〉, 1897년

오브리 비어즐리 〈메살리나〉, 1896년

남자를 밝히는 타락한 여자라는 것을 보여주기 위해 그녀를 뚱뚱하고 심성이 고약한 여자로 표현했다. 그녀의 앙다문 입술, 살벌한 기운이 감도는 매서운 눈길은 메살리나가 피에 굶주린 잔혹한 색마라는 사실을 알려준다.

　왼쪽 그림도 메살리나의 음탕함을 강조했는데, 황후가 어두운 밤에 시녀와 함께 매음굴을 찾아가는 장면이다. 황후가 요란한 머리 장식을 하고 젖가슴을 드러낸 옷차림으로 밤길을 재촉한다. 그녀가 길을 서두른 것은 욕정으로 달아오른 몸을 식혀줄 남자를 한시라도 빨리 만나기 위해서이다. 메살리나의 몸과 마음을 지배하는 것은 오직 섹스뿐, 욕정으로 번들거리는 그녀의 두 눈은 메살리나가 병적인 성욕을 지닌 여자라는 것을 증명한다. 여성의 성욕을 노골적으로 드러낸 이 그림은 영국 종교 단체들로부터 반종교적이고 비도덕적이라는 이유로 격렬한 비난을 받았다. 하지만 비어즐리는 '조숙한 천재'라는 찬사를 받았던 화가답게 간결한 아르누보 양식의 선을 사용해 욕정에 눈이 뒤집힌 메살리나의 섬뜩한 모습을 생생하게 재현해냈다.

　비어즐리가 '아르누보의 무서운 아이'라는 극찬을 받으면서 유럽 미술계의 기대주로 급부상할 수 있었던 계기는 화가 번 존스의 적극적인 후원 덕분이었다. 비어즐리는 1891년, 열아홉 살에 당돌하게 번

팜므 파탈 ● 음탕

존스를 찾아가 자신의 포트폴리오를 보여주었다. 청년의 천재성을 간파한 번 존스가 후원자를 자처하자, 비어즐리는 보험업을 그만두고 그래픽 작가로 변신했다. 비어즐리는 화단 데뷔 1년 만에 유명 데생 작가로 인정을 받았는데 짧은 기간에 유명세를 탄 것은 파격적인 주제와 탁월한 기법을 절묘하게 결합했기 때문이다. 비어즐리는 빅토리아 시대의 경직된 분위기에 짓눌린 인간의 욕망을 꿰뚫어보았고, 그 누구도 흉내낼 수 없는 독창적인 방식으로 성도착, 에로티시즘, 퇴폐미, 타락상 등 삶의 어두운 측면을 도발적으로 묘사했다. 금기에 도전하고 위선적인 규범을 비웃는 그의 충격적인 주제와 표현 방식에 힘입어 비어즐리는 미술계 데뷔 3년 만에 가장 촉망받는 예술가의 반열에 올라섰다. 그러나 일찍 꽃피운 천재성이 그의 생명을 단축시켰던가, 세기말 아방가르드 예술가들의 열광적인 찬사를 받던 탐미주의자 비어즐리는 안타깝게도 스물다섯 살의 젊은 나이에 폐결핵으로 세상을 떠났다. 비어즐리는 그 짧은 기간 동안 일러스트레이션의 황금시대를 열고 삶을 마감했다.

인상주의 화가 로트레크도 악명 높은 로마의 황후에 지대한 관심을 가졌다. 로트레크는 1900년 12월 14일 보르도의 그랑 테아트르에서 이지도르 드 라라의 오페라 《메살리나》 초연을 보고 영감을 얻어 메살리나를 그렸다. 여주인공역을 맡은 테레즈 간의 미모와 연기에 감명을 받은 로트레크는 곧바로 작업실에 틀어박혀 밑그림을 그리는 한편 〈메살리나〉 연작에 몰두했다. 총 6점이었던 〈메살리나〉 연작은 로트레크에게 더없는 기쁨을 안겨주었다. 그는 절친한 친구 주아양에게 "메살리나의 오페라가 나를 무아지경에 빠뜨렸네. 내 작업에 만족하네"라는 편지를 썼다. 이 그림은 코리스가 도열한 가운데 메살리나가 오만한 표

툴루즈 로트레크 〈메살리나〉, 1900~1901년

팜므 파탈 ● 음탕

정으로 계단을 내려오는 장면을 그린 것이다. 메살리나는 새빨간 드레스를 입었는데, 붉은색은 지칠 줄 모르는 그녀의 성욕과 열정을 상징한다. 그림을 그릴 당시 로트레크는 죽음의 문턱을 넘어서고 있었는데, 알코올 중독 후유증과 지병의 악화로 산송장이 된 그는 삶의 마지막 에너지를 짜내 메살리나를 남자의 욕망에 불을 지르는 매혹적인 존재로 묘사한 것이다.

메살리나로 대변되는 로마제국의 성적 타락상은 세기말 아카데미 미술가들의 호기심을 강하게 자극했다. 로마의 퇴폐적이고 방탕한 성풍속은 에로틱한 자극을 원하는 사람들의 은밀한 욕망을 만족시키는 동시에 도덕성에 대한 검열을 피할 수 있어 화가들에게 인기가 높았다. 누군가 외설스러운 그림이라고 비난해도 먼 옛날의 일이라고 변명하면 그만이었으니까.

로마시대의 타락상을 묘사한 그림 중에서는 쿠튀르의 〈타락한 로마인들〉(p.328)이 가장 유명하다. 쿠튀르는 주색에 빠진 로마인들의 유흥 장면을 그림에 재현해 로마제국의 성도덕이 얼마나 문란했는지 보여주었다. 거대한 규모, 장엄한 구성, 웅대한 서사와 관능미가 압권인 이 그림은 아카데미 그림의 표본으로 인정받아 정부가 비싼값에 사들였다. 1847년 살롱전에 출품한 〈타락한 로마인들〉이 선풍적인 인기를 끌면서 쿠튀르는 일약 유명 화가의 반열에 올라섰고, 그의 아틀리에는 젊은 화가들이 가장 선호하는 화실로 명성을 떨치게 되었다. 쿠튀르는 비록 아카데미를 대표하는 제도권 화가였지만 보수적인 살롱 예술을 수강생들에게 강요하는 편협한 스승은 아니었다. 진보에 대한 포용력과 분별력, 균형 감각을 두루 갖췄기에 마네, 샤반느 같은 제자들을 미술사를

토마스 쿠튀르 〈타락한 로마인들〉, 1847년

팜므 파탈 ● 음탕

빛낼 대가로 키울 수 있었다.

메살리나는 로마의 성적 타락을 상징하는 존재이며, 허영심과 물욕, 성욕의 화신이다. 자신에게 냉정한 남편에 대한 복수심, 성적인 불만족을 부도덕한 방식으로 해소한 전형적인 탕녀이다. 자신의 육체를 만족시킨 남자에게 아낌없는 사랑을 베풀고 욕구를 채워주지 못한 남자는 잔인하게 살해했다. 현대 이탈리아어로 '메살리나'는 성욕을 억제하지 못하고 남자들과 동침하는 몸가짐이 헤픈 여자를 의미한다. 행여 이탈리아 남자가 '당신은 '메살리나' 같다고 말한다면 황후처럼 고귀하다는 뜻으로 부디 오해하지 말기를. 왜냐하면 '너는 남자를 밝히는 창부'라는 끔찍한 욕을 듣는 셈이니까. 하지만 페미니스트들은 메살리나를 성의 자유를 부르짖은 선각자로 여긴다. 그녀가 황후의 지위를 누리기보다 자신의 욕망을 찾아 능동적으로 행동했고, 애인과 합법적인 관계를 갖기 위해 용감하게 이중 결혼을 감행했다는 이유에서다.

그래서 이런 생각을 하게 된다. 혹 남자들은 여성의 성욕에 족쇄를 채우기 위해 메살리나를 팜므 파탈로 만든 것은 아닐까.

욕망을 자극하는
섹스 아이콘,
마릴린 먼로

삶과 예술의 검은 살인자여,
너는 결코 나의 기억 속에서 지우지 못하리라.
나의 쾌락, 나의 영광이던 그 여인을.

실재했던 섹스의 화신을 소개하는 다음 순서는 영화배우 마릴린이다.
밤에 어떤 옷을 입고 자느냐는 기자의 질문에 "잠자리에 들 때 잠옷 대
신 샤넬 No 5 향수를 입는다"는 기상천외한 대답으로 세계적인 화제를
낳았던 전설적인 여배우 마릴린 먼로! 마릴린이 자신의 섹시미를 샤넬
No 5에 비유한 것은 너무도 절묘하다. 샤넬 No 5는 알데히드 성분으로
만든 최초의 인공 향수이며 강한 동물성 향기를 풍기는데 관능적 여성
미를 상징하는 향수와 섹시 심볼의 결합만큼 성적 환상을 자극하는 것
은 없을 터이니 말이다.

　　20세기 섹스 심볼 마릴린 먼로는 생전에 자신은 숙명적으로
섹스의 화신이 될 수밖에 없었다고 고백했다.

　　　　　　　　　　　　　　　　　　　　　　　팜므 파탈 ● 음탕

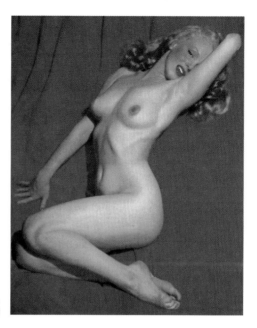

〈마릴린 먼로〉 1952년,
마릴린 캘린더

나를 숭배하던 남자들은 표현하는 방식은 달랐지만 모두 같은 이야
기를 했다. 그들이 내게 키스하고, 품에 안고 싶어 안달이 나는 것은 죄다 내
탓이라는 것이다. 어떤 이는 내가 욕정을 담은 끈적거리는 눈길로 남자를 쳐
다보기 때문이라고, 다른 이는 남자를 유혹하는 섹시한 목소리가 남자들의
애간장을 태운다고 말했다.

마릴린(본명 '노 마진')은 불과 열세 살 때 우연한 일을 계기로
자신이 남자들의 성욕을 자극하고 흥분시키는 능력을 지녔다는 사실을
알게 되었다. 쉽게 말해 남자들의 넋을 뺏는 몸매를 지녔다는 점을 깨닫
게 된 것이다. 당시 고아였던 그녀는 세상을 떠난 어머니 친구의 도움을

받아 일주일에 5달러를 내면 잠자리와 먹을 것을 제공받는 위탁 가정에 얹혀사는 비참한 신세였다. 부모도 돈도 없는 불행한 소녀 마릴린에게 여벌의 옷이 있을 리 만무했고, 어느 날 아침 그녀는 한 벌뿐인 블라우스 단추가 떨어진 것을 알게 되었다. 단추를 다느라 시간을 보내면 학교에 지각할 것이 뻔했다. 다급해진 마릴린은 함께 지내던 자매에게 스웨터를 빌려입고 학교로 달려갔다. 자매의 체구는 마릴린보다 훨씬 작았기에 꽉 낀 스웨터는 몸매의 윤곽선을 민망할 정도로 선명하게 드러냈다. 헐레벌떡 학교에 도착한 그녀는 평소와 달리 학생들이 죄다 목을 쭉 빼고 자신을 홀린 듯 쳐다보는 것을 느꼈다. 수업이 끝나고 쉬는 시간이 되자 대여섯 명의 남자아이들이 떼지어 몰려와 마치 황금덩어리라도 된 듯 황홀한 눈길로 스웨터 위로 터질 듯 부풀어오른 마릴린의 젖가슴을 바라보았다. 이날 이후 남자아이들은 세상에 여자는 마릴린밖에 없다는 듯 그녀의 뒤꽁무니만 쫓아다녔다.

섹시하고 조숙한 몸매로 열세 살에 남자들의 애간장을 태우는 꼬마 요부가 된 마릴린! 그녀가 수영복을 입고 해변을 걸어다니면 수많은 남자들이 군침을 흘리면서 뒤를 따라다니는가 하면 그녀의 환심을 사려고 수단과 방법을 가리지 않았다. 남자들의 우상이 된 마릴린은 자신이 입에 장미를 문 뱀파이어라도 된 것처럼 느껴지면서 결국 남자를 홀리는 마법을 지녔다고 믿게 되었다. 하지만 남자들에게 숭배의 대상이 되는 일이 어디 말처럼 쉬운가? 쉴새없이 치근덕거리는 남자들의 구애를 거절하기에도 진이 빠지는 터에 설상가상으로 애인 단속에 지친 여자들은 마릴린에게 입에 담지 못할 욕설을 퍼부었다. 남자들의 등쌀과 여자들의 질투를 견디다 못한 마릴린은 열여섯 살에 도망치듯 집 도

김동유 〈마릴린 먼로〉,
2007년

허티와 결혼했다. 그러나 지긋지긋한 가난과 욕정에 불타는 남자들로부터 도망치기 위한 수단으로 선택한 결혼이 행복할 리 없었다. 마릴린은 결국 열아홉 살에 이혼하고, 영화배우가 되고 싶은 평소의 꿈을 실현하기 위해 할리우드로 갔다.

꿈의 도시 할리우드에 둥지를 튼 마릴린은 특출한 미모도, 재능도, 인맥도 없는 자신이 은막의 스타가 되기란 거의 불가능하다는 점을 깨달았다. 영화판을 기웃거리면서 일거리를 찾다 지친 그녀는 남성을 도발시키는 자신의 육체가 지닌 힘을 이용해야겠다고 결심했다. 숱한 수모와 좌절, 경제적 고통에 시달리던 무명 여배우는 마지막 승부수를 던졌는데 이때부터 마릴린은 남성을 흥분시키는 섹시한 몸매를 의도적으로 드러내기 위한 갖가지 방법을 구사했다.

당시 절박한 그녀의 심정을 육성을 통해 들어보자.

할리우드에서 여자의 인격은 헤어 스타일보다 중요하지 않다. 그곳
에서는 인간성이 아니라 외모로 사람을 판단한다. 단 한 번의 키스에 1,000달
러를 지불하면서도 영혼은 5센트인 곳이 바로 할리우드이다.

할리우드가 출세를 위한 욕망으로 들끓는 거대한 매음굴임을
간파한 마릴린은 자신의 유일한 무기를 갈고닦았다. 할리우드에서 품행
이 바르다는 것은 세상물정 모르는 풋내기와 같다는 점을 역이용했다.
하긴 젊고 아름다운데다 금발을 물들였고, 하늘이 내려준 섹시한 몸매,
감미로운 목소리, 엉덩이를 야하게 흔들면서 걷고, 눈에 추파를 담는 법
까지 터득한 그녀가 세상을 정복하지 못할 이유가 어디 있겠는가?
마릴린의 시절, 무명 여배우가 인기 스타가 되기 위해서는 몇
가지 전략을 세워야 했다. 첫째, 여배우가 소속된 영화사에서 예비 스타
를 띄우기 위한 과감한 홍보 전략을 펼친다. 엄청난 홍보비를 쓰고 해당
배우가 흥행의 보증수표라고 떠들면 영화제작자와 감독들은 신인 배우
에게 눈독을 들였다.
둘째, 여배우를 언론에 노출시키는 방법인데 요란한 스캔들을
일으켜 언론의 관심을 집중시키는 것이다. 예를 들면 유부남과의 불륜
이나 삼각 관계, 떠들썩한 이혼 소송 등을 조작해 언론의 주목을 받는
것을 말한다. 그러나 마릴린은 이런 상투적인 수법 대신 팬들과 직접 접
촉하면서 인기를 얻는 새로운 방식을 시도했다. 그녀는 남자들의 성적
취향을 파악한 후 팬들을 흥분시키는 맞춤형 전략을 구사했는데 당시

팜프 파탈 ● 음탕

마릴린의 팬들은 거의가 군인들이었다. 그녀의 열혈 팬 중 대다수는 한국전쟁에 참전한 병사들이었다. 살벌한 전쟁터에서 성에 굶주린 군인들에게 아름답고 섹시한 여배우처럼 위안을 주는 존재가 또 있을까?

군인들은 섹스의 여신이 된 마릴린에게 적게는 수천 통, 많을 때는 수십만 통에 달하는 팬레터를 바쳐 평소 마릴린의 행태에 눈살을 찌푸리던 영화사 간부들에게 충격을 주었다. 실제로 마릴린은 자신은 대중이 길러낸 스타라는 점에 굉장한 자부심을 느꼈고, 틈만 나면 그런 사실을 자랑스럽게 얘기했다. 폭발적인 인기의 비결도, 전설적인 스타로 만들어준 것도 오직 남자들의 열렬한 지지 때문이라고 털어놓았다.

그러나 남자들의 열광적인 반응과는 달리 대부분의 여자들은 마릴린을 경멸하고 혐오했다. 여자들은 남자의 넋을 사로잡는 마릴린의 가공할 성적 매력에 두려움과 공포를 느꼈다. 마릴린 역시 열세 살 이후부터 대다수의 여자들은 섹스어필한 여성을 병적으로 싫어한다는 사실을 알아차렸다. 여자들은 마릴린이 자신의 남편이나 애인과 얘기만 나눠도 그녀가 남자를 훔쳐간다고 지레 겁을 먹고 경보기처럼 날카로운 비명을 질러대곤 했다. 심지어 마릴린보다 훨씬 젊고 아름다운 할리우드 미녀들도 그녀에게 미소 대신 냉소를 보내면서 경계심을 늦추지 않았다. 마릴린보다 더 가슴이 깊이 파인 드레스를 입고, 그녀보다 더 교태를 부린 여자도 많았지만 유독 남자들은 꿀단지에 달라붙은 파리떼처럼 마릴린에게서 떨어지지 않았다. 육감적인 몸을 미끼 삼아 벼락출세한 천박한 여배우라는 험담이 끊이지 않았지만 그녀의 인기는 하늘을 찌를 듯 높아갔다.

멍청하지만 섹시한 금발미녀, 백치미인이라는 세간의 조롱에

시달리던 마릴린은 누군가로부터 위안을 받고 싶었다. 친절한 동료 마이클 체홉에게 자신의 답답한 속내를 털어놓았지만 그는 되레 그녀의 섹시함이 출세를 확실하게 보증한다는 점을 강력하게 주지시키고 환상을 버리라는 진심 어린 충고를 했다.

> "마릴린 당신은 성적인 진동을 강하게 일으키는 여자입니다. 당신이 무엇을 하든, 어떤 행동을 하든, 세상 사람들은 전부 그 진동에 반응하고 있어요. 당신이 그런 자극을 주니까 영화가 흥행에 성공하는 거에요. …… 영화사 관계자들은 당신을 성욕을 자극하는 동물로 여겨요. 그들이 당신에게 원하는 것은 단 한 가지입니다. 에로틱한 진동을 미끼로 흥행에 성공하고 떼돈을 버는 것이지요."

마이클은 그녀가 에로배우요 최음제 같은 역할을 하는 여배우임을 거듭 상기시키면서 현실을 직시하라고 냉정하게 조언했다. 마릴린이 원하든 원치 않든 그녀는 금발에 가슴과 엉덩이는 크고 머리가 텅 빈 백치미의 표본이요 섹스의 화신으로 팬들의 뇌리에 각인되었다. 오죽하면 그녀가 소설가이며 극작가인 아서 밀러와 세 번째 결혼을 했을 때 '머리와 육체의 만남'이니, '지성인과 글래머'의 결합이니 하면서 비웃음을 받았을까? 섹시미를 대중 상품으로 만드는 데 성공한 마릴린의 모습을 팝 아트의 대가 앤디 워홀의 〈마릴린〉 연작에서 확인할 수 있다. 워홀은 전 세계를 발칵 뒤집은 마릴린의 극적인 자살 직후에 그녀를 그림에 담았다. 할리우드와 언론의 경이로운 합작품인 섹시 스타에 강렬한 흥미를 느낀 워홀은 1953년 상영된 영화 《나이아가라》의 홍보를 위

팜므 파탈 ● 음탕

앤디 워홀 〈붉은 마릴린〉,
1964년 ⓒ Andy Warhol
Foundation for the Visual Arts,
SACK, Seoul, 2008

해 진 코르먼이 촬영한 흑백 광고·사진을 차용해 작품을 제작했다. 워홀
은 마릴린의 얼굴만 크게 부각시키는가 하면, 다섯 개의 얼굴을 다섯 줄
에 연달아 펼치고, 입술과 이빨을 드러낸 채 미소 짓는 모습을 표현하는
등 그녀의 초상화를 다양한 형태의 실크스크린으로 제작했다.

　　　워홀이 마릴린의 이미지를 마치 공산품인 양 다량 생산한 것
에 충격을 받은 사람들은 순수 미술이 아닌 상업 미술이라고 비난했지
만 워홀은 전혀 개의치 않았다. 그는 마릴린 먼로는 이미 대중들이 즐겨
소비하는 일상용품이 되었다고 생각했다. 마릴린은 꿈의 공장 할리우드
가 전략적으로 만들어낸 섹스 아이콘이었다. 워홀은 전설과 신화가 된
마릴린의 이미지를 광고처럼 대량 생산해 대중에게 선물하고 싶었던 것
이다. 그러나 워홀은 마릴린의 강점인 섹시함은 포기하고 싶지 않았던
가, 얼굴의 윤곽선을 강조하는 효과를 내기 위해 색채가 밖으로 삐져나
오게 하는 특수 기법을 구사했다. 조잡하고 야한 색채로 그녀의 눈과 입

톰 웨셀만 〈그레이트 아메리칸 누드 No. 57〉, 1964년 ⓒ Estate of Tom Wesselmann, SACK, Seoul, VAGA, NY, 2008

술을 덮은 다음 아이섀도와 입술색이 윤곽선 밖으로 스며나오도록 했다. 거친 터치와 자극적인 색상으로 인해 대중 매체에서 대하는 마릴린의 모습보다 훨씬 더 강렬한 섹스 심볼의 이미지를 만들어낼 수 있었다.

위홀처럼 팝 아티스트인 톰 웨셀만도 남성의 성욕을 자극하는 마릴린의 섹시 이미지를 〈그레이트 아메리칸 누드〉 시리즈에 활용했다. 톰 웨셀만이 활동하던 1960년대 미국인들은 대중 매체에서 에로틱한 누드 사진을 거의 볼 수 없었다. 이런 시절에 화가는 대담하게 성해방을 부르짖으면서 포르노그래피와 구별하기 힘들 만큼 선정적인 여성 이미지를 선보여 사람들에게 큰 충격을 주었다. 이 그림에서 웨셀만은 마릴린의 트레이드마크인 풍만한 유방과 새빨간 입술을 강조했는데 현대인들이 은밀한 섹스마저 일용품처럼 소비하는 사회에 살고 있다는 점을 보여주기 위해서였다. 웨셀만이 지성이나 인격을 상징하는 얼굴을 자세

팜므 파탈 ● 음탕

하게 묘사하지 않은 것이나 여체의 일부분만을 화면에 등장시킨 것도 여자를 성욕을 자극하는 도구로 인식하는 현대 사회의 타락상을 고발하기 위해서였다. 성 매매를 부추기는 사회, 성이 산업화된 사회에서 여성의 가치는 팽팽한 젖가슴과 풍만한 엉덩이, 생식기를 연상시키는 에로틱한 입술로 결정된다. 마치 남성과의 키스를 바라는 듯 도톰한 입술을 내밀어 유혹하고, 터질 듯한 유방으로 남자의 숨을 멎게 하는 마릴린은 성을 상업화한 대가로 슈퍼 스타가 되었다.

톰 웨셀만은 〈그레이트 아메리칸 누드〉 시리즈를 통해 여배우를 에로틱한 소비품으로 만들어 돈벌이에 열을 올린 할리우드의 속물 근성과 미국 사회의 치부를 적나라하게 드러냈다.

남성의 에로틱한 환상이 빚어낸 영원한 섹시 스타 마릴린 먼로! 그녀는 정상에 도달하기 위해 정욕을 자극하는 섹스 머신의 역할을 자처했다. 자신의 몸 세포 하나하나까지도 강렬한 성적 매력을 발산한다는 사실을 깨달은 후 천부적인 신체 조건을 이용해 꿈에도 그리던 은막의 스타가 되었다. 마릴린은 남성들이 여성에게 바라는 바가 무엇인지 간파하고 섹시 아이콘으로 철저하게 변신했다. 먼저 그녀는 머리카락을 금발로 염색했는데 금발은 부드럽고 어려 보이는 효과가 있었다. 다음에 그녀는 남자를 유혹하는 섹시한 표정을 고안했는데 바로 고깔 모양의 눈짓과 앞으로 내민 도톰한 입술이었다. 영국의 사회심리학자 피터 콜릿에 따르면 고깔 모양의 눈짓이란 위쪽 눈꺼풀을 내리뜨면서 눈썹을 약간 치켜올린 순간 나타나는 표정을 가리킨다. 이런 눈짓이 매혹적으로 보이는 것은 눈과 눈썹 사이의 거리가 늘어나면서 순종적인 인상을 주는 한편 게슴츠레 뜬 눈빛은 요염함을 발산하기 때문이다. 즉

남성에게 여성을 보호하고 싶은 충동을 불러일으키면서 마치 비밀을 간직한 듯한 신비감을 느끼게 한다. 그 무엇보다 고깔 모양의 눈짓은 남성에게 여성이 오르가즘을 느끼는 순간을 강하게 연상시킨다. 마릴린은 이 고혹적인 눈짓을 입술을 벌리는 동작과 결합했다. 동물학자 데스먼드 모리스의 주장에 따르면 여성의 입술은 강력한 성적 신호를 전달한다. 입술의 색깔, 형태, 촉감 등은 모든 면에서 음순과 비슷하다. 라틴어에서 비롯된 음순(labia)이라는 단어가 입술이라는 의미로 사용되는 것도, 여성들이 도톰한 입술을 열망하다 못해 성형 수술을 마다하지 않는 것도 성적 흥분이 절정에 달할 때 부풀어오르는 음순을 연상시키기 때문이다. 유혹의 달인 마릴린은 눈이 절반쯤 감긴 고깔 모양의 눈짓을 하고, 마치 키스를 바라는 것처럼 입을 벌리면서 성적인 황홀경에 빠진 모

베르트 스턴 〈장미꽃을 지닌 마릴린〉,
1996년, 사진

팜므 파탈 ● 음탕

습을 연출한 것이다.

　　어디 그뿐인가. 마릴린은 엉덩이를 좌우로 흔들면서 유방을 출렁이게 만드는 에로틱한 걸음걸이를 개발했는데 이른바 먼로 워킹이다. 마릴린의 독특한 걸음걸이는 대중들의 화제가 되었고, 사람들은 그녀가 굽의 높이가 각각 다른 하이힐을 신어 의도적으로 엉덩이와 젖가슴을 출렁이게 만들었다고 입방아를 찧었다. 또한 마릴린은 등이 훤히 드러나도록 깊숙이 파인 드레스를 즐겨 입어 남성들을 열광의 도가니에 빠뜨렸다. 남자들이 앞가슴을 드러낸 드레스보다 등이 파인 옷을 더 좋아한 것은 여성과 춤출 때 피부를 만질 수 있어서였다. 남성들은 열광했지만 도덕주의자들은 등을 노출시킨 드레스가 정육점에 걸린 고깃덩어리처럼 쇠파리를 유혹한다면서 맹렬하게 비난했다. 마릴린은 육감적인 몸매를 과시하고 남성을 성욕을 자극하려고 등을 대담하게 노출시킨 옷을 즐겨 입었던 것이다. 마릴린은 남자들이란 머리가 텅 빈 육감적인 금발 미녀만 보면 사족을 쓰지 못한다는 사실을 몸으로 체험했고, 그 살아 있는 경험을 살려 남성의 성욕을 도발하는 존재로 자신을 철저하게 길들였다. 그 결과 마릴린은 요염한 고깔 눈짓과 입술, 요란하게 흔들어대는 엉덩이와 출렁이는 젖가슴, 성적 충동을 불러일으키는 허스키한 목소리를 갖춘 완벽한 섹스의 화신으로 변신했다. 수컷을 유혹하려고 암내를 풍기는 법을 배웠고, 야한 분위기와 백치미를 교묘하게 배합해 쾌락을 자극하는 소비품으로 거듭나게 했다. 마침내 그녀는 성적 욕망을 상징하는 영원한 아이콘, 성에 굶주린 남성의 판타지를 자극하는 에로틱한 요부가 되었다.

　　'마릴린' 편의 끝 순서로 차세대 예술가들이 섹스 심볼 마릴린

김창겸 〈이중적 자아 – 마릴린〉,
2004년, 드로잉

의 영전에 바치는 작품을 소개한다. 먼저 한국의 미디어 아티스트 김창
겸의 작품이다. 화가는 자신의 얼굴이 마릴린의 얼굴로 점차 변해가는
과정을 그림에 표현했다. 반은 김창겸 반은 마릴린인 이색 초상화인데
예술가는 왜 하필 마릴린이 되고 싶었을까? 그녀는 예술가의 이상형이
었기에, 마릴린을 닮고 싶은 갈망을 그림에 담은 것이다. 김창겸은 가끔
은 남자 역할에 싫증이 나고, 성 정체성을 바꾸고 싶은 충동이 들곤 했
는데 이왕이면 아름답고 섹시한 마릴린과 같은 여자가 되기를 원했다.
왜? 섹스 그 자체인 마릴린은 남자의 성적 환상을 구현하는 실재했던
유일한 여자라고 생각했기 때문이다.

일본의 행위예술가 야수마사 모리무라도 남성들의 영원한 연인 마릴린으로 분장한 작품을 선보였다. 그는 할리우드 여배우나 명화 속 인물로 분장하고 사진을 찍는 이색적인 작품으로 세계적인 명성을 얻고 있는 예술가이다. 야수마사 모리무라는 자신의 사진 속에서 모델로 등장할 때마다 마치 카멜레온처럼 매번 다른 모습으로 변신한다. 수백 번 옷을 바꿔입고, 화장도 다르게 하고, 헤어 스타일도 배역에 맞게 바꾸곤 한다. 이런 방식으로 그는 수없이 다양한 인간적 기질과 특성을 자신의 몸을 통해 재창조해낸다. 또한 그는 인물 사진을 제작할 때 실제감을 살리기 위해 드라마나 연극의 한 장면처럼 다양한 소도구와 무대 장치 등을 활용한다. 이 사진도 앞서 감상한 마릴린의 사진에서 빌려온 표정이나 포즈를 똑같이 재현한 것이다. 남자인 그가 커다란 가짜 유방을 달고 S라인의 포즈를 취하면서 관객을 유혹한다. 부활한 섹스 심볼 마릴린! 예술가는 전설이 된 마릴린을 그리워하는 수많은 남성들을 위로하기 위해 그녀를 되살아나게 한 것일까?

야수마사 모리무라
〈빛나는 자화상, 빨간 마릴린〉, 1996년, 사진

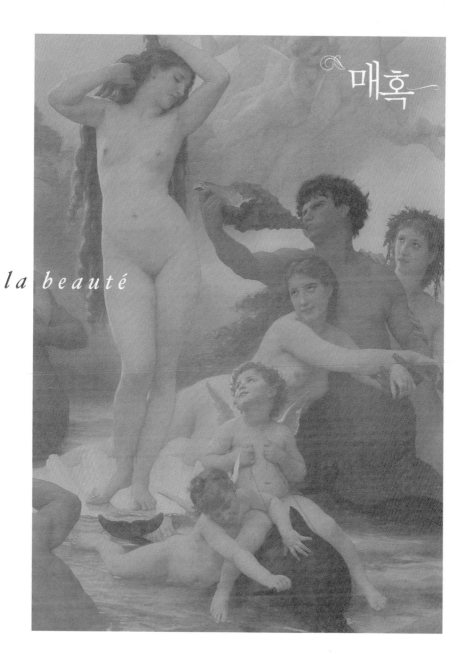

매혹

la beauté

신도 질투한
절대적 아름다움,
헬레네

가련한 절세미녀여,
그대 눈물의 찬란한 강물이 근심으로 가득 찬 내 가슴속에 흘러든다.
그대의 거짓이 나를 취하게 하고
고뇌로 솟아난 내 넋은 그대 눈물의 물결에 목을 축인다.

제4장에서는 눈부신 미모로 팜므 파탈의 반열에 오른 여성들을 만나볼
것이다. 이 절세미녀들은 아름다움이 세상에서 가장 강력한 무기이며,
그 어떤 남성일지라도 이 무기에 저항할 수 없다는 것을 증명했다.

사상가 몽테뉴는 아름다움의 절대적인 힘을 이렇게 표현했다.

아름다움을 능가할 가치란 없다. …… 아름다움은 천재의 한 형태이
고 그것은 설명할 필요가 없으므로 천재보다 더 고차원적이다.

소설가이며 극작가인 오스카 와일드는 『도리안 그레이의 초
상』에서 아름다움은 권력이라고 주장했다.

"아름다움에 관해 질문을 던질 수는 없어요. 아름다움에는 하늘이 부여한 권리가 있으니까요. 그리고 아름다움을 소유한 사람은 왕이 되지요."

미녀 열전의 첫 장을 장식할 팜므 파탈은 그리스 신화에 나오는 헬레네이다. 미녀 하면 헬레네를 머릿속에 떠올릴 만큼 그녀의 미모는 태양처럼 빛났다. 헬레네가 빼어난 용모를 타고난 것은 신들의 제왕 제우스와 미녀 중의 미녀로 소문이 자자한 레다의 피를 이어받았기 때문이다. 헬레네의 화려한 미모는 그녀가 어릴 적부터 그리스 전역을 떠들썩하게 만들었고, 불과 열두 살에 모든 그리스 남자들의 마음을 사로잡았다. 헬레네의 미모는 다른 여성들이 지닌 평범한 아름다움과 비교가 되지 않을 정도로 돋보였다. 헬레네가 얼마나 아름다웠으면 신이 내린 시인이라고 극찬을 받던 호메로스마저 그녀의 아름다움을 묘사하기 버겁다고 실토했을까?

내로라하는 문인, 예술가들은 앞다투어 헬레네의 빼어난 미모를 작품에 묘사하려고 시도했다. 상상력을 발휘해 그녀의 미모를 재현하면 그녀의 피부는 백옥 같고, 눈빛은 별빛을 머금고, 윤기 나는 풍성한 황금빛 머리카락은 어깨에서 출렁거리고, 옥구슬을 굴리는 듯한 목소리, 장밋빛 입술을 지녔으니 말 그대로 하늘이 선물한 미모였다. 절세미녀 헬레네에게 구애하는 신랑감이 너무 많아서 그녀는 어떤 남자와 결혼해야 할지 결정할 수 없었다. 이 그림에서 나타나듯 수많은 구혼자 중에서 단 한 사람만 선택해야 하는 것이 헬레네의 유일한 고민이요 비극이었다. 헬레네의 계부인 스파르타 왕 튄다레우스 역시 미녀 의붓딸로 인해 고민이 많았다. 왕은 그 무엇보다 구혼자들의 원성을 살 것이 두려웠는데 거의 모든 그리스 왕족 남자들이 헬레네와 결혼하기를 원했기 때문이

　　　　　　　　　　　　　　　　　　　　　　　팜므 파탈 ● 매혹

앙리 팡탱 라투르 〈헬레네〉, 1892년

다. 고민을 거듭하던 튄다레우스는 헬레네가 직접 남편감을 고르도록 작전을 세웠다. 한술 더 떠 구혼자들의 영웅심을 교묘히 부추겨 만일 경쟁에서 지더라도 헬레네의 남편에게 난관이 닥치면 몸을 바쳐 돕겠다는 서약까지 받아냈다. 튄다레우스 왕의 계략에 넘어간 구혼자들은 훗날 충동적인 맹세의 대가를 톡톡히 치르게 된다. 무려 10년간이나 계속된 트로이 전쟁은 바로 신랑 후보감들의 경솔한 서약에서 비롯되었다. 행복한 고민 끝에 헬레네는 스파르타 왕 메넬라오스를 남편으로 선택했고, 딸 헤르미오네를 낳아 행복하게 살았다. 그러던 어느 날 트로이 왕자 파리스가 스파르타 궁전을 방문하고 손님으로 묵게 되면서 비극이 싹튼다.

귀스타브 모로 〈스카이아이 성문의 헬레네〉, 1885년

결혼 생활에 권태감을 느끼던 헬레네가 젊고 잘생긴 파리스에게 반했고, 파리스도 절세미인을 연모하게 되었다. 사랑하는 감정을 감춘 채 냉가슴을 앓던 두 사람에게 절호의 기회가 찾아왔다. 메넬라오스가 장례식 조문을 가려고 왕궁을 떠나 크레타로 가게 되었다. 메넬라오스가 궁전을 비운 틈을 노린 파리스는 헬레네를 유혹해 동침하고 자신과 함께 트로이로 가서 새 생활을 시작하자고 졸라댔다.

놀라운 것은 파리스의 유혹을 받은 헬레네의 반응인데 그녀는 바람둥이 파리스보다 더 적극적으로 행동했다. 남편을 배신하고 간통을 저지른 것도 모자라 메넬라오스의 보물을 몽땅 챙겨 정부와 줄행랑을 친 것이다. 조문을 끝마치고 왕궁으로 돌아온 메넬라오스는 아내가 간부와 도망간 사실을 뒤늦게 알았고 치를 떨면서 복수를 결심했다. 메넬라오스는 형 아가멤논에게 모욕당한 사실을 털어놓았고, 아가멤논은 과거 헬레네의 구혼자들을 모두 소집해서 트로이와의 전쟁을 선포했다. 헬레네의 남편을

무조건 돕겠다고 맹세했던 구혼자들은 꼼짝없이 발목이 잡혀 트로이 원정대에 합류하게 되었다. 헬레네의 간통으로 인해 그 유명한 트로이 전쟁이 벌어지게 된 것이다.

국민 미녀 헬레네를 되찾으려는 그리스인들의 의지는 확고했다. 10년 동안을 끌었던 전쟁은 마침내 그리스군의 승리로 끝났고, 트로이왕국은 몰락했다. 트로이의 영웅 헥토르가 죽었고, 파리스도 사망했고, 남자들은 몰살당하고 여자와 아이들은 노예가 되었다.

물론 그리스 연합군도 엄청난 피해를 입었다. 전설적인 무사 아킬레우스를 비롯한 헤아릴 수 없이 많은 그리스 병사들이 소중한 목숨을 잃었다. 헬레네의 아름다움은 수많은 생명과 맞바꿀 만큼의 가치가 있었다. 그 절대적인 아름다움을 소유하기 위해 트로이와 그리스 병사들은 피가 강물처럼 흐르도록 싸워야 했던 것이다.

그러나 전쟁의 화근이었던 헬레네는 죄책감을 전혀 모르는 여자였던 듯 두 번째 남편 파리스가 전사하기가 무섭게 세 번째 남편을 구했다. 트로이가 함락된 후에는 메넬라오스와 공모해 남편을 죽음으로 몰아넣었다. 전쟁의 승리감에 도취된 메넬라오스는 간통한 아내를 당장 죽이겠다고 협박했지만 고향 스파르타로 돌아가는 동안 헬레네의 유혹에 넘어가 그녀의 죄를 모두 용서했다. 귀국하는 뱃길은 7년이나 걸렸는데 그 사이 헬레네는 요부 기질을 발휘해 남편을 굴복시킨 것이다. 헬레네는 불륜을 저지르고 첫 남편의 재산까지 빼돌렸던 파렴치한 여자였지만 큰소리 떵떵 치면서 말년까지 행복하게 살았다. 모든 죄악을 용서받을 만큼 완벽한 미모를 지녔다는 이유 때문이었다.

자, 헬레네가 요부인 까닭을 열거해보자. 그녀는 부정한 일을

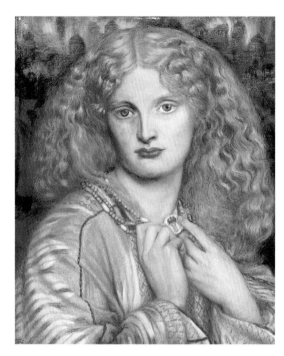

단테 가브리엘 로제티
〈트로이의 헬레네〉, 1863년

저지르고도 전혀 양심의 가책을 받지 않았다. 자신의 헤픈 행실로 인해 부귀영화를 누리던 트로이가 망하고 애꿎은 병사들은 떼죽음을 당했는데도 눈길 한번 주지 않았다. 파리스를 유혹하기 위해 꼬리를 쳤고, 전쟁의 원인을 제공했으며, 가엾은 희생자들의 시체를 밟으면서 아무 일도 없다는 듯 태연하게 전남편 곁으로 돌아갔다. 트로이인들은 헬레네를 처음 보았을 때, 저항할 수 없는 아름다움을 지닌 헬레네가 끔찍한 재앙을 가져올 존재라는 것을 간파하고 '암캐'라면서 원색적으로 비난했다.

　　호머의 『일리아드』를 펼치면 트로이 노인들이 헬레네의 미모에 대해 수군거리는 장면이 나온다.

"저토록 아름다운 여자를 차지하려고 트로이와 그리스인들이 고통에 시달리는 것을 이해할 수 있어. 그녀는 마치 여신 같으니 말이야. …… 하지만 더할 나위 없이 아름다운 여자이지만 배에 태워 멀리 떠나보내야만 해. 그녀를 이곳에 그대로 놔두면 우리는 말할 것도 없고 자손들도 엄청난 재앙을 입게 될 테니까."

전설적인 헬레네의 미모를 로제티의 그림에서 만날 수 있다. 로제티가 그린 헬레네의 모습은 호흡이 멎을 만큼 아름답다. 풍성한 금발과 매혹적인 붉은 입술, 황금빛 의상, 화려한 장신구가 아름다움의 극치를 보여준다. 자신의 미모에 도취된 헬레네는 감각적인 쾌락에 온몸을 맡기고 있다. 화가는 성적 욕망을 불러일으키려고 화면 전체를 눈부신 황금색 색조로 통일했다.

스위스 출신의 여성 화가 앙젤리카 카우프만도 헬레네의 전설적인 미모를 찬미하는 그림(p.354)을 그렸다. 화면의 배경은 그리스의 전설적인 화가 제욱시스의 화실이다. 어깨와 젖가슴을 드러낸 미녀가 자신의 아름다움을 과시하듯 포즈를 취한다. 여인의 아름다움에 감탄한 화가 제욱시스가 절세미인의 팔을 붙든다. 그는 여자의 눈부신 미모를 입이 닳도록 칭송하면서 그녀가 비너스의 환생임을 거듭 강조한다. 그런 두 사람의 모습을 지켜보는 여자들은 질투와 시샘을 감추지 못한다. 모델의 아름다움에 연신 탄복하고, 절망감에 얼굴을 돌리고, 멀리서 훔쳐보고, 비탄에 젖는 등 더 이상 아름다울 수 없는 미녀를 대할 때 여자들이 느끼는 미묘한 심리 상태를 생생하게 드러냈다.

한편 18세기 신고전주의 화가 다비드는 헬레네와 파리스가 열

위 **앙젤리카 카우프만** 〈트로이의 헬레네 모델을 고르는 제욱시스〉, 1778년경
아래 **자크 루이 다비드** 〈파리스와 헬레네의 사랑〉, 1788년

팜므 파탈 ● 매혹

정에 빠진 달콤한 순간을 그렸다. 앞서 언급했듯 남편 메넬라오스가 먼 길을 떠난 틈을 노려 두 남녀는 자석에 이끌리듯 서로를 탐닉했다. 웅장한 스파르타 궁전의 내실에서 아폴로 신처럼 매력적인 모습으로 분장한 파리스가 헬레네를 유혹하는 장면이다. 파리스는 사랑의 음악을 연주하는 척더니 슬쩍 헬레네의 팔을 애무하면서 수작을 부린다. 눈을 지그시 감은 채 내숭을 떨던 헬레네가 흥분을 참을 수 없었던가, 가쁜 숨을 몰아쉬면서 양다리를 꼬는 자세를 취한다. 발갛게 달아오른 헬레네의 두 뺨과 허벅지를 교차한 자세는 그녀가 강한 음욕을 느끼고 있음을 보여준다. 혹 다비드는 불륜을 저지른 헬레네를 옹호했던 악명 높은 오비디우스의 시를 알고 있었을까? 로마의 시인 오비디우스는 성과 사랑의 지침서로 알려진 『연애의 기술』에서 간통 사건 중에서도 가장 죄질이 나쁜 것으로 알려진 헬레네의 연애 사건을 오히려 두둔했다. 이유인즉 메넬라오스는 젊고 매력이 넘치는 미남이며 부자인 파리스 왕자가 궁전에 머물고 있는데도 아내를 독수공방 신세로 방치했다는 것이다.

　　오비디우스가 간음한 연인들을 어떻게 변호했는지 책을 통해 확인해보자.

　　　　남편이 떠난 외로운 밤이 두려워

　　　　헬레네는 손님의 따뜻한 가슴에 안겨 누웠네.

　　　　메넬라오스여, 아내와 친구를 한 지붕 밑에 두고 떠나다니

　　　　그대는 얼마나 어리석은 남자인가.

　　　　헬레네는 부정한 여자가 아니고 그녀의 연인 또한 결백하다.

　　　　그들은 인간이라면 누구든지 저지를 만한 짓을 단지 실행했을 뿐이다.

오비디우스는 메넬라오스가 아내를 되찾기 위해 1,000척이 넘는 그리스 함대를 출정시켜 10년 동안 혹독한 전투를 벌인 사실을 당연하게 여겼다. 그리스 최고의 미인을 외롭게 방치한 무심한 남편에게 그만큼의 고통과 괴로움은 오히려 약과라고 생각했던 것이다.

다비드가 미남 미녀의 불륜 현장을 그림에 재현한 반면 바로크 시대 화가 귀도 레니는 연인들이 눈이 맞아 트로이로 도망치는 장면을 그렸다. 헬레네는 남편을 버리고 정부와 달아나는데도 조금도 수치심을 느끼지 않는다. 추호의 망설임도 없이 당당하게 애인과 함께 해변으로 향한다. 화려하게 성장한 두 사람의 모습은 마치 결혼행진곡에 발맞춰 예식장으로 향하는 신랑 신부와 같다. 새로운 생활에 대한 기대감으로 두 남녀는 온통 충만되어 있다. 파리스는 흐뭇한 표정을 지으면서 헬레네를 자꾸만 곁눈질한다. 세상에서 가장 아름다운 여자를 아내로 맞이한 행운이 아직도 믿어지지 않아서다. 헬레네 뒤에는 값진 보석 상자를 든 시녀들이 뒤따르고 있다. 헬레네는 양심 따위는 멀리 내던지고 애인을 위해 남편의 궁전에서 진귀한 보물을 훔쳤다. 옥으로 깎은 듯한 그녀의 순백색 피부가 햇살보다 눈부시다. 놀이에 열중하던 흑인 소년도 얼이 빠져 헬레네의 매혹적인 자태를 황홀한 눈빛으로 올려다본다. 아기 천사들도 먼 항해길을 떠나는 연인들을 축복하듯 한껏 흥을 돋운다. 이 평화롭고 정겨운 정경 속에 그토록 엄청난 불행의 씨앗이 잉태되었을 줄 그 누가 알았으리요.

헬레네는 빛나는 미모로 남자의 눈을 멀게 했고, 숨 막히는 아름다움으로 재앙을 부른 여자이다. 그녀는 절대적인 아름다움을 이용해 한번 눈독을 들인 남자는 반드시 손에 넣었다. 남편을 옷을 벗듯 갈아치

귀도 레니 〈헬레네의 납치〉, 1631년

우고, 죽음의 길로 몰아넣고도 태연했다. 그러나 남자들은 부정하고 사악한 헬레네를 용서하는 것도 부족해 아낌없는 사랑을 베풀었다. 그녀가 지닌 절대적인 미, 완벽한 아름다움을 진심으로 숭배했다. 헬레네가 팜므 파탈의 원형이 된 것은 그토록 아름다운 용모 속에 타락한 영혼을 지니고 있어서였다. 그녀의 눈부신 미모에 홀린 수많은 남자들은 불빛에 끌려드는 부나방처럼 허망하게 생을 불태워버렸다. 헬레네 신화는 여자의 미모가 역사를 바꿀 만큼 엄청난 힘을 지녔다는 것을 보여준다. 너무나 아름답기에 끔찍한 불행을 초래한 여자 헬레네!

시인 롱사르는 그 절대적인 아름다움을 이렇게 찬양했다.

오, 헬레네, 그대의 눈은 트로이 10년 전쟁만큼의 가치가 있다오.

섹시한 여성미의 원형, 비너스

육체의 아름다움은 신이 내려주신 최고의 선물.
아름다움만 있으면 파렴치도 용서받을 수 있다고
그녀는 그렇게 알고, 또 그렇게 믿고 있다.

세상에서 가장 아름다운 인간이 헬레네라면 가장 아름다운 신은 아프로디테(일명 비너스)이다. 미의 여신 아프로디테는 하늘의 신 우라노스의 정액 한 방울이 바다에 떨어지면서 생겨난 거품에서 태어났다. 아프로디테란 이름도 그리스어로 거품을 뜻하는 아르포스에서 유래한다. 그녀는 가장 아름다운 여신이면서 신과 인간의 사랑을 주관하는 연애의 여신이었다. 사랑에 빠진 연인들이 아프로디테를 수호신으로 떠받드는 것도 아프로디테의 힘은 바로 사랑에서 비롯되었기 때문이다. 아프로디테가 권력을 행사하면 신들도, 인간도 불가항력적인 힘에 이끌려 상대를 열렬하게 연모하게 되었다. 자신이 원하든 원치 않든 사랑의 열병을 앓게 되는 것이다. 사랑에 관한 한 아프로디테는 신들의 제왕 제우스의 막

테오도르 사세리오
〈바다에서 떠오르는 비너스〉 부분, 1838년

강한 권력을 능가했다. 바람둥이 제우스는 아름다운 여자에게 눈독을 들일 때면 연애의 달인 아프로디테에게 한달음에 달려가 조언을 구하곤 했다. 또한 아프로디테는 눈부신 미모로 신들의 마음을 단숨에 사로잡았다. 아름다운 그녀와 눈길을 마주치는 것만으로도 신들은 욕망으로 몸이 달아올랐고, 상사병을 앓곤 했다. 신들의 전령 헤르메스는 아프로디테를 간절히 열망한 나머지 제우스에게 제발 그녀와 하룻밤을 보낼 수 있도록 해달라고 통사정을 했다. 이 하룻밤의 정사로 인해 아프로디테는 임신했고, 남성과 여성의 특성을 함께 지닌 양성인 헤르마프로디토스가 태어났다.

아프로디테는 사랑의 여신답게 정숙함과는 거리가 멀었고, 습관적으로 바람을 피웠다. 그녀의 요란한 남성 편력을 간략하게 살펴보면 군신 마르스를 정부로 삼아 오랫동안 불륜을 저질렀고, 바쿠스 신과의 사이에서 프리아포스, 포세이돈 신과의 사이에서 에릭스를 낳았고, 꽃미남 아도니스와 열정에 빠졌으며, 트로이 남자 안키세스에게 반해 시골 처녀로 변신해서 아이네이아스를 낳았다. 아프로디테는 청순함과 요염함, 발랄함과 수줍음, 달콤함과 냉혹함을 교묘하게 뒤섞어 상대를 유혹했기에 그 누구도 그녀의 매력을 거부할 수 없었다. 오죽하면 『데카메론』의 저자 보카치오가 아프로디테는 자신의 성욕을 채우기 위해 최초로 공창公娼을 세웠다는 파격적인 주장을 했을까?

하지만 예술가들은 절대적인 아름다움을 지닌데다 관능적 희열과 사랑을 상징하는 아프로디테를 여성의 이상형으로 구현하고 싶은 강렬한 욕구를 느꼈다. 예술가들의 끈질긴 욕망으로 인해 아프로디테는 수천 년 동안 조형 예술에서 가장 인기있는 주제가 되었다. 아프로디테

〈밀로의 비너스〉, 기원전 150~100년경

는 기원전 4세기 그리스 고전 조각에서 최초로 나신으로 표현되었는데, 헬레니즘 시대에 접어들면서 점차 에로틱한 분위기를 더해갔다. 그 시대의 대표적인 조각품은 기원전 150~100년경에 제작된 〈밀로의 비너스〉상이다. 〈밀로의 비너스〉는 고대 그리스에서 제작된 최고의 비너스상이라는 극찬을 받는데 여체의 이상적인 아름다움과 관능성이 완벽한 조화를 이루기 때문이다. 비너스는 많은 민족들로부터 사랑을 받았지만 로마인들은 유독 비너스에 열광했으며, 미의 여신을 기리는 사원을 세우고 축제를 여는 등 국가적 여신으로 그녀를 숭배했다. 예술가들도 비너스를 흠모했는데 미의 여신은 이상화된 누드를 그릴 수 있는 명분을 주었던 것이다. 세월이 흐르면서 자연스럽게 예술가들 사이에서 아름다운 여자의 누드를 '비너스'로 부르자는 공감대가 형성되었으며 19세기 말까지 미술의 관행으로 충실히 지켜졌다.

그럼 가장 에로틱한 비너스 중 하나로 평가받는 16세기 독일 화가 크라나흐의 비너스를 감상해보자. 크라나흐는 누구도 흉내 낼 수 없는 우아하면서도 개성적이고 매혹적인 누드를 창안한 천재 화가였다. 이 그림에서도 전통적인 누드상을 새롭고 독창적인 양식으로 재창조한 그의 천재성을 엿볼 수 있다. 화가는 비너스가 아들 큐피드와 함께 있는 장면을 그렸다. 여신은 오른발을 사과나무 가지에 살짝 얹고 오른손으로 나뭇가지를 잡은 요염한 자태로 관객을 유혹하듯 바라본다. 비너스

팜므 파탈 ● 매혹

루카스 크라나흐
〈비너스에게 투정하는 큐피드〉, 1530년대

의 몸매는 버들가지처럼 낭창거리고 뱀처럼 유연하다. 출산을 경험한 완숙한 몸이라기보다 아직 성숙하지 않은 어린 소녀의 몸이다. 좁은 어깨, 높게 치켜올려진 젖가슴, 불룩한 복부, 가늘고 긴 다리 등 고딕시대 여체미의 이상적인 미를 재현했다. 그녀는 누드인데도 큼지막한 목걸이와 토성의 테를 연상시키는 챙 넓은 모자를 쓰고 있어 더욱 에로틱하다. 큐피드가 멋쟁이 엄마를 올려다보면서 잔뜩 울상을 짓고 있다. 그는 장난삼아 꿀을 훔치려고 벌집을 건드렸는데, 성난 꿀벌들이 벌침으로 공격하는 바람에 곤경에 빠진 것이다. 큐피드가 어머니에게 고통을 하소연해도 비너스는 개구쟁이 아들을 달래기는커녕 야단을 친다. 아름다움을 뽐내는 비너스와 꿀벌에게 괴롭힘을 당하는 큐피드. 유혹하는 어머

니와 고통을 호소하는 아들. 그림의 숨겨진 의미는 무엇일까?

크라나흐는 수수께끼 그림의 해답을 「소년 큐피드가 벌통에서 몰래 꿀을 꺼내는 동안 꿀벌이 날카로운 침으로 그의 손가락을 쏘았다」 라는 라틴어 시에 적어놓았다. 그림의 주제는 기원전 3세기 그리스에서 활동했던 시인 테오크리투스의 「전원 19, 벌집 도둑」이라는 시에서 가져왔다. 테오크리투스의 라틴어 번역본은 1520년대에 독일에서 출판되었고 크라나흐는 이 시에서 영감을 얻어 그림을 그린 것으로 추정된다. 시는 '사랑의 쾌락은 순간적이고 덧없는 반면 사랑의 고통은 깊고 진한 상처를 남긴다'인데 육체적 쾌락을 경계하는 도덕적 교훈을 담고 있다. 인간은 육체적 사랑을 즐긴 대가로 뼈아픈 고통을 겪는다는 것을 엄중하게 경고한 것이다. 큐피드를 어린아이로 묘사한 것도 사랑은 충동적이고 자제력이 부족하고 무모하다는 것을 강조하기 위해서였다. 그림의 배경에 숲 속에서 풀을 뜯는 수사슴과 암사슴을 그려넣은 것도 사랑의 달콤함과 괴로움을 암시하기 위한 것이었다.

크라나흐는 같은 주제의 그림을 여러 점 제작했는데 당시 고객들은 교훈적이고 도덕적인 주제의 그림을 선호했기 때문이다. 크라나흐는 판화가, 디자이너이면서 독립적인 전신 초상화를 최초로 그렸던 다재다능한 화가였다. 그는 생의 대부분을 비텐베르크의 삭소니 선제후의 총애를 받는 궁정 화가로 지냈고, 세련되고 지적인 궁정 연회에서 후원자들과 교제하면서 많은 고객들을 확보했다. 크라나흐가 뛰어난 명성을 얻게 된 계기는 타의 추종을 불허하는 독특하고 에로틱한 누드화를 창안한 덕분이었다.

그는 현대인들의 감성에 딱 맞는 세련되고 감각적인 스타일의

루카스 크라나흐 〈비너스〉, 1532년

누드화를 개발했다. 크라나흐의 누드화에 등장한 비너스는 여신이기보다 현대 누드 사진 속의 매혹적인 모델과 놀랄 만큼 닮은꼴이다. 16세기 화가였던 그가 현대인들의 성적 취향에 꼭 맞는 감각적인 누드화를 창안한 비결은 무엇일까? 미술사가 케네스 클라크에 의하면 크라나흐는 인체 비례를 계산해서 이상적인 누드화를 그렸던 르네상스 화가들과 다른 방식으로 누드를 표현했기 때문이다. 그는 좁은 어깨와 배가 볼록 튀어나온 고딕식 누드의 특징을 살리면서 다리는 매끄럽고 길게, 허리는 가늘고 잘록하게 표현했다. 그 결과 섬세하고 멋스런 감각을 지닌 현대

적인 누드화가 창조되었다. 크라나흐표 누드화의 또 다른 특징이란 누드에 화려한 장신구를 결합한 것이다. 그가 그린 대부분의 누드화를 보면 벌거벗은 여체를 당시 유행한 사치스런 모자와 목걸이로 장식한 것을 알 수 있다. 화가는 화려하고 세련된 장신구가 누드를 한층 에로틱하고 매혹적으로 만든다는 사실을 본능적으로 알고 있었다. 우아하고 섬세한 여인의 누드와 세련된 장신구가 황홀한 조화를 이루었기에 크라나흐표 누드화는 시대를 초월한 초시대적 누드화라는 찬사를 받을 수 있었다.

크라나흐가 장신구와 누드를 결합한 장식 누드를 창안했다면 16세기 이탈리아 화가 조르조네는 누드와 풍경을 결합시킨 자연 속의 누드를 창조했다. 미술 전문가들은 조르조네를 가리켜 고전적 누드를 완성한 화가라는 찬사를 보내는데, 이는 기원전 4세기 이후에 이처럼 조화롭고 이상적인 여인의 누드를 완벽하게 표현한 화가가 없었기 때문이다. 유럽 회화사에서 조르조네의 비너스가 차지하는 비중은 그리스 최고의 걸작으로 평가받는 〈크니도스의 비너스〉에 버금간다. 더불어 〈잠자는 비너스〉의 우아하고 관능적인 포즈는 400년에 걸쳐 비너스의 전형으로 추앙을 받았다. 티치아노, 루벤스, 쿠르베, 르누아르와 같은 대가들은 조르조네가 창안한 비너스의 포즈에 감탄한 나머지 다양한 방식으로 여신의 자세를 모방하고 변주했다.

그럼 수많은 화가들의 경배의 대상이었던 조르조네의 비너스를 감상해보자. 비너스가 자연을 침대 삼아 조용히 잠들었다. 스치는 바람마저 행여 아름다운 여신의 단잠을 깨울세라 조심스레 비너스를 비켜간다. 여신은 오른팔로 팔베개를 하고 왼손으로 치부를 살짝 가렸다. 이런 자연스런 포즈가 여체의 곡선을 더없이 우아하고 매끄럽게 흐르도록

조르조네 다 카스텔프랑코 〈잠자는 비너스〉, 1508년경

만든다. 싱그러운 풀밭에 누워 잠든 비너스는 자신의 눈부신 나체가 남
성 관객의 마음을 강렬하게 자극한다는 것을 잘 알고 있다. 남성의 시선
을 다분히 의식한 그녀의 에로틱한 포즈가 그 점을 증명한다. 눈 밝은 독
자라면 서양 누드화에서 두드러진 공통점을 발견하게 되는데, 바로 비스
듬히 누운 여성의 누드이다. 화가들이 이런 독특한 자세를 취한 여성 누
드화를 즐겨 제작한 것은 남성의 욕망을 자극하기 위한 의도에서였다.

　　　그림 속 비너스를 보라. 여신은 나체로 으슥한 곳에 혼자 잠들
어 있다. 그녀는 남성들이 자신의 알몸을 탐욕스러운 눈길로 바라보는
것을 짐짓 모르는 척 잠든 시늉을 한다. 남성들이 여체를 마음껏 눈으로
즐길 수 있도록 말이다. 조르조네는 여체가 남성의 성욕의 대상이 되도
록, 수동적이며 연약하게 보이도록, 아름다운 몸을 볼거리로 제공하려

는 의도에서 비스듬히 누운 누드상을 개발했다. 그리고 후배 화가들은 비스듬히 누운 비너스의 포즈를 수백 년 동안 차용하고 응용했다.

조르조네의 후계자 티치아노는 우아한 전원 속의 비너스를 궁전의 침실로 데려왔다. 조르조네의 비너스가 눈을 지그시 감은 채 남자의 불타는 눈길을 애써 모른 척 내숭을 떤다면 티치아노의 비너스는 노골적으로 남자에게 추파를 던진다. 고급 창녀처럼 보이는 여자는 색정이 가득 담긴 눈길로 관객을 유혹한다. 비너스는 오른손에 장미꽃다발을 쥐고 있는데 이것은 그녀가 창녀라는 의미이다. 티치아노는 선배가 창안한 비스듬히 누운 누드의 포즈를 그대로 빌려왔지만 관능미에 관한 티치아노가 한수 위였다. 두 누드화의 섬세한 차이를 간파한 케네스 클라크는 "조르조네의 비너스가 막 피어나기 직전의 꽃봉오리라면 우르비노의 비너스는 꽃이 활짝 핀 상태의 농염한 아름다움을 보여준다"는 명언을 남겼다. 조르조네가 여체의 감각적인 아름다움에 눈을 뜨게 만들었다면 티치아노는 그 아름다움을 완결한 셈이다.

티치아노의 누드화 중 가장 선정적이라는 평가를 받는 〈우르비노의 비너스〉의 모델은 우르비노 공의 아름다운 부인이라는 일화가 전해진다. 그림은 완성된 순간부터 에로틱한 비너스화의 여왕으로 등극했다. 색기가 줄줄 흐르는 요염한 눈초리, 관객의 눈길을 음부로 이끄는 유혹적인 손짓은 관능미의 극치를 보여주었다. 매혹적인 누드화에 감탄한 유럽 각국의 황제와 왕족들은 부러움 반 시기심 반에 티치아노의 그림들을 앞다투어 수집했다. 덩달아 경쟁심을 자극받은 영주와 귀족들도 누드화를 주문하는 바람에 티치아노의 화풍을 모방한 짝퉁 누드화가 전 유럽에 유행했다. 티치아노의 비너스는 르네상스시대 누드화의 열풍을

베첼리오 티치아노 〈우르비노의 비너스〉, 1538년경

주도한 일등공신이었다.

　　로코코 양식의 물꼬를 텄던 시몽 부에는 〈화장하는 비너스〉
(p.370)를 그렸다. 화장하는 비너스는 화가들이 즐겨 다루던 인기 주제
였다. 아름다운 여자가 치장하는 모습처럼 매혹적인 것은 없다. 그림 속
의 비너스는 대리석처럼 매끈한 알몸을 옷으로 살짝 가리는 척하면서
거울에 비친 자신의 아름다운 얼굴을 곁눈질한다. 비너스의 얼굴은 거
울을 향하지만 그녀의 부드럽고 풍만한 몸은 관객에게 눈요깃감으로 제
공되었다. 16~17세기에는 거울에 아름다운 모습을 비춰보며 몸단장에
열중한 비너스 그림이 유독 많았다. 거울은 비너스의 눈부신 아름다움
을 자극하고, 돋보이게 만드는 마법의 도구였다.

　　시인 카발리에 마랭은 남자의 욕정을 도발하는 비너스의 거울

왼쪽 시몽 부에 〈화장하는 비너스〉, 1640~1645년경 오른쪽 프랑수아 부셰 〈비너스의 화장〉, 1751년

팜므 파탈 ● 매혹

을 다음과 같이 찬미했다.

오직 아름다운 얼굴만이 그대의 거울이고 우리의 낙원인 것을. 그 안에 그 아름다움만한 빛을 품기를, 그대 안의 거울에 그대 모습을 비춰보기를, 거울의 거울이 되기를.

17세기 프랑스 궁정의 향락적인 분위기를 생생하게 재현한 부에의 장식적이고 에로틱한 화풍은 로코코의 거장인 '부셰'로 이어졌다. 부셰 역시 관능적인 느낌이 물씬 풍기는 화장하는 비너스를 그림에 묘사했다. 그러나 부에가 관능적이지만 여신의 품위를 잃지 않은 비너스를 그린 반면 부셰는 비너스를 고급 창부로 묘사했다. 그는 18세기 프랑스 궁정을 쾌락의 소굴로 만든 왕족과 귀족들의 악명 높은 정부를 비너스에 빗대어 표현한 것이다. 그림 속 비너스는 너무도 매혹적이다. 섬세하고 투명한 우윳빛 살결은 손끝으로 살짝 만지기만 해도 흠집이 생길 것 같고, 바스락거리는 비단의 촉감과 달콤한 향수 냄새가 코끝에 느껴질 정도이다. 아름다움과 사랑이 동전의 양면임을, 욕망과 쾌락을 상징하는 비너스의 관능미를, 어떤 화가가 이보다 더 잘 표현할 수 있으리요. 매혹적인 몸매와 황금빛 머리카락을 지닌 비너스는 바다거품에서 태어난 이후 아름답고 섹시한 여성미의 원형이 되었다. 미의 여신 비너스 덕분에 인류는 육체적 아름다움은 사랑을 부르고 사랑은 성욕을 자극한다는 사실을 알게 되었다. 아름다운 그녀가 있기에, 남자들은 여자에게 매혹당하고, 결합하기를 갈망하고, 후손을 잉태시키면서 덧없는 생명을 영원으로 이어간다.

지성을 조롱한 ∿
성적 매력,
필리스

> 그녀의 눈길은 길들인 호랑이처럼 나를 응시하고
> 그녀는 몽롱하게 꿈꾸는 듯이 온갖 교태를 지어 보이고
> 순진함과 음탕함이 한데 어우러져 낯설어진 그녀의 모습은
> 신선한 매력을 발산하네.

그리스 시인 판다로스는 헤타이라를 이렇게 찬미했다.

오, 아가씨들이여, 부유한 코린트 시에서 손님을 접대하는 유혹적인 봉사자여. 그대들은 경건하게 향기로운 황금의 눈물을 헌상하지만 그 마음은 하늘에 계신 사랑의 여신 아프로디테를 향해 쏜살같이 비상했도다.……

오, 아가씨들이여, 그대들은 아무런 죄책감도 느끼지 않고 사랑의 기쁨 속에서 티 없는 젊은 과실을 따리라.

헤타이라는 그리스 최상류층 고객에게 몸을 파는 고급 매춘부를 가리키는 단어이다. 직업적으로 성 매매하는 여성의 원조가 바로 헤

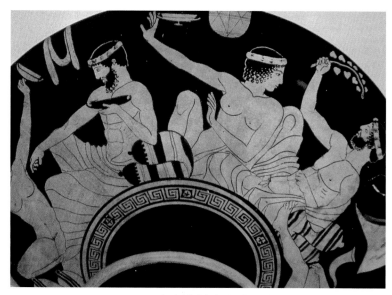

타이라이다. 비록 남자에게 몸을 파는 매춘부이지만 헤타이라를 싸구려 창부라고 지레짐작하면 큰 오산이다. 겉으로는 아무런 지위가 없는 것처럼 보이지만 그녀들은 실제로 막강한 힘을 발휘했다. 헤타이라의 애인들은 저명한 정치가, 장군, 문인, 예술가 등 그리스 사회의 지배층이었다.

헤타이라가 창부이면서 지체 높은 여자처럼 행세할 수 있었던 것은 마음에 들지 않은 고객이라면 냉정하게 거절하는 자존심을 지녔기 때문이다. 헤타이라는 아무 남자에게나 몸을 맡기지 않았고, 돈을 많이 준다고 무조건 받아들이지도 않았다. 헤타이라는 자신의 취향에 맞는 고객을 선택했다. 콧대 높은 헤타이라의 경우 명성을 유지하기 위해 까

다로운 절차를 거친 남성만을 고객으로 받았다. 싸구려 창녀처럼 길거리에서 호객 행위를 하는 것은 금물이었다. 유녀의 명예를 손상시키는 일이었으니까. 따라서 그녀들과 동침하려면 헤타이라와 친분이 있는 사람이 추천하거나 중매자가 다리를 놓아야 했고, 화대도 고객과 헤타이라가 합의해 민주적으로 결정했다. 대다수의 헤타이라는 코린트 시에 거주했는데, 그녀들과 동침하려면 엄청난 은화를 지불해야 했기에 "아무나 코린트로 갈 수 없다"는 속담이 생겨날 정도였다. 헤타이라가 마음에 들지 않은 손님을 퇴짜놓은 방법도 실로 교묘했으니, 고객이 엄두도 못 낼 화대를 요구해 스스로 물러나도록 했다.

　　헤타이라가 고객을 골탕먹었던 가장 유명한 사례를 소개한다. 〈원반 던지는 남자〉로 유명한 그리스 조각가 미론은 아름다운 헤타이라인 라이스에게 홀딱 반해 상사병이 났다. 그러나 거만한 라이스는 미론을 거들떠보지도 않았다. 애간장이 탄 미론은 수염을 자르고, 황금 목걸이를 하고, 황금 허리띠로 장식한 진홍색 옷으로 치장하고 향수까지 바른 채 그녀에게 접근했다. 라이스는 잔뜩 멋을 부린 예술가를 시큰둥하게 바라보다가 "당신 아버지에게 거절했던 짓을 차마 아들에게 할 수 없지요"라고 찬물을 끼얹었다. 이처럼 자부심이 강했던 라이스가 세상을 뜨자 그리스인들은 애도하며 '불세출의 가장 위대한 정복자'라는 찬사를 묘비에 새겼다. 이런 사례를 통해서도 알 수 있듯 당시 인기가 높았던 헤타이라를 품에 안은 일은 남자에게 대단한 명예였다.

　　헤타이라의 유명세가 높아지면서 아름다운 유녀들이 주인공인 문학 작품들이 쏟아져나왔고, 인기를 구가하던 몇몇 헤타이라의 조각상은 신전이나 공공 건축물에 위대한 장군, 정치가의 조각상과 나란

　　　　　　　　　　　　　　　　　　　팜므 파탈 ● 매혹

마태우스 차이징어(?)
〈아리스토텔레스의 등에 탄 필리스〉, 1500년경

히 세워지는 영광을 누리기도 했다. 헤타이라는 예술품의 여주인공 역할에 만족하지 않았다. 그녀들은 권력과 부와 명예도 탐냈다. 세계를 제패한 알렉산더 대왕의 첩 타이스, 그리스 최고의 정치가로 명성을 떨쳤던 페리클레스의 첩 아스파시아가 바로 한 시대를 풍미했던 전설적인 헤타이라들이었다. 그리스 창부들의 이상형이었던 헤타이라가 되기 위해서는 어떤 과정을 거쳐야 했을까? 헤타이라가 되려면 지옥 훈련에 버금가는 혹독한 미인 만들기 과정을 통과해야만 했다. 헤타이라는 겉모습으로도 일반 창녀와 구분되어야 했기에 각종 미용 비법을 활용해 매력적인 용모로 가꾸었고, 유행을 선도하는 최첨단 패션을 선보였다. 다양한 화장품과 염색약을 사용하고, 머리를 화려하게 장식하고, 특별하게 제조한 맞춤형 향수를 뿌렸고, 헤타이라임을 한눈에 알아볼 수 있도

록 옷에 보랏빛 테두리 장식을 달았다.

헤타이라는 미모와 관능미만으로 남성들의 사랑을 독차지한 것은 아니었다. 그녀들은 미모를 능가하는 풍부한 교양과 지성으로 남성들을 매료시켰다. 번뜩이는 기지를 발휘해 남성의 숨겨진 욕망을 족집게도사처럼 끄집어내어 만족시켜주었다. 즉 헤타이라는 섹시한 외모와 뛰어난 지성, 우아한 사교술과 품격 있는 대화를 모두 갖춘 그리스 남성의 이상형이었다. 남성의 육체적 욕망과 지적 욕구를 동시에 충족시켜주었던 고품격 창부 중 가장 유명한 헤타이라가 13세기 노르망디 출신 시인 '앙리 당델리' 가 쓴 중세 우화에 등장한다. 눈부신 미모를 자랑하는 그녀는 철학자 아리스토텔레스를 농락하는 것도 부족해 자신의 말이 되게 했는데, 악명 높은 여자의 이름은 바로 필리스였다.

인류 역사상 가장 위대한 철학자 중 하나요 사상가인 아리스토텔레스가 일개 창녀에게 체면을 구긴 배경을 추적해보자. 아리스토텔레스는 제자 알렉산더 대왕이 창녀 필리스에게 홀딱 반해 정사를 돌보지 않게 되자 하찮은 여자로 인해 소중한 시간과 정력을 낭비한다면서 제자를 준엄하게 꾸짖었다. 대왕은 스승의 뼈아픈 충고를 받아들여 필리스와 관계를 끊겠다고 아리스토텔레스에게 맹세했고, 애인에게 관계를 청산하겠다고 통보했다.

아리스토텔레스가 사랑의 방해꾼이라는 사실을 알게 된 필리스는 복수를 다짐하고 계략을 꾸몄다. 철학자의 서재 밖에서 감미로운 노래를 부르면서 요염한 춤을 추었다. 그리스 최고의 미녀가 긴 머리카락을 풀어헤치고 허리띠를 풀면서 맨발로 춤추는 모습에 아리스토텔레스는 그만 넋을 빼앗겼다. 욕정에 몸이 달은 철학자가 그녀에게 불타는

팜므 파탈 ● 매혹

사랑을 고백하자 필리스는 희한한 조건을 달았다. 자신의 요구를 들어 줘야 몸을 줄 수 있는데, 요구란 바로 그녀의 말이 되는 것이다. 근엄한 철학자 아리스토텔레스는 유녀의 엽기적인 제안을 받고 어떤 반응을 보였을까? 놀랍게도 그는 굴욕적인 제안을 전격적으로 수용했다. 필리스가 지시하는 대로 그녀를 등에 태우고 정원을 돌았다. 필리스는 알렉산더 대왕이 스승의 수치스런 꼴을 보도록 일부러 철학자에게 정원을 돌게 한 것이다.

　　어처구니없는 광경을 목격한 알렉산더 대왕이 "스승님, 세상에 어떻게 이런 일이 일어날 수 있습니까"라고 한탄하자 아리스토텔레

스는 다음과 같이 대답했다.

"정욕이 지혜를 압도하면 늙은 나도 이처럼 꼴사나운 모습이 되는데 대왕처럼 젊은 청년은 더욱 정욕을 경계해야 합니다."

알렉산더 대왕은 깊이 깨우치고 망신거리가 된 아리스토텔레스를 용서했다. 이슬만 마시고 살 만큼 고고한 철학자가 매춘부의 말이 되었다는 우화는 중세인들에게 알려지기가 무섭게 인기를 독차지했다. 대중의 인기에 힘입어 회화, 스테인드글라스, 태피스트리의 인기 주제

한스 발둥 그린
〈아리스토텔레스와 필리스〉, 1513년

팜므 파탈 ● 매혹

가 되었다. 특히 조형 예술가들은 흥미로운 주제의 파격성에 쾌재를 불렀다. 하긴 대철학자가 매춘부의 학대를 받는 것만큼 호기심을 자극하는 주제도 없을 테니까. 중세 말 화가 한스 발둥 그린이 앞장서서 익살스런 주제를 판화에 재현했다. 화가는 벌거벗은 필리스가 알몸의 아리스토텔레스를 채찍으로 후려치면서 앞으로 몰고 가는 코믹한 순간을 묘사했다. 입에 재갈이 물린 노철학자는 엉금엉금 기어가면서 사람들의 눈치를 살피듯 주변을 곁눈질한다. 철학자의 등에 걸터앉은 필리스는 흐뭇한 미소를 지으면서 말이 된 아리스토텔레스의 재갈을 바짝 조인다. 그녀가 천하를 얻은 듯 기고만장해하는 것은 그럴만한 이유가 있다. 평소 아리스토텔레스는 입만 벌리면 성차별적인 발언을 퍼부은 대표적인 남성우월론자였던 것이다.

페미니스트들을 격분시킨 철학자의 주장을 간략하게 소개하면 다음과 같다.

> 모든 동물의 세계를 관찰해보라. 수컷이 암컷보다 덩치도 크고, 아름답고, 민첩하다. 인간의 경우도 이와 다를 바가 없다.
>
> 남성과 여성을 비유하면 태양과 대지, 힘과 재료와 같은 관계이다. 남성이 목수라면 여성은 목재이다. 남성의 씨는 생명을 주고 신체를 만든다. 여성은 비록 자식을 만드는 데 필요한 월경 덕분에 아이를 낳기는 하지만 결코 남자와 동등한 가치를 지닌 존재가 아니다.

이처럼 여성에 대한 뿌리 깊은 편견을 지닌 아리스토텔레스가 우스꽝스런 말 신세가 되어 갖은 수모를 당하면서 불평 한마디 못 하는

데 통쾌한 복수극을 연출한 필리스의 입장에서 어찌 고소하지 않겠는가? 중세 화가들이 아리스토텔레스를 풍자한 것도 말과 행동이 전혀 다른 철학자의 이중성을 신랄하게 꼬집고 싶은 의도에서였다. 아리스토텔레스는 여성을 비하하는 주장을 펼치는 한편 헤타이라와 사랑을 나누고 싶은 강한 욕망을 숨기지 않았다. 그의 위선적인 면모는 여성에 대한 남성의 전형적인 이중적 가치관을 보여준다.

이를 뒷받침하듯 아리스토텔레스에 관한 다음과 같은 일화가 전해진다.

아리스토텔레스는 헤타이라 헤르 필리스와 관계하여 니코마코스라는 자식을 얻었고, 죽을 때까지 그녀를 사랑했다. 철학자의 욕망을 그녀가 흔쾌히 받아들였기 때문이다.

한스 발둥 그린은 에로틱한 판화에 도덕적인 교훈을 담았다. 겉으로는 '열정에 굴복한 이성' '지를 정복한 미'라는 교훈을 내세웠지만 내면에는 남자가 성적으로 저자세를 취한 것에 대한 경고를 담았다.

여성의 열등함을 부각시킨 벌로 창부에게 톡톡히 망신을 당한 아리스토텔레스가 철학자 본연의 명예를 되찾은 것은 렘브란트 덕분이었다. 렘브란트는 아리스토텔레스의 초상화를 대한 순간 저절로 존경의 마음이 우러나올 만큼 숭고하게 그를 묘사했다. 이 그림은 아리스토텔레스가 그리스 서사시의 창시자 호메로스의 정신적 유산을 묵상하는 엄숙한 순간을 표현한 것이다. 철학자는 지성과 윤리의 표상인 호메로스의 흉상에 오른손을 가볍게 올려놓았다. 하지만 그의 얼굴에는 슬픔이

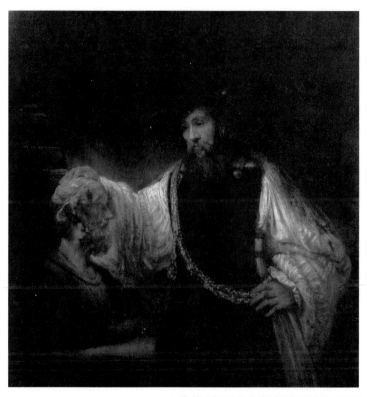

렘브란트 하르먼스존 판 레인 〈아리스토텔레스〉, 1653년

하인츠 〈필리스에게 말 태워주고 창피당하는 아리스토텔레스〉, 17세기 초

가득하고 피곤에 절은 두 눈에는 짙은 어둠의 그림자가 드리워져 있다. 렘브란트는 위대한 지성인의 특징으로 우울증을 손꼽았던 아리스토텔레스의 이론을 반영하기 위해 철학자의 모습을 멜랑콜리하게 표현했다. 아리스토텔레스는 우울증을 지식인이라면 의당 앓아야 할 특권으로 여겼는데 미지의 세계를 탐색하고, 우주의 본질을 캐는 책무를 지닌 학자라면 기질상 당연히 멜랑콜리할 수밖에 없다고 주장했던 것이다.

위대한 철학자 아리스토텔레스를 굴복시킨 필리스는 여성의 자존심을 되살린 헤타이라였다.

여자는 열등한 존재라는 편견을 지닌 철학자가 필리스의 성적 매력에 정신없이 빠졌다는 것은 그의 이론이 허구임을 증명한 셈이었다. 그녀는 여성을 멸시하면서도 욕망하는 남성의 위선과 이중성을 통쾌하게 깨부수었다. 눈부시게 아름다운 여자가 우아하고 세련된 옷차림을 하고, 말과 행동이 고상한데다 성적 쾌락까지 선물한다면 이런 행운을 거부할 남자가 과연 몇이나 될까? 필리스는 미모와 지성을 갖춘 여자에게 한없이 무력한 남자의 본성을 적나라하게 까발렸다. 지성을 배반하는 육체, 이성을 조롱하는 무모한 열정, 욕망을 억압하면서도 끝없는 쾌락을 갈구하는 남자의 정체는 바로 필리스였다.

넋을 빼앗는 전설적 아름다움, 프리네

그녀는 조각상 같은 다리를 지녔고 민첩하고 고상하다.
나는 넋이 나간 사람처럼 몸을 떨며
태풍을 간직한 납빛 하늘 같은 그녀의 눈빛 속에서 매혹적인 감미로움과
목숨을 앗아갈 듯한 즐거움을 맛보네.

기원전 4세기 그리스 아테네 시에 프리네라는 고급 창부가 살았다. 테베 출신인 프리네는 아프로디테 여신에 버금가는 눈부신 미모로 수많은 남성들의 애간장을 태웠으니 아테네를 지배하는 진정한 권력자는 군주가 아닌 바로 프리네였다. 빼어난 용모와 엄청난 인기가 그녀의 자만심을 키웠던가, 프리네는 알렉산드로스 대왕이 파괴한 테베 시를 오직 자신의 돈만으로 다시 건설하겠다고 큰소리쳤다. 하지만 오만함이 지나치면 종국에는 화를 부르는 법, 포세이돈 축제날 프리네는 자신은 살아 있는 아프로디테라고 주장하면서 미의 여신인 양 누드로 바다에서 걸어나오는 장관을 연출했다. 신의 영역을 넘본 그녀는 결국 신성 모독, 불경죄로 고발당해 법정에 서게 되었다. 재판정의 분위기는 프리네에게 불

H. 세미라즈키 〈포세이돈 축제 때의 프리네〉, 1843~1902년

리한 상황이었다. 그때 그녀의 애인 휘페레이데스가 일생일대의 모험을 감행했다. 휘페레이데스는 프리네를 변호하는 연설을 하고 있었는데, 갑자기 열변을 토하면서 애인의 옷을 잡아찢어 상앗빛 알몸이 훤히 드러나게 한 것이다. 프리네의 눈부신 누드에 넋을 빼긴 심판관들은 절대적인 미를 지닌 그녀에게 무죄를 선언했다.

이 전설적인 일화는 아름다운 여체가 남성들에게 얼마나 강렬한 힘을 발휘하는지 생생하게 증명한다. 프리네의 완벽한 아름다움은 그리스 최고의 조각가 프락시텔레스의 가슴에 불꽃같은 열정을 지피는 한편 창작욕을 불러일으켰다. 연모하는 여자의 눈부신 누드를 예술 작품으로 기념하고 싶은 충동을 억누를 수 없었던 프락시텔레스는 프리네가 모델인 조각상을 제작했는데, 그 유명한 크니도스의 아프로디테상이

프락시텔레스의 모각
〈크니도스의 비너스〉, 기원전 350년경

었다. 플리니우스는 당대 최고의 예술가와 최고 미녀의 만남은 예술의 기적을 낳았다는 것을『박물지』에 상세하게 기록했다.

미의 여신 아프로디테로 분장한 프리네가 왼손으로 속옷을 들고 오른손으로 치부를 가린다. 그녀가 목욕탕에 들어가려는지, 목욕을 끝마친 것인지 알 수 없지만 프락시텔레스가 프리네의 아름다운 누드를 관객에게 보여주기 위해 목욕 장면을 선택했다는 점만은 확실하다. 벌거벗은 여신의 얼굴은 기품이 넘치고 우아한 두 눈은 꿈꾸듯 먼 피안의 세계를 응시한다. 깃털처럼 가볍고 우아한 여신의 몸동작은 인간이 감히 넘볼 수 없는 숭고하고 이상적인 아름다움의 정수를 보여준다. 프락시텔레스는 신이 선물한 천재성을 발휘해 절대적인 미, 이상적인 미를 지닌 최고의 누드상을 창조한 것이다.

자, 아프로디테의 누드는 왜 저토록 매혹적으로 보일까? 그녀가 콘트라포스트 포즈를 취했기 때문이다. 콘트라포스트란 몸의 체중을 한쪽 다리에 얹고 다른 쪽 다리를 움직이듯 구부리는 독특한 자세를 가리킨다. 콘트라포스트를 창안한 사람은 그리스 조각가 폴리클레이토스였다. 폴리클레이토스 이전의 예술가들은 인물의 두 다리가 막대기처럼 딱딱하고 대칭인 조각상을 제작했는데 인체는 생동감이 결여되고 자연스럽지 못하며 경직되어 보였다. 하지만 폴리클레이토스가 개발한 콘트

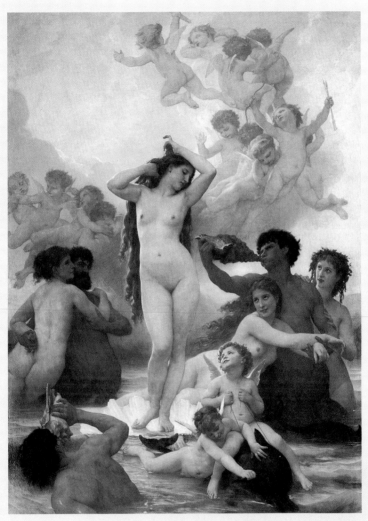

윌리엄 부그로 〈비너스의 탄생〉, 1879년

라포스트를 취하면 인체에 리듬감, 균형감이 생기면서 우아하고 아름답게 느껴졌다. 인체에 아름다움을 선물한 콘트라포스트는 개발되기가 무섭게 예술가들의 열광적인 사랑을 받았고, 훗날 대부분의 누드 작품들은 이 독특한 자세를 취하게 되었다. 콘트라포스트 포즈를 취한 여체가 왜 그토록 에로틱하게 느껴지는지 19세기 프랑스 화가 부그로의 누드화(p.387)를 감상하면서 체감해보자.

화가는 비너스가 조개껍질을 열고 갓 태어나는 순간을 그림에 묘사했다. 비너스는 몸체를 관객을 향해 정면으로 내밀고 측면으로 몸을 살짝 틀어, 두 다리를 45도 각도로 포개는 독특한 자세를 취했다. 이른바 콘트라포스트 포즈인데 여체의 한쪽 엉덩이가 다른 엉덩이와 겹치면서 평소에는 볼 수 없는 허벅지살이 드러나고 외음부가 살짝 열리게 된다. 한편 반구 형태의 유방은 더욱 탐스럽게 보이고 한쪽 허리선에서 엉덩이로 유연한 선이 흘러내리면서 여체는 긴장과 이완의 절묘한 조화를 이루게 된다. 또한 허리가 비틀어져 잘록한 허리선이 만들어지고 율동감이 생기면서 여성들이 꿈에도 그리는 완벽한 S자형의 몸매가 형성된다. 콘트라포스트는 눈의 즐거움을 주는 것에 그치지 않는다.

여성의 육체를 얼굴, 가슴, 음부, 엉덩이, 다리, 발 등으로 세분화시켜 관객에게 제시하는 효과를 발휘한다. 화가들은 감각적이고 사랑스럽고 에로틱한 콘트라포스트를 활용해 감미롭고 관능적인 누드화를 창조할 수 있었다. 비단 예술뿐이 아니다. 오늘날 미인 대회 참가자들의 몸동작을 자세히 살펴보라. 미인들은 마치 약속이라도 하듯 콘트라포스트 자세를 취하고 있는 것을 발견할 수 있다.

다시 프리네 이야기로 되돌아가자. 프락시텔레스는 프리네가

앙젤리카 카우프만 〈프리네에게
자신이 만든 큐피드 조각상을
선물하는 프락시텔레스〉, 1794년

모델인 아프로디테 조각상을 두 점 제작했는데 하나는 옷을 입었고 다른 하나는 나체상이었다. 당초 프락시텔레스는 두 조각상을 한데 묶어 같은 가격으로 판매하려고 했지만 구매자인 코스 섬 사람들은 외설스럽다고 여겨 누드상은 거부하고 옷을 입은 조각상만을 구입했다. 애물단지가 된 누드상은 코스 섬과 인접한 크니도스 사람들이 매입했다. 그런데 인간이 만든 예술품 중 가장 아름다운 누드상이 제작되었다는 입소문이 퍼지면서 수많은 그리스인들이 조각상을 보려고 크니도스로 몰려드는 이변이 벌어졌다. 매력적인 조각상에 반한 남성들은 조각상을 살아 있는 여자로 착각한 나머지 조각상의 목을 끌어안고 연정을 호소하는가 하면 솟구치는 성욕을 주체하지 못해 조각상과 성교를 시도하는 추태를 부리기도 했다. 누드상이 관객들로부터 폭발적인 인기를 끌면서

389

크니도스는 유명 관광지가 되었다. 뒤늦게 돌이킬 수 없는 실수를 저질렀다는 것을 깨달은 코스의 니코메데스 왕은 국가 부채를 탕감해준다는 달콤한 미끼를 크니도스인들에게 던지는 등 누드상을 되찾기 위한 갖은 노력을 기울였다. 그러나 누드상의 진가를 알게 된 크니도스 사람들이 검은 속셈을 지닌 코스 왕의 협박과 감언이설에 넘어갈 리 있을까. 크니도스인들은 코스 왕의 음흉한 제안을 일언지하에 거절하고 굳건하게 보물을 지켰다.

　　이처럼 누드상을 둘러싼 갖가지 스캔들과 흥미로운 일화가 대중들에게 전파되면서 조각상의 인기는 더욱 높아갔고 마침내 전설이 되었다. 예술가들도 여성 누드의 완벽한 표본인 크니도스의 아프로디테상을 흠모한 나머지 앞다투어 모각품을 제작했다. 절세미인 프리네가 모델인 크니도스의 아프로디테가 후배 예술가들에게 끼친 영향력은 너무 컸고, 무려 2,000년이 넘도록 아름다운 여성 누드의 표본이 되었다. 하지만 애석하게도 현재 조각상의 원본은 사라지고 없는데 로마시대 모각품을 통해 프리네의 빼어난 미모를 아련하게 느낄 뿐이다.

　　세월이 흘러도 프리네의 전설적인 미모는 예술가들의 영감을 자극했던가, 19세기 프랑스 화가 제롬은 아름다운 프리네를 남성의 관음증을 자극하는 욕망의 화신으로 표현했다. 근엄한 심판관들이 프레네를 벌주기 위해 법정에 모였다. 피가 마르는 긴장된 순간이 흐를수록 프리네의 절망감도 깊어간다. 법정의 중압감을 견디다 못한 변호인 휘페레이데스가 곤경에 빠진 애인을 구하기 위해 그녀의 옷을 확 잡아챘다. 본능적인 수치심에 그만 얼굴을 가리는 프리네. 심판관들은 황홀한 누드의 아름다움에 충격을 받고 입을 다물 줄을 모른다. 절대적인 아름다움을

　　　　　　　　　　　　　　　　팜므 파탈 ● 매혹

장 레옹 제롬 〈판사들 앞의 프리네〉, 1861년

목격한 심판관들은 감격에 겨워 할 말을 잃었다. 환생한 비너스를 직접 눈으로 보게 되는 행운을 접한 심판관들은 이토록 아름다운 여자에게 죄를 물었다는 것만으로도 자신들은 불경죄를 저질렀다고 자책했다.

제롬의 그림은 육체적 아름다움이 갖는 무한한 힘과 미녀에게 한없이 약해지는 남성의 속내를 민망스러울 정도로 선명하게 보여준다. 오하이오 주립대학 교수 스티븐 컨은 이 그림을 가리켜 '남성의 얼굴, 표정의 전람회'라고 주장했는데 그림에 등장한 28명의 심판관들은 남성이 절세미녀를 대할 때 느끼는 감정을 적나라하게 드러내보였기 때문이다.

저 남성들의 다양한 표정과 자세를 보라! 남성들은 감각이 마비되고 당혹감과 공포, 호기심을 느끼고, 아연실색하고, 불신감을 드러

내고, 성찰하고, 충격을 받고 기진맥진하는 등 절대적인 미모 앞에서 감정의 대혼란을 겪는다. 한 심판관은 프리네의 누드를 자세히 보려고 몸을 앞으로 내밀고 다른 심판관은 오른손을 들어올리면서 놀라움을 표시하고, 욕정을 참지 못해 몸을 비비 꼬는 심판관도 있다. 또 다른 심판관은 그녀의 아름다움에 굴복했다는 표시인 듯 벌떡 일어서면서 양손을 들었다. 심판관들이 붉은색 옷을 입은 것도 그들이 성적으로 흥분했다는 것을 상징한다. 반면 프리네는 짐짓 부끄러운 듯 두 눈을 가리는 시늉을 하면서도 관객에게 자신의 매력적인 알몸을 더 잘 보이도록 지극히 계산된 포즈를 취했다. 그녀가 눈부신 몸매를 심판관들에게 최대의 볼거리로 제공한 바람에 법관들의 이성은 마비되고 판단력도 흐려졌다. 법관들은 프리네에게 무죄를 선언할 수밖에 없었다. 이성과 감정, 법과 미모의 대결에서 아름다움이 깨끗한 한판승을 거둔 것이다.

프리네 일화는 사람들에게 다음과 같은 질문을 던진다. 미인이라면 죽을죄를 지어도 쉽게 용서받고, 미녀는 치외 법권의 혜택을 누릴 만큼 특별한 존재일까? 그림에 등장한 심판관들처럼 대다수의 남성들은 미모가 출중한 여인은 고결하고 선하다는 편견을 갖고 있다. 미덕과 선함은 외모의 아름다움과는 아무런 상관이 없는데도 말이다. 오죽하면 톨스토이가 미인을 유독 밝히는 남성들을 향해 "아름다움이 미덕이라는 믿음만큼 헛된 망상은 없다"라고 따끔하게 경고했을까? 미에 대한 인간의 절대적인 숭배는 예술의 역사만큼 뿌리가 깊다. 일찍이 그리스 여류 시인 사포는 "아름다운 것은 선하다"고 주장했고, 1561년 발다세르 케스티글리오네는 아름다움은 신성하다는 자신의 신념을 다음과 같은 글에 적었다.

팜므 파탈 ● 매혹

앨버트 무어 〈비너스〉, 1869년

사악한 영혼이 아름다운 육체에 깃드는 경우는 지극히 드물다. ……
어떤 의미에서 선함과 아름다움은 일치하며, 인간의 육체라면 더더욱 그러하
다. 나는 육체적 아름다움의 근본은 영혼의 아름다움이라고 믿는다.

19세기 영국 시인 키츠도 "아름다운 것은 진실이고 진실은 아
름답다"라는 주장을 통해 미와 선은 하나라고 강조했다. 못생긴 외모를
악함이나 광기, 불길함과 연결시키는 까닭은 무엇이며, 기형과 추함은
육체에 내린 신의 저주라는 편견을 가진 근거는 무엇일까? 심리학자들
은 남성들이 아름다움은 선하다는 편견을 갖게 된 것은 미녀에게 본능
적으로 끌리는 감정을 합리화하기 위한 방편이라고 주장한다. 심리학자
들의 주장에는 일리가 있다. 미녀는 못된 짓을 저질러도 한없이 예쁘게
보이고 추녀는 예쁜 짓을 해도 밉게만 보일 테니 말이다.

프리네는 창부였지만 눈부신 아름다움으로 여신처럼 숭배받
았다. 불경죄를 저지르고도 당연하다는 듯 죄를 용서받았고, 그리스 남
성들이 꿈에도 열망하는 만인의 연인이 되었다. 절대적인 아름다움은
신성하고 선하다는 선입관을 남성들의 뇌리에 주입한 미녀 프리네! 아
리스토텔레스는 "사람들은 왜 외형적인 미를 갈망하는가"라는 어리석
은 질문에 "장님이 아니라면 누구도 그런 바보 같은 질문을 하지 않는
다"는 현답을 했다.

팜므 파탈 ● 매혹

천사의 교태, 레카미에

갈색 머리 여인이여, 너는 싸늘한 비웃음으로 내 마음을
찢어놓고 달빛 같은 다정한 눈길을 내 가슴에 던지는구나.
너의 비단 구두 아래, 귀여운 명주 발 아래 나는 놓으리라.
내 커다란 기쁨과 재능, 운명을.

'천사의 교태'를 지녔다는 극찬을 받을 만큼 미모가 뛰어났던 줄리에트 레카미에. 그녀는 나폴레옹이 집권하던 시절 프랑스 최고의 미인으로 사교계를 쥐락펴락했다. 레카미에의 미모는 얼마나 빼어났던지 그녀가 눈짓만 해도 남자들은 넋을 잃고 사랑의 포로가 되기를 자청했다. 바람둥이로 악명 높은 플레이보이들도 그녀를 소유하려고 불꽃 튀는 경쟁을 벌였다. 그러나 줄리에트는 요부 기질을 타고났던가, 금방이라도 마음을 줄 듯 남자에게 눈웃음을 치다가 언제 그랬냐 싶게 시치미를 뚝 뗀 채 냉정하게 걷어차는, 한마디로 변덕이 죽 끓듯한 여자였다. 하지만 추종자들은 그녀가 변덕을 부릴수록 거만한 미인을 더욱 열렬히 숭배했다. 레카미에가 바람둥이 킬러로 악명이 높았다는 것은 그녀가 농락한

남성들의 이름을 보면 금세 알 수 있다. 나폴레옹 황제의 동생 루시앵 보나파르트가 그녀에게 홀딱 반해 애완견처럼 그녀의 뒤꽁무니를 쫓아 다녔고, 외교관 메테르니히 공, 웰링턴 공작 같은 대귀족들도 변덕스런 여인의 눈에 들기 위해 피눈물나는 구애 작전을 펼쳤다. 그뿐인가. 뭇 여성들의 선망의 대상이었던 샤토브리앙, 벵자맹 콩스탕 같은 유명 작 가들도 그녀의 미모에 홀려 사랑의 열병을 앓았다. 상류층 남자들 사이 에 레카미에 부인을 사모하는 감정이 마치 유행병처럼 번졌다.

그녀에게 마음을 온통 빼앗겼던 벵자맹 콩스탕은 자신의 불같 은 사랑을 훗날 이렇게 고백했다.

줄리에트 레카미에는 나의 마지막 사랑이었다. 그 격렬한 사랑의 후 유증으로 인해 나의 남은 인생은 벼락을 맞은 한 그루 나무와 같았다.

그녀를 둘러싼 해괴한 소문이 사교계에 나돌았지만 그 뜬소문 마저 구애자들의 욕정을 더욱 부채질했다. 풍문이란 레카미에가 많은 남 자들과 염문을 뿌렸지만 그녀는 아직 순결한 처녀라는 것이다. 놀랍게도 희한한 소문의 진원지는 레카미에였다. 레카미에는 평소에 자신은 남성 과 동침한 적이 없는 숫처녀라는 점을 습관처럼 떠들고 다녔다.

"물론 나는 어엿한 유부녀다. 그러나 나이 차이가 많은 남편과 단 한 번도 잠자리를 하지 않았다."

처녀성을 간직한 유부녀라는 레카미에의 폭탄 선언을 농담으

팜므 파탈 ● 매혹

로 받아들일 수만은 없으니 그녀는 살벌한 공포 정치 시절, 오직 살아남기 위한 수단으로 결혼을 선택했기 때문이다.

리옹에서 태어난 그녀는 열다섯 살에 어머니의 애인이었던 마흔두 살 난 은행가 자크 레카미에와 결혼했다. 처형당한 시신이 즐비하던 살육의 시기를 무사히 피하기 위한 위장 결혼이었다. 당시 사교계에서는 레카미에의 남편 자크가 실은 그녀의 생부라는 소문이 파다했고, 이를 입증하듯 부부는 평생에 걸쳐 친구처럼 따뜻한 우정을 나눴다. 섹스리스sexless 부부였던 레카미에와 관련된 자극적인 풍문은 추종자들의 욕정에 더욱 불을 지폈다. 설마 하는 마음에 야릇한 호기심이 겹치면서 절세미녀의 인기는 하늘 높은 줄 모르고 치솟았다. 실제로 레카미에는 미의 신전에 몰려와 경배하는 신도들의 여신인 양 행세했다.

콧대 높은 미녀의 절대 권력을 당시 마르가레 트룽세가 감동적으로 묘사한 글이 있어 독자에게 소개한다.

무도회장에 나타난 줄리에트가 교태를 부리면서 춤을 추지 않겠다는 속이 뻔히 들여다보이는 수작을 부렸다. 그녀는 아양을 떨면서 두꺼운 이브닝 가운을 보란 듯이 벗었다. 그녀는 대리석처럼 흰 어깨와 등의 속살이 훤히 비치는 그리스풍의 화려한 공단 드레스를 입고 있었다. 눈부신 자태에 넋이 나간 남자들은 벌떼처럼 몰려들어 제발 춤 신청을 받아달라고 애걸했다. 못 이긴 척 겨우 승낙한 그녀는 무도곡이 실내에 울려퍼지자 사뿐사뿐 걸어들어와 참석자들에게 인사한 후에 나비처럼 가벼운 몸동작으로 한 바퀴 빙그르 돌면서 손가락으로 하늘거리는 스카프를 흔들었다. …… 그녀의 눈빛은 춤을 추었다. 그녀는 눈빛을 이용해 어떻게 기교를 부리고 유혹하는지 본능적으로

알고 있었다.

……무도회장에 있던 여자들은 음악의 리듬에 맞춰 뱀처럼 몸을 꿈틀거리면서 무아지경에 빠져 신들린 듯 고개를 흔들어대는 그녀를 보고 너무 야하다고 느꼈지만 남자들은 황홀감에 감각이 마비되었다. 줄리에트는 분명 남자를 파멸로 이끄는 요부였다.

겉모습이 천사처럼 보이기에 더더욱 위험했다.

이 글에서도 드러나듯 레카미에는 천부적인 요부였다. 그녀는 치밀하게 계산한 말과 행동으로 덫을 놓아 남자를 유혹했다. 마치 연극 배우처럼 남자들을 홀리는 수법을 천연덕스럽게 연기했다. 프랑스 사교계의 전설이 된 레카미에의 아름다움과 매력을 미술가들의 예리한 눈이 놓칠 리 없다. 당대 프랑스 미술계를 주름잡던 두 대가가 경쟁하듯 국가적 미녀의 눈부신 자태를 화폭에 담았다. 먼저 다비드의 그림을 감상해 보자. 다비드는 신고전주의 대부답게 레카미에의 농염한 아름다움을 절제된 아름다움으로 승화시켰다. 그리스 여신처럼 우아한 자태의 레카미에가 긴 의자에 다리를 펴고 비스듬히 몸을 기대고 앉아 관객을 바라본다. 초상화를 그릴 당시 그녀의 나이는 꽃다운 스물세 살, 아름다움이 절정에 달한 시절이었다. 레카미에는 제정시대 선풍적인 인기를 끌었던 그리스풍의 하얀 드레스를 입고, 최신식 유행의 헤어 스타일을 선보이고 있다. 숨이 멎을 것 같은 그녀의 빼어난 미모와 여신처럼 도도한 자태가 범접하기 힘든 고귀함을 부여한다. 다비드는 엄격하고 절제된 신고전주의 양식을 창안한 대가답게 관객의 눈길이 여인에게 집중될 수 있도록 화면을 연출했다.

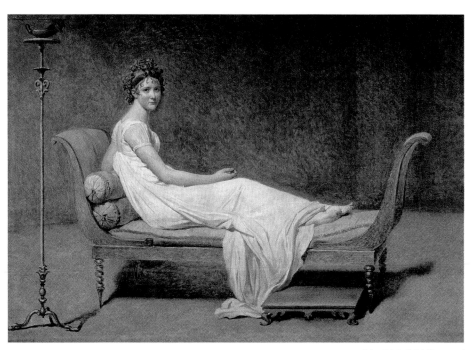

다비드 〈마담 레카미에〉, 1800년

이 초상화는 신고전주의 양식의 특징을 잘 보여준다. 화가는 붓자국이 거의 보이지 않을 정도로 화면을 매끈하게 색칠했고, 단순한 구성에 불규칙한 곡선 대신 직선을 사용했다. 그러나 화가는 화면의 조화로운 구성을 염두에 둔 듯 긴 의자와 기름 램프 받침대의 직선과 여체의 곡선을 절묘하게 결합했다. 화면에서 실내를 장식한 유일한 소도구는 로마제국 시대 유물인 기름 램프와 받침대이다. 나폴레옹 제정시대 상류층들은 고고학에 열광했다. 폼페이와 헤르쿨라네움의 발굴을 계기로 고대 예술의 아름다움에 눈을 뜨게 되었고, 그리스와 로마를 본받으려는 분위기가 형성되었다. 당시 고대를 동경하는 열기가 얼마나 뜨거웠던지 다비드의 제자들은 고대 로마 의상을 입고 거리를 돌아다닐 정도였다. 레카미에의 초상화를 통해 단아하고 품격이 높은 고전적인 아름다움의 정수를 보여주려고 했던 다비드의 야심은 불행히도 좌절되고 만다. 레카미에의 초상화는 미완성으로 끝났다. 뭇 남성들의 숭배와 찬탄에 길들여진 레카미에는 수시로 변덕을 부렸고 진득하게 모델을 서는 일을 참아내지 못했다. 그녀는 습관적으로 화실에 늦게 나타나는가 하면 다비드의 그림에 노골적으로 불만을 표시하기도 했다.

레카미에의 불성실하고 제멋대로인 태도가 미술계의 나폴레옹으로 불리는 다비드의 심기를 건드렸다. 화가 머리끝까지 치민 다비드는 그녀의 경박한 행동을 꾸짖는 편지를 보냈다.

마담, 여자들이 변덕을 부리듯 화가에게도 변덕이 있습니다. 내가 만족스럽게 여길 때까지 초상화를 그리도록 해주십시오.

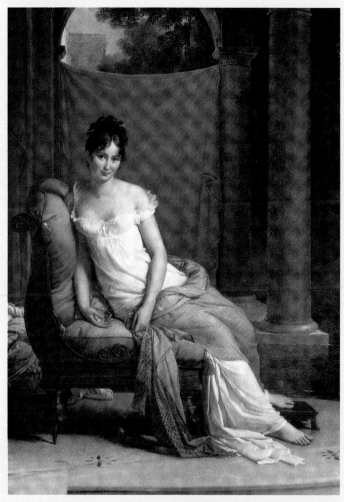

프랑수아 제라르 〈레카미에 부인의 초상〉, 1805년

화가는 여자의 변덕스러움과 무례함을 상세하게 열거하고 편지 말미에 초상화를 미완성으로 남기겠다는 협박조의 내용을 적었다. 그러나 대가의 편지를 받고도 레카미에는 눈도 깜짝하지 않았다. 다비드와 사이가 단단히 틀어진 후 그녀는 보란 듯 5년 후에 다비드의 수제자 제라르에게 초상화를 의뢰했다. 제라르는 레카미에를 우아하고 고결한 여신으로 묘사했던 스승과 달리 그녀를 사랑스럽고 요염하고 애교가 넘치는 여자로 묘사했다(p.401). 레카미에가 의자에 몸을 살짝 기댄 채 교태가 흐르는 눈초리로 관객을 응시한다. 몸무게를 실은 엉덩이와 가볍게 비튼 상체가 허리와 복부의 선을 더없이 육감적으로 보이게 한다. 부드럽고 나긋나긋한 여체는 저절로 만지고 싶은 충동을 억제할 수 없을 만큼 관능적이다. 저토록 사랑스런 모습에서 남자들의 신세를 망친 요부의 흔적을 과연 찾을 수 있을까? 우아하게 늘어뜨린 그녀의 두 팔과 수줍게 드러난 맨발은 왜 그토록 많은 남자들이 레카미에를 차지하기 위해 물불을 가리지 않았는지에 대한 해답을 제시한다. 그러나 제라르의 예리한 눈길은 매력덩어리 레카미에의 청순하고 사랑스런 겉모습에 감춰진 요부 근성을 날카롭게 포착했다. 복잡하고 변덕스럽고 수수께끼 같은 미인의 이중성을 그녀의 요염한 눈빛을 통해 드러냈다. 남자의 영혼을 빨아들일 것처럼 애타게 무언가를 갈구하는 그녀의 눈빛을 보라! 바로 저 신비한 눈빛의 마력에 홀려 수많은 남성들이 패가망신했던 것이다.

레카미에는 마치 연극배우인 양 눈빛으로 다양한 감정을 연출했다. 순진하면서 음탕하고 청순하면서도 섹시한 천의 감정을 눈빛에 담았다. 남자들은 레카미에의 매력적인 눈빛을 보면 최면에 걸린 듯 노예처럼 굴복했다. 남성들을 죽이기도, 살리기도 하는 마법의 눈빛을 제

라르는 초상화에 완벽하게 재현한 것이다. 한편 이 초상화에는 레카미에를 열렬히 사모했던 한 남자의 가슴 아픈 실연의 상처가 담겨 있다. 희생자의 이름은 아우구스투스, 프로이센제국의 황제 프리드리히 대왕의 조카였다. 아우구스투스 왕자와 프랑스 최고 미녀의 일장춘몽 같은 러브 스토리의 내막은 다음과 같다. 1806년 프랑스와 프로이센이 전쟁을 벌이던 중에 프로이센 왕자 아우구스투스가 전쟁 포로가 되었다. 나폴레옹은 비록 포로였지만 왕자의 고귀한 신분을 고려해 감옥에 가두는 대신 자유롭게 돌아다닐 수 있는 특권을 주었다. 당국의 감시를 받는 제약이 따랐지만 왕자는 프랑스 전역을 마음대로 돌아다닐 수 있었다. 뜨거운 피가 용솟음치는 스물네 살의 젊은 왕자가 이국에서 따분한 포로 신세로 만족할 리 없다. 그는 볼모로 잡힌 울분과 권태, 고향에 대한 그리움을 아름다운 여자를 유혹하고 쾌락을 추구하는 것으로 해소했다. 젊고 미남이며 왕족인 그는 유럽 전역에서 여자들에게 가장 인기 높은 신랑 후보감이었다. 그가 눈독을 들인 여자라면 왕자의 구애를 거절하지 못했다.

　　이 바람둥이 왕자가 1807년에 생애 최대의 적수를 만났다. 왕자는 스위스를 방문하던 중에 사교계의 실세 마담 스탈의 소유지인 코페 성을 방문했고 그곳에서 레카미에와 운명적으로 만났다. 아우구스투스는 레카미에와 관련된 갖가지 나쁜 소문을 귀에 못이 박히도록 들었던 터라 요부의 수작에 넘어가지 않겠다고 수십 번 마음을 다졌다. 그러나 첫 만남에 굳은 결심은 눈 녹듯 사라지고 그는 속절없이 사랑의 포로가 되었다. 왕자는 천사처럼 순진한 모습을 보이다가 창부처럼 노골적으로 유혹하고, 자유분방하다가 정숙한 여자처럼 시침을 뚝 떼는 그녀

로 인해 미칠 지경에 이르렀다. 레카미에를 볼 때마다 그의 젊은 심장은 금방이라도 터질 듯 부풀어오르곤 했다. 상사병을 앓던 왕자는 고통을 견디다 못해 레카미에에게 결혼 신청을 했고 그녀는 기다렸다는 듯 흔쾌히 왕자의 청혼을 받아들였다. 단 남편과 이혼하는 대신 왕자가 가톨릭으로 개종할 것 등 몇 가지 결혼 조건을 달아 청혼을 받아들였다. 사랑에 눈먼 아우구스투스는 그녀가 내건 까다로운 조건을 전부 수용한 후 결혼 승낙을 받아내기 위해 서둘러 프로이센으로 떠났다.

고국에 돌아온 왕자는 연인에게 애끓는 사랑을 호소하는 편지들을 수없이 보내면서 목이 빠지도록 답장을 기다렸다. 그러던 어느 날 그토록 고대하던 연인의 편지가 도착했다. 아, 그런데 이게 웬 날벼락인가. 그동안 그녀의 마음이 변해 결혼할 수 없다는 내용이 적혀 있는 것이 아닌가? 숨이 턱 막힌 왕자는 급기야 실연의 충격으로 몸져누웠다. 비탄에 젖은 그에게 몇 달 후 그녀에게서 선물이 도착했는데 바로 제라르가 그린 〈레카미에 부인의 초상〉이었다. 왕자는 변심한 애인이 하필 초상화를 보낸 까닭을 알기 위해 몇 시간씩 얼이 빠진 채 그림 앞에서 서성거렸다. 그는 그 순간까지도 그녀가 농락한 수많은 희생자 중 한 사람이라는 사실을 깨닫지 못했다.

여기 레카미에를 연상시키는 수수께끼 그림이 있다. 초상화의 모델은 하느님과 신비로운 결혼을 한 것으로 알려진 16세기 스페인의 전설적인 수호 성녀 테레사이다. 레카미에는 성녀 테레사의 초상화를 제라르에게 주문했고, 매혹적인 성화를 성직자와 귀족 여성들을 위한 무료 보호 시설인 마리 테레즈 병원 예배당에 헌정했다. 그런데 초상화가 살롱전에 공개되기가 무섭게 사교계 참새들은 입방아를 찧었는데,

팜므 파탈 ● 매혹

화가 제라르가 성녀를 요부로 묘사했기 때문이다. 지금껏 그 어떤 화가
도 이처럼 관능적인 성녀를 그림에 표현한 적은 없었다. 저 성녀 테레사
의 눈빛을 보라. 관객을 유혹하는 성녀의 눈빛은 남성을 뇌살시킨 레카
미에의 눈빛을 쏙 빼닮지 않았는가. 관객들은 혹 제라르가 그림의 주문
자인 레카미에의 눈부신 미모를 기리기 위해 성녀 테레사의 모습을 빌
어 그녀를 그린 것은 아닐까 하면서 의심을 품었다.

　　　나폴레옹 시절 프랑스에서 가장 아름다운 여자였던 레카미에
가 당대 최고의 요부가 될 수 있었던 것은 타고난 미모에 남자의 심리를
꿰뚫는 천부적인 능력을 지녔기 때문이다. 그녀는 눈부신 아름다움과
남자의 마음을 사로잡는 고도의 테크닉을 구사해서 유혹의 신화를 창조

했다. 유혹의 달인 레카미에는 중년의 나이에도 성적 매력을 잃지 않았고 수많은 추종자들을 거느린 미의 여신으로 군림했다. 그녀는 신비로운 미모와 저항할 수 없는 매력, 다양한 유혹의 기술로 남성의 영혼까지도 정념의 불길로 타오르게 했다.

영원한 ❧
사교계의 여왕,
사바티에

우리 자랑스레 그녀를 찬미하고 노래하자.
세상 그 어떤 것도 기품이 넘치는 그녀의 모습 속에 감춰진 다정함만 못하리.
해맑은 그녀의 살결은 천사의 향기를 지녔고
그녀의 눈동자는 우리에게 광명의 옷을 입힌다.

19세기 중반 파리에 '사랑의 여신'으로 불리는 아름다운 여자가 살았다. 뛰어난 미모와 풍부한 교양미를 지닌 여자는 강렬한 성적 매력을 발휘해 파리 사교계 남성들을 자석처럼 끌어당겼다. 당대 유명 예술가들도 신비한 뮤즈에게 홀딱 반해 앞다투어 사랑의 찬가를 바쳤다. 파리 남성들의 '위대한 연인'으로 군림한 그녀의 이름은 아폴로니 사바티에, 본명은 아글라에 조제핀 사바티에였다. 아글라에는 아르덴의 지사이며 자작인 귀족 아버지와 바느질품을 파는 비천한 여자 사이에 사생아로 태어났다. 혈기왕성한 귀족 청년은 한순간 저지른 불장난의 씨앗을 스스로 거둬들일 마음이 없었다. 자작은 사랑이 식어버린 정부와 짐이 되어버린 자식을 47 보병대 하사 앙드레 사바티에에게 반강제로 떠넘겨

골치 아픈 문제를 해결했다. 하지만 앙드레 사바티에는 모녀를 진심으로 사랑했던가, 남보란 듯 단란한 가정을 이루었고, 훗날 메지에르와 스트라스부르를 거쳐 꿈의 도시 파리로 이주했다. 사바티에 부부는 예쁘고 깜찍한 소녀로 자란 아글라에가 음악적 재능을 타고났다고 확신했다. 부모는 기대를 잔뜩 품고 딸을 당시 유명 가수 마담 신티에게 보내 음악 수업을 받게 했다.

아글라에의 유일한 꿈이란 유명 오페라 가수가 되어 부를 얻고 명성을 누리는 것이었다. 그러나 미모와 음악적 재능만을 믿고 신분 상승을 시도했다. 그녀의 야심은 음악계가 아닌 엉뚱한 곳에서 꽃피우게 된다. 그녀는 한 자선 음악회에서 전직 벨기에 외교관이면서 부유한 실업가인 알프레드 모셀망의 눈길을 끌게 되었고, 그를 사랑의 노예로 만들었다. 아글라에는 자신에게 엄청난 행운이 굴러들어온 것을 실감하게 되었다. 모셀망은 '금융계의 황제'로 불릴 만큼 어마어마한 재력을 지닌 거부였다. 그는 거대한 광산 소유주의 아들이며, 벨기에 대사 부인 르 옹 백작부인이 누나였던 이른바 부와 권력의 정점에 선 남자였다.

아글라에게 눈독을 들인 모셀망은 그녀를 정부로 삼았고, 눈에 넣어도 아프지 않을 애인에게 몽마르트르 언덕에 위치한 브레다 구역 프로쇼가에 호화로운 아파트를 사주었다. 아파트가 위치한 지역은 예술가, 문인, 사교계 인사들의 왕래가 잦은 문화의 거리였다. 사교계에 진입할 절호의 기회를 붙잡은 아글라에는 천부적인 끼를 발휘해 당대 최고 명사들과 교제하면서 자신의 입지를 굳혔다. 마침내 유명 인사들의 마스코트가 된 그녀는 내친 김에 자신의 이름을 딴 문학 살롱을 열었고 이름도 우아한 느낌을 주는 아폴로니 사바티에로 바꾸었다. 사바티

장 바티스트 클레젱제
〈사바티에〉, 1853년경

에의 살롱은 지성인들과 예술가들이 만남의 장소로 삼을 만큼 파리에서
인기 높은 명소가 되었다.

　　당시 사바티에 살롱을 제집처럼 드나들었던 단골 손님들의 명
단을 열거해보자. 문인 발자크, 고티에, 플로베르, 막신 뒤 캉, 뒤마(대),
보들레르, 화가 들라크루아와 메소니에, 음악가 베를리오즈 등 하나같
이 예술사에 빛나는 예술가들이었다. 에른스트 페이도의 소설 『실비
Sylvie』의 여주인공 실비도 사바티에가 모델이었다. 예술가들은 눈부신
미모에 활달한 성격, 개방적이며 자유분방한 사바티에를 보석처럼 아긴
나머지 '의장' 혹은 '영부인'이라는 애칭까지 선사했다.

과시욕이 강한 모셸망은 뭇 남성들이 탐내는 완벽한 미의 여신을 소유한 기쁨을 주변 사람들에게 자랑하고 싶어졌다. 그는 브장송 출신의 젊은 조각가 클레젱제에게 애인의 매혹적인 몸매를 조각품으로 제작해달라고 주문했다. 그러나 고객과 작가의 부푼 기대와는 달리 〈사랑의 꿈〉이라는 낭만적인 제목을 붙인 조각품은 세인들의 관심을 끌지 못했다. 자존심이 크게 상한 클레젱제와 모셸망은 다시 한 번 도전했다. 이번에는 모델의 옷을 벗기고 사람들의 눈길을 확 끌 수 있는 도발적인 포즈를 의도적으로 선택했다. 벌거벗은 여자가 뱀에 물려 죽어가는 쇼킹한 장면을 묘사하는 한편 '뱀에 물린 여인'이라는 선정성이 짙은 제목을 달았다. 결과는 대성공이었다.

조각가는 뱀에 물린 여자가 고통을 견디지 못해 몸을 뒤트는 순간을 묘사했다고 주장했지만 정작 여자는 고통을 받는 것처럼 보이지 않는다. 장미와 포도넝쿨을 깔고 누운 여자는 마치 관능의 포로가 된 듯 몸을 뒤로 젖히면서 자지러지니 말이다. 즉 여자는 황홀경에 빠져 있다. 뱀에 물린 여자가 고통을 호소하는 대신 황홀한 표정을 짓는 까닭은 무엇일까? 해답은 바로 이 뱀은 자연 그대로의 뱀이 아니기 때문이다. 여인에게 성적 쾌락을 선물한 뱀의 정체에 대해 군이 독자에게 설명할 필요가 있을까? 유럽 미술에서 뱀은 남성의 성기를 상징하는데 기독교에서 뱀을 악의 산물로 보는 것도 여성이 성적 쾌감을 느끼는 것에 대한 두려움이 깔려 있어서였다.

성적 오르가즘에 도달한 여인을 묘사한 선정적인 누드상은 공개된 순간부터 스캔들을 불러일으켰다. 1847년 파리 살롱전에 조각품이 관객들 앞에 첫선을 보이면서 전시장에 대소동이 벌어졌다. 관객들

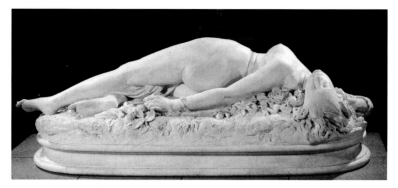

장 바티스트 클레젱제 〈뱀에 물린 여인〉, 1847년

은 성의 절정에 도달한 여자를 표현한 작품의 대담성에 경악을 금치 못했다. 더구나 당시 파리 사교계에는 사바티에와 클레젱제가 연인 관계라는 소문이 파다하게 퍼져 있었다. 두 사람의 추문을 부채질하듯 성적 도취에 빠진 사바티에의 모습을 사실적으로 재현했으니 파리 사교계가 발칵 뒤집히지 않을 수 없었다. 육감적이고 관능적인 누드상에 충격을 받은 일부 평론가들은 자신의 코앞에 사바티에 부인이 알몸을 들이댄 것 같은 느낌을 받았다고 격렬하게 비난했다. 또 다른 비평가는 모델의 피부색을 생생하게 묘사한 작업 방식에 의혹의 눈길을 보냈다. 사바티에의 육체에서 직접 본을 떠서 누드상을 주조한 것이 틀림없다고 의심했다. 가장 분개한 비평가는 테오필 토레였다. 그는 "채색된 대리석과 맥박이 뛰는 살빛 아래로 젊은 혈기가 흐르는 것을 느낄 수 있다. 만일 이 하얀 요부를 직접 만져볼 용기를 감히 낼 수 있다면 생명의 온기까지도 감지할 수 있을 것이다"라고 사바티에를 아예 요부로 지목했다.

그러나 모든 사람들이 누드상을 비난한 것은 아니었다. 다른 한

편에서는 여성의 에로티시즘과 죽음의 상관 관계를 절묘하게 표현한 수작이라고 열광적인 지지를 보내기도 했다. 보들레르는 대시인답게 '천사들이 마련한 비싼 독약'이라는 시적인 표현으로 누드상을 극찬했다.

〈뱀에 물린 여인〉의 변형판이 1959년 영국 테이트 갤러리에서 전시되었을 때의 일이다. 에로틱한 누드상을 감상하고 탄복한 한 평론가는 팸플릿에 이렇게 소감을 적었다.

뱀은 모델의 음란한 자세에 명분을 주기 위한 핑계에 불과하다.

누드상에 얽힌 스캔들로 인해 사바티에의 육체는 사교계의 전설이 되었고 클레젱제도 스타 조각가로 인기를 누리게 되었다. 자연주의 조각가 클레젱제의 탁월한 묘사 능력 덕분에 사바티에의 상앗빛 육체는 에로티시즘 조각사에 영원히 이름을 남길 수 있었다.

누드상의 스캔들과 예술가와 뜨거운 염문에 힘입어 사바티에는 1847년부터 '사교계의 여왕'으로 등극했다. 아름다운 용모, 패션을 리드하는 옷맵시, 뛰어난 대화술로 사교계 인사들이 숭배하는 만인의 연인이 되었다. 하지만 '남성을 유혹하는 것이 내 유일한 취미'라고 큰 소리쳤던 요부 사바티에의 체면을 구기는 사건이 발생했으니 바로 시인 보들레르에게 볼썽사납게 걷어차인 것이다. 당시 파리 사교계를 떠들썩하게 했던 두 유명 인사의 러브 스토리의 내막을 살펴보자.

1852년, 당시 서른 살이었던 사바티에에게 불타는 사랑을 담은 연애 편지가 도착했다. 미지의 남자는 편지에 천재성이 번뜩이는 사랑의 시를 적어보냈다. 악마적인 아름다움으로 빛나는 시는 연애의 달

팜므 파탈 ● 매혹

성동훈 〈꽃팬티〉, 2001년

인 사바티에를 충격에 빠지게 할 정도로 탁월했다. 사바티에는 남자가 정체를 밝히지 않고 연애 편지를 보낸 점에 더욱 강렬한 인상을 받았다. 몇 주 후 익명의 남자가 보낸 또 다른 편지가 사바티에에게 도착했다. 그동안 남자의 사랑은 더욱 깊어졌던가, 그는 사바티에가 없는 세상은 무의미하다고 속내를 털어놓는 한편 그녀의 매력적인 용모를 찬미하는 「완전한 하나」라는 시를 적어보냈다. 이렇게 1852년부터 54년까지 7편의 연시를 담은 익명의 편지가 사바티에에게 전해졌다.

독자들의 궁금증을 풀 겸 편지에 담긴 시들을 음미해보자.

한 번 꼭 한 번만 사랑스럽고 다정스런 여인이여,
매끄러운 당신의 팔이 내 팔에 기대었다.

샤를 보들레르 〈자화상〉

팜므 파탈 ● 매혹

......

내 넋은 어두운 밑바닥에 있지만 그 추억의 빛은 바래지 않네.

나의 가슴을 빛으로 가득 채우는 더없이 다정한 님, 더없이 예쁜 님에게

나의 천사, 불멸의 우상에게 영원한 축복을.

아직도 꿈속에서 고통받는 기진맥진해진 사내 앞에

감히 접근하지 못할 영혼의 푸른 하늘이

심연의 매혹을 풍기면서 펼쳐지고 파고든다. 그처럼 소중한 여인이여, 맑고 순수한 존재여.

　　이처럼 열렬한 연시가 담긴 편지를 받은 사바티에의 가슴은 얼마나 두근거렸을까? 뭇 남자들의 아첨과 구애에 이골이 난 천하의 요부 사바티에일지라도 천재성과 감수성이 번득이는 연시를 자신의 집으로 보낸 미지의 남자에게 호감을 갖지 않고 배길 수 있을까? 사바티에는 시간이 갈수록 자신을 짝사랑하는 남자의 정체가 못 견디게 궁금해졌다. 그러나 자신에게 쏠리는 그녀의 속마음을 읽기라도 한 듯 미지의 남자는 어느 순간 편지를 매정하게 끊었고 몇 년 동안 편지를 보내지 않았다. 영문을 모른 채 그녀는 아쉬운 마음을 몰래 삭이면서 가슴앓이를 했다. 사바티에의 기억 속에 이 사건이 희미해질 무렵 전 유럽을 떠들썩하게 만드는 소동이 벌어졌다. 1857년 출간된 보들레르의 시집 『악의 꽃』이 외설 시비 논란 끝에 법원의 유죄 판결을 받게 된 것이다. 파문과 추문의 소용돌이 속에서 사바티에는 연서의 주인공이 악명 높은 시인 보들레르임을 알게 되었다.

　　익명의 남자가 보들레르라는 사실을 알게 된 순간부터 사바티

에는 시인에게 미친 듯이 빨려들었다. 그녀는 천재 시인에게 존경의 표시로 자신의 몸을 바쳤고, 황홀한 하룻밤을 보냈다. 시와 미술을 사랑한 보들레르와 그림과 음악, 문학을 사랑했던 사바티에는 공통점이 많았기에 사랑을 더욱 뜨겁게 불태울 수 있었다. 그러나 정작 알 수 없는 것은 시인의 마음이었다. 사바티에가 열정적인 사랑을 고백하고 추파를 던질수록 보들레르는 그녀를 피하는 기색이 역력했다. 자신이 창조한 이상적인 여자가 속물처럼 구는 것에 실망했다는 듯이 시인은 불편한 심정을 시로 표현했다.

> 며칠 전까지만 해도 당신은 아주 우아하고 고상하면서 성스러운 여인이었소. 그러나 이제 당신은 어쩔 수 없이 평범한 여자가 되었구려.

자존심이 극도로 상한 사바티에는 더욱 적극적인 구애 공세를 펼쳤고, 이를 견디다 못한 시인은 자신은 육체의 껍데기를 벗은 그녀의 순수한 영혼을 사랑했다는 엉뚱한 소리를 하면서 관능적 사랑에 단호하게 금을 그었다. 이것은 무엇을 의미할까? 보들레르가 사바티에를 성적 쾌락을 제공하는 여자가 아닌 영혼의 동반자로 여겼다는 것, 실재하는 여자가 아닌 자신이 창조한 이상적인 여자를 사랑했다는 얘기가 된다. 환상 속의 사바티에를 흠모했던 시인은 우상이던 여자가 천박하게 굴자 환멸감을 견딜 수 없었던 것이다.

보들레르의 비정상적인 행동을 이해하려면 시인이 팜므 파탈에 매료되었다는 점을 기억해야 한다. 제1장 '살로메' 편에서 언급했듯 19세기 유럽 예술가들은 게걸스럽게 색을 탐닉하는 여성에게 사로잡혔고,

그 중에서도 보들레르는 유독 팜므 파탈에 매료되었던 예술가였다. 팜므 파탈의 숭배자인 시인은 사바티에가 팜므 파탈답지 않게 구는 모습을 더는 보고 싶지 않았다. 심각한 감정의 갈등을 겪은 후 두 사람은 연인이 아닌 친구 사이로 지내기로 합의했다.

어긋난 사랑의 주인공들을 쿠르베의 걸작 〈화가의 아틀리에〉(p.418)에서 찾아볼 수 있다. 화면 오른쪽 검은 드레스에 커다란 숄을 걸친 여자가 바로 사바티에이다. 사바티에는 화면의 중심에 위치한 쿠르베를 제외한 군상들 중에서 가장 도드라져 보이는데 흡사 화면의 주인공처럼 느껴진다. 사바티에는 호화로운 캐시미어 숄로 어깨를 감싸고 있는데 이 숄은 당시 가난한 여성 노동자들이 10년 이상 노동해야만 살 수 있는 값비싼 장식품이었다. 사바티에가 사치스런 숄을 걸친 것에서 드러나듯 그녀는 자신이 꿈꾸던 상류 사회로 진입했고, 부자가 되었다. 한편 사바티에 등 뒤에 앉아 책을 읽는 남자가 보들레르이다. 쿠르베는 두 사람의 관계가 더는 지속될 수 없다는 것을 잘 알고 있었던가, 그림에서도 두 사람을 등을 돌린 상태로 묘사했다. 이 그림의 부제는 '나의 7년간의 예술적, 정신적 삶의 위상을 결정하는 현실적 알레고리'인데 제목에서 풍기듯 쿠르베의 작품 중 가장 난해하다는 평가를 받고 있다.

그럼 쿠르베가 비평가인 샹플뢰르에게 보낸 편지를 바탕으로 그림의 의미를 해석해보자.

이 작품은 나의 7년간의 예술 활동과 예술관을 담은 것이네. 그림에 등장한 사람들은 내게 도움을 주고, 내 혁명적 사상을 지지하고, 내 행동에 적극 동참한 사람들이라네. 한마디로 삶과 죽음의 세계에 서 있는 사람들이

귀스타브 쿠르베 〈화가의 아틀리에〉, 1854~1855년

지. 그런 한편 상류층과 중산층, 하층민으로 구분되는 현재 사회를 표현한 것이기도 하네. 삶의 욕망과 열정 속에서 몸부림치는 현실의 사람들을 내 방식으로 바라본 것이지. …… 그림 한가운데 풍경화를 그리는 사람은 바로 나 자신일세. 벌거벗은 여자는 화가에게 영감을 주는 뮤즈를 의인화한 것이네. 화면 오른쪽에 내 후원자들과 친구, 동지들이 있네. 그들은 생명을 추구하는 빛의 사람들이네. 화면 왼쪽에는 비속한 세상에서 살아가는 민중들이 있네. 그들은 가난과 빈곤에 시달리고 착취당하면서 힘겹게 살아가는 빈민들이지. 한마디로 죽음의 세계에서 사는 어둠의 자식들이라네.

쿠르베의 설명처럼 〈화가의 아틀리에〉는 화가 자신의 개인사를 다룬 대작이다. 타협을 모르는 혁명가적인 기질을 지닌 쿠르베는 이 대작을 통해 역사의 주인공은 바로 자신이며 예술가는 삶과 사회를 이끄는 주체라는 강한 자부심을 보여주었다. 원래 이 그림에는 보들레르의 정부 잔 뒤발의 모습도 있었지만 시인이 그녀를 빼줄 것을 화가에게 간곡히 요청해 완성된 작품에는 제외되었다. 혹 보들레르는 사바티에가 질투할까 두려워 애인을 그림에서 빼달라고 쿠르베에게 부탁한 것은 아닐까? 이런 추측이 가능한 것은 사바티에가 보들레르에게 퇴짜를 맞은 후 연적에 대한 질투심을 감추지 못하고 보들레르의 이상형은 잔이라면서 공개적으로 비웃었기 때문이다. 그녀의 말 속에는 비아냥대는 기색이 농후했는데 잔 뒤발은 산토도밍고 출신인 흑백 혼혈 여자였고, 시인의 친구들은 잔에게 보들레르의 흑인 애인이라는 별명을 붙여주었기 때문이다. 하지만 보들레르는 인종 차별적인 편견을 극복하고 그녀를 열정적으로 사랑했다. 그녀의 악덕이나 고약한 행실, 알코올 중독, 무절제

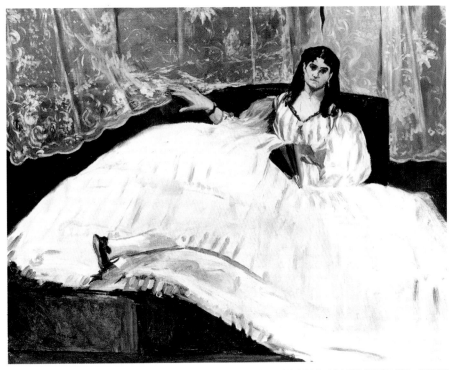

에두아르드 마네 〈의자에 기대어 앉은 보들레르 애인〉, 1862년경

팜므 파탈 ● 매혹

한 성생활, 시인에게 끊임없이 돈을 요구하는 버릇도 모두 감싸안았다. 가뜩이나 빚더미에 앉았던 보들레르는 잔의 뒷바라지를 하느라 더욱 많은 빚을 지게 되었다. 그런데도 보들레르는 세상을 떠날 때까지 그녀에게서 헤어나지 못했다. 보들레르의 지인들은 팜므 파탈인 그녀를 타락한 천사, 검은 비너스, 흡혈귀라면서 맹렬하게 비난했다.

이렇게 요부 사바티에와 천재 시인의 불같은 연애는 허무하게 막을 내렸다. 눈부신 미모와 교양을 지녔던 사바티에는 고리타분한 윤리관에 얽매이지 않는 자유분방한 여자였다. 자신의 성적 매력을 예술품으로 만들 만큼 배짱이 두둑한 여자였기에 프랑스에서 최고의 권위를 지닌 예술 살롱의 여주인공이 될 수 있었다. 명사들을 사랑의 포로로 만든 것도 부족해 숭배자와 찬미자가 없다면 생은 아무런 의미가 없다고 큰소리쳤던 여자! 남성보다 더 적극적으로 성의 자유를 구가했기에 아름답고 에로틱한 예술의 뮤즈는 수많은 남성들을 포획할 수 있었다.

훗날 재미있는 일화가 전해지는데 예술 애호가였던 그녀가 말년에 예술가로 깜짝 변신했다는 것이다. 사바티에는 미모만으로 부족하다고 여겼던가, 후견인 알프레드 모셀만이 파산하자 자유롭게 살면서 1861년 살롱전에 그림을 출품하기도 했다. 그녀는 예술 활동을 하면서도 남성을 유혹하는 본업은 포기하지 않았다. 나이가 들어서도 아름다움을 유지했던 그녀 뒤를 많은 남자들이 따라다녔다.

1889년 예순일곱 살로 세상을 떠날 때까지 사바티에는 남자의 가슴을 설레게 하는 아름답고 매혹적인 요정이었다.

두 남자를 사로잡은 위험한 이중 생활, 엠마 해밀턴

> 그녀는 마음껏 사랑을 나눌 수 있도록
> 긴 의자 위에 누워서 달콤한 미소를 짓네.
> 나는 절벽 위로 뛰어오르듯 그녀를 향해 치솟아
> 바다처럼 깊고 다정한 내 사랑을 내려다보네.

영국 지중해 함대 사령관 넬슨 제독은 역사적인 트라팔가르 해전에서 프랑스 스페인 연합 함대와 교전을 벌이다가 1805년 10월 21일 13시 15분 적의 포화를 맞고 장렬하게 전사했다. 제독은 27척의 함대를 이끌고 용감하게 적을 무찌르던 중 불행히도 적진에서 날아온 머스캣 총알에 맞아 전사했다. 제독은 운명하기 직전에 "신에게 감사드린다. 나는 내 의무를 다했노라"는 전쟁사에 회자되는 유언을 남겼다. 그런데 이어지는 그의 유언에 부하들은 자신의 귀를 의심할 수밖에 없었다. 제독은 자신의 머리카락과 소지품을 내연녀 엠마 해밀턴에게 주고 해밀턴 부인에게 안부를 전하라고 신신당부했다. 제독은 죽음의 문턱을 넘어서는 순간까지 애인 엠마의 운명을 걱정한 것이다. 세계 역사상 가장 위대한 해전

팜므 파탈 ● 매혹

조지 롬니
〈해밀턴 부인의 초상〉, 1786년

영웅이며 영국 전쟁의 신으로 칭송받는 제독의 유언에 하필이면 해밀턴 부인의 이름이 들어 있었으니 유언을 전해들은 관계자들은 얼마나 난감했겠는가. 세상을 떠나는 마지막 순간까지 제독이 조국의 안위 대신 애인을 걱정했다는 사실이 알려지기라도 하면 그의 영웅적인 죽음은 그만 빛을 잃고 말 것이다. 고민을 거듭하던 영국 정부는 제독이 남긴 유언 중 해밀턴 부인의 이름은 못 들은 척 삭제하고 의무를 다했노라는 말만 접수했다.

제독의 유언을 전해들은 영국인들은 그의 애국심에 깊은 경의를 표했고 전쟁 영웅을 더욱 존경하게 되었다. 영국 전체가 슬픔에 잠겼고 애도의 물결이 거리를 뒤덮었다. 세인트 폴 대성당에서 제독의 장례

식이 장엄하게 거행되었는데 국장으로 치러진 장례 비용만 무려 1만 4,000파운드가 들었다. 수많은 군중들은 장례식장에 몰려들어 국가적 영웅의 죽음을 애도했고, 넬슨을 추모하는 기념비와 그림, 판화, 조각상들이 숱하게 만들어졌다. 넬슨의 사망은 대중들의 생활에도 큰 영향을 미쳤으니 12월 5일은 승전기념일로 정해졌고 국민들은 경건한 마음으로 하루를 보냈다. 이처럼 영국 국민의 절대적인 사랑을 받고 있는 넬슨은 전쟁에서의 용맹함만큼이나 연애 관계도 대담무쌍했다. 넬슨 하면 해밀턴 부인의 남자라고 기억될 만큼 그는 열광적으로 한 여자를 사랑했다. 제독이 전사하기 직전 해밀턴 부인에게 보낸 편지를 보면 불같은 용기와 냉정한 결단력으로 전 세계 해군들의 간담을 서늘하게 만들었던 그가 과연 같은 사람일까 싶을 정도로 부드럽고 감성적인 면이 드러나 있다.

편지의 내용은 다음과 같다.

1805년 10월 19일, 제국 군함 빅토리호. 카디스 동남동, 16리그(약 77킬로미터) 사랑하는 엠마, 가장 사랑스런 친구여. 적의 연합 함대가 항구를 떠났다는 소식이 들어왔소. 바람이 거의 불지 않아 적이 나타나는 시기는 내일이라고 생각되오. 전쟁의 신이 나의 노력을 승리로 이끌기를 진심으로 바란다오. 나 자신의 인생만큼이나 당신과 딸 호레시아(두 사람의 사이에 태어난 사생아)를 진심으로 사랑하고 있소. 전투 전의 마지막 편지를 당신에게 보내오. 전투가 끝난 후에 당신에게 다시 편지를 쓸 수 있도록 살아남을 수 있기를 우리 함께 신에게 기도합시다.

팜므 파탈 ● 매혹

살벌한 전쟁터에서도 제독의 가슴에는 잠시도 엠마에 대한 생각이 떠나지 않았던 것이다. 넬슨 제독이 목숨이 끊어지는 순간까지 잊지 못했던 해밀턴 부인은 과연 누구일까? 그녀의 본명은 엠마 하트, 어떤 여자도 그 앞에 서면 빛을 잃을 만큼 해밀턴 부인의 미모는 빼어났다. 엠마는 1761년생이며 비천한 대장장이의 딸로 태어났다는 사실 이외 그녀의 어린 시절에 대해 알려진 것은 없다. 엠마의 과거를 추적하기 위해서는 그녀가 보모 신분으로 런던에 정착한 이후 첫 번째 애인이 되었던 월렛 페인 대위와의 관계에서부터 출발해야 한다. 눈부신 미모를 밑천 삼아 화려한 남성 편력을 자랑하던 엠마는 어느 날 사교계의 실력자 찰스 그레빌을 만나게 되었다. 첫눈에 엠마의 미모와 성적 매력이 지닌 가치를 간파한 그레빌은 그녀를 고급 매춘부로 만들 계획을 세웠다. 그레빌은 엠마를 상류층 남성들의 취향에 맞는 여자로 훈련시켰다. 노래와 댄스, 연극과 문학을 익혀 세련되고 품위 있는 성적 노리개로 거듭나게 했다. 우아한 숙녀로 변신하기 위해 2년 동안 갈고닦은 교양 수업 덕분에 엠마는 촌티를 벗고 사교 파티에서 공작새처럼 화려한 날개를 펼칠 수 있었다.

　　엠마를 어떤 장소에 내놓아도 제값을 받을 수 있는 수준이 되었다고 판단한 그레빌은 그동안 그녀에게 투자한 돈과 시간을 몇 곱절로 거둬들일 생각을 굳혔다. 그는 엠마를 나폴리 주재 영국 대사인 백부 윌리엄 해밀턴 경에게 팔아넘겼다. 당시 그레빌은 많은 노름빚을 지고 있었는데 그 빚을 탕감해주는 조건으로 백부에게 애인을 떠넘긴 것이다. 자존심이 극도로 상한 엠마는 처음에는 그레빌을 맹렬히 비난했지만 타고난 요부 기질이 발동했던가, 이내 이윤이 남는 거래라는 사실을

깨닫게 되었다. 돈과 권력, 명예를 지녔던 해밀턴은 엠마의 후견인과 보호자가 되기에 충분한 자격이 있었다.

해밀턴 경의 애인이 된 엠마는 타고난 미모와 재치를 발휘해 나폴리 사교계의 꽃이 되었다. 엠마가 나폴리의 저명 인사들을 단숨에 휘어잡을 수 있었던 것은 연극적인 독특한 포즈를 취한 덕분이었다. 키가 큰데다 무척이나 아름다웠던 그녀는 폼페이, 헤르쿨라네움 벽화, 혹은 신화에 나오는 주인공들을 흉내 낸 포즈를 취하곤 했다. 고전 작품 속 여주인공을 모방한 엠마의 1인 퍼포먼스가 인기를 끌면서 그녀는 일약 사교계의 마스코트가 되었다. 아래의 스케치는 살아 있는 조각이 된 그녀의 아름다운 자세를 묘사한 것이다. 특히 나폴리 궁정의 마리아 카롤리나 왕비는 아름답고 세련된 이국 여인 엠마를 총애해 정실 부인이 아닌 정부인데도 그녀가 자유롭게 궁정 출입을 할 수 있도록 특권을 주었다. 엠마와 친해진 왕비는 나폴리의 대내외 정책과 여러 가지 계획 등

〈포즈를 취하는 해밀턴 부인의 스케치〉

팜므 파탈 ● 매혹

을 친구에게 상세하게 털어놓았고 심지어 국가의 일급 비밀인 극비 사항까지도 얘기해주었다. 엠마가 나폴리 궁정의 실세로 자리를 굳히자 부인과 상처한 후 수년 동안 홀아비 신세였던 해밀턴은 그녀와 결혼할 생각을 품었다. 1791년 엠마는 마침내 꿈에도 그리던 외교관의 정실 부인이 되고 귀족의 칭호도 얻게 되었다. 비천한 출신인 그녀는 초고속으로 신분 상승을 했다.

두 사람의 결혼은 영국의 국익에도 커다란 도움을 주었다. 당시 나폴리 항구는 영국의 이권이 걸려 있는 중요한 전략지였다. 나폴리 왕비와 절친한 엠마는 영국 정부에 유리한 정책을 펼 수 있는 로비스트 역할을 톡톡히 해냈다. 엠마의 사교적인 수완과 능력은 전쟁 중에 더욱 빛을 발했다. 1798년 영국 함대가 프랑스와 전투를 벌일 때 시칠리아 섬에서 식량과 식수를 보급받을 수 있도록 허가를 받아낸 것도 바로 엠마였다. 그때 넬슨은 나폴레옹이 이끄는 프랑스 군대와 대치 중이었는데 외교술의 달인 엠마의 맹활약에 힘입어 프랑스군을 나일 작전에서 대파할 수 있었다.

나일 강 전투 승리 이후 엠마는 해군 영웅 넬슨과 화려한 염문을 뿌렸다. 넬슨은 스무 살의 젊은 나이에 함장이 될 정도로 탁월한 군사적 역량을 지닌 인물이었다. 두 사람이 처음 만난 것은 1793년 무렵으로 추정된다. 첫눈에 호감을 느낀 두 사람은 연애 편지를 주고받을 정도로 서로에게 강하게 끌렸지만 연정을 호소하는 것으로 그쳐야만 했다. 하지만 넬슨이 나일 강 하구의 아부키르만에서 벌어진 작전을 수

윌리엄 비치 경
〈넬슨 제독의 초상〉, 1800년

427

행하는 동안 두 사람은 극적으로 재회했고, 해묵은 연정이 폭발해 격정적인 사랑에 빠지게 되었다. 두 사람의 연애 관계에서 주도권을 잡은 것은 엠마였다. 엄격한 군인 생활에 젖어 있던 넬슨에게 아름답고 매력적이며 애교가 넘치는 엠마는 이상적인 연인이었다. 넬슨은 엠마에게 속내를 모두 털어놓았고, 그녀와 크고 작은 일까지도 의논했다. 오죽하면 감정을 절제하고 통제하기로 정평이 났던 넬슨이 그녀와의 이별을 서러워하면서 "가장 즐거웠던 모임을 떠나 독방으로 가는 기분이다"라면서 투정을 부렸을까? 사랑에 눈이 먼 넬슨은 1800년에는 공사를 구별하지 못하고 해밀턴 부인 일행을 빈으로 호송하는 어처구니없는 일을 저질렀다. 그는 이 스캔들로 인해 해군에서 해임을 당하는 수모를 겪은 후 1801년에 겨우 복귀하여 1803년 지중해 함대 사령관에 임명되었다.

파렴치한 두 남녀의 불륜 행각에 보수적인 성향을 지닌 영국인들은 경악을 금치 못했다. 더욱 놀라운 것은 두 사람이 불륜을 숨기거나 부정하지 않았다는 점이다. 급기야 해밀턴과 엠마, 넬슨 세 사람이 한 집에 동거하는 지경에 이르렀건만 당사자들은 부끄러움을 몰랐다. 넬슨에 대한 엠마의 영향력은 절대적이어서 제독은 애인이 동의하지 않는 사람들은 만날 수 없었다. 심지어 넬슨의 가족들도 엠마의 허락을 받고서야 겨우 제독의 얼굴을 볼 수 있었다. 또한 엠마는 넬슨과 부인 사이를 떼어놓기 위해 갖은 방법을 구사했다. 한마디로 엠마는 넬슨을 완전히 장악했다. 전투에서 무적의 영웅이었던 넬슨은 엠마에게는 전투력을 상실하고 무조건 항복했다.

시대의 영웅이며 전쟁의 신으로 추앙받았던 넬슨은 군인으로는 보기 드물게 국제적인 명성을 얻었다. 대중들은 넬슨의 옷깃만 만져

팜므 파탈 ● 매혹

도 감격해 눈물을 흘릴 정도였다. 심지어 적국의 황제 나폴레옹마저도 넬슨의 팬을 자처할 정도로 그는 대중적인 인기를 누렸다. 이런 넬슨이 유부녀와 간통을 저지르고도 전혀 죄책감을 느끼지 않으니 그를 아끼는 사람들은 얼마나 실망했을까. 마침내 넬슨의 가정 생활이 파탄에 이르자 친구와 지인들은 제독의 엄청난 명성에 오점을 남긴 부정한 관계를 하루빨리 청산할 것을 강요했다.

그러나 넬슨은 그토록 많은 비난을 받고 추문에 시달리면서도 엠마에 대한 사랑을 죽을 때까지 포기하지 않았다. 전 유럽인들을 경악시킨 스캔들의 내용은 추문의 최대 피해자인 넬슨의 아내 프랜시스가 남긴 편지에 생생하게 적혀 있다. 프랜시스는 남편의 간통을 알게 된 과정, 다른 여자를 사랑한다는 넬슨의 고백을 듣고 지옥 같은 고통을 겪은 것, 껍데기뿐인 결혼 생활을 72통의 편지에 고스란히 담았다. 이 편지는 지금 영국 국립해양박물관의 소장품이 되었다.

그렇다면 영웅 넬슨을 궁지에 빠뜨린 장본인 엠마의 심정은 어땠을까? 곤욕을 치르는 넬슨과 달리 엠마는 남편 해밀턴과 별다른 불화를 겪지 않았다. 그녀는 결혼 생활을 포기하지도, 넬슨과 헤어지지도 않는 이중 관계를 유지하면서 1801년에 넬슨의 딸 호레시아 넬슨까지 낳았다. 세인들이 이해할 수 없는 점은 엠마가 남편 해밀턴과 정부 넬슨과의 관계를 매우 평화롭게 이끌어갔다는 것이다. 엠마는 두 남자를 얼마나 능숙하게 요리했던지 남편도 정부도 한 여자를 공평하게 나눠갖는 일에 별다른 불만을 품지 않았다. 두 남자는 사이 좋게 한 여자를 사랑했고, 두 사람의 우정 또한 돈독했다. 해밀턴은 자신이 가장 아끼는 엠마의 초상화를 넬슨에게 선물하겠다는 유언을 남길 정도였다. 엠마는

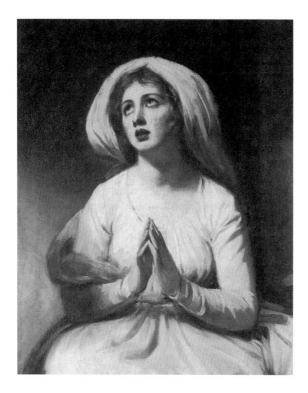

조지 롬니 〈기도하는 해밀턴 부인〉,
1782~1786년경

해밀턴의 헌신적인 반려자이며 위안을 주는 존재였다. 해밀턴이 임종할 때까지 남편에게 충실한 아내 역할을 완벽하게 수행했다. 해밀턴은 사랑스런 엠마의 품에 안겨 평화롭게 세상을 떠났다. 남편과 정부 사이를 오가면서 사랑의 줄타기를 하던 부정한 아내를 해밀턴은 끔찍이 사랑했던가, 그는 1803년에 세상을 떠나면서 많은 유산, 저택을 엠마에게 남겨주었다.

남편과 애인 둘 다 평생 엠마에게 헌신하고 애정을 바친 것에서도 드러나듯 그녀는 남자를 능숙하게 다룰 줄 아는 여자였다. 한 지붕

밑에 두 남자를 거느리고 산 적이 있었던 엠마는 윤리, 도덕, 사회, 종교적 인습에 얽매이는 여자가 아니었다. 자신의 욕망이 이끄는 대로 행동했던 자유분방한 여자였다. 톡톡 튀는 언행으로 자신의 아름다움을 과시했던 여자, 남녀 관계에서 주도권을 쥐었던 여자, 사랑하는 남자를 완벽하게 지배했던 여자, 자신의 욕망에 충실한 여자가 바로 엠마였다.

머리끝에서 발끝까지 군인으로 태어났던 넬슨은 아마도 엠마의 자유분방함과 솔직함에 더욱 매력을 느꼈던 것으로 보인다. 넬슨은 배를 타고 전쟁터를 누빌 때에도 엠마에게 주기적으로 그리움을 호소하는 편지를 썼다.

다음은 넬슨이 1805년에 엠마에게 보낸 편지의 일부분이다.

> 사랑하는 엠마, 제발 기운을 내기 바라오. 아직도 우리에게는 둘이 함께 행복을 누릴 수 있는 수많은 날들이 남아 있소. 그때 당신과 나는 우리 아이의 아이들에게 둘러싸여 있을 거요. 내 마음과 영혼은 늘 당신과 호레시아와 함께 있소.

남편을 둔 엠마와 아내가 있는 넬슨의 불같은 사랑! 유부녀와 유부남의 세기적인 로맨스는 전 유럽을 뜨겁게 달구었다. 하지만 해밀턴의 죽음으로 엠마는 자유로운 몸이 되었건만 두 사람은 내연의 관계를 유지할 수밖에 없는 처지였다. 넬슨은 체면 때문에 사망할 때까지 이혼하지 않았다. 넬슨과 해밀턴 이외 엠마를 열렬히 사랑한 또 한 사람의 남자가 있었으니 바로 영국의 초상 화가 조지 롬니였다. 롬니는 친구 그레빌의 요청으로 엠마의 초상화를 그리면서 그녀를 알게 되었고, 다른

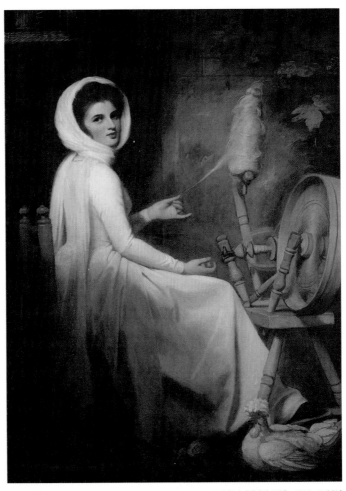

조지 롬니 〈해밀턴 부인〉, 1782~1786년

팜므 파탈 ● 매혹

남자들이 그러하듯, 그녀의 아름다움에 매혹당해 사랑에 빠졌다. 롬니는 엠마를 향한 자신의 순정을 증명하는 초상화들을 연달아 그렸는데 이 그림은 여신처럼 우아한 자태의 엠마가 물레에 앉아 실을 잣는 순간을 묘사한 것이다. 그는 사랑하는 엠마를 신화 속에 나오는 오디세우스의 아내 페넬로페로 미화했다. 엠마가 입고 있는 옷, 기품이 넘치는 자세는 세간의 악평과는 너무도 다른 모습이다. 롬니는 고급 창부 취급을 당하던 엠마를 여신처럼 고고하고 신성한 존재로 표현했다. 엠마가 연출한 페넬로페가 누구던가? 트로이의 영웅 오디세우스의 아내요 그리스에서 가장 정숙하고 현명한 여자가 아니던가.

오늘날에도 현모양처 하면 페넬로페를 첫손가락에 꼽을 만큼 그녀는 이상적인 아내의 모델이 아닌가. 페넬로페는 남편 오디세우스가 트로이 전쟁에 참가하고 귀향하는 20년 동안 자신에게 눈독을 들인 구애자들을 슬기롭게 물리치면서 나라 살림을 야무지게 꾸렸던 충직한 아내요 열녀였다. 생과부요 독수공방 신세이면서도 불평조차 하지 않은 순종과 미덕의 화신이었다. 롬니는 정절을 지키면서 인고의 세월을 보낸 정숙한 페넬로페를 감히 엠마에 비유한 것이다. 롬니가 추문의 여주인공 엠마를 일편단심 남편을 기다린 페넬로페의 모습으로 연출한 것에서 알 수 있듯 그는 그녀에게 홀딱 빠져 있었다.

엠마에 대한 롬니의 열광적인 숭배는 〈자연 그대로의 해밀턴 부인〉이라는 그림(p.434)에서도 여실히 드러난다. 전통적인 귀족풍의 옷차림을 한 엠마가 관객을 유혹하듯 바라본다. 애완견을 안고 있는 우아한 그녀의 모습 어디에서도 몸가짐이 헤픈 여자의 흔적을 느낄 수 없다. 롬니는 엠마에게 빠져 있던 기간 동안 연인의 초상화를 그리는 것으로

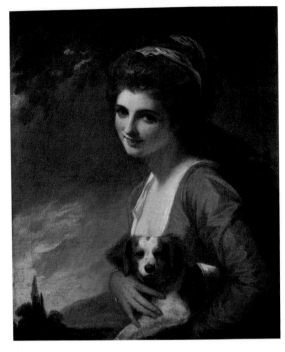

조지 롬니
〈자연 그대로의 해밀턴 부인〉,
1782년

사랑의 열정을 해소했다. 화가의 애정이 듬뿍 담긴 붓에 의해 엠마는 여신으로, 정숙한 여인으로, 요정으로 끊임없이 변신했다. 롬니는 엠마가 모델인 초상화를 무려 30점이나 그렸는데 그가 엠마를 그린 스케치는 너무 많아 숫자를 헤아리기조차 힘들다. 조지 롬니는 18세기 영국의 유명한 초상 화가였던 게인즈버러, 레이놀즈와 함께 초상화의 3인방으로 화단을 주름잡았던 인기 화가였다. 롬니는 왕립 아카데미 출신이 아닌데도 탁월한 예술적 감각으로 당대 최고의 초상 화가로 인정을 받았다. 그가 가장 좋아한 초상화의 모델은 누구였을까? 두말할 필요 없이 악명 높은 엠마였다. 하지만 엠마를 그토록 숭배했던 롬니도 그녀가 요부라

팜므 파탈 ● 매혹

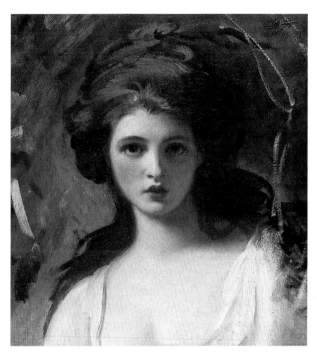

조지 롬니
〈키리케 같은 해밀턴 부인〉,
1782년경

는 점은 잊지 않았던가, 그녀를 마녀 키리케에 비유하는 초상화를 남겼다. 엠마의 아름다움에 반한 예술가는 롬니만이 아니었다. 엠마의 눈부신 미모는 시성 괴테의 가슴마저 두근거리게 만들었다. 괴테는 이탈리아를 방문하던 중에 남편 해밀턴과 함께 이탈리아에 머물던 엠마를 만난 적이 있었다. 그녀의 미모에 탄복한 괴테는 '조각처럼 완벽한 몸매와 우아하고 고귀한 자태를 지닌 여인'이라고 극찬했다.

루브르 박물관의 초대 관장, 외교관, 판화가였던 비방 드농도 엠마의 아름다움에 반해 그녀의 초상을 동판화로 제작했다. 드농은 외교 업무를 수행하면서 만난 유럽 미인들을 동판으로 제작하는 이색 취

미를 가졌는데 미녀로 소문난 해밀턴 부인을 미녀 수집 명단에 넣어 구색을 갖추고 싶었다. 엠마는 크고 당당한 체격에 건강미가 물씬 풍기는 미녀였다고 전해진다.

아르헨 홀츠의 입을 빌어 그녀의 아름다운 자태를 재현해보자.

해밀턴 부인의 체격은 크지만 발은 감춰져 있어 몸은 더할 나위 없이 완벽한 균형을 이룬다. 골격은 꽉 짜였고 단단하다. 부인은 아리아드네(신화에 나오는 크레타의 미노스 왕의 딸)에 견줄 만한 풍만한 유방을 지녔다. 아름다운 용모 중에서도 특히 머리 모양과 귀가 우아하다. 치아는 눈처럼 희고 치열도 고르며 눈은 엷은 푸른빛을 띠고 있다.

이 글에서도 나타나듯 엠마는 가녀린 미인이기보다 싱그럽고 건강한 매력을 발산하는 미녀였다는 것을 알 수 있다.

당시 모든 영국인들은 넬슨의 명예를 더럽힌 엠마를 눈엣가시처럼 여겼지만 넬슨은 일편단심 엠마만을 사랑했다. 그는 트라팔가르 해전을 앞두고 죽음을 예감했던가, 사랑하는 엠마에게 다음과 같은 편지를 썼다.

전투를 앞두고 당신에게 마지막 편지를 쓰고 있소. 전투를 무사히 끝내고 편지의 마지막 부분을 마저 쓸 수 있기를 진심으로 바라오.

그러나 넬슨은 연인과의 약속을 영영 지키지 못했다. 넬슨의 사망 소식은 영국인들에게 엄청난 충격을 주었다. 그의 용기, 열정, 애

팜므 파탈 ● 매혹

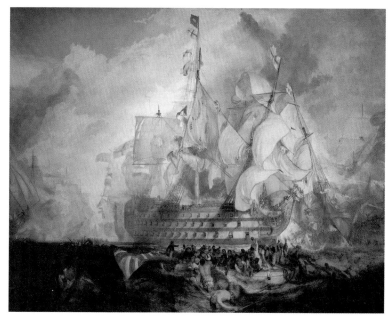

국심, 결단력, 용맹심은 예술가들에게도 커다란 자극을 주었다. 영국의 낭만주의 화가 터너가 전 국민의 관심사인 넬슨의 전사와 트라팔가르 전투를 그림에 표현했다. 영국왕 조지 4세는 이 기념비적인 역사화를 유명 화가인 터너에게 의뢰했는데, 국민들에게 애국심을 고취시키는 한편 국가적 정체성을 확립하기 위한 것이었다. 터너는 나폴레옹의 침략에 단호하게 맞서다 장렬하게 전사한 국민적 영웅의 죽음을 극적으로 부각시키기 위해 전함 빅토리아호를 가까이에서 본 시점으로 거대하게 묘사했다. 또한 현장감을 살리려고 빅토리호를 직접 승선해서 넬슨이 총에 맞아 사망했던 후갑판을 스케치하고, 배에 탔던 장교와 병사들을

인터뷰하고, 넬슨의 시신이 부패하지 않도록 브랜드 통에 담겨져 이동되는 장관을 눈으로 직접 확인했다. 이런 치밀한 준비 끝에 터너는 돛대가 찢어지고, 부서지고, 총소리가 난무하는 격렬한 전투 현장을 실제처럼 생생하게 묘사할 수 있었다. 자, 독자여, 갑판 위를 자세히 살펴보라. 부상당해 죽어가는 넬슨이 보인다. 그는 자신의 사망 소식이 부하들에게 전해지면 사기가 꺾이고 동요될까 염려했던가, 병사들에게 죽음을 알리지 말라고 명령했다. 그의 죽음은 헛되지 않았으니, 영국 함대는 프랑스와 스페인의 연합 함대를 완패하고 나폴레옹의 영국 침략에 종지부를 찍었다.

18세기 영국 사회를 발칵 뒤집은 세기적 로맨스의 여주인공 엠마 하트! 영국 사교계에 평지풍파를 일으킨 요부요, 엠마라는 본명보다 '해밀턴 부인'으로 더 유명한 여자. 엠마는 영국인들이 가장 존경하는 넬슨의 명예를 짓밟은 죄로 영국 초등학생까지도 그 이름을 기억하는 역사적인 요부가 되었다. 윤리 도덕에 엄격했던 영국인들은 엠마를 타락한 여자의 표본으로 여겼다. 출세를 위해 애인의 숙부를 유혹해 결혼을 감행한 파렴치한 여자, 남편과 애인 사이를 줄타기하면서 이중 생활을 즐긴 부도덕한 여자를 격렬하게 매도했다. 사람들은 엠마가 넬슨에게 나쁜 영향을 끼쳤고, 그의 고귀한 영혼을 그릇되게 한 요부라고 비난하면서 넬슨에게 면죄부를 주었다. 그녀가 천부적인 사교술을 발휘해 영국의 국익에 큰 도움을 준 것, 사회의 위선을 깨부수고 자신의 감정에 끝까지 충실한 점은 철저히 무시했다. 남성의 권위가 절대적인 18세기 가부장적 영국 사회에서 불륜을 저질러도 돌팔매질을 당하는 쪽은 늘 여성이었으니까.

팜므 파탈 ● 매혹

넬슨도 애인의 앞날이 순탄치 않을 것을 예측했던가, 그 운명의 날인 10월 21일, 부관인 하디 함장과 블랙우드 함장을 입회시킨 가운데 엠마와 딸 호레시아가 국가 연금을 탈 수 있도록 간청하는 유언장을 작성했다. 그는 두 모녀가 자신의 유족임을 내세워 나라의 원조를 받을 수 있도록 배려한 것이다. 하지만 넬슨이 유언장에 엠마와 딸 호레시아의 권리를 인정하고 모녀가 일평생 경제적 고통을 받지 않고 살게 할 것을 적었건만 엠마는 넬슨의 장례식에 초대받을 자격을 박탈당하고, 국가의 원조도 받지 못했다. 넬슨이 세상을 떠난 순간부터 사람들은 영웅을 타락시킨 죄를 물어 엠마에게 가혹한 형벌을 내렸다. 그녀가 아내로서 법적 권리가 없다는 약점을 빌미로 넬슨의 유언을 묵살했다. 급기야 돈에 쪼들리던 엠마는 넬슨이 보낸 연애 편지까지 팔게 될 지경에 이르렀다. 엠마는 윤리 도덕에 정면으로 도전한 죄로 영국 역사상 가장 수치스런 악녀요 요부가 되었다. 지금도 영국에서 '해밀턴 부인' 이라는 이름은 고귀한 남자의 명예를 짓밟고 맹목적인 열정에 빠뜨려 파멸시키는 위험한 여자라는 의미로 쓰이고 있다.

팜므 파탈

2008년 11월 25일 | 개정판 1쇄 발행
2016년 7월 25일 | 개정판 5쇄 발행

지은이 | 이명옥
발행인 | 이원주

발행처 | (주)시공사
출판등록 | 1989년 5월 10일(제3-248호)

주소 | 서울시 서초구 사임당로 82(우편번호 06641)
전화 | 편집(02)2046-2843 영업(02)2046-2800
팩스 | 편집(02)585-1755 영업(02)588-0835
홈페이지 | www.sigongart.com

ISBN 978-89-527-5374-8 03600